────●──── 그림속으로 들어간 ────●────

욕망과 탐욕의 인문학

KB104418

욕망과 탐욕의 인문학

팜므 파탈의 치명적 유혹과
옴므 파탈의 마초적 유혹에
숨겨져 있는
'포르노그라피'의 옷을 벗기다!

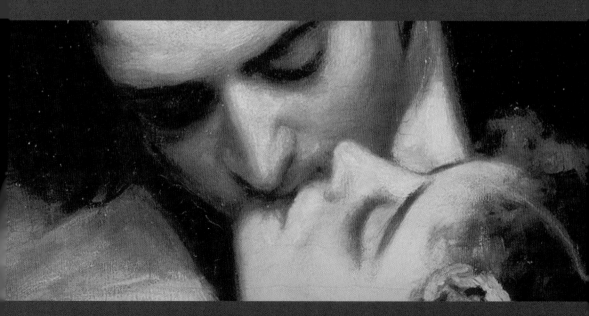

인간의 욕망과 탐욕을 관음하는
섹슈얼판타지에 관한 예술가의 몇 가지 시선

본질적으로 예술은 관음이다. 예술가는 대상을 엿보는 관음증자이다. 화가가 그리는 대상은 그림을 소비하는 관객의 욕망을 형상한다. 그래서 예술가는 관음과 사랑을 욕망하는 판타지의 창조자이다.

예술가가 그리는 대상은 당대의 욕망과 탐욕을 투사한다. 화가가 그리는 욕망의 소재는 관객이 선호하는 영원한 주제인 '사랑'에 닿아 있다. 그 사랑은 신성하고 무조건적인 자기희생의 사랑인 아가페도, 이상적이며 관념적인 사랑인 플라토닉도 아닌, 자기중심적이고 소유적인 이성간 사랑인 에로스에 닿아 있다. 예술가가 엿보는 사랑이 지고지순하고 순정적이어선 관객을 유혹할 수 없다. 그림을 엿보는 관객이 호감을 느끼는 에로스는 흥미롭고 드라마틱한 사랑이어야 한다. 그래서 예술가가 그리는 사랑은 파격이고 일탈이며 금지된 사랑이다. 고요하고 물 흐르듯 평탄한 순수한 사랑보다 격렬하게 파도치는 파격과 일탈의 사랑을 욕망한다. 이러한 욕망과 탐욕이 투사된 사랑은 그래서 금기와 광기의 이루어질 수 없는 사랑의 주체인 나쁜 여자(팜므 파탈)와 나쁜 남자(옴므 파탈)에 주목한다. 《악의 꽃》의 악마적 에로티스트였던 시인 보들레르는 "인간에겐 인간의 내부에 도사린 신을 향한 상승하는 욕망과 이성을 향한 하강하는 쾌감의 상반된 양면이 있다."고 말했다. 예술가는 신을 향한 숭고한 욕망 대신 인간적인 쾌락을 택한 너무나 인간적인 신의 모방자이다.

시대의 요구에 따라 다양한 성적 로망을 보여준
팜므 파탈의 변천사

예술가의 관음적 투사를 적극적으로 반영하는 팜므 파탈과 옴므 파탈은 시대의 요구에 따라 제각각의 이미지와 메시지로 포장돼 왔다. 그리스로마시대의 팜므 파탈은 신의 존엄과 인간의 한계를 나쁜 여자 특유의 성적 메타포로 드러낸다. 오디세우스를 유혹하는 칼립소와 키르케, 당대 로마 남성들의 욕망으로 자리 잡는 프리네, 트로이 전쟁의 원인이 된 헬레네는 그 치명적인 유혹에 매혹된 남자들의 엇나간 성적 욕망의 희생자들이다.

중세시대의 팜므 파탈은 기독교의 하나님의 권능에 빗댄 철저한 남성중심의 가부장사회를 어지럽히는 요부의 이미지로 다가온다. 세례 요한의 목을 취한 살로메와 삼손을 유혹한 데릴라, 다윗 왕의 선정을 어지럽힌 밧세바가 중세의 시대정신에 희생된 팜므 파탈들이다.

그런가 하면 프랑스 절대왕정과 로코코 시대를 맞으면 절대왕의 권위에 안주하는 권력

형 팜므 파탈과 권력의 화신인 옴므 파탈의 전형들이 나타난다. 옴므 파탈인 헨리 8세의 사랑의 희생자인 블린 자매와 성의 희생양 마리 루이즈, 왕의 애첩 퐁파두르 부인 등이 베르사유 궁전의 화려한 커튼 뒤로 감춰진 욕망의 화신들이다.

시대에 따라 각기 다른 치명적 매혹으로 무장한 매력적인 요부들을 시대의 아이콘으로 만든 것은 근대 서구의 언론이었다. 그 후 악녀의 전형인 팜므 파탈은 영화, 드라마, 연극, 소설, 광고의 꽃이었던 천사표 여성들을 몰아내고 여주인공 자리를 독점했다. 독차지한 것도 부족해 사악하고 불온한 여성이 되기를 노골적으로 부추겼다.

예술이 성을 표현할 때 즐겨 사용하는 방법은 적절한 균형을 유지하는 줄타기가 아니라 양극을 넘나드는 극단적인 표현이다. 여기서 가장 많이 등장하는 장면이 신을 빙자한 인간의 성행위와 그것을 연상케 하는 상징들이다. 외설로 직접적인 반응을 유도하고 상징화된 모습으로 성을 즐기도록 부추긴다. 어느 시대에도 포르노그래피가 필요했던 이유가 여기에 있다. 상상과 현실을 혼란케 하는 이미지 조작의 필요가 여기에 있다. 순진하게 시작되었을 예술에서의 성표현은 점차 복잡한 양상으로 변화되고, 성의 놀이와 맞닿아 있던 예술은 놀이가 아닌 개념으로 남게 된다.

《에로티시즘》의 저자 조르주 바타이유는 "인간은 금지된 성의 울타리를 허물 때 죽음보다 강력한 쾌감을 느낀다"고 주장했다. 굳이 바타이유의 이론을 빌려오지 않더라도 성욕은 억압할수록 커지며, 두려움은 성적 욕망에 기름을 붓는다는 것은 숱한 문학작품과 영화, 세기의 섹스 스캔들이 증명하지 않던가.

그리스 · 로마-중세-르네상스-로코코-근대의 성풍속의 현장

인간의 영원한 주제인 '사랑'은 시대에 따라 당대가 원하는 성문화와 성풍속으로 다양한 그림을 연출해 왔다.

그리스인들의 사랑은 지금 우리가 누리고 있는 성문화보다 훨씬 더 개방적이고 때론 문란해 보일 정도로 농도 짙은 성문화였다. 그리스인들이 깨달은 완성된 세계란 바로 진, 선, 미가 하나의 모습으로 있는 것이다. 그중에서 에로스는 자신들과 닮은 신들이 가장 번뇌하는 문제이기도 하여 적극적으로 실천하려는 대상이기도 했다. 트로이 전쟁의 원인이 된 헬레네와 소유와 욕망의 유혹을 펼치는 칼립소, 키르케, 그리고 그리스 시인 사포에 이르러 그리스의 성문화는 절정에 이른다.

그리스의 예술적 취향을 존중하는 로마인들의 성문화는 오늘의 기준으로 봐도 무척 개방되고 도착적인 성문화였다. 여기에 로마인의 성의식 안에서 사랑행위는 철저히 남성에

게 독점된 사회적 가치의 하나였다. 당시 여성들의 사회지위는 절대쾌락을 추구하던 로마인들의 성문화 안에서 끊임없는 봉사자의 역할이었다. 그리고 황제의 권력 안에 흡수되려는 비정한 권력욕에 취한 광기어린 집착이 로마의 성문화를 도착적 성의 집착으로 몰고 갔다. 로마 퇴폐의 상징 같은 메살리나 황후, 권력욕의 화신인 아그리파나와 포파에아 그리고 카테리나, 피의 숭배자 바토리 황후는 엇나간 성의 욕망을 대표하는 로마의 팜므 파탈들이다.

중세로 접어들면서 더 이상의 성표현은 사라진다. 예술가들은 신을 찬미하며 성경 구절을 열심히 표현해야만 했다. 예술은 신학에 귀속되었고, 속(俗)은 철저히 감시당했으며, 성(性)은 성(聖)에 의해 억압당했다. 그럼에도 성서를 기록한 몇 몇 종교판화에선 심심찮게 인간의 성적 코드가 그림에 담겨져 있다.

르네상스 시대에는 성의 정체를 알지 못하는 성의 카오스가 시대정신을 고양시키기도 했다. 중세 봉건사회를 거치면서 교리에 얽매어 살아온 사람들에게 인본주의는 성의 쾌락과 성의 정신적 측면 사이에서 큰 혼란을 주었다. 르네상스 시대에 그려진 비너스의 전형인 프리네 전설이나 전근대의 희생양 루크레치아 보르자, 〈비너스와 마르스〉의 불륜의 현장이 과도기적인 성속(成俗)의 혼돈속에 빚어진 에로티시즘의 상징이다.

이탈리아 르네상스를 주도한 메디치가의 궁정예술은 과장된 은유로 비너스를 통해 지배 이데올로기를 설파하려는 음모를 은연중에 대중에게 전파하고 있다. 르네상스의 열기는 꽁꽁 얼어붙었던 성의 정체성에 고무적인 환경을 만들어주었다. 자신을 회복한 예술가들은 앞다투어 성을 그림에 등장시켰다.

로코코 시대는 바로 연애의 시대였다. 남녀노소가 성을 쾌락의 무기로 사용하던 시절, 시대정신을 반영하던 회화도 사랑의 절정을 놓치지 않고 기록하고 있다. 부셰는 이런 로코코 회화를 대표하는 프랑스 궁정화가이다. 그는 깊은 입맞춤, 프렌치 키스를 나누며 서로의 관능에 푹 빠져버린 연인을 주로 화폭에 담았다.

46가지 파격 러브로망으로 그리는
욕망과 탐욕의 에로틱판타지

책에서 그려지는 파격의 러브스토리는 대략 46가지 모습으로 시대의 풍속과 예술가·관객의 욕구를 반영한다.

1장은 원초적 아름다움의 화신이 된 이브와 릴리트, 릴림, 헬레네, 칼립소 등 절대미인들의 치명적인 사랑의 매혹을 그린다.

2장과 3장에서는 팜므 파탈의 치명적 유혹을 다룬 7명의 나쁜 여자(보디발, 에르제베트, 루크

레티아, 아탈리아, 살로메, 키르케, 라미아, 데릴라)의 광기어린 성의 판타지를 다룬다.

4장과 5장에서는 남성의 성적 로망과 동경, 가질 수 없는 관음의 세계를 다룬 7가지 색다른 에로티시즘의 세계가 독자의 욕망을 자극한다. 사디즘(사드), 아동성애(롤리타), 가학성애(카사노바), 동성애(블라드 공작), 숭고한 헌신의 고디즘(레이디 고다이버), 관음을 통한 유혹(니시아, 밧세바), 미의 동경(프리네) 등이 나쁜 사랑의 상징적 메타포로 등장한다.

6장은 예술가들의 열정과 사랑의 포즈를 담은 시인과 소설가, 조각가들의 금지된 사랑의 슬픈 자화상을 보여준다. 그리스 여류시인인 사포와 남장여인 조르주 상드, 로댕을 사랑한 카미유 클로텔, 낭만적 순정을 바친 샤토브리앙의 순도 높은 사랑이 독자들의 마음을 사로잡는다.

7장, 8장, 9장, 10장에서는 사랑의 광기와 소유의 집착이 낳은 질투와 탐닉, 치명적 유혹의 여인들이 농도 짙은 사랑의 광기를 펼쳐보인다. 옴팔레, 문두스, 클레오파트라, 메데이아, 카테리나, 파이드라, 헨리8세, 앤·메리블린, 조세핀 황후의 사랑의 집착은 권력의 밀실 속 파격과 일탈의 엇나간 사랑을 여실히 보여주고 있다.

11장에서는 이슬람세계의 특별한 성의 문화인 하렘과 하렘의 여인들의 사랑과 권력의 암투와 빛 속에 가려진 진한 그림자인 오달리스크의 세계가 독특한 궁정문화를 배경으로 슬픈 사랑의 그림자를 드리운다.

《욕망과 탐욕의 인문학》에 그려진 46가지 그림의 주제는 한마디로 '사랑에 이르는 46가지 러브로망'이다. 그 길이 팜므 파탈의 치명적 유혹이든, 금지된 사랑의 욕망이든, 권력욕으로 빚어진 복수의 사랑이든 사랑은 그렇게 지고지순과 치명적 광기 사이에서 예술가를 유혹한다. 그런 그림은 대개 가장 완벽한, 환상의 세계에 대한 메타포다. 이 나쁜 환상의 메타포는 우리가 사는 허무한 세상을 견딜 수 있게 하는 희미한 힘인 동시에 막강한 희망이다. 사랑과 욕망의 간극은 종이 한 장 차이다. 그 간극의 틈새에는 우리가 섣불리 말하지 못하는 사실 혹은 진실이 숨어 있다. 그림 속 사실과 진실의 간극은 언제나 숨김과 드러냄, 감춤과 폭로 사이의 어느 지점을 가리킨다.

예술가와 관객의 관음을 만족시켜주는 에로틱판타지가 예술의 진실을 드러내는 또 하나의 변주곡이라고 할 때, 그것은 숨김과 드러냄의 변주일 수 있다. 그리고 그 궁극에는 사랑과 성 사이의 섹슈얼하고 에로틱한, 그래서 더 폭력적이고 탈주적인 이미지를 감추고 드러내는 따로 또 같은 삶에 대한 엇갈린 시선을 보여주는 지도 모른다.

목차

제1장

여인이라는 이름의 원죄

이브의 원죄

조지 프레데릭의 〈이브의 키스〉에서 이브는 보이지 않는 상대를 향해 애절한 키스에 열중하고 있다. 그녀는 과연 누구와 키스를 나누는 것일까. 성경에는 이브의 탄생에 대해 아담의 갈비뼈를 취해 이브를 만들었다고 기록되어 있다. 에덴동산에 홀로 선 이브는 비록 아담의 짝으로 태어나고 아담이 지어준 이름으로 정체성을 부여받았지만 인류 최초의 여인이자 당당한 에덴의 주체자로 활동해 여성의 숨김없는 아름다움을 드러냈다. 실오라기 하나 걸치지 않고도 부끄러움을 모르는 아름다움의 주체자인 이브는 우리에게 사랑의 구현자이자, 구속받지 않는 사랑의 행위자로서 인류 최초의 여성성을 드러내는 인물로 자리 잡게 된다. 기독교적인 시선이 아닌 예술가들의 자유로운 시각으로 표현된 이브의 형상은 자유로움과 아름다움 그리고 구속받지 않는 사랑의 기쁨을 만끽하는 존재이다.

◀**이브의 키스(14쪽 그림)**_상대가 보이지 않는 가운데 키스에 열중하고 있는 이브의 모습에서 궁금증을 유발시키는 장면이다. 조지 프레데릭 왓스의 작품.

인류 최초의 여인으로 성서에 등장하는 이브는 원초적 에로티시즘을 분출하며 최초의 남자인 아담을 유혹한 인물로 기록된다. 이로 인해 여인의 본성은 욕망과 유혹의 대명사인 것처럼 전해지며, 수천 년 동안 수많은 욕망과 탐욕의 서사시를 창조해가는 원초적 인간으로 자리매김한다. 그녀는 인간과 같은 방식으로 태어나지 않았다. 원죄로 인해 울부짖으면서 태어난 가냘픈 존재가 아니었다. 창조주인 하나님은 첫 번째로 창조한 아담을 다마세나 들판에서 기쁨의 동산으로 데려와 평화로운 잠 속에 빠져들게 한다. 그리고 오직 자신만이 아는 비법으로 아담이 자고 있는 동안 그의 옆구리의 갈비뼈를 이용해 이브를 빚어낸다.

성숙한 몸으로 태어난 이브는 방금 잠에서 깨어난 아담으로부터 이브라는 이름으로 불리며 아담의 동반자가 된다. 이브의 창조 이후 창조주의 손으로 무엇을 빚어냈든지 간에 이브의 아름다움을 능가할 수 있는 것은 아무 것도 없었다. 그녀는 아름답게 탄생한 것 말고도 에덴동산에 삶으로 인해 천국의 일원이 되었으며, 인간으로서는 알 수 없는 비밀스럽고 신비한 성스러운 기운에 둘러싸여 있었다.

이브와 아담이 에덴동산에서 행복한 순간들을 즐기는 동안, 이브의 행복을 시샘한 에덴의 뱀은 간교한 말로 창조주가 그녀에게 부과한 법에 따르지 않는다면 더 큰 영광을 얻을 수 있을 것이라고 유혹했다.

▶**이브의 탄생**(17쪽 그림)_성경에 등장하는 최초의 여성으로, 하느님이 첫 번째로 창조한 아담에게 짝을 만들어주기 위해, 그의 갈비뼈를 이용해 창조한 여성이다. 이름은 아담이 지어주었다. 얀 프라이슬레의 작품.

뱀(사탄)의 유혹_에덴의 뱀이 이브의 귀에 선악과의 열매를 따먹으라고 유혹하는 장면이다. 이러한 모습에도 아랑곳 하지 않는 아담은 나무 뒤편에서 잠이 들어 있다. 피에르 장 밥티스트 마리의 작품.

　창조주가 이브에게 부과한 법은 에덴의 선악과를 먹지 말라는 당부이자 엄명이었다. 그러나 에덴의 뱀은 "선악과를 먹으면 눈이 밝아져 선악을 알게 되어 하나님과 같이 된다"고 유혹하였다.

　변덕스러운 여인의 본능을 지닌 이브는 신의 당부보다 에덴의 뱀의 제안이 더 좋은 것처럼 보였다. 그녀는 자신이 선악과를 먹으면 절대자와 같은 더할 수 없이 높은 존재가 될 수 있으리라고 믿었다. 무엇보다 이 일은 남자인 아담과 함께해야 자신의 목적을 달성할 수 있을 것 같았다. 그래서 그녀는 아담에게 매혹적이고 끌리는 말을 하며 아담도 자기와 같은 생각을 하도록 유혹했다.

아담과 이브_에덴의 동산에서 아담과 이브를 묘사한 그림으로, 누워 반쯤 몸을 일으키는 아담을 보고 있는 이브는 무엇인가를 두 손에 감추고 있다. 그녀가 감춘 것은 금단의 열매로, 그녀는 그 열매를 아담과 나누어 먹기 위해 관능적인 몸매를 드러내며 아담을 유혹하려는 모습을 나타내고 있다. 작 파울센의 작품.

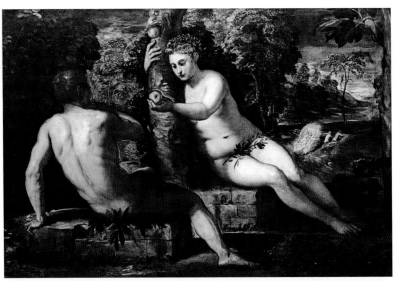

이브의 유혹_호기심의 원천인 이브가 에덴의 뱀의 꼬임에 넘어가 선악과를 먹어버린 다음 아담에게도 선악과를 건네주는 장면을 묘사한 그림이다. 틴토레토의 작품.

　그녀는 원초적 에로티시즘을 분출하며 아담에게 다가섰다. 터질 듯한 가슴과 잘록한 허리, 그리고 풍만한 둔부는 아담의 이성을 잃게 만들기에 충분했다. 더욱이 아담으로서는 한번도 들을 수 없었던 이브의 아침이슬처럼 청초하고 사랑스런 목소리는 엄격한 천상의 창조주의 목소리와는 전혀 다른 유혹의 속삭임으로 들려왔다. 사랑하는 이브의 은근한 권유에 최초의 인간인 아담은 하나님의 엄명을 뿌리치고 이브의 제안을 받아들였다. 그래서 두 사람은 어리석게도 하나님의 법을 어기고 선악과의 열매를 나눠먹었다. 이때 아담은 이브가 건네준 선악과의 열매를 먹다가 하나님의 경고가 떠오르자 열매가 목에 걸리고 말았다. 이때부터 아담의 목에는 울대뼈가 생겼다고 한다.

　성서의 창세기 〈인간 창조〉편에서 비롯된 뱀의 꼬임에 넘어간 이브의 존재는 인류 역사에 여자가 악의 근원으로 자리 잡게 만드는 원죄설의 결정적 증거로 작용한다. 철저하게 가부장적인 시각으로 자리 잡은 여인의 원죄설은 모든 악의 근원을 사탄인 뱀의 꼬임에 넘어간 이브에

게 돌림으로써 금단의 열매를 같이 먹은 남자인 아담은 원조 죄인인 여성을 피해야 할 대상으로 여기게 만든다. 하지만 창조주의 입장에서 알아선 안 될 선과 악, 사랑과 미움, 삶과 죽음의 차이를 알게 된 인간이라는 존재는 다른 의미에서는 분별과 인식을 싹트게 한 당사자가 바로 여자였다는 의미로 최근에는 사고, 감정, 의지 등을 일깨운 이브의 존재가 남다르게 조명되고 있기도 하다.

아담과 이브가 알몸을 부끄러워하자 하나님은 "너희가 알몸이라고 누가 일러주더냐? 감히 너희들이 선악과를 따먹었구나!"라고 두 사람을 책망한다. 그러자 아담은 이브 탓을 하고, 이브는 에덴의 뱀 탓을 하면서 서로 핑계를 댄다.

하느님은 더 이상 그들을 에덴의 동산에 두었다가는 지혜의 나무 바로 옆에 있는 생명의 열매까지 먹어서 영원한 삶을 얻을지도 모른다고 생각하였다. 그리하여 아담과 이브는 에덴동산에서 영영 추방당했고, 그들

하느님의 질책_ 하느님이 타락한 아담과 이브에게 다가가 꾸짖는 장면이다. 하나님은 아담을 가리키고, 아담은 이브를, 이브는 땅 위의 뱀을 가리키고 있다. 아담은 몸을 비틀며 하느님의 시선을 피하고 있다. 반면 이브는 몸을 비틀지 않는다. 왼손으로 당당하게 뱀을 가리키며 고개를 들고 항변을 한다. 참회하는 모습을 보이지 않고 자신의 죄를 뱀에게로 돌리는 것이다. 바로 이 점 때문에 이브는 훗날 손해(출산의 고통)를 보게 된다. 힐데스하임 대성당의 베르바르트 문에 새겨진 청동 부조.

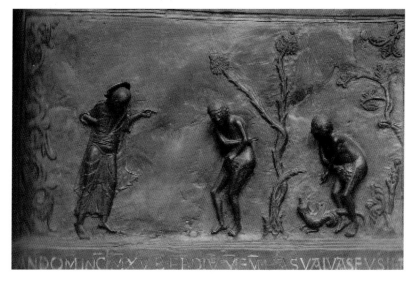

을 에워싸고 있었던 빛나는 광채는 사라졌다. 그리고 하나님은 죄를 지은 상태에서는 에덴동산으로 들어올 수 없도록 '불의 검'을 든 케루빔에게 영원히 에덴의 문을 지키도록 명령하였다.

하나님에 의해 아담과 이브는 헤브론 들판으로 쫓겨났다. 이때 이브는 출산의 고통이 몇 배가 되었고, 남편의 지배를 받는 몸이 되는 저주를 받았다. 실제로 이스라엘은 고대 로마에 멸망하기 직전까지 여자는 남자에게 복종할 것을 법으로 규정하고 있었다. 그리고 아담은 죽도록 고생하고 노동을 해야만 먹고살 수 있을 것이라는 저주를 받았다. 그 전까지는 땅이 그 소출을 아담에게 제공했지만, 이제는 더 이상 그런 혜택을 받지 못해 직접 땅의 가시를 제거하면서 땀을 흘리고 노동을 하고 난 뒤에야 그 소출을 받을 수 있다는 것이다.

이브가 태어나기 이전에 아담은 창조주인 하나님으로부터 탄생되었다. 아담은 자각을 통해 누군가가 자신을 만들었고, 그는 아주 위대한 창조자이며, 그의 선함과 능력이 무한하다는 것을 알아챘다. 아담이 보여주는 이 지적 능력은 인간의 이성을 훨씬 능가하는 능력이었다.

아담의 창조_미켈란젤로의 프레스코. 시스티나 예배당 천장에 그려진 벽화의 하나이다. 우측의 하느님은 케루빔들에 둘러싸여 있다. 그에 비해 좌측의 아담은 완전한 누드로 표현되었다.

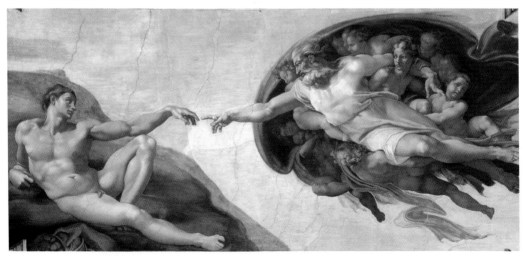

아담처럼 잠에서 깨듯 첫 의식을 찾은 이브는 아담과는 다른 행동을 보인다. 이브는 아담이 하늘을 바라봤던 것과는 달리 하늘을 바라보지 않고 흐르는 물소리에 이끌려서 거울처럼 매끄러운 호수로 간다. 그리고 호수의 수면을 통해 하늘을 본다. 이때 이브가 보인 행동에 대해선 인간의 의지를 강조한 17C 영국의 시인 밀턴이 쓴 《실낙원》에 잘 나타나 있다.

"허리를 굽혀 내려다보는 순간,
반대쪽에 한 형상이 반짝이는 물속에서 나타나
허리 굽혀 나를 보고 있었죠. 놀라서 물러서니
그것도 놀라 물러섰고, 금방 좋아져서 도로 갔더니
그것도 금방 도로 와서 화답하듯 사랑을 담은
얼굴로 날 바라봤어요. 만약 누군가의 목소리가
경고하지 않았더라면 난 아마 헛된 바람에 그리워하며
그곳에서 눈을 떼지 못했을 거예요.
"네가 보는 것, 거기 네가 보는 것은, 고운 아이야,
네 자신이니라. 그건 너를 따라 오고가는 것이다.""

물가의 이브_이브는 물에 비친 자신의 모습에서 아름다움을 느낀다.

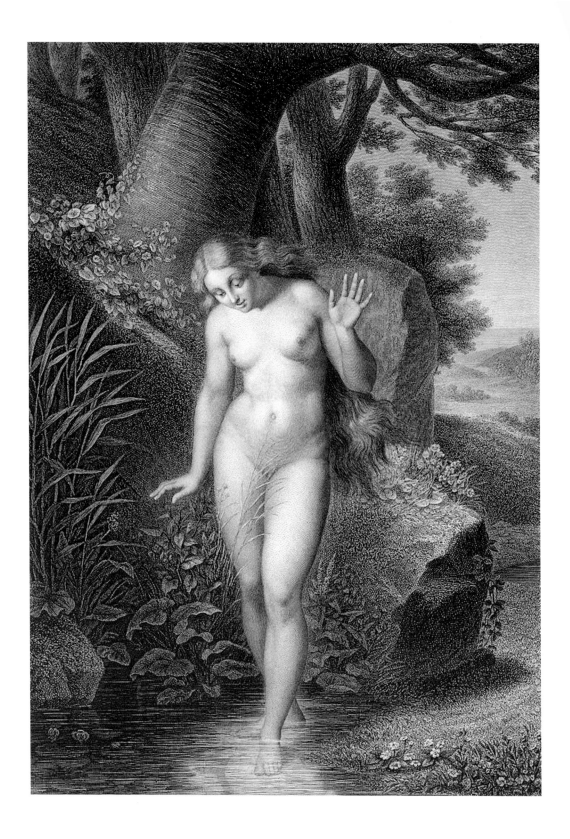

이브는 물속에서 너무나 아름다운 형상이 자기를 바라보고 있는 것에 놀라 물러섰지만, 그 형상의 아름다움에 매료되어 다시 물가로 다가간다. 그 물속에 있는 존재는 바로 이브 자신이며 나르시소스의 신화가 여기에서 재연된다. 아담은 굳이 경험할 필요 없이 바로 직관적으로 행동하는데 어떤 오류도 범하지 않았다. 하지만 경험을 통해 지식을 얻는 이브는 물에 비친 자신에게 반하는 오류를 범하고 말았다.

실락원으로 쫓겨난 아담과 이브는 영원히 살 수 없는 죽음의 처지로 몰리게 되었으며 특히 이브는 남편 아래 있으면서 그를 섬기는 형벌을 선고받았다. 이브 이후에 모든 여성들도 그와 같은 신세를 물려받게 되었다.

밀턴의 서사시 《실락원》엔 세상에 처음 태어난 이브의 사랑의 구애와 이브를 열렬히 사랑하는 아담의 심정이 절절하게 드러나고 있다.

"아담, 내가 어디에 있었는지 이상하게 여기셨나요? 당신이 없어 얼마나 쓸쓸했는지 몰라요. 당신이 없는 긴 시간 동안 사랑의 그리움이 내 몸을 가득 채웠어요. 예전에는 느껴본 적이 없는 절절한 그리움, 나는 두 번 다시 그런 고통을 겪고 싶지 않아요."

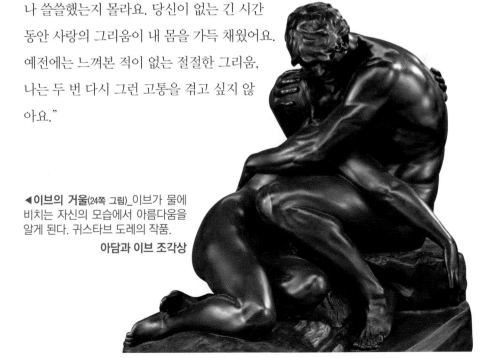

◀**이브의 거울(24쪽 그림)**_이브가 물에 비치는 자신의 모습에서 아름다움을 알게 된다. 귀스타브 도레의 작품.
아담과 이브 조각상

애절한 이브의 고백에 아담은 세상 그 무엇과도 바꿀 수 없는 사랑의 존재를 향한 불타는 열정을 아낌없이 고백한다.

"나는 당신 없이는 단 한 순간도 살 수 없다오. 달콤한 접촉과 사랑의 끈, 그토록 소중한 것이 없다면 내가 어떻게 이 황량한 숲 속에서 혼자 살 수 있겠소. 그대는 나의 살 중의 살이요, 뼈 중의 뼈이니 그 무엇으로도 당신과 나의 운명적인 사랑을 갈라놓을 수 없다오."

성서에는 하나님의 최대의 실수가 아담의 갈비뼈로 이브를 만든 것이라는, 이브로서는 다소 억울할 수도 있는 평가가 나온다. 하지만 당사자인 아담에겐 세상에서 처음 대하는 이성(異性)의 존재를 느끼는 순간 자연스럽게 끓어오르는 사랑의 감정에 휩싸였을 것이다. 심지어는 자신을 창조한 하나님을 원망하면서 자신의 뜨거운 사랑을 증명이라도 하듯 이브의 금단의 권유를 자신도 함께하는 것을 허락하고 만다. 과연 이 길이 에덴동산에서 쫓겨나는 파멸의 순간임을 아담은 진정으로 몰랐던 것일까.

세상에 둘도 없는 자신의 배우자를 향한 아담의 절절한 사랑은 곧 육체적 사랑으로 이어질 수밖에 없었고, 이 사랑이야말로 신이 외면하고 싶었던 원죄의 모습이 아니었을까. 그럴 수밖에 없는 건 바로 기독교에서는 인간과 인간의 섹스가 신과 인간을 영원히 갈라놓는 죄악이 되었다고 전파하며 에로티시즘에 대한 뿌리 깊은 저주의 시선을 던진다. 이는 곧 여자의 존재를 죄를 잉태한 사악한 존재로 여기며 중세사회의 뿌리 깊은 여성혐오 시선을 낳게 했던 것이다. 중세 미술에서 여성에 대한 증오심을 지나치다 싶게 과장되게 묘사한 것도 여성을 향한 뿌리 깊은 혐오감 때문이었다. 미술가들은 여성을 추악하게 묘사하거나 남자를 유혹하는 음란한 괴물로 표현했다. 예를 들면 여자가 악마의 속삭임에 열심히 귀를 기울이거나 사탄과 성교하는 순간, 뱀이 여자의 생식기와 가슴을 칭

칭 감고 있는 엽기적인 장면을 그
림에 묘사했다.

　이러한 중세 미술의 시각은 20
세기 미술에 이르러 '여자=성욕을
충동질하는 요부'라는 성차별적인
편견이 가득한 그림들이 넘쳐나
게 만든다. 20세기 예술작품에 등
장하는 이브의 모습은 화면 가득
이브의 눈부신 나체가 자리 잡고,
여기에 이브의 요염함을 강조하는
복숭앗빛 살결과 출렁이는 황금빛
머리카락, 발그레한 뺨, 풍만한 육
체가 관객들로 하여금 숨이 멎을
만큼 고혹적인 존재로 이브를 느
끼게 한다.

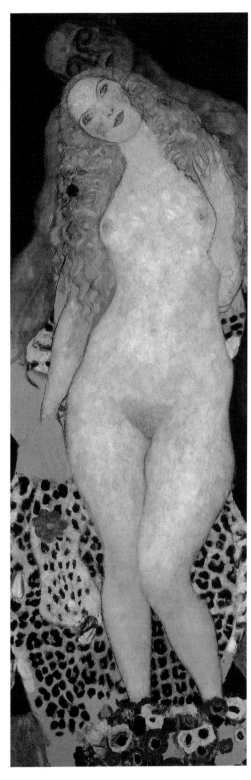

아담과 이브_구스타브 클림트의 마지막 작
품으로, 이브의 발치에 놓인 아네모네와 표
범 가죽은 에덴동산의 풍성한 동·식물상
을 대표한다. 아담은 잠이 들어 있고 자신
의 몸을 적나라하게 보여주는 이브의 모습
은 도발적이다.

무엇보다 지극히 인간적인 애정의 시선으로 보자면 이브는 낙원에 홀로 선 남자에게 영혼과 섹스의 황홀감을 안겨주며 육체적 욕망을 알게 해준 인물이다. 이는 곧 낙원에서 쫓겨나도 좋을 만큼 남자에게 또 다른 낙원인 성의 신비라는 마법을 걸어준 세상에 없었던 새로운 낙원은 아니었을까. 남자가 성의 절정에 도달한 순간 지상은 돌연 낙원으로 변한다. 과연 사랑에 마력이 없다면 이처럼 경이로운 일이 생겨날 수 있을까.

이브_이브는 욕망의 대상인 동시에 파괴의 위험성을 갖는 여성, 즉 팜므 파탈의 성격을 갖는다.귀스타브 모로의 작품.

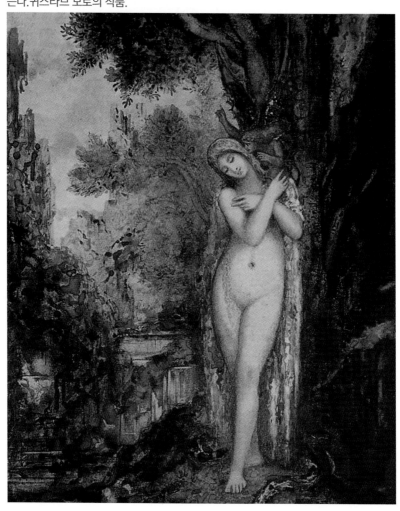

성욕의 화신 릴리트

릴리트는 성적 유혹의 화신으로 전해지는 유대 신화의 여인으로, 아담에 앞서 숱한 데몬들(Demon. 악마)과 성적 쾌감을 나누던 태초의 팜므 파탈이었다. 릴리트는 아담의 갈비뼈로 만들어지지도 않았고, 아담처럼 흙으로 빚어졌다. 유대 전설에서 하느님은 남자와 여자를 동시에 창조했으며 그 여성의 이름이 릴리트였다. 문제는 창조주 하느님이 릴리트를 빚을 때 흙이 조금 모자라 성기를 얼굴에 붙일 수밖에 없었고, 이로 인해 여성이 되었다는 점이다. 유대인의 율법과 교육에 관한 교훈을 모아놓은 《탈무드》에는 릴리트가 저지른 죄가 구체적으로 기록되어 있다.

유대교의 전승에 따르면, 아담은 동물들과 교합에 질려서 릴리트와 결혼했다고 한다. 이때 아담은 힘으로 그녀를 쓰러뜨려 자신의 밑에 엎드리게 했다. 이는 남성 상위의 사회 체제를 의미하는 이야기로 볼 수 있다. 하지만 릴리트는 아담의 이러한 성행위를 비웃었다.

릴리트는 아담과 성관계를 할 때에는 입(오럴 섹스)을 통해 성적 쾌락을 느낄 수밖에 없었다. 하지만 그녀와는 달리 아담은 남성 상위의 체위로

릴리트_이브 이전의 여성으로, 아담의 아내였으나 자신의 욕망을 위해 아담을 버리고 떠난다. 프란츠 폰 슈투크의 작품.

성적 만족을 얻기를 원했다. 릴리트는 아담이 원하면 자신이 싫어도 무조건 성관계에 응해야 하는 상황에 반감을 가지며 아담과 사사건건 다투었다. 자신을 동등하게 대접해 줄 것을 요구하는 릴리트를 아담이 거부하자 그녀는 아담을 버리고 떠났다. 아담에게 순종하지 않은 죄로 신의 벌을 받아 악마로 변한 뒤 추방당했다는 게 지금까지 전해지는 릴리트의 이야기다.

릴리트는 해변의 동굴에 집을 짓고 그곳에 사는 모든 데몬들을 연인으로 삼았다. 그녀는 아담처럼 거친 인간보다 자신의 성적 쾌감을 충족

시켜 주는 데몬들을 연인으로 삼는 것이 더 즐거웠다. 데몬들과의 자유로운 관계를 통해 그녀는 매일 1백 명도 넘는 자식을 낳았다. 이 때문에 세상에는 악마들이 번성했다. 아담은 창조주가 보낸 세 명의 천사에게 릴리트를 되돌려 달라고 불평을 늘어놓았다. 그러나 릴리트는 아담에게 돌아가기를 거부했다. 그 대신에 그녀는 자신이 유아의 영혼을 잡아가기 위해 창조되었음을 선언하였다. 그녀는 만일 아기가 자신을 찾아온 세 천사의 이름이 새겨진 장신구(오물렛)를 걸고 있으면 해를 끼치지 않겠다는 맹세를 했다. 그래서 오늘날에도 정통 유대교에서는 유사한 장신구가 유태인의 의복에 널리 퍼져 있다.

페미니스트적인 관점에서 볼 때 릴리트는 이브처럼 아담의 갈비뼈로 만들어졌다는 종속적 이미지가 아니라 아담뿐만 아니라 창조주에게까지 맞섰다는 점에서 높이 평가 받는 인물이다. 실제로 일부 여성학자들은 릴리트가 남성인 아담과 지배자격인 창조주에 맞섰다는 점 때문에 최초의 페미니스트로 해석하는 관점도 있다.

릴리트는 하나님에게 추방돼 수메르, 바빌로니아, 앗시리아, 가나안, 히브리, 튜턴 등 고대국가의 신화에서 음탕한 여신으로 재등장한다.

욕정의 화신 릴리트_릴리트는 자신의 성적 쾌락을 위해 악마들과 성교하여 더 많은 악마들을 태어나게 한다. 프란츠 폰 슈투크의 작품.

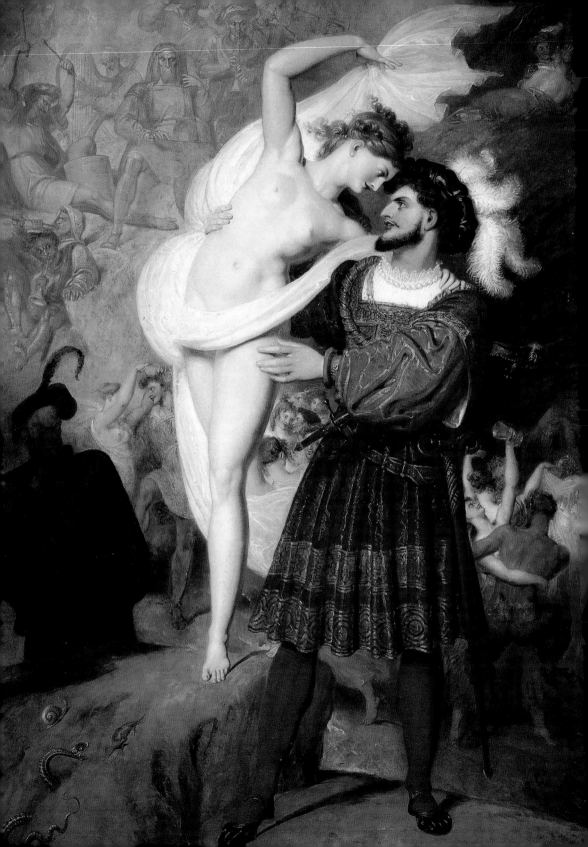

훗날 밤중에 나와 사람의 피를 마시고 아기와 임신부를 죽이는 악마로 묘사된 것으로 보아 릴리트는 드라큘라 백작보다 수천 년 앞선 인류 최초의 흡혈귀였던 셈이다. 그녀는 괴테의 희곡《파우스트》에서도 아담의 첫 아내로 나온다. 악마인 메피스토펠레스가 파우스트에게 "아름답지만 음탕한 이 여자에게 속지 마라"고 충고하는 부분에서 나오는 이 여자가 바로 릴리트이다.

릴리트는 영원히 성적 허기를 느끼며 사내를 갈구했다. 아담에게 복종하기 싫었던 그녀가 야반도주해버리자, 창조주는 하는 수 없이 아담의 부속(갈비뼈) 하나를 꺼내 말 잘 듣는 이브를 창조한다. 이브는 가정을 꾸리고 지키는 여자의 전형이 되었고, 집을 나간 릴리트는 밤마다 홀로 자는 남자의 침대보 밑으로 스며들어가 사내의 성기 주변을 맴돌며 자신이 필요로 하는 정액(精液)을 빨아들였다. 또한 요람에 있는 유아의 목을 조르기도 했다. 그러나 천사의 이름이 있는 장신구를 보면 아기에게 접근하지 않았다.

릴리트는 일부일처제를 거부하고 난삽한 성교를 일삼았으며, 아비가 누구인지 모르는 사생아를 낳은 당대 모세의 율법에 어긋나는 여성이었다. 당대의 율법을 거부하는 대신에 수많은 아이들을 출산하고 죽여야 했던 그녀를 통해서, 금기를 어길 경우 여성에게 가해질 수 있는 형벌을 강조하고자 했던 이야기의 의도를 짐작할 수 있다. 또한 중세 기독교의 수도원에서는 몽정(夢精)이 바로 릴리트의 소행이라고 해서, 몽정을 막기 위해 십자가를 국부에 걸쳐놓고 잠을 청했다고 한다.

◀**릴리트의 축제**(32쪽 그림)_몽마녀들의 여왕인 릴리트가 벌이는 유혹의 축제 장면이다. 리처드 웨스털의 작품.

일설에 의하면 릴리트가 대천사 사마엘과 어울리며 악마(릴림)를 낳았는데 그 악마가 이브를 유혹한 뱀이었다고 한다. 릴리트는 자신의 자식을 통해 이브를 유혹하여 원죄를 짓게 하는 복수를 했던 것이다. 반면 다른 설로는 릴리트와 성적 관계를 맺어 릴림을 낳은 대천사 사마엘이 이브를 유혹해서 선악과를 따먹게 한 뱀이라는 이야기도 있다.

인류 최초의 여자인 릴리트가 인류사에 파렴치한 요부로 평가되게 된 이유는 아이러니하게도 자신의 성적 취향에 당당했던 그녀에게 거부할 수 없는 유혹을 느끼는 남성들의 성적 취향을 우려하는 시선에서 비롯된 바가 크다. 릴리트처럼 여성이 성적 주도권을 행사하려는 존재를 남성 중심의 인류사에서는 '팜므 파탈'이라며 성적 음부로 취급하곤 했다. 이런 시각은 19세기 영국의 라파엘전파 화가들이 그린 릴리트 그림에서 자주 나타나고 있다. 대표적인 작품인 존 콜리어의 〈릴리트〉에는 뱀과 사랑을 나누며 황홀경에 빠진 릴리트의 모습이 극명하게 표현돼 있다. 악마적인 아름다움을 지닌 키츠의 〈라미아〉에서는 릴리트를 무자비하게 남성들을 파멸시키는 사악한 존재로 그렸다.

우리 인류사에서 릴리트는 남자의 욕정을 도발하는 위험한 요부이자 여성의 파괴적인 힘을 상징적으로 보여주는 여성 상위의 인물로 그려지고 있다. 결국 릴리트는 남성들의 무의식 속에 있는 부정적인 여성의 원형이면서 동시에 현실에서는 해소할 수 없는 남성들의 끈끈한 욕망을 실현시켜주는 매혹적인 팜므 파탈로 투영된 도덕과 윤리를 넘어선 은밀한 사랑의 존재였던 것이다.

▶**릴리트**(35쪽 그림)_릴리트를 형상화한 가장 대표적인 회화작품으로, 릴리트를 뱀과 사랑을 나누며 황홀경에 빠진 듯이 묘사함으로써 사탄의 이미지로 표현하였다. 존 콜리어의 작품.

밤의 귀녀 릴림

릴리트의 이름은 어느 순간부터 성서에서 사라진다. 하지만 그의 딸 릴림은 1천 년이 지난 후 남성들에게 모습을 드러내기 시작했다.

릴림은 기독교도나 유대교도의 꿈에 나타나 여성 상위의 체위로 남자들에게 굴욕감을 안기는 성적 몽환의 대상으로 나타났다. 그 때문에 신앙심이 깊은 기독교도나 유대교도들은 몽정을 할 때마다 '릴림이 웃었다'고 했으며, 잠자는 도중에 웃으면 '릴림에게 능욕당했다'며 상당히 불경스럽게 생각했다고 한다.

게다가 릴림과 성관계를 갖고 나면 여성과의 성교에 만족할 수 없게 되었다(이것 역시 의학이 발달하지 않은 시절의 무정자증이나 발기 부전의 원인을 이렇게 진단한 것으로 추측된다). 그 때문에 중세 시대에 유대인들은 릴림을 피하기 위해 부적을 가지고 다녔다고 한다.

릴리트_성서의 이브는 아담의 갈비뼈로부터 비롯되었으나 유대 신화의 릴리트는 아담처럼 흙으로 빚어졌으며, 이브보다 앞서는 아담의 첫 번째 아내이자 인류 최초의 여자였다.

또한 릴림에게 사로잡힐 위험이 있기 때문에 가족 중 남성, 특히 어린 사내아이는 혼자 놓아두지 않았다. 이에 더해 사내아이를 릴림의 공격으로부터 지키기 위한 방법도 있었다. 우선 흰 분필로 마법의 원을 그린 다음, 릴림을 끌고 갈 천사의 이름을 써놓으면 릴림이 접근하지 못했다고 한다. 릴림은 릴리트와 타락천사가 된 대천사 사마엘과의 교합으로 태어난 음란한 여자 악마로서 릴리트의 분신으로 간주되기도 한다. 현재 릴림은 '밤의 귀녀(鬼女)', 릴림의 어머니인 릴리트는 '밤의 여왕'이라는 칭호를 가지고 있다. 이 모녀는 악마의 일족이긴 하지만 그 모습이 결코 추하지 않다. 오히려 대단히 아름다울 뿐만 아니라 정사 능력도 뛰어나서 일부 남성들에게는 추앙의 대상이 되기도 했다.

유대교의 전래에서 릴림은 중세에 이르러 서큐버스(중세 유럽에서는 남성의 몽정이 모두 서큐버스 탓이라고 했다.)의 원형이 된다고 한다. 서큐버스는 여자의 모습을 한 몽마(夢魔)로, 육감적인 몸매를 지녔으며, 남성을 유혹하여 정기를 갈취하여 자신의 생명력으로 이용하고 남자를 자신과 같은 서큐버스로 만들어 성적인 노예로 만들어버린다.

남성을 유혹하는 서큐버스와 서큐버스 피규어

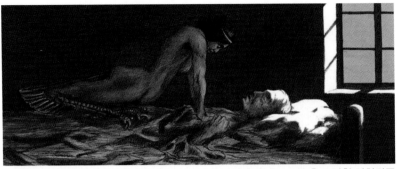

서큐버스의 몽정_서큐버스가 홀로 자는 남자의 꿈속에 들어가는 모습을 묘사한 판화작품이다. 무명의 판화 그림.

▶**릴림의 희생자들(39쪽 그림)**_죽음의 가운을 입은 릴림이 자신의 희생자의 해골과 키스하는 가운데 포획자들의 절규를 나타내고 있다. 로베르토 페리야스 아바바조의 작품.

서큐버스는 상대의 정기를 빼앗기 위해 남성을 유혹하여 성관계를 갖는다. 이 때문에 남자들은 서큐버스와 뜨거운 사랑을 나누는 과정에서 몽정을 한다고 한다.

중세 유럽으로부터 내려오는 전승에 의하면, 악마들 중에 여성의 모습을 하고 남자의 꿈속에 나타나 남자를 유혹해 성관계를 갖고 그 정기를 빼앗는 악녀들을 서큐버스라고 한다.

사실 '서큐버스'란 단어는 고대 로마 시대 라틴 단어 인큐버스(남성형 몽마)에 서 유래됐는데, 이 단어는 '꿈꾸는 사람 위에서 잠자는 정령'을 뜻한다. 그리고 더 깊이 들어가면, 이 단어는 '정령' 이전에 단순히 악몽의 직역이었다(가위 눌림 현상은 몸 위에 귀신이 올라타 있어서 생기는 현상이란 설명이 더해진 것일까?). 그런데 중세 시대에 이르면, 이 단어의 뜻이 에로틱하게 변하게 된다. 인간의 성욕이란 정말 어쩔 수 없이 깊숙이 각인된 본능이라, 남자들이 아무리 성욕을 절제하고 수행을 해도 '몽정'이란 놈만큼은 막을 수 없었던 것이다. 종교적 절제와 성욕의 억압을 미덕으로 삼는 유럽의 기독교사회에서는 이 민망한 불가항력을 설명하기 위해 악마라는 존재를 필요로 했다. 그런 관점에서 남자를 유혹하는 여성형 미녀 악령인 서큐버스가 탄생하게 된 것이다.

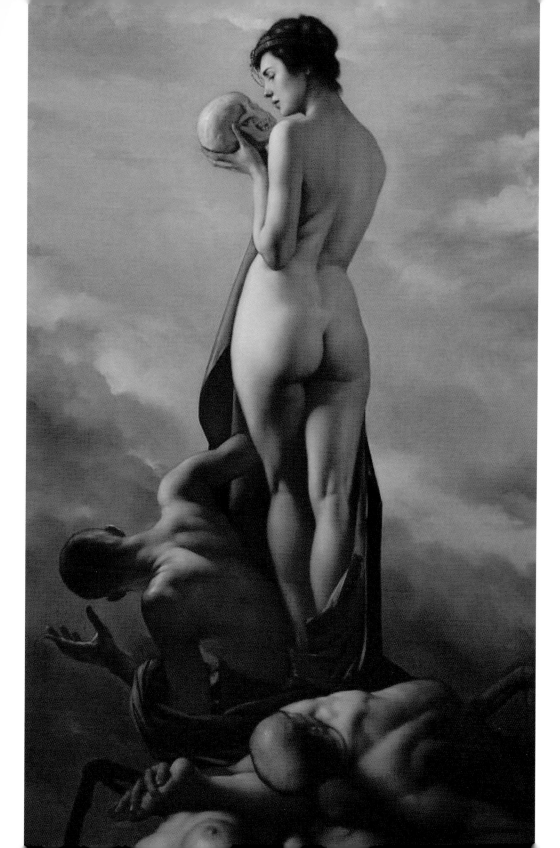

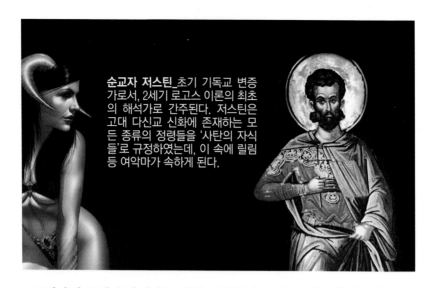

순교자 저스틴_초기 기독교 변증가로서, 2세기 로고스 이론의 최초의 해석가로 간주된다. 저스틴은 고대 다신교 신화에 존재하는 모든 종류의 정령들을 '사탄의 자식들'로 규정하였는데, 이 속에 릴림 등 여악마가 속하게 된다.

그렇다면 중세 유럽에서는 대체 언제부터, 그리고 어떻게 '꿈속에서 유혹하는 여악마'의 개념이 정착되게 되었을까? 그 근원은 초기 기독교에서 유래한다. 소위 '순교자 저스틴'으로 불리는 1세기경의 어느 철학자는 천사의 신령들에 대한 분류와 정의를 하면서 고대 다신교 신화와 신앙에 존재하는 모든 종류의 정령들을 '사탄의 자식들'로 분류해버리는데, 여기서 선악 구분 없이 그저 정령을 의미했던 데몬이 악마를 뜻하게 된 것이다. 이러한 교리가 기독교의 근본 교리에 정착되고, 기독교가 범유럽으로 교세 확장을 하게 되면서 로마제국 후기에 이르러 민간토속신앙의 모든 영적 존재는 악의를 가진 마령으로 분류된다. 이렇게 기독교 교리에 내재되어 있던 개념이 서큐버스의 탄생과 단어의 사용으로 표출됨으로써 세상에 모습을 드러내게 되는 때는 바로 14세기 말, 즉 우리가 흔히 알고 있는 '마녀사냥'과 '이단심문기'의 시작과 맞물려 있다.

이전까지 그냥 내버려뒀던 민간신앙과 전설에 대한 기독교 신학자들의 연구와 그에 이어 찾아온 대대적인 탄압과 함께 악령과 마술에 대한 본격적 정의와 개념 정리가 필요해졌고, 그와 더불어 서큐버스도 등장한 것이다.

서큐버스는 꿈속에서 남자의 정액을 빼앗고, 이 정액을 다시 인큐버스(남성형 몽마)에게 가져다가 여자의 꿈속에 등장시켜 여자에게 정액을 집어넣어 악마의 자식을 잉태하게 한다(여자도 야한 꿈을 꾼다는 것을 인정한 것이기도 하다. 그래서 인큐버스는 여자를, 서큐버스는 남자를 담당한다는 성별 역할 구분까지 생겨난 것이다). 서큐버스가 꿈속에 나타나지 못하게 하는 방법으로는 머리맡에 우유를 두고 자는 방법이 있다. 그러면 서큐버스가 우유와 정액을 구별하지 못하기 때문에 우유를 정액으로 착각해서 가지고 간다고 한다.

인큐버스_중세 유럽 때 자고 있는 여성을 덮쳐서 성적인 쾌락을 탐했다고 여겨지는 남성 몽마(夢魔)의 일종. 여성 몽마인 서큐버스와는 한 쌍인 존재. 이름에는 '위에 올라타다'라는 의미가 포함되어 있으며, 습격당한 여성들은 가슴에 압박감을 느껴 괴로워한다고 되어 있으나, 반대로 쾌락을 얻는다는 말도 있다. 실제로 여성을 임신시키는 일도 가능하지만, 인큐버스 자신은 정액을 갖지 않으며, 때때로 서큐버스로 변신해 남성과 자고 거기서 정액을 손에 넣는다고 한다. 하인리히 퓌슬리의 작품.

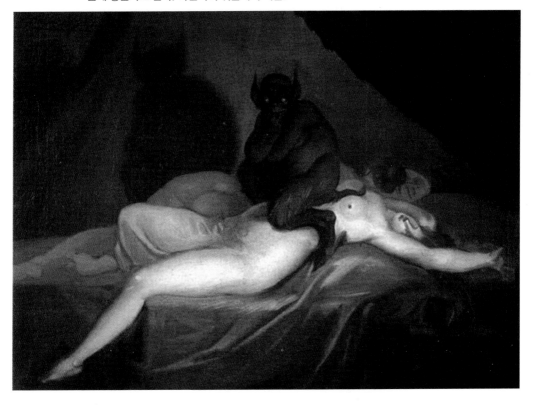

트로이 전쟁의 헬레네

신도 질투한 절대적 아름다움으로 인해 그리스와 트로이의 전쟁을 유발했던 절세미인은 바로 헬레네였다. 눈부신 미모로 아름다움이 세상에서 가장 강력한 무기이며, 그 어떤 남성일지라도 이 무기에 저항할 수 없음을 증명한 치명적인 매력의 소유자 헬레네. 그래서 소설가 오스카 와일드는 "아름다움을 능가할 가치란 없다. 아름다움은 천재의 한 형태이고 그것을 설명할 필요가 없으므로 천재보다 더 고차원적이다"며 《도리언 그레이의 초상》에서 아름다움은 권력임을 주장했다.

헬레네가 빼어난 용모를 타고난 것은 신들의 제왕 제우스와 미녀 중의 미녀로 소문이 자자한 레다의 피를 이어받았기 때문이다. 헬레네의 화려한 미모는 그녀가 어릴 적부터 그리스 전역을 떠들썩하게 만들었고, 불과 열두 살에 모든 그리스 남자들의 마음을 사로잡았다.

▶ **헬레네(43쪽 그림)** _스파르타 왕 메넬라오스의 아내였지만, 트로이 왕자 파리스의 유혹에 넘어가 함께 트로이로 도주하는 바람에 그리스와 트로이 사이에 전쟁이 벌어지게 만든다. 가스통 뷔시에르의 작품.

헬레네의 미모는 다른 여성들이 지닌 평범한 아름다움과 비교가 되지 않을 정도로 돋보였다. 헬레네가 얼마나 아름다웠으면 '신이 내린 시인'이라고 극찬을 받던 호메로스마저 그녀의 아름다움을 묘사하기 버겁다고 실토했을까?

그녀의 피부는 백옥 같고, 눈빛은 별빛을 머금고, 윤기 나는 풍성한 황금빛 머리카락은 어깨에서 출렁거리고, 옥구슬을 굴리는 듯한 목소리, 장밋빛 입술을 지녔으니 말 그대로 하늘이 선사한 천상의 미인이었다.

절세미녀 헬레네에게 구애하는 신랑감이 너무 많아서 그녀는 어떤 남자와 결혼해야 할지 결정할 수 없었다. 헬레네의 계부인 스파르타 왕 틴다레오스 역시 미녀 의붓딸로 인해 고민이 많았다. 왕은 그 무엇보다 구혼자들의 원성을 살 것이 두려웠는데 거의 모든 그리스 왕족 남자들이 헬레네와 결혼하기를 원했기 때문이다. 고민을 거듭하던 틴다레오스는 헬레네가 직접 남편감을 고르도록 작전을 세웠다. 한술 더 떠 구혼자들의 영웅심을 교묘히 부추겨 만일 경쟁에서 지더라도 헬레네의 남편에게 난관이 닥치면 몸을 바쳐 돕겠다는 서약까지 받아냈다.

헬레네 흉상_헬레네는 너무나 아름다워 그녀를 한 번 본 남자는 누구나 소유하기를 원했다. 헬레네는 이미 열두 살 때 그녀의 미모에 반한 영웅 테세우스에 의해 납치된 적이 있으며, 결혼 적령기가 되었을 때는 그리스 전역에서 구혼자들이 구름처럼 몰려들어 그녀의 아버지 틴다레오스 왕은 폭동을 걱정해야 했다. 그리고 호메로스 서사시의 무대가 된 트로이 전쟁이 그녀로 인해 발발한 사실은 너무나 유명하다.

무려 10년간이나 계속된 트로이 전쟁은 바로 신랑 후보감들의 경솔한 서약에서 비롯되었다. 행복한 고민 끝에 헬레네는 스파르타 왕 메넬라오스를 남편으로 선택했고, 딸 헤르미오네를 낳아 행복하게 살았다. 그러던 어느 날 트로이 왕자 파리스가 스파르타 궁전을 방문하고 손님으로 묵게 되면서 비극이 싹튼다. 결혼 생활에 권태감을 느끼던 헬레네가 젊고 잘생긴 파리스에게 반했고, 파리스도 절세미인을 연모하게 되었다. 사랑하는 감정을 감춘 채 냉가슴을 앓던 두 사람에게 절호의 기회가 찾아왔다. 메넬라오스가 장례식 조문을 가려고 왕궁을 떠나 크레타로 가게 되었다. 메넬라오스가 궁전을 비운 틈을 노린 파리스가 헬레네를 유혹해 동침하고 자신과 함께 트로이로 가서 새 생활을 시작하자고 졸라댔다.

헬레네를 유혹하는 파리스_파리스는 여신 아프로디테의 도움으로 그리스 최고의 미인 헬레네를 유혹하는데 성공한다. 자크 루이 다비드의 작품.

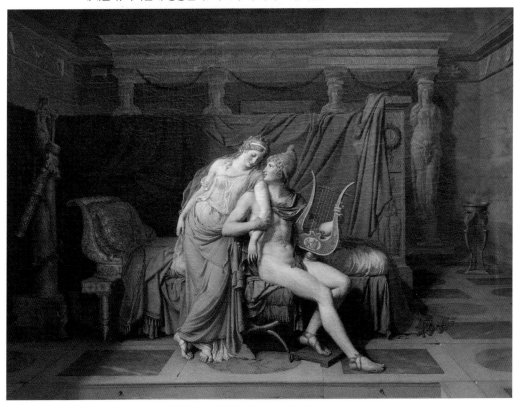

놀라운 것은 파리스의 유혹을 받은 헬레네의 반응인데 그녀는 바람둥이 파리스보다 더 적극적으로 행동했다. 남편을 배신하고 간통을 저지른 것도 모자라 메넬라오스의 보물을 몽땅 챙겨 정부와 줄행랑을 친 것이다. 조문을 끝마치고 왕궁으로 돌아온 메넬라오스는 아내가 간부와 도망간 사실을 뒤늦게 알았고 치를 떨면서 복수를 결심했다. 메넬라오스는 형 아가멤논에게 모욕당한 사실을 털어놓았고, 아가멤논은 과거 헬레네의 구혼자들을 모두 소집해서 트로이와의 전쟁을 선포했다. 국민미녀 헬레네를 되찾으려는 그리스인들의 의지는 확고했다. 10년 동안을 끌었던 전쟁은 마침내 그리스군의 승리로 끝났고, 트로이 왕국은 몰락했다. 트로이의 영웅 헥토르가 죽었고, 파리스도 사망했고, 남자들은 몰살당하고 여자와 아이들은 노예가 되었다.

전쟁의 승리감에 도취된 메넬라오스는 간통한 아내를 당장 죽이겠다고 협박했지만 고향 스파르타로 돌아가는 동안 헬레네의 유혹에 넘어가 그녀의 죄를 모두 용서했다.

전쟁의 화근이었던 헬레네는 죄책감을 전혀 모르는 여자였던 듯 두 번째 남편 파리스가 전사하기가 무섭게 세 번째 남편을 구했다. 트로이가 함락된 후에는 메넬라오스와 공모해 남편을 죽음으로 몰아넣었다.

◀**헬레네와 파리스**(46쪽 그림)_미의 여신 아프로디테가 파리스와 헬레네를 사랑으로 맺어주고는 하늘을 날아 떠나는 장면을 묘사한 그림이다. 리차드 웨스털의 작품.
헬레네 조각상_헬레네는 파리스가 죽자 파리스의 형제 데이포보스와 결혼하나 옛남편 메넬라오스가 오자 새 남편이 된 데이포보스를 죽이며 메넬라오스를 따른다.

헬레네는 용서할 수 없는 죄를 저지르고도 전혀 양심의 가책을 느끼지 않았다. 자신의 욕망으로 인해 부귀영화를 누리던 트로이가 망하고 애꿎은 병사들은 떼죽음을 당했는데도 눈길 한번 주지 않았다. 파리스를 유혹하였고, 전쟁의 원인을 제공했으며, 가엾은 희생자들의 시체를 밟으면서 아무 일도 없다는 듯 태연하게 전남편 곁으로 돌아갔다. 트로이인들은 헬레네를 처음 보았을 때, 저항할 수 없는 아름다움을 지닌 헬레네가 끔찍한 재앙을 가져올 존재라는 것을 간파하고 '암캐'라면서 원색적으로 비난했다.

호메로스의 《일리아드》에도 트로이 노인들이 헬레네의 미모에 대해 수군거리는 장면이 나온다.

"저토록 아름다운 여자를 차지하려고 트로이와 그리스인들이 고통에 시달리는 것을 이해할 수 있어. 그녀는 마치 여신 같으니 말이야. 하지만 더할 나위 없이 아름다운 여자이지만 배에 태워 멀리 떠나보내야만 해. 그녀를 이곳에 그대로 놔두면 우리는 말할 것도 없고 자손들도 엄청난 재앙을 입게 될 테니까."

남편 메넬라오스가 먼길을 떠난 틈을 노려 두 남녀는 자석에 이끌리듯 서로를 탐닉한다. 웅장한 스파르타 궁전의 내실에서 아폴로 신처럼 매력적인 모습으로 분장한 파리스가 헬레네를 유혹한다. 파리스는 사랑의 음악을 연주하는 척하더니 슬쩍 헬레네의 팔을 애무하면서 수작을 부린다. 눈을 지그시 감은 채 내숭을 떨던 헬레네는 흥분을 참을 수 없었던가. 가쁜 숨을 몰아쉬면서 양다리를 꼬는 자세를 취한다. 발갛게 달아오른 헬레네의 두 뺨과 허벅지를 교차한 자세는 그녀가 강한 음욕을 느끼고 있음을 보여준다.

▶**헬레네와 파리스**(49쪽 그림)_파리스가 헬레네를 유혹하는 장면이다. 샤를 마이어의 작품.

헬레네는 빛나는 미모로 남자의 눈을 멀게 했고, 숨 막히는 아름다움으로 재앙을 부른 여자이다. 그녀는 절대적인 아름다움을 이용해 한번 눈독을 들인 남자는 반드시 손에 넣었다. 남편을 옷을 벗듯 갈아치우고, 죽음의 길로 몰아넣고도 태연했다. 그러나 남자들은 부정하고 사악한 헬레네를 용서하는 것도 부족해 아낌없는 사랑을 베풀었다. 그녀가 지닌 절대적인 미, 완벽한 아름다움을 진심으로 숭배했다. 헬레네가 팜므 파탈의 원형이 된 것은 그토록 아름다운 용모 속에 타락한 영혼을 지니고 있어서였다. 그녀의 눈부신 미모에 홀린 수많은 남자들은 불빛에 끌려드는 부나방처럼 허망하게 생을 불태워버렸다. 헬레네 신화는 여자의 미모가 역사를 바꿀 만큼 엄청난 힘을 지녔다는 것을 보여준다. 너무나 아름답기에 끔찍한 불행을 초래한 여자 헬레네!

헬레네_헬레네의 미모로 인해 트로이와 그리스 간의 전쟁이 벌어져 많은 신화의 영웅들이 죽어간다. 귀스타브 모로의 작품.

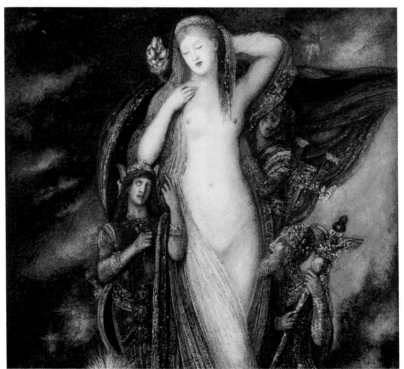

숨기는 여인 칼립소

칼립소는 필멸의 인간인 오디세우스를 진심으로 사랑했다. 칼립소의 사랑은 한순간의 꿈일지라도 그 순간에 모든 것을 불태우며 순간을 영원처럼 지냈다. 그녀는 한 왕국의 왕이자 한 여인의 남편이기도 했던 오디세우스에게 진심을 다해 자신의 영혼의 동반자가 되기를 간절히 원했고, 언젠간 떠날 수밖에 없는 연인에게 자신의 모든 것을 바쳐 아낌없는 사랑의 열정을 불태웠다.

칼립소는 아틀라스의 딸로 바다의 님프였다. 그녀는 전설의 섬 오기기아에 살았는데, 트로이 전쟁이 끝난 뒤 배를 타고 귀향길에 오른 오디세우스가 강풍을 만나 표류하다가 홀로 이 섬에 도착하였다.

칼립소는 '숨기는 여인'이라는 뜻을 지닌 여인답게 세상의 서쪽 끝에 있는 오기기아 섬에서 외로운 나날을 보내고 있었다. 기나긴 고독한 날들을 지새던 어느 날 트로이 전쟁의 영웅 오디세우스가 이 섬에 나타나자 칼립소는 한눈에 오디세우스가 자신의 운명이라 생각하였다.

칼립소는 향기로운 포도주와 신들의 음식인 암브로시아를 내놓으며

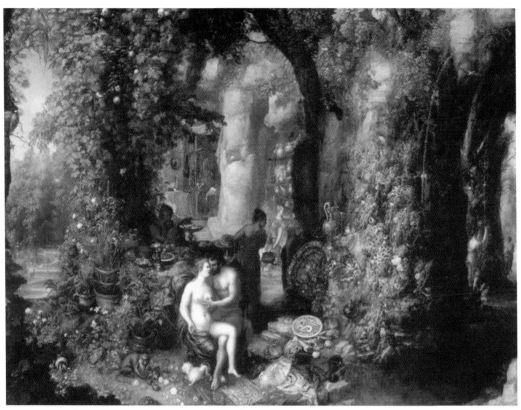

오디세우스와 칼립소_화려한 꽃들과 무르익은 과실이 무성한 칼립소의 동굴 안에서 오디세우스와 칼립소의 농익은 사랑이 펼쳐지고 있다. 얀 브뤼겔의 작품.

연회를 펼쳤다. 오직 사랑하는 한 사람만을 위한 간절한 연회였다. 오기기아 섬의 그녀의 동굴은 화려하였다. 암벽 주위로 갖가지 꽃들과 열매들이 가득했다.

"사랑하는 이여. 당신께서 결심만 한다면 영생을 줄 것을 약속하겠어요. 훌륭한 잠자리와 음식, 그리고 무엇보다 저의 거짓 없는 사랑을 주겠어요."

오디세우스는 10년에 걸친 전쟁과 힘든 여정의 항해 속에 아름다운 님프 칼립소의 유혹을 거부하지 않았다. 그들은 곧 뜨거운 육체의 향연에 빠져들었다.

오디세우스가 칼립소의 불사신 제의와 자신에게 몰두하는 온갖 지극 정성보다 더 그녀에게 몰두했던 건, 이 섬에 오로지 혼자밖에 없다는 절대적인 고독이 그녀를 놓칠 수 없다는 절박한 감정을 갖게 한 이유였을 것이다. 칼립소의 섬에는 배라고는 한 척도 없고, 수행원들은 모두 죽었기 때문에 오디세우스는 아무것도 할 수가 없었다. 그렇게 그는 7년 동안 그 섬에서 살았다. 사랑하는 두 사람이 서로에게 전적으로 속할 수 있고, 영원히 서로를 즐길 수도 있는, 세상과 절연한 이 아름다운 섬은 사랑하는 시간만큼만 그에게 구원의 시간을 안겨주었다. 그러나 뜨거운 사랑을 나눴던 밤이 지나 사랑이 다 식은 아침이 찾아오면 오디세우스는 자신의 처지를 누구보다 절감하며 더 깊이 고향을 향한 그리움을 키워만 갔다. 깊이를 헤아릴 수 없는 절체절명의 불안과 허무함은 그만을 향한 칼립소의 뜨거운 갈구가 깊어 가면 깊어 갈수록 더욱더 차갑게 식어가는 자신을 느낄 수밖에 없는, 이루어질 수 없는 사랑의 그림자가 되고 말았다.

오디세우스와 칼립소의 정사 조각상

오디세우스에게는 갈 곳이 있고 해야 할 일이 있었다. 그는 아름답고 매혹적인 칼립소와 뜨거운 정사를 나눌수록 고향을 그리며 우울해 했고, 자신과 고향 이타카 사이에 놓여 있는 망망대해를 바라보며 하염없이 눈물을 훔쳤다.

사랑하는 사람을 향한 연모의 정을 더욱 키우면 키울수록 안타깝게도 서서히 식어가는 오디세우스의 예전 같지 않은 반응을 확인하며 칼립소는 단 하루를 같이 있더라도 그와 좀더 가까이 있고 싶었다. 다가올 불행에 대비하기 위해 하루 한 시간도 허투루 보낼 수 없을 만큼 안타까운 시간만 흘러가고 있었다.

그렇게 변함없는 세월이 흘러갔다. 오디세우스가 10년의 귀향길에서 칼립소와 함께 지낸 세월은 무려 7년이나 되었다. 이 모습을 하나도 놓치지 않고 지켜본 아테나 여신은 제우스에게 탄원하여 오디세우스를 구해주라는 명령을 받아냈다. 칼립소는 제우스의 전령 헤르메스로부터 오디세우스를 보내주라는 거역할 수 없는 제우스의 명령을 전해 들었다.

▶**오디세우스와 칼립소**(55쪽 그림)_고향을 그리며 상심에 젖은 오디세우스를 달래는 칼립소. 뉴웰 컨버스 와이스의 작품.
오디세우스와 칼립소_마치 서 있는 망부석이 되어 고향을 그리는 오디세우스의 모습을 지켜보는 칼립소를 묘사한 그림이다. 아널드 뵈클린의 작품.

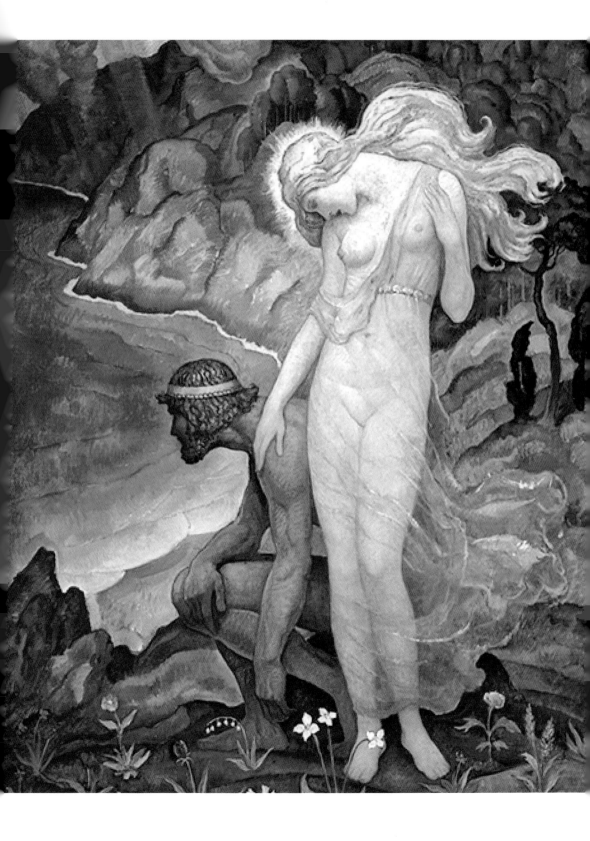

"참으로 무정하신 분들이군요. 그대 올림포스 신들께선 질투할 상대도 못 되는 나 같은 여신에게 그렇게 유별나게 질투를 하시고, 사랑하는 사내를 남편으로 맞아 동침하는 여신마저 시기하시다니! 나는 제우스께서 천둥 번개를 던져 오디세우스의 배를 바다 한가운데에 난파시켰을 때 그를 구해 주었습니다. 그는 동료들을 모두 잃고 표류하다가 이곳까지 떠밀려 왔지요. 그런 그를 나는 사랑하고 돌보았을 뿐만 아니라, 평생 죽지도 않고 늙지도 않는 사람으로 만들어 주겠다고 약속했습니다. 그런데 제우스께서 그를 귀환시키라는 명령을 내리셨다고요? 아, 그렇다면 할 수 없지요. 제우스의 명령을 피할 수는 없으니까요. 그러나 사랑하는 그를 서둘러 망망대해로 팽개쳐 버릴 수는 없습니다. 왜냐하면 그에게는 노를 저을 배는커녕 길동무할 사람도 없으니까요. 그러니 조금만 시간을 주면 그에게 솔직히 이야기를 한 다음 무사히 귀국할 수 있도록 하지요."

헤르메스가 떠나자 칼립소는 오디세우스를 찾았다. 오디세우스는 마치 망부석이 된 것처럼 해변에 앉아 있었다. 그의 마음은 이미 칼립소에게서 떠나 있었다. 칼립소는 그 옆에 다가가서 말했다.

"정말 당신은 불행한 분이군요. 제발 이제 그만 울고 그만 슬퍼하세요. 이 섬에서 더 이상 당신의 귀중한 인생을 낭비하지 않아도 된답니다. 왜냐하면 이제 곧 내가 정성을 다하여 당신이 돌아갈 수 있도록 도와줄 테니까요."

▶ **오디세우스와 칼립소**(57쪽 그림)_칼립소는 그리스어로 '감추는 여자'라는 뜻이며, 티탄족인 아틀라스의 딸이다. 전설의 섬 오기기아에 살았는데, 트로이 전쟁이 끝난 뒤 배를 타고 귀향길에 오른 오디세우스가 강풍을 만나 표류하다가 홀로 이 섬에 도착하였다. 칼립소는 오디세우스를 사랑하여 고향으로 돌아가고 싶어하는 그를 7년 동안이나 놓아 주지 않았다. 에리히 폰 쿠겔겐의 작품. **칼립소 조각상**

칼립소에게 오디세우스를 보내주라고 명령하는 헤르메스_오디세우스와 칼립소가 사랑의 푸티들에게 둘러 싸여 사랑을 나누는 장면으로 그들 사이 위로 제우스의 전령의 신 헤르메스가 내려와 칼립소에게 오디세우스를 보내 줄 것을 말하는 장면이다. 제라드 드 레레스의 작품.

칼립소의 진심 어린 당부의 말을 들은 오디세우스는 그녀에게 자신의 미안하고 답답한 심경을 밝혔다.

"여신이여, 제발 나에게 노여움을 갖지 마세요. 이타카에 있는 정숙한 나의 아내가 당신보다 훨씬 못하다는 것을 나도 잘 압니다. 왜냐하면 그녀는 언젠가는 죽어야 할 인간의 몸이지만 당신은 늙지도 죽지도 않는 신이 아니십니까? 그럼에도 불구하고 나는 언제나 집으로 돌아가야 한다는 생각과 귀향의 행복한 날만을 손꼽아 기다리고 있는 한 여인의 남자일 뿐입니다."

그의 말에 칼립소는 미소를 지으며 그를 어루만졌다. 그녀는 오디세우스의 귀향의 욕구가 자신의 육감적인 매력보다 훨씬 큰 것임을 확인하였다. 그녀는 제우스의 명령보다 사랑하는 오디세우스의 뜻을 존중해주기로 하였다. 칼립소는 오디세우스를 손수 목욕시킨 다음 이별을 앞둔 연

인처럼 한 몸이 되어 진심으로 정성을 다해 사랑을 나누었다. 그리고 사
랑하는 남자를 초라하게 보내서는 안 된다는 마음을 담아 화려하고 향기
로운 옷을 입혀 떠나보냈다. 진한 포도주며 물과 음식이 들어있는 부대
를 가득 실어주는 것도 잊지 않았다.

　남자는 마음이 없어도 팔을 내어줄 수 있지만 여자는 마음이 없으면
그 팔을 베지 못한다. 남자는 마음속에 묻어둔 그녀가 곁에 없을 때 그
그리움이 자기를 조금씩 갉아먹고 끝내는 흔적도 없이 무너뜨림을 안다.
하지만 여자는 곁에 없으면 마음도 두지 않는다. 칼립소가 오디세우스
와 끝까지 함께하려는 것은 그때, 다른 사람이 아닌 오디세우스가 곁에
있었기 때문이다.

칼립소_칼립소는 오디세우스를 떠나 보내지만 훗날 그의 아들 텔레마코스와 재회한다.
앙리 레만의 작품.

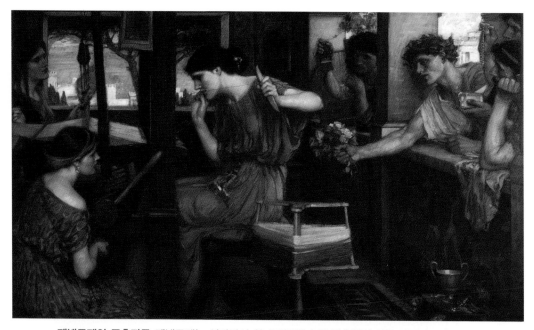

페넬로페와 구혼자들_페넬로페는 이타카의 왕 오디세우스와 결혼하여 아들 텔레마코스를 낳았다. 오디세우스가 전쟁터로 떠나자 그의 늙은 어머니 안티클레이아는 멀리 떠난 아들을 애통해하다 세상을 떠났고, 아버지 라에르테스는 시골에 들어가 은둔 생활을 하였다. 모든 집안 살림은 오롯이 페넬로페의 몫이 되었다. 그뿐만 아니라 오디세우스가 전쟁이 끝나고 여러 해가 흘렀는데도 돌아올 기미가 없자, 인근의 귀족들이 오디세우스의 재산과 지위를 탐하여 페넬로페에게 결혼을 요구하기 시작했다. 구혼자들의 수는 곧 100여 명에 이르렀다. 구혼자들의 집요한 결혼 요구에 시달리던 페넬로페는 한 가지 꾀를 내었다. 연로하여 죽을 때가 멀지 않은 시아버지 라에르테스를 위해 수의를 짜는 중인데, 그 일이 끝나면 구혼자들 중 한 사람을 남편으로 맞이하겠다는 것이었다. 하지만 페넬로페는 낮에 짠 천을 밤에 몰래 다시 풀어버리기를 계속하면서 오디세우스가 돌아올 때까지 시간을 끌었다. 윌리엄 워터하우스의 작품.

오디세우스가 그토록 못 잊어 그리워하는 정절의 여인인 페넬로페는 진정 남편만 기다리던 순종적인 여인인가? 《오디세이아》에서 페넬로페는 칼립소와는 다른 차원의 욕망과 허영을 지닌 여자로 그려진다. 한마디로 그녀도 어쩔 수 없이 사랑을 갈구하고 오래된 남편의 빈자리를 허허롭게 견디는 평범한 여자였던 것이다. 페넬로페는 나름대로의 전략과 전술로 백여 명의 남자들을 관리하고 있었고, 남편에 대한 정절을 지키기 위해 시아버지 라에르테스의 대형 수의를 모두 짠 뒤에야 결혼할 작정이라고 구혼자들을 회유했다.

우리는 지조 있는 조강지처 페넬로페의 따분한 사랑보다 짧은 시간이지만 불같은 정염을 불살랐던 칼립소의 뜨거운 열정에 다분히 관심이 갈 수밖에 없다. 전쟁과 모험의 방랑벽에 시달리며 이 섬 저 섬을 섭렵하며 묘령의 여인들과 한바탕 뜨거운 정염을 불태우는 오디세우스를 하염없이 기다리기만 하는 정절의 여인은 솔직히 답답하고 무덤덤하다. 하지만 칼립소는 사랑의 순간이 찾아왔을 때 자신의 모든 것을 걸고 사랑하는 사람에게 열정을 다해 사랑했고, 실연으로 상처와 절망을 겪었지만 포기할 줄 아는 미덕까지 지녔다. 철저하게 자기 사랑의 주체가 된 칼립소의 후회 없는 사랑은 이별의 순간이 왔을 때도 사랑하는 사람을 정성껏 보살피며 이별의 정한(情恨)마저 헛되게 낭비하지 않고 아름답게 보내줄 수 있는 절대사랑의 경지를 보여준다. 자발적이며 독립적인 여자들은 절대로 서성거리며 기다리지만은 않는다. 한 남자만을 바라보는 착한 여자는 천국에 가지만, 자신이 찾은 사랑을 포기할 줄 모르는 나쁜 여자는 자신이 가고 싶은 열락의 세계로 기꺼이 자신을 던진다.

오디세우스를 떠나보내는 칼립소_칼립소는 오디세우스를 사랑했기에 그를 자유의 몸으로 보내준다. 허버트 제임스 드레이퍼의 작품.

훗날 오디세우스의 아들 텔레마코스는 아버지의 행방을 찾기 위해 항해를 하게 되었는데 이때 칼립소를 만나게 되었다. 칼립소는 단번에 그가 사랑했던 오디세우스의 아들이라는 것을 알아보고는 오랫동안 잊고 있었던 오디세우스를 다시 그리워했다. 그녀는 자신의 애틋한 마음을 전하고자 텔레마코스를 자신의 아끼던 시녀 에우카리스와 짝을 맺어주었다고 한다.

오디세우스의 아들 텔레마코스를 만나는 칼립소_텔레마코스가 아버지의 행방을 알기 위해 항해하던 중 칼립소의 섬을 방문하는 장면이다. 윌리엄 헤밀턴의 작품.

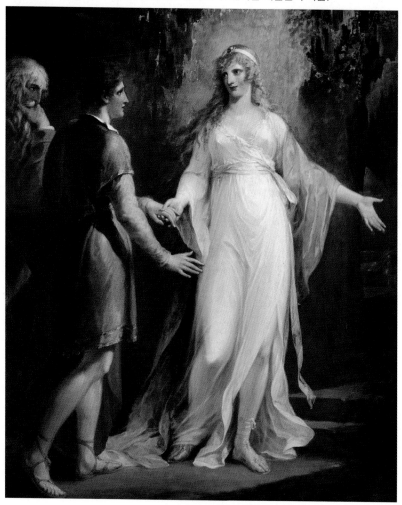

제2장

치명적 탐욕의 유혹

광기

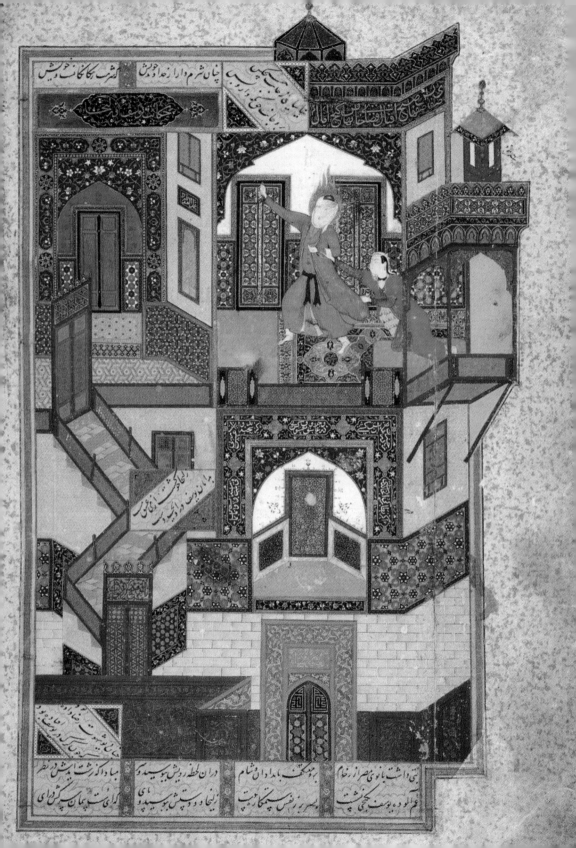

보디발 모티브

남자와 여자는 상대를 보는 시각에 미묘한 차이가 있다. 일반적인 남녀 관계는 대개 서로 어느 정도 호감을 가지고 시작하지만, 어떤 사랑의 경우엔 일방통행으로 시작하는 경우도 적지 않다. 어느 한쪽의 주도로 시작해서 어려운 과정을 극복하고 긴밀한 관계가 되었을 때 남자는 "도도한 그녀를 정복했다"는 표현을 쓰지만 여자는 '정복'이라는 표현보다 '유혹'이라는 어휘를 즐겨 쓴다.

'보디발 모티브'는 뛰어난 젊은이가 주인집 여자의 유혹을 물리치면 불이익을 받는 현상을 말한다. 이 현상은 요셉이 보디발이란 주인집의 노예로 있으면서 그의 아내에게 당한 일화에서 유래한다. 대표적인 보디발 모티브로는 벨레로폰이 안테이아에게 당한 신화와 펠레우스가 아카스토스의 아내 아스티다메이아의 욕망을 거절해 시련을 겪는 신화가 있다.

◀**보디발 모티브**(64쪽 그림)_페르시아판 보디발 모티브인 포티파르의 아내가 쫓는 요셉 〈유수프와 줄라이카〉의 14세기 그림.

요셉은 야곱의 12명의 아들 가운데 라헬에게서 태어난 11번째 아들로 아버지의 편애를 받아 형제들의 시기를 샀다. 요셉이 형들과 부모가 자기한테 절하는 꿈을 꾸었다는 이야기를 하자 형들의 증오는 더욱 깊어졌다. 그들은 요셉을 죽이기로 마음먹고 잠시 구덩이에 내버려두었다가 이집트에 노예로 팔아버렸다. 이집트에서 요셉은 보디발이라는 관리의 밑에서 일하면서 두터운 신임을 얻었다.

그런데 몸매와 용모가 준수한 요셉에게 보디발의 아내가 첫눈에 반해버렸다. 예나 지금이나 여성들은 잘생긴 남성들에게 쉽게 빠져든다. 특별히 유부녀의 경우 준수하고 젊은 남성을 볼 때 성적인 매력을 느끼는 경우가 많다. 보디발의 아내는 자신의 집에 들어온 요셉의 용모에 서서히 빠져들면서 그를 마음에 품게 되었다.

보디발의 아내는 요셉이 섬기는 주인의 아내라는 점을 이용하였다. 그녀는 틈만 나면 요셉의 곁에 다가가 유혹의 눈길을 보냈다. 하지만 요셉은 그녀의 눈길을 피했다. 보디발의 아내는 점점 자신도 모르게 욕망의 노예가 되어 가고 있었다. 그러던 어느 날, 요셉이 보디발의 집에 일하러 들어갔는데 집에는 아무도 없었다.

요셉을 흠모하는 보디발의 아내

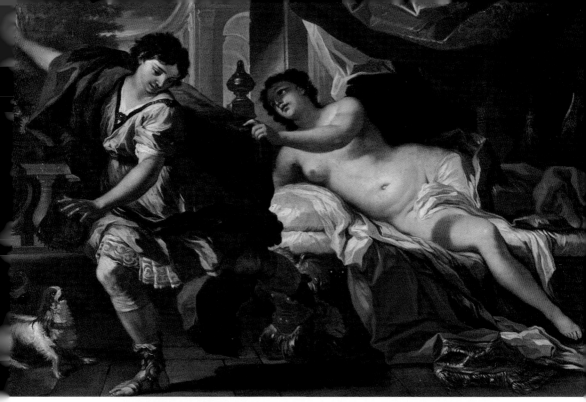

요셉을 유혹하는 보디발의 아내_보디발의 아내가 요셉을 자신의 침실로 끌어들이는 장면이다. 프란체스코 솔리메나의 작품.

보디발의 아내가 작심하고 하인들을 다 내보낸 뒤 요셉을 자신의 방으로 끌어들였다. 요셉은 아무런 의심도 없이 보디발의 아내의 방으로 들어섰다. 화려한 방안에는 붉은 커튼으로 꾸며진 휘황찬란한 침실이 있었다. 요셉은 주저하며 발걸음을 멈췄다. 그때 커튼 너머로 보디발의 아내의 고혹적인 목소리가 들려왔다.

"어서 내 곁에 와요. 이제 당신은 물러설 수가 없어요."

커튼 너머에서 들려온 애틋한 밀어가 끝나자 커튼이 젖혀지고 실오라기 하나 걸치지 않은 욕정에 가득한 여인의 알몸이 요셉의 눈에 들어왔다. 그녀는 과감한 포즈로 요셉을 유혹했다. 하지만 요셉은 고개를 돌리고는 단호하게 거절했다. 이미 정욕의 화신이 된 여인은 몸을 일으켜 요셉을 끌어안으려 했다. 이에 놀란 요셉은 돌아섰다.

그러나 이미 보디발의 아내 손에 잡힌 요셉의 옷은 벗겨지고 말았다. 요셉은 옷을 그녀의 손에 내버려둔 채, 곧바로 밖으로 도망쳐 나갔다. 실망한 보디발의 아내는 분노하며 복수를 결심하고, 요셉이 자신을 유혹하려고 했다며 그에게 죄를 뒤집어 씌웠다. 아내의 말만 들은 보디발은 화를 내며 그를 잡아 파라오의 죄수들이 갇혀 있는 감옥에 처넣었다. 그러나 감옥에서도 간수장의 눈에 띄어 죄수들을 감독하는 일을 맡고, 우여곡절 끝에 이집트의 총리까지 오른다.

보디발의 아내에게 모함을 받는 요셉_보디발의 아내가 요셉의 옷을 침대에 걸쳐놓고 남편에게 거짓말을 하는 장면으로, 요셉이 손을 들어 자신을 변론할 수 없음을 안타까워하는 장면이다. 렘브란트의 작품.

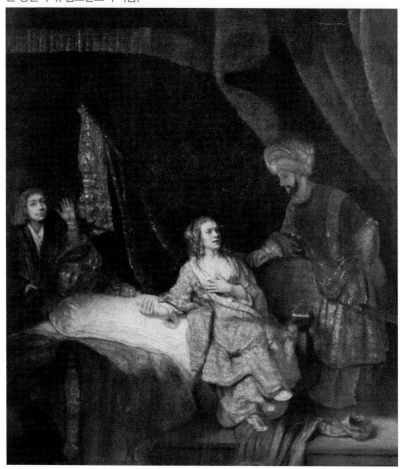

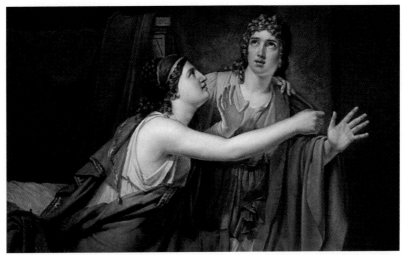

벨레로폰과 안테이아_젊은 벨레로폰에게 연정을 품은 안테이아가 그를 유혹하는 장면이다. 조제프 게어 네르트의 작품.

벨레로폰은 그리스 신화에 등장하는 영웅이다. 그는 형제를 죽인 죄로 아르고스의 왕 프로이토스에게 잠시 피신해 있었다. 프로이토스 왕은 코린토스의 왕자 벨레로폰을 환대하고 죄를 씻어주었다. 그 과정에서 왕비인 안테이아가 벨레로폰의 젊고 준수한 용모를 보고 첫눈에 반하고 말았다.

여인의 사랑의 열정은 남자의 열정보다 깊고 뜨겁다. 특히 일방적인 사랑은 자신도 모르게 어느 순간 이성을 마비시키고 감정의 소용돌이에 휘말리게 된다. 안테이아는 너그럽고 부드러운 남편 프로이토스의 품이 싫었다. 벨레로폰과 마주한 그날부터 그녀는 남편과의 잠자리에서도 젊은 벨레로폰의 군더더기 없는 몸을 떠올렸다. 방금 전 자신과 사랑을 나누고 깊은 잠에 곯아떨어진 남편 곁에 누워 있던 그녀는 자신도 모르게 몸을 일으켜 침실을 나섰다. 그 모습은 마치 몽유병에 걸린 사람처럼 욕정에 사로잡힌 모습이었다.

잠시 후 안테이아는 벨레로폰이 머물고 있는 침실 안으로 사라졌다. 벨레로폰이 잠들어 있는 침대에는 희미한 불빛만이 아른거렸다. 안테이

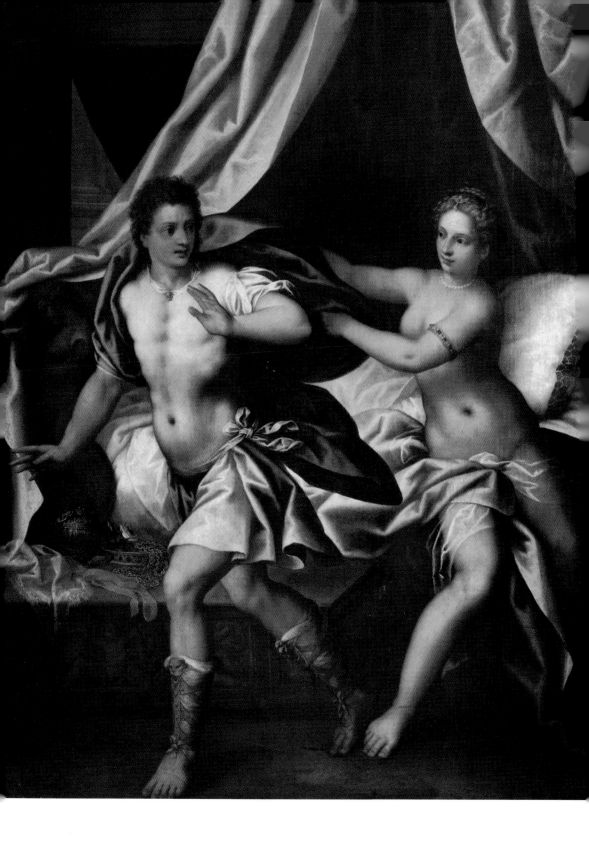

아는 자신이 이루고자 했던 것을 한 번에 다 이뤘다는 듯이 바닥에 끌리는 가운도 아랑곳하지 않고 마음이 이끄는 대로 바로 벨레로폰의 침대로 다가갔다. 그녀가 침대로 오르는 순간 가운은 허물 벗듯이 바닥에 흘러내렸으며 뜨겁게 달아오른 풍만한 육체만이 어둠속에서 더욱 또렷하게 빛을 발했다.

그녀는 사랑하는 벨레로폰의 침대 시트로 파고들었다. 그러나 타국의 생활에 적응하지 못해 이리저리 뒤척이던 벨레로폰은 낯선 인기척을 느끼자 잠에서 깨어났다. 그는 본능적으로 자신의 품에 파고드는 여인의 내음을 느끼고는 소스라치게 놀라 여인을 밀쳐냈다. 그리고 벌떡 일어나 침실을 나가려는 순간 안테이아는 필사적으로 그의 옷을 잡아당겼다.

옷을 붙잡힌 벨레로폰은 뒤를 돌아보고는 자신의 옷을 붙잡은 여인이 프로이토스의 아내인 안테이아라는 것을 알아보았다.

"나는 프로이토스 왕의 선의를 배신할 수 없소. 지금의 일은 없었던 것으로 할 테니 제발 물러서시오."

냉담한 벨레로폰의 말에 안테이아는 절망하였다. 그녀는 벨레로폰의 침실을 나오며 수치심에 이를 악물고는 앙심을 품었다. 그녀는 곧장 남편인 프로이토스에게 가 벨레로폰이 자신을 유혹하여 범하려 했다고 거짓을 고했다.

프로이토스는 아내의 말을 믿고 배신감에 치를 떨었지만 감히 손님을 죽여 복수의 여신의 분노를 사고 싶지 않았다. 그래서 그는 봉인한 편지와 함께 그를 리키아의 왕이자 장인인 이오바테스에게 보냈다.

◀**안테이아의 유혹(70쪽 그림)**_손님으로 온 벨레로폰을 사랑한 안테이아가 왕비의 신분임에도 불구하고 욕망에 사로잡혀 벨레로폰에게 사랑을 고백하는 장면이다. 한스 로텐함머의 작품.

안테이아와 프로이토스_ 벨레로폰에게 사랑의 고백을 거절당한 안테이아가 남편인 프로이토스에게 거짓을 고하는 장면으로, 이에 배신감에 치를 떨며 프로이토스가 벨레로폰을 처단해 줄 것을 지시하는 편지를 쓰는 장면이다. 마아텐 드보스의 작품.

이것이 그 유명한 '벨레로폰의 편지'이다. 편지에는 무서운 처단의 지시문이 쓰여 있었다.

"이 편지를 가지고 가는 자를 없애 주십시오. 그는 저의 아내이자 당신의 딸인 안테이아를 겁탈하려고 한 자입니다."

이오바테스는 사위가 보낸 손님을 극진히 환대했다. 그는 관습에 따라 9일간 벨레로폰을 잘 대접한 뒤 10일째 되는 날에 사위의 편지를 뜯어보았다.

이오바테스 역시 손님을 죽여 복수의 여신 에리니에스의 진노를 사고 싶지 않았기 때문에 벨레로폰에게 치명적인 과제를 주었다. 나라를 어지럽히는 괴물 키마이라를 퇴치해달라는 것이었다. 키마이라는 머리는 사자 몸통을 하고 꼬리는 용의 모습을 지녔으며 아가리에서는 불을 내뿜는 무시무시한 괴물이었다. 벨레로폰은 키마이라와 싸우다 목숨을 잃을 게 분명해보였다. 하지만 벨레로폰은 아테나 여신의 도움으로 날개달린 말 '페가수스'를 타고 키마이라를 물리쳤다.

한편 안테이아는 벨레로폰이 이 모든 일을 끝내고 복수를 위해 티린스로 다시 온다는 소식을 듣자 겁에 질려 스스로 목숨을 끊었다.

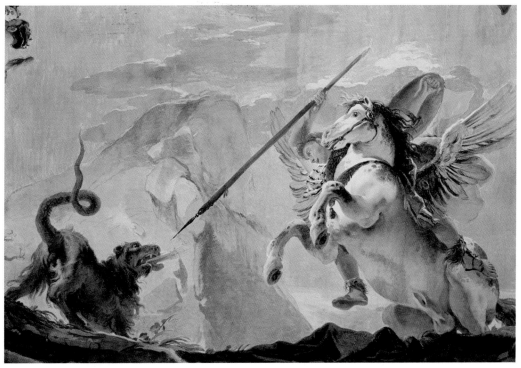

키마이라와 싸우는 벨레로폰_페가수스를 탄 벨레로폰이 키마이라를 물리치는 장면이다.
티에폴로의 작품.

펠레우스는 트로이 전쟁의 영웅 아킬레우스의 아버지로 유명한 인물
이다. 그는 인간의 신분으로 여신 테티스와 결혼하여 아킬레우스를 낳았
다. 펠레우스는 아이기나의 왕 아이아코스의 아들이다. 텔라몬과 형제
지간으로 텔라몬과 함께 헤라클레스의 절친한 친구가 되어 헤라클레스
의 아마존 원정 및 라오메돈과의 전쟁에 참가하였다.

펠레우스와 텔라몬은 배다른 형제인 포코스를 죽이게 되는데 이 때문
에 아버지에게 쫓겨난 텔라몬은 살라미스로, 펠레우스는 테살리아 지방
프티아로 갔다. 프티아에서 펠레우스는 에우테리온 왕의 눈에 들었다.
에우테리온은 펠레우스의 죄를 씻어주고 자신의 딸 안티고네와 결혼시
켰다. 딸의 지참금으로 자신의 왕국 3분의 1을 떼어주었으니, 졸지에 펠

칼리돈의 멧돼지 사냥_칼리돈의 난폭한 멧돼지를 사냥하려고 모여 든 영웅들의 활약을 담은 그림으로, 이 사냥에서 펠레우스는 실수로 그의 장인인 에우테리온을 살해하고 만다. 루벤스의 작품.

레우스는 왕이 됐다. 펠레우스는 딸 폴리도라까지 낳았다. 그러나 멜레아그로스가 주도한 칼리돈 지방 멧돼지 사냥에 나선 펠레우스는 그만 함께 간 장인 에우테리온을 실수로 창을 던져 죽이고 말았다. 두 번째 살인행각으로 펠레우스는 다시 쫓겨 이번에는 이올쿠스 지방 아카스토스 왕에게 의탁했다. 아카스토스는 아르고호 원정의 주역 이아손의 왕위를 부당하게 빼앗은 펠리아스의 아들이었다. 펠레우스는 이곳에서 잘 지내나 싶었는데 이내 스캔들에 휘말리고 말았다. 이번엔 펠레우스의 잘못이 아니었다.

아카스토스의 아내 아스티다메이아는 펠레우스에게 반해 연정을 토로하며 은밀하게 유혹해 왔다. 살인의 악업을 두 번이나 범했던 펠레우스는 더 이상 악업을 쌓고 싶지 않았다. 그는 아무리 아름다운 여인이 노골적으로 자신을 유혹한다 해도 사리분별을 할 줄 아는 사람이었다. 펠레

우스는 아카스토스의 우정을 배신할 수 없어 그녀의 유혹을 뿌리쳤다.

사랑을 거절당한 여인의 한은 무섭다. 아스티다메이아는 펠레우스의 첫 번째 부인 안티고네에게 거짓 기별을 넣었다. 그녀의 악의적인 기별은 펠레우스가 아카스토스 왕의 딸 스테로페와 결혼한다는 것이었다. 이 기별을 받은 안티고네는 낙심하여 자살하고 말았다.

이것으로도 모자라 남편에게 펠레우스가 자신을 유혹하려 한다고 꾸며댔다. 아카스토스는 직접 펠레우스를 죽일 수 없어 그를 사냥에 데리고 갔다. 사냥이 끝나고 피곤하게 자는 동안 아카스토스는 펠레우스의 무기를 숲속에 버린 뒤 일행을 데리고 하산해 버렸다. 짐승에 물려 죽든 사나운 켄타우로스를 만나 죽든 알아서 하라는 의미였다.

결국 펠레우스는 켄타우로스들에게 포위되고 말았다. 켄타우로스는 반인반마(半人半馬)의 괴물이었다. 위기일발의 순간 현자(賢者)인 케이론이 펠레우스의 무기를 찾아 건네줬다. 간신히 목숨을 구한 펠레우스는 후에 이아손과 디오스쿠로이의 도움으로 이올코스를 장악하고 아카스토스를 죽인다. 그리고는 아스티다메이아의 시체를 갈가리 찢어 온 도시에 뿌리며 입성했다.

아스티다메이아의 죽음_펠레우스에 의해 죽음을 당하는 아스티다메이아. 루이 장 프랑수아 라그르네 레네의 작품.

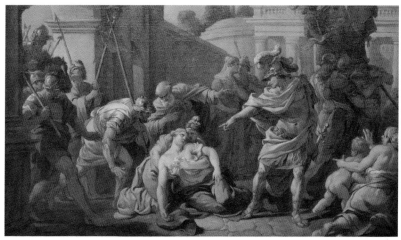

악녀의 화신 바토리 에르제베트

팜므 파탈을 흔히 악녀(惡女)와 의미가 겹친다고 생각하겠지만 실제로는 다르다. 팜므 파탈은 프랑스어로 '치명적인 여자' 즉 화려한 외모와 뇌쇄적인 몸매로 남자를 유혹하여 파멸로 이끄는 요녀(妖女)를 의미한다. 하지만 악녀는 팜므 파탈과는 분명히 다른 악마적인 행동을 저지른 여성을 말한다.

악녀는 성질이 모질고 나쁜 여자이며, 온갖 악행을 저지르고 때로는 상대방의 반감을 사기도 하는 악마적인 기질의 여인이다. 20세기 이후 페미니즘을 토대로 하는 역사 연구 방법이 등장하면서 실존 악녀들에 대한 재평가가 꾸준히 이루어지고 있다. 그리고 해당 인물이 당시 체제의 희생양이나 왜곡의 피해자임이 밝혀지는 등의 성과가 나타나기도 했다.

이러한 체제의 희생양으로 재평가되는 대표적인 여성이 마리 앙투와네트이다. 그녀는 사치스러운 악녀의 대명사로 알려졌지만 실제로는 상냥하고 다정다감한 성품을 지닌 선량한 사람이었고, 자녀교육에 신경을 쓴 역대 프랑스 왕비들 중 가장 검소하고 빈민 구제에도 나름의 역할을

마리 앙투와네트_ 오스트리아 여왕 마리아 테레지아의 막내딸로 프랑스 왕 루이 16세와 결혼하여 프랑스 왕비가 되었다. 그녀는 프랑스 혁명이 시작되자 파리의 왕궁으로 연행되어 시민의 감시 아래 생활을 하다가, 국고를 낭비한 죄와 반혁명을 시도하였다는 죄명으로 처형되었다. 하지만 그녀의 죄는 대부분 부풀여진 것으로 역대 왕비들보다 검소했다. 엘리자베스 르 브룅의 작품.

한 선구적인 왕비였다.

우리가 잘못 평가하고 있는 앙투와네트 왕비에 비해 진짜 팜므 파탈이자 악녀인 인물은 바토리 에르제베트이다. 그녀는 당시 사람들에게 바토리 남작, 또는 바토리 부인이라고 알려져 있다.

1560년 트란실바니아 지방의 명문가인 바토리 가문의 딸로 태어난 그녀는 조신한데다가 상당한 미인으로 알려졌으며 궁중의 예법을 배워 현모양처에 가까운 이미지였다. 에르제베트는 에체드 성에서 어린 시절을 보내고 1571년 11세에 5살 연상인 나더슈디 가문의 장남 페렌츠 백작과 약혼했다.

1575년 에르제베트는 15세의 어린 나이에 약혼자 페렌츠 백작과 결혼했는데, 이때 식장에는 하객 4,500명이 참석해 당시 두 사람의 위세가 어느 정도였는지를 짐작할 수가 있다. 그런데 신부인 에르제베트는 남편보다 신분이 더 높았다. 페렌츠가 장군이나 재상이 될 수 있는 귀족임에 비해 에르제베트는 왕족이었다. 그 덕분에 결혼 후에도 그녀는 바토리라는 성을 그대로 유지했다.

두 사람은 여느 부부처럼 서로 사랑했다. 그들은 자녀 5명을 낳으며 성내의 사람들로부터 존경을 받았다. 하지만 남편은 주로 전쟁터에서 지휘하는 임무를 맡았으므로 결혼 생활은 그다지 많지 않았다. 남편은 1578년 헝가리 군대의 총사령관을 맡는 등 막중한 임무를 주로 수행하였고, 그녀는 거대한 체히테 성의 여주인으로 남아 성과 주변 마을을 관리하는 일을 맡았다.

1593년부터 1606년 사이 벌어진 오스만제국과의 전쟁에서 에르제베트가 머무는 영지는 오스만 군대의 침략에 노출되었다. 그녀는 당시 과부, 전쟁포로의 부인, 그리고 강간 피해자 여성들을 대표해 국가의 사절이 되어 이 일에 관한 공무를 수행하기도 하였다. 그러던 중 남편 페렌츠 백작이 1604년 49세 나이로 전사하여, 에르제베트는 44세에 체히테 성의 유일한 주인이 되었다.

◀ **바토리 에르제베트(78쪽 그림)**_바토리 에르제베트의 가문은 트란실바니아 공국의 공작이자 폴란드-리투아니아 연합왕국의 왕 바토리 이슈트반의 치세 아래 동유럽 최고의 명문가로 위세를 떨쳤다. 에르제베트의 어머니 안나가 바토리 이슈트반의 누나라, 에르제베트는 이슈트반의 3촌 생질녀라는 높은 위치였다. 그녀는 나더슈디 가문의 장남 페렌츠 백작과 약혼하여 그 후 시어머니가 될 오르숄야로부터 무인의 아내가 되려면 어떤 자질을 갖추어야 하는지에 대해 미리 배우기 위해 시댁인 사바르 성으로 보내졌다. 오르숄야는 매우 엄하고 잔소리가 많았기 때문에 어린 에르제베트에게 잔소리를 끊임없이 했다고 한다.

체히테 성에 홀로 남은 에르제베트는 나이를 먹으며 피부가 점점 노화되는 것을 두려워하여 성격이 신경질적으로 변해갔다. 그러던 어느 날 시녀가 그녀의 머리를 빗기다 실수로 머리를 좀 심하게 잡아당기자 화가 나서 시녀의 뺨을 때렸다. 반지 낀 손으로 시녀의 뺨을 때려서 반지에 뺨이 긁혀 시녀의 피가 튀었다. 나중에 에르제베트는 시녀의 피를 닦았는데 피가 묻었던 피부가 평소보다 좀 더 하얗게 보이는 것이었다. 이후 그녀는 처녀의 생피가 자신의 노화를 막고 젊음을 되찾게 해주는 데 도움이 될 것이라고 생각했다. 에르제베트의 젊음을 되찾기 위한 무서운 조치의 첫 희생자는 머리를 잡아당겼던 시녀였다.

그 후 성 안의 시녀들을 자신의 회춘의 희생양으로 삼은 에르제베트는 근처 농민들의 딸들에게 일자리를 준다고 속여 성으로 데려온 뒤 피를 짜내기에 이르렀다. 그녀는 성으로 들어온 처녀를 발가벗기고 강제로 철 새장에 가두어 천장에 매단 다음, 조금이라도 움직이면 가시에 찔리도록 장치해 두었다. 처녀가 깨어나서 몸을 움직이면 새장이 흔들려 자연히 가시에 찔리게 된다. 통증을 못 이겨 몸을 더 심하게 움직이면 다른 가시에 더 찔리게 되다가 결국 기력이 빠져 죽게 만들었고, 에르제베트는 그 밑에서 흘러내리는 피로 목욕을 했다.

체히테 성_에르제베트가 머물던 성으로 지금은 폐허가 되었다.

에르제베트 _피에 굶주린 에르제베트를 표현한 일러스트이다.

에르제베트는 처녀의 피로 샤워를 하고 남은 시체는 신부를 불러 정식으로 장례를 치러주었다. 하지만 시간이 갈수록 시체가 점점 많아지고 죽은 사람의 숫자도 많아지다 보니 신부도 의심스러워서 장례를 거부하는 등 장례의식마저도 여의치 않자 아무 데나 버렸다고 한다.

체히테 성으로 일하러 들어간 여자들은 두 번 다시 돌아오지 않았으며, 에르제베트에 의해 피를 쥐어 짜인 끝에 성의 정원에 묻히고 만다는 소문이 퍼진 것도 그 무렵부터였다. 그런가 하면 남편인 페렌츠 백작도 에르제베트의 그러한 잔혹한 취미를 알게 되어 살해당한 것이라는 소문이 그 뒤를 이었다.

그러한 소문이 돌아다니고 있었음에도, 체히테 성 주변의 가난한 백성들은 돈과 바꾸기 위해 자신의 딸을 팔아 성 안으로 들여보냈다. 근처 마을로 처녀들을 수집하러 오는 역할은 야노시라는 작은 몸집의 사내가 맡았다. 그리고 에르제베트의 잔혹한 취미를 거든 사람은 일로너라는 추녀와 도르커라는 큰 몸집의 여자였다. 일로너와 도르커는 곡물 저장고로 쓰였던 성 안의 지하실로 처녀들을 데리고 갔다. 그리고 에르제베트가 보는 앞에서 처녀들에게 고문을 가했다. 때로는 에르제베트 자신이 직접 핀으로 찌르거나 칼로 베기도 했다. 두 여인은 상처에서 흐르는 피를 모아 그것을 에르제베트에게 마시도록 했다고 한다. 또한 에르제베트는 수

바토리 에르제베트_에르제베트 백작 부인은 역사상 가장 많은 여성 연쇄살인범으로 지목되어 '피의 백작 부인'으로 일컬어지고 있다. 이스트 반 콕의 작품.

십 명의 처녀들을 모아 연회를 베풀기도 하였는데, 연회가 끝나면 그녀들을 모두 알몸으로 벗겨 차례차례 죽인 뒤 그 피를 모두 통 속에 모아, 옷을 벗고 그 안에 들어가 몸을 담그고는 아직 죽지 않은 처녀들의 신음을 들으며 흥분했다고 한다.

에르제베트의 천인공로할 만행으로 주변 마을에서 처녀의 씨가 말랐고, 성으로 들어간 여자아이들이 하나도 돌아오지 않으니 두려워진 주민들이 딸을 성으로 보내지 않게 되었다. 그러자 이제는 마차를 내보내 강제로 여자아이들을 납치해 들였고, 그래도 자기가 원하는 만큼 피를 얻을 수 없자 귀족의 딸들에게까지 마수를 뻗쳤다.

에르제베트는 귀족적 소양을 가르친다는 명목으로 성 안에 귀족 여학교를 설립하고 한 번에 25명씩 입학생을 받았다고 한다. 당시 평민들은 귀족들의 입장에서 보면 벌레보다는 좀 낫지만 아끼는 말보다는 좀 못한 존재였기 때문에 에르제베트가 마음껏 죽여도 별다른 후환이 없었지만, 귀족의 딸들에게까지 마수를 뻗치자 비로소 그녀에게 의심의 눈초리가 들어오기 시작했다.

에르제베트의 초상 _1585년 그려진 바토리의 초상화. 1990년대에 분실되었다.

처음엔 현지에 거주하는 루터교 목사가 에르제베트를 수상히 여겨 그녀가 기이한 행각을 벌인다는 소문을 당국에 알렸지만 바토리 가문의 명예를 고려해 수사를 제대로 진행시키지 못했다. 그러나 이러한 소문이 헝가리 궁정에까지 알려졌다.

그리고 1610년에 감금당했던 소녀 한 명이 극적으로 탈출하여 당국에 신고하면서 마침내 수사가 본격적으로 실시되었다. 1610년 12월 30일 성 안에 들어간 조사팀은 다수의 시체와 소수의 생존자를 발견했다. 더불어 온갖 종류의 고문도구와 성 주변 여기저기에 매장된 여자 시체 50여 구도 발견하였다.

1610년 2월, 체히테 성의 조사가 이루어졌으며, 이듬해 1월 헝가리의 비체에서 그녀에 대한 재판이 열렸지만 에르제베트는 출석하지 않았다. 그녀의 일족들이 탄원서를 제출했고, 그것이 황제의 마음을 움직였기 때문이다. 대신 재판에서는 생존자와 피해자의 가족들의 증언을 토대로 사건과 관련된 시녀나 하인들을 고문한 끝에 수많은 범죄행위를 인정하였다.

처녀들의 피로 목욕하는 에르제베트의 피규어

에르제베트 _피에 굶주린 에르제베트를 소재로 한 영화의 한 장면이다.

고귀한 신분이었던 에르제베트에게는 사형을 면하는 대신 종신금고 형이 선고되었지만 그녀의 하수인들은 목이 잘린 후 화형에 처해졌다. 그 시대 법률로는 귀족을 사형에 처할 수 없었기 때문에 대신 일종의 무기 금고형에 처해졌는데, 능히 사형의 대안이 될 만큼 가혹한 것이었다.

식사를 넣어 주는 구멍 외에는 모든 것이 밀폐되고 빛조차 들어오지 않는 어두운 탑 꼭대기의 독방에 갇혀 서서히, 그리고 비참하게 죽어가는 형벌이었다. 에르제베트는 탑 안에서 지내다가 결국 감금된 지 4년만인 1614년 54세로 사망했다고 한다. 무덤은 자신이 살았던 성 부근의 교회에 있었으나, 어느 시점에서 고향으로 이장되었고 현재 위치는 알려지지 않았다.

헌신의 여인 루크레티아

이탈리아 중부에 확고하게 자리 잡고 있던 에트루리아계가 한창 성장 중이던 로마로 유입된 건 기원전 6세기경이었다. 당시 로마 왕은 선출직이었기 때문에 능력 있는 에트루리아 출신의 타르퀴니우스(BC 616~579)는 대중 유세를 통해 로마의 다섯 번째 왕이 되었다.

타르퀴니우스가 왕이 되고 나서 처음 한 일은 원로원 의원을 200명으로 늘리는 것이었다. 이는 이전 100명이던 원로원 의원에 나머지 100명을 왕당파로 구성해 비(非)로마 출신인 자신의 권력을 강화하고, 원로원의 정치적 영향력을 확대해 국정을 안정시키기 위해서였다. 6대, 7대 왕도 타르퀴니우스 가문이 배출했다. 한 가문이 왕위를 독점하게 되자 시민 사이에서 불만이 터졌다. 일곱 번째 왕 루키우스 타르퀴니우스는 힘으로 불만을 눌렀다. 세습 권력의 전제적인 민낯에 시민들의 분노는 쌓이기 시작하여 언제라도 폭발할 듯한 분위기가 조성되었다.

고대 로마는 성문화가 매우 발달했는데, 남녀노소 누구나 자유로운 성생활을 즐겼다. 결혼한 여성들 역시 자유롭게 연애할 수 있었다. 모두가

육체적 욕망과 쾌락을 쫓던 시대였다. 특히 남편이 전장에 나가면 아내는 연인과 데이트하는 일이 비일비재했다.

당시 로마는 이웃 도시국가 아르데아와 한창 전쟁 중에 있었으며 전선인 콜라티아에서 양국이 대치하고 있었다. 루크레티아의 남편인 콜라티누스도 출정 중이었다. 콜라티아는 로마에서 그다지 멀리 떨어진 곳이 아니었다. 포위는 오랫동안 지속되었다.

어느 날 전쟁으로 인해 전장에 있던 타르퀴니우스의 셋째 아들 섹스투스와 그의 사촌인 콜라티누스는 대치 중인 무료함을 달래기 위해 아내 자랑을 늘어놓았다. 급기야 그들은 로마로 돌아가 아내들이 어떻게 지내고 있는지 보고 오자고 제안했다. 왕족이었던 두 사람은 즉흥적으로 로마로 갔다. 예상했던 대로 섹스투스를 비롯한 다른 장교의 부인들은 젊은 연인과 파티를 즐기며 흥청망청 놀고 있었다. 그런데 사촌인 콜라티누스의 아내 루크레티아만은 남편의 어깨걸이를 만들기 위해 양모를 손질하고 있었다. 게다가 그녀는 예고 없이 찾아온 남편과 동료들을 극진하게 대접했다.

루크레티아 집을 방문하는 로마군의 젊은이들

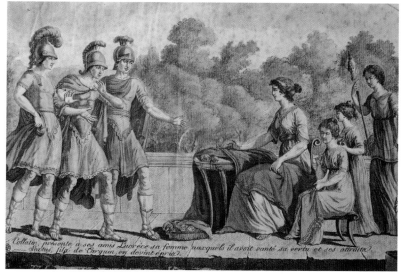

이를 본 섹스투스는 루크레티아의 정숙한 태도에 감탄하면서도 순간적으로 자기 아내와는 달라도 너무 다른 그녀의 아름다운 외모와 순결에 마음을 빼앗기고 말았다. 금지된 욕망에 사로잡힌 그는 폭력을 사용해서라도 그녀를 범하겠다고 결심했다.

그로부터 얼마 지나지 않아, 섹스투스는 진영을 몰래 빠져나가 곧장 루크레티아의 집으로 갔다. 루크레티아는 섹스투스가 남편 콜라티누스의 친척이기도 해서 정중하고 친절하게 그를 맞았다. 밤이 깊어 모든 사람들이 잠에 빠져들었을 때, 섹스투스는 칼을 빼들고 루크레티아의 침실로 들어갔다.

섹스투스와 루크레티아 조각상_ 아르데아 전쟁으로 집안 남자들이 집을 비운 사이, 사촌 타르퀴니우스 콜라티누스의 아내 루크레티아를 강간해 로마 왕정이 무너지고 공화정이 들어서는 결정적인 계기를 제공했다.

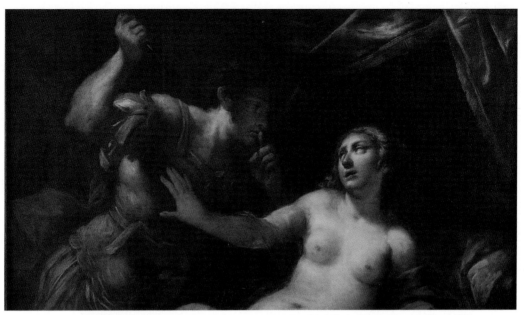

루크레티아의 강간_ 섹스투스가 루크레티아를 칼로 협박하여 강간을 하는 장면을 묘사한 그림이다. 자크 블랜차드의 작품.

그는 루크레티아에게 자신의 뜻에 따를 것을 명했다. 명에 따르지 않으면 죽일 것이라는 협박도 서슴지 않았다. 하지만 루크레티아에게서 돌아온 대답은 싸늘한 거절이었다. 죽음의 협박으로도 그녀를 굴복시키지 못하자 섹스투스는 '불명예' 카드를 꺼내 들었다. 그녀와 노예를 죽여 알몸으로 침실에 눕혀 놓음으로써 사람들이 루크레티아가 간통을 저지르다 대가를 치른 것으로 위장하겠다고 협박하였다. 명예를 목숨처럼 여겼던 정숙한 루크레티아는 마침내 굴복하여 마지못해 자기 몸을 주었다. 섹스투스는 기세등등하게 욕망을 채웠고 의기양양하게 떠났다.

섹스투스는 자신이 저지른 일이 가져올 후폭풍을 전혀 예상치 못했다. 권력에 취해 있었기 때문이다. 루크레티아는 아버지와 전쟁터에 있는 남편에게 '무서운 일이 벌어졌으니 지금 즉시 믿을 만한 친구와 함께 집으로 오라'는 내용의 편지를 보냈다. 편지를 받은 4명의 남자가 전쟁터에서 곧바로 달려왔다. 루크레티아는 자신에게 닥친 비극을 설명하고, 강

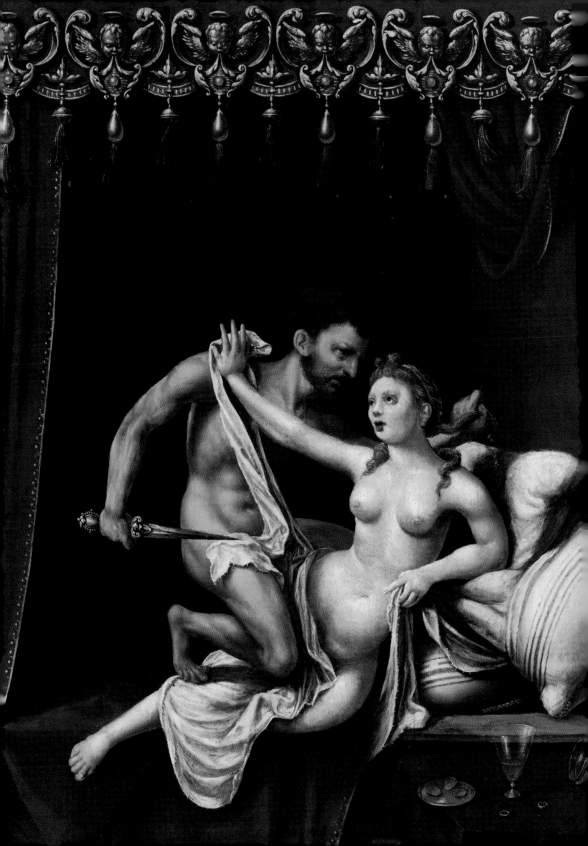

간범을 처벌해줄 것을 약속해달라고 했다. 남자들이 맹세하자 루크레티아는 칼을 뽑아들고 말했다.

"비록 내 죄가 사면되었다 할지라도 내가 나를 용서할 수 없습니다. 앞으로 저를 본보기로 어떤 여성도 치욕스럽게 살지 않을 것입니다."

말을 마치자마자 그녀는 죄 없는 자신의 가슴에 칼을 꽂으면서 자결하였다.

아버지와 남편은 넋을 잃고 눈물을 흘렸다. 이때 남편과 함께 온 친구가 그녀의 가슴에서 칼을 뽑아들고 외쳤다.

"이 여인의 피로써 맹세하노라. 왕과 그의 자식들을 죽이고, 다시는 그 누구도 로마의 왕이 되지 못하게 하겠노라."

◀루크레티아의 강간(90쪽 그림)_섹스투스가 루크레티아를 칼로 협박하여 강간을 하는 장면을 묘산한 그림이다. 엄크레이스 폰 얀 고사에르의 작품. 아래 그림은 자크 블랜차드의 작품.
루크레티아의 자결_능욕당한 루크레티아가 자살하자 이에 분개한 로마 시민이 타르퀴니우스가(家)를 추방하고 공화정을 세웠다. 개빈 해밀턴의 작품.

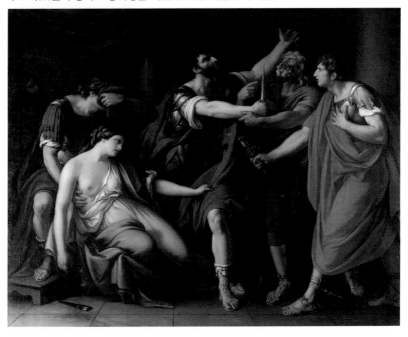

그는 혁명가 루키우스 유니우스 브루투스였다. 브루투스는 왕의 조카였다. 어머니가 왕의 누이였고, 아버지는 로마의 거부(巨富)였다. 탐욕스러운 외삼촌이 자기 가문의 재산을 탐내 형을 죽이자 현명한 브루투스는 바보인 척했다. 천대받으며 살아남아 때를 기다렸다. 그때가 찾아왔다. 왕이 전쟁 때문에 자리를 비웠으니 더할 나위 없었다. 브루투스는 루크레티아의 시신을 광장으로 옮겼고, 그녀에게 닥친 비극을 전했다. 브루투스의 지도하에 시민들은 슬픔과 분노를 행동으로 옮겼다. 로마는 왕을 폐하고 왕가를 추방했다(기원전 509년).

루키우스 타르퀴니우스 왕과 아들들은 고향인 에트루리아로 망명했다. 혁명의 원인 제공자인 섹스투스는 살해됐다. 브루투스는 왕을 대신할 집정관직을 만들었다. 집정관의 권력은 왕과 같았으나 선출방식은 근본적으로 달랐다. 그들은 두 명이었고 평민의 투표로 선출됐으며 임기가 1년으로 제한됐다. 오늘날 민주공화국들이 채택하고 있는 대통령제의 원형이 이때 만들어진 것이다.

루키우스 유니우스 브루투스의 흉상_왕정을 마무리하고 로마공화국을 창시했다고 알려진 인물인 루키우스 유니우스 브루투스는 타르퀴니우스 콜라티누스와 함께 집정관으로 선출되어 로마의 공화제를 선도하였다.
루크레티아의 장례식_자크 루이 다비드의 작품.

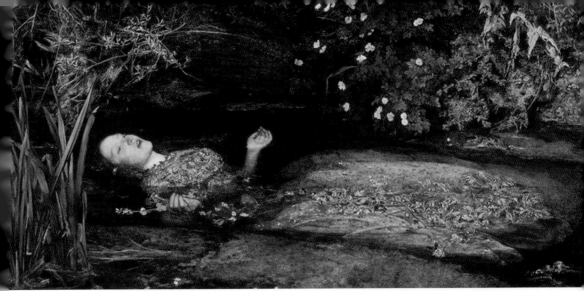

오필리아의 죽음_셰익스피어의《햄릿》에 등장하는 비극적인 여주인공 오필리아의 죽음을 묘사한 그림으로 루크레티아에서 영감을 받았다. 존 에버릿 밀레이의 작품.

루크레티아 전설은 기원전 5세기에 비롯되었으며 당대의 유명한 저술가인 오비디우스와 리비우스의 저술을 통해 널리 알려졌다. 루크레티아 이야기는 르네상스 시대에 이르러 사람들에게 대단한 인기를 끌었다. 윌리엄 셰익스피어는 서사시 〈루크레티아의 능욕〉에서 그녀를 영원한 존재로 만들었다. 자살로 생을 마감한 햄릿의 연인 오필리아도 루크레티아의 복사판이다.

르네상스 시대 미술가들에게 루크레티아는 매혹적인 예술의 주제였다. 이중 르네상스의 거장인 독일의 루카스 크라나흐는 루크레티아 명작을 남겼다. 그가 그린 그림에는 베일에 싸여 있는 루크레티아가 인상적으로 형상화되어 있다. 베일에 쌓인 여인의 은폐와 노출 이미지는 그녀의 죽음이 상징하는 특유의 나르시시즘과 에로티시즘이 묘하게 겹쳐진 이미지로 다가온다. 그녀의 반쯤 감긴 눈과 구불구불한 뱀 같은 베일이 어우러져 자살로 자신의 명예를 지키고자 했던 한 시대의 여성상을 신비롭게 표현하고 있다. 여기에 그녀가 목에 두른 목걸이는 결혼의 속박과 그녀의 복잡한 심사를 의미심장하게 대변하고 있다.

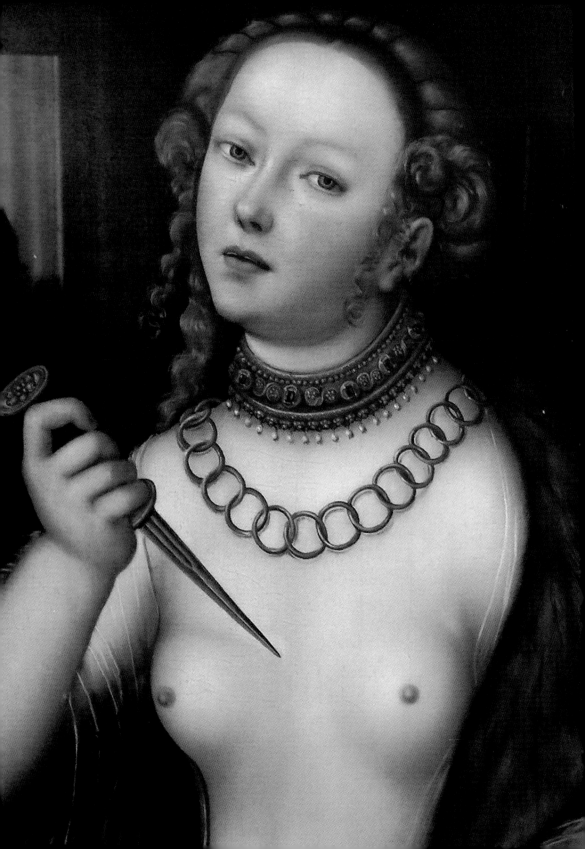

루크레티아의 이미지는 후세인들에게 정절과 순결의 상징으로 승화되었다. 한마디로 불결한 여자로 사느니 차라리 죽겠다는 고통의 존재로서의 자신을 희생함으로써 순결한 명예를 보존하고, 자신만의 헌신적인 세계를 영원히 존재하게 하려는 순수한 욕망을 가졌던 여인이었다. 이처럼 루크레티아는 순결의 에로티시즘으로 르네상스 시대 남성들의 새로운 여성상으로 떠올랐다. 이 상징은 당대 르네상스와 종교개혁 시대에 걸맞는 지고지순한 헌신의 여인상으로 자리매김 돼 당시의 고급예술과 대중예술에 두루 차용되며 헌신의 아이콘으로 다양하게 변주되었다.

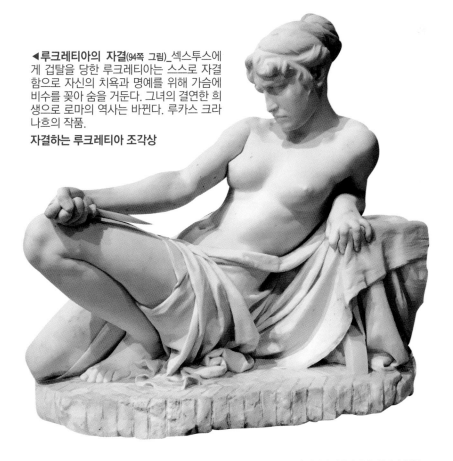

◀**루크레티아의 자결**(94쪽 그림)_섹스투스에게 겁탈을 당한 루크레티아는 스스로 자결함으로 자신의 치욕과 명예를 위해 가슴에 비수를 꽂아 숨을 거둔다. 그녀의 결연한 희생으로 로마의 역사는 바뀐다. 루카스 크라나흐의 작품.
자결하는 루크레티아 조각상

이교의 숭배자 아탈리아

아탈리아는 본래 하나였던 이스라엘과 유다 왕국 중 이스라엘의 왕족 출신이었다. 그녀는 아합 왕과 사악한 왕비인 이세벨의 딸로 유다 왕국의 왕인 여호람과 결혼하여 유다의 왕비가 되었다.

아탈리아의 어머니 이세벨은 페니키아 출신으로 시돈인들의 왕인 엣바알의 딸이었다. 아버지인 아합 왕은 이세벨과 결혼함으로 페니키아와 평화를 누리고자 정략결혼을 택했다. 하지만 이세벨은 이방인으로 이방 신을 숭배하는 것은 이스라엘의 율법에서 금하고 있었다. 그럼에도 이세벨은 바알의 숭배자로써, 바알에 대적하는 하나님의 예언자들을 학살하는 등 갖은 악행을 저질렀다.

유다 왕국의 여호람은 왕권을 강화하기 위해 자신의 동생들을 모두 죽이고 이스라엘의 대신들도 죽었다. 그리고 아합의 딸인 아탈리아를 아내로 맞아들였다. 아탈리아는 뛰어난 미모로 남편인 여호람을 유혹하였다. 그녀의 유혹은 유대의 율법을 거부하고 바알 신을 숭배하는 타락의 유혹이었다. 바알 신앙은 인신공양과 더불어 난잡한 쾌락을 추구하였

바알 신전의 매음 의식_바알 신전에는 제사장 외에 남자와 여자로 나누는 신전 창기들이 있었다. 가나안 사람들은 다산과 풍년이야말로 그들의 생존을 가능케 하는 것임을 의식하여 신전에서의 성적인 관계를 매우 진지하게 여겼다. 그런 이유로 신전에서의 성적 행위는 오히려 신성하게 생각하였다. 하지만 유대의 신앙에서는 이를 금지시키려고 하면 할수록 이스라엘의 바알 숭배는 더욱 깊숙이 뿌리내리게 되었다.

다. 바알 신의 신전에서 사람들은 '신전의 창기(남자도 있었고 여자도 있었다)들'과 성관계를 가졌다. 여호람은 아탈리아가 이끄는 손길대로 많은 창기들과 난잡한 정사를 즐기며 쾌락의 소용돌이로 깊이 빠져 들어갔다. 그는 아탈리아의 관능의 늪에 빠져 그녀를 여왕으로 만들고자 했다.

여호람의 바람은 그가 죽음으로써 실행되었다. 왕이 죽자 모든 실권이 아탈리아에게로 돌아갔다. 그것은 수컷 거미가 자신의 DNA의 영양분을 위해 기꺼이 암컷 거미와 교미를 끝내고 잡혀먹히는 것처럼 느껴지기에 충분한 상황이었다. 여호람은 아탈리아에게 역사상 이스라엘과 유대 왕국의 유일한 여왕의 자리에 오르도록 발판을 만들어 주었다.

여호람의 뒤를 이어 아탈리아의 아들인 아하시야가 왕이 되었다. 왕의 고문관이 된 아탈리아는 아들에게 바알을 숭상하게 했고 이스라엘의 율

법을 폐기하도록 했다. 그러나 이에 반대한 예후 장군의 혁명으로 그는 화살에 맞아 눈을 감았다. 아탈리아는 아들이 죽자 나라를 통치하고 싶은 욕망이 불타올랐다.

아탈리아는 모든 다윗의 후손들에게 칼을 겨누었다. 그녀는 맹렬한 기세로 모든 남자들의 씨가 마를 때까지 그들을 박해했다. 오직 아하시야 왕의 어린 아들인 요아시만이 그녀의 손길에서 빠져나가 살아날 수 있었다.

무자비한 살육으로 아탈리아는 여왕의 자리에 올랐다. 그녀가 쓴 왕관은 피로 얼룩진 왕관이었다. 그녀는 일말의 자비심도 없이 냉혹한 자유 의지로 다윗 후손들의 목을 가차 없이 벴다.

그녀는 남편 여호람이 나보스 들판에 쓰러진 채 개들에게 수천 군데를 물려 피를 흘리며 죽는 모습을 보았다. 그녀의 어머니인 이세벨이 왕비복을 입은 채 높은 망루에서 내던져져 지나가는 사람들의 발길에 밟히고 말발굽에 짓뭉개지고, 마차 바퀴에 깔려서 비참한 시신이 되는 모습을 보았다. 또한 70명이나 되는 그녀의 오빠들이 사마리아 근처에서 승리자의 명에 따라 단 한 시간 안에 목이 베어지고, 베어진 수급은 창대에 꽂혀 예즈렐 시 주변에 내걸리는 모습도 보았다.

복수심에 불탄 아탈리아가 통치하던 7년 동안 다윗의 후손들은 그녀의 칼 아래 이슬이 되었다. 그러나 그녀의 악행은 언제까지 지속되지 못했다. 유대의 백성들은 그녀를 타도하기 위해 무기를 들었다.

▶**이세벨의 죽음(99쪽 그림)**_ 이스라엘의 7대 왕 아합의 왕비로 바알 숭배자였으며, 이스라엘에 많은 악한 짓을 저질러 결국 자신의 내시들에 의해 창 밖에서 떨어져 죽었다.

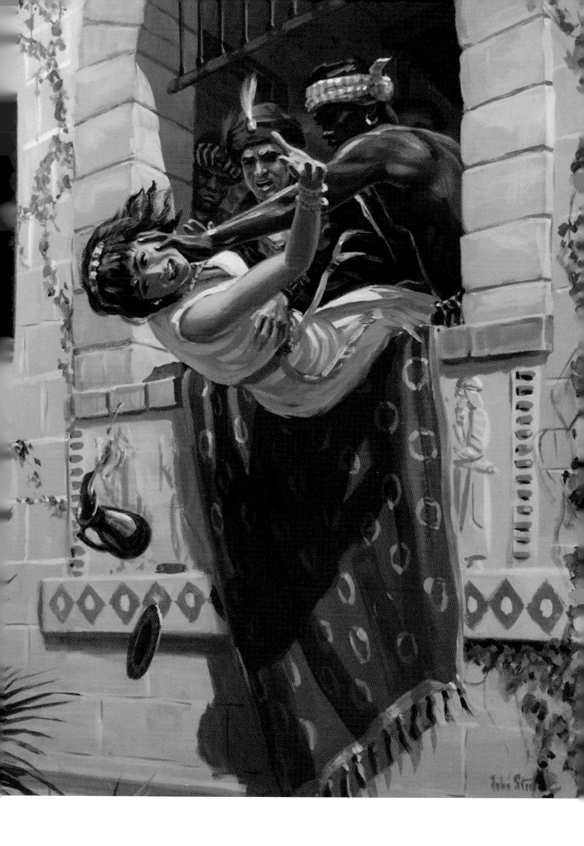

결국 아탈리아는 유대 백성들의 증오에 찬 외침을 들으며 노예와 흉포한 무리들의 손에 끌려 나와서 뮬게이트로 끌려가게 되었다. 그녀는 형장으로 끌려가면서도 유대인들에게 소리치고 위협을 해 보았지만 아무 소용이 없었다.

　그녀는 죽음을 앞두고 다른 남자들과 함께 살해되었던 것으로 생각했던 손자인 요아시가 왕이 되는 것을 보지 않을 수가 없었다.

　"당신 속박에 순응하지 않고 당신 율법에 지쳐 버린 그 애가 내게서 받은 아합의 피에 충실하게도 선조들을 본받고 제 아비를 닮아 다윗의 증오 받는 후계자가 되고 당신 명예를 훼손하며 당신의 제단을 모욕하여 나와 아합, 이세벨의 복수를 행해주기를!"

　죽음을 앞둔 아탈리아가 유대의 신을 향해 저주를 퍼부으며 눈을 감았다. 이렇게 해서 사악한 여성은 무고한 희생자들에게 자신이 강제했던 바로 그 길을 따라 지옥으로 가게 되었다.

바알 신전의 아탈리아와 여호람_ 이교신인 바알을 추앙하는 아탈리아를 묘사한 성화 그림 중 일부이다.

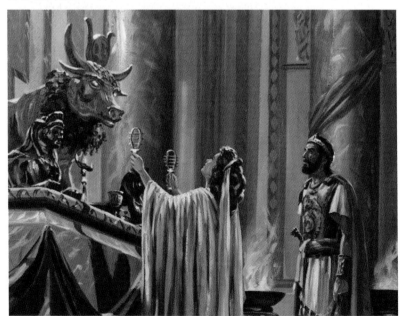

제3장

팜므 파탈의 치명적 욕망

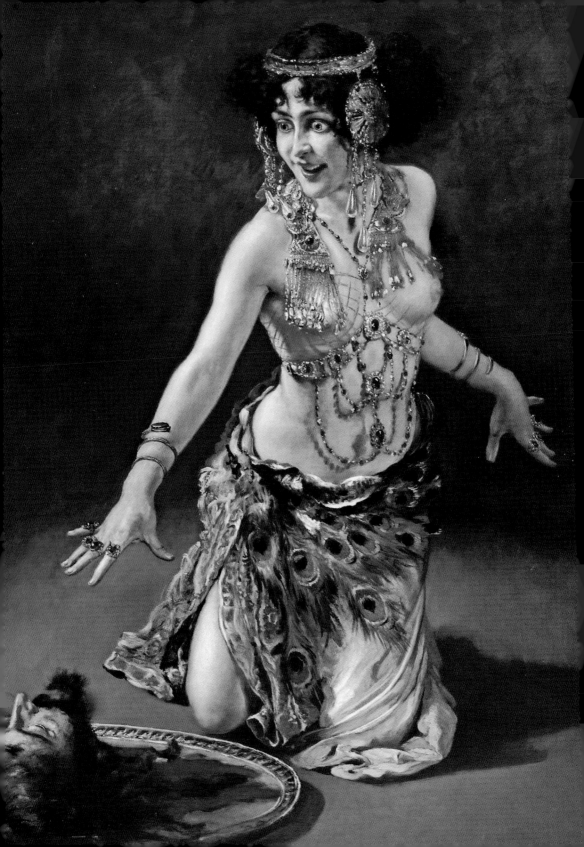

죽음의 댄서 살로메

성경에서 가장 잔혹한 피의 살육과 광기의 욕정이 불타는 장면은 단연 세례 요한의 목을 자르는 살로메의 치정살인극일 것이다. 사랑하는 사람에게 사랑을 거절당한 여인이 저지를 수 있는 최악의 잔혹치정극은 살로메라는 여인을 동서고금을 통틀어 단연 최악의 악명 높은 팜므 파탈의 경지로 올려놓았다. 살로메가 잔혹한 요부의 대명사가 된 것은 여인의 거부할 수 없는 매력을 미끼로 자신의 의붓아버지를 유혹해 그녀가 사랑했던 남자를 살해토록 유도한 주도면밀한 피의 살육과정이 너무도 잔인하면서도 거부할 수 없는 상황으로 몰고 갔기 때문이다.

살로메는 성경에 단지 '헤로디아의 딸'로 기록되어 있다. 하지만 우리가 아는 살로메는 세례자 요한을 간교한 계략으로 유인해 사지(死地)로 몰아넣은 뒤 잔인하게 목을 베게 한 악녀로, 인류의 지탄을 받는 광기의 인물로 기억되고 있다.

◀**광기의 살로메(102쪽 그림)_** 레오폴드 슈미츨러의 작품.

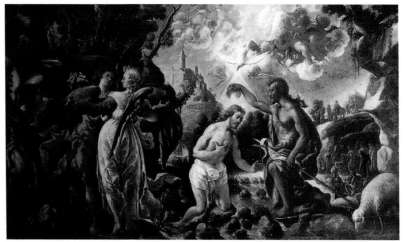

세례자 요한_ "죄를 회개하라"고 외치며 유대인들을 일깨우고 많은 사람들에게 요르단 강물에서 세례를 주는 세례운동을 펼쳤는데, 이때 예수도 그에게 세례를 받았다. 후안 데 파레하의 작품.

유대의 왕인 헤롯이 세례자 요한을 참수한 것은 살로메의 어머니 헤로디아가 요한을 몹시 미워했기 때문이다.

헤로디아는 헤롯의 동생 빌립과 결혼하였다. 그리고 얼마 안 돼 빌립과 이혼하고 헤롯과 결혼하였다. 헤롯의 형제와 이혼하고 재혼하는 일련의 일들은 유대 율법에 어긋나는 일이었고, 이때 세례자 요한이 그들의 결혼을 지탄하고 대담하게 비난을 하였다.

헤롯은 그를 감옥에 가두었다. 그러나 사람들은 요한을 신이 보낸 선지자라고 믿었기 때문에 그를 처형하는 것을 두려워하였다. 요한은 감옥에서도 자신의 뜻을 굽히지 않았다. 이때 살로메가 요한을 찾아왔다. 그녀는 요한을 사랑했고, 그를 열망하여 가슴을 태우고 있었다. 그녀는 감옥에 갇혀 있는 요한에게 말했다.

"오! 사랑하는 사람이여. 당신이 이런 컴컴한 감옥에 있다니 마음이 아프군요. 갈증으로 애태우는 당신을 위해 제 입술을 바치겠어요. 어서 저의 키스를 받아주세요. 사막의 오아시스처럼 당신의 갈증을 해갈시켜 줄게요."

감옥에 갇힌 요한을 찾아온 살로메_이 그림에서 정말로 감옥에 갇혀 있는 사람은 누구일까? 팔에 족쇄를 차고 허름한 모포 한 장으로 벌거벗은 몸을 가린 채 감옥에 갇혀 있는 요한인가? 아니면 요한을 갈망하듯 바라보고 있는 살로메인가? 안타까운 듯이 손으로 창살을 움켜쥐고 있는 살로메는 육체적으로는 감옥에 없지만 정신적으로는 감옥에 갇혀 있는 것이다. 욕망이라는 감옥 말이다. 두 사람의 손을 비교해보라. 편안하게 늘어진 요한의 손은 평화로워 보이지만, 창살을 움켜쥔 살로메의 손은 아주 다급하게 보인다. 커다란 욕망의 파도가 그녀로부터 나와서 냉담한 요한의 거부에 부딪혀 허탈하게 무너진다. 그녀는 진실로 그를 사랑했던 것일까? 아마도 원하는 것은 무엇이든 가지려는 그녀의 소유욕은 아닐까? 이 그림을 그린 구에르치노는 재치를 부려서 목이 잘린 사람이 누구인지에 대해서도 착각을 하게 만들어 놓았다. 그림에서 살로메의 머리만 볼 수 있는데, 어떻게 보면 목이 잘린 사람은 살로메일지도 모른다. 이 그림에서 자신이 가질 수 없는 것에 대한 광적 욕망 때문에 '목이 잘린' 한 여인을 보여주고 있다. 이것이 이 그림의 깊은 의미이다. 진정한 자유는 어디에 있는가? 감옥이나 창살보다 더 지독하게 우리를 가두는 것은 바로 스스로가 부여한 욕망의 감옥이 아닐까? 이 그림에서 구에르치노의 이런 판단이 암시되어 있기는 하지만, 어떻게 보면 살로메에 대한 약간의 동정심을 보여주기도 한다. 그녀의 살 오른 얼굴은 죄수 요한의 금욕적인 고귀함과 묘한 대조를 이루고 있다. 구에르치노는 아마 어리석은 부잣집 소녀를 조금은 측은하게 여겼을 것이다. 그림을 보고 있으면 커다란 재앙만이 두 사람 앞에 남아 있음을 알 수 있다. 그래서 그림을 보고 있노라면 금욕적인 예언자와 어리석은 젊은 여인 둘 다에 대해 슬픔을 느끼게 된다. 잘못된 사랑과 권력이 예언자를 죽였기 때문이다. 구에르치노의 작품.

살로메의 뜨거운 구애의 몸짓에도 요한의 반응은 차가울 정도로 냉담했다. 그는 살로메를 패륜의 상징인 소돔의 딸, 창녀의 딸로 치부했다. 애절한 사랑이 변하면 지독한 애증만이 남는 법. 자신의 순수한 애정을 한갓 거리의 여자의 치정으로 치부한 요한의 냉정한 반응에 분노한 살로메의 감정은 애정에서 처절한 증오로 바뀐다.

요한의 독설과 무차별적인 인신공격에 앙심을 품은 헤로디아는 호시탐탐 요한을 제거할 음모를 꾸미고 있었다. 왕비는 남편이 의붓딸인 살로메에게 홀딱 반한 점을 이용해서 요한을 살해할 결심을 굳혔다. 헤로디아의 입장에서는 극단적인 방법을 써서라도 요한의 입을 다물게 만들어야만 했다. 헤로디아는 늙은 왕이 딸의 풋풋한 아름다움과 성적 매력에 혼을 빼앗겼다는 것을 잘 알고 있었다. 살로메의 춤추는 모습을 보면 왕은 숫제 넋이 나간다는 점을 이용해서 '왕이 네 소원을 들어준다는 약속할 때만 춤을 추라'고 딸에게 압력을 넣었다.

그리고 얼마 안 있어 헤롯의 생일을 맞아 연회가 벌어졌을 때 헤로디아는 딸 살로메에게 왕 앞에 나와 춤을 추도록 했다. 그것은 헤롯의 의중을 누구보다 잘 알고 있는 헤로디아의 추악한 욕망이 빚은 계략의 결과였다.

무대에 모인 좌중의 눈을 사로잡는 유혹하는 몸짓의 살로메의 춤은 그 유명한 '일곱 베일의 춤'이었다. 그녀는 몸에 걸친 일곱 베일을 차례로 벗으며 세상에 하나밖에 없는 관능미 넘치는 자신의 알몸을 하나둘 드러내기 시작한다. 살로메의 도발적인 춤에 사람들은 넋을 잃었다.

▶**일곱 베일의 춤(107쪽 그림)**_살로메는 춤과 관능, 잔혹의 합성어이다. 냉정한 살로메의 치명적인 아름다움, 요부처럼 야한 표정으로 관람자를 향해 바라보고 있는 모습에서 마치 천상의 뱀이 춤을 추는 듯하다. 가스통 뷔시에르의 작품.

Bussière

요한의 머리를 들고 있는 살로메_살로메는 원하던 요한의 머리를 받자 요한에게 키스를 했다고 한다. 그림에서는 살로메가 연약한 여자처럼 고개를 돌려 요한을 피하고 있다. 카를로 돌치의 작품.

▶**살로메와 요한의 머리**(109쪽 그림)_살로메의 그림 중 요한의 참수된 머리를 은쟁반에 올려 놓고 있는 작품들은 수도 없이 많다. 장 베네는 요한의 머리가 올라간 쟁반을 자신의 배 앞에 가지런히 들고 있는 살로메를 그리고 있다. 그녀는 마치 요한을 임신한 듯 모성의 만족된 표정을 짓고 있다. 장 베네 2세의 작품.

특히 헤롯 왕은 의붓딸이지만 그녀에게 흑심을 품고 있었기 때문에 얼굴이 붉어지며 딸의 동작 하나하나에 감추어져 있던 발그레한 몸을 놓치지 않고 훑어 내려가고 있었다.

이윽고 그녀의 춤이 끝나자 헤롯 왕은 환호하며 자리에서 벌떡 일어났다. 그는 두 손을 들고 살로메에게 말했다.

"원하는 것이 있으면 무엇이든 줄 것이니 말해 보거라. 나는 네 어머니의 자리라도 서슴없이 줄 것이다."

살로메는 고혹적인 미소를 띠우며 헤롯왕에게 말했다.

"제가 원하는 것은 은쟁반에 담은 요한의 머리입니다."

헤롯 왕은 살로메의 말에 경악하였다. 헤롯은 요한의 머리보다 대신 보석을 주겠다고 하는 등 여러 가지 말로 살로메의 마음을 돌리려고 애썼다. 하지만 그 모든 말마다 돌아오는 살로메의 대답은 오직 "요한의 머리!"였다. 살로메의 어머니 헤로디아는 "잘 말했다. 내 딸아!"라고 외쳤다. 여기서 살로메보다 진정한 팜므 파탈은 살로메의 어머니 헤로디아가 아닐까. 고의로 자신의 남편이 딸에게 유혹당하도록 꾸며 자신의 복

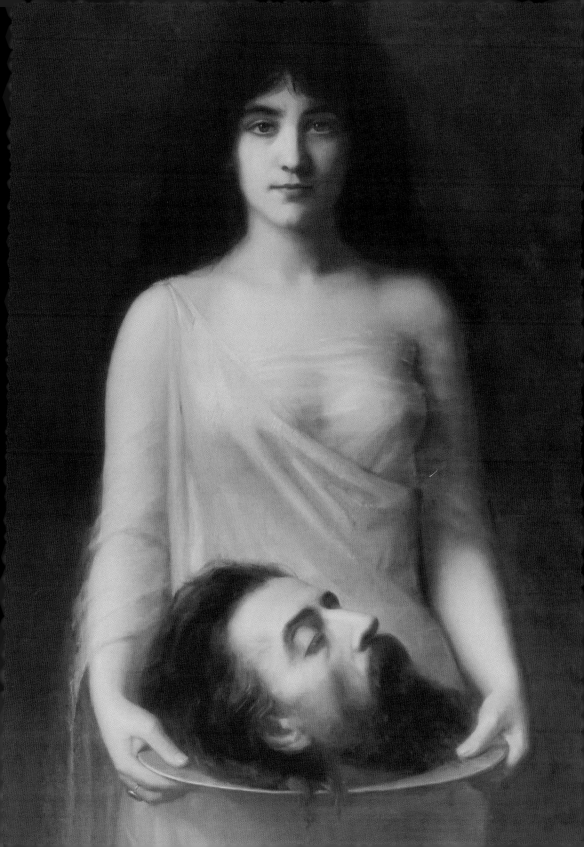

수를 한 것과 왕의 권력과 결혼하기 위해 전 남편을 살해한 사실만 보아도 그녀는 권력과 개인적 만족을 위해 살아가는 이기적인 여인이었다.

헤롯 왕은 마지못해 요한을 처형하도록 명령했다. 망나니가 우물로 내려가고 잠시 후 요한의 머리가 담긴 은쟁반을 치켜든 망나니의 검은 팔이 서서히 우물 밖으로 나왔다. 살로메는 요한의 머리를 움켜잡고 품에 안았다.

그녀는 품에 안긴 은쟁반을 들고는 요한의 머리의 입술을 찾았다.

살로메_살로메가 요한의 눈을 뜨게 하는 장면이다. 피에르 보노의 작품.

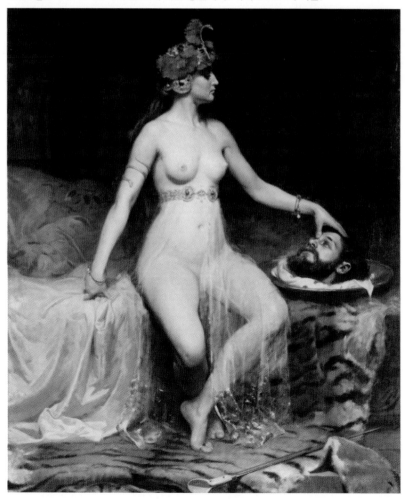

"아! 내가 그대 입술에 키스했어요. 요한, 그대 입술에 키스했어요. 그대 입술은 쓴맛이 났어. 피의 맛이었을까? 아니야, 아마 사랑의 맛이었을 거야. 사랑은 쓴맛이 난다고들 하니까."

그녀가 사주한 살인의 방식은 상상을 초월할 만큼 끔찍하다. 왜냐하면 살로메는 자신에 대한 욕정으로 불타는 남자에게 그녀가 점찍은 남자의 잘린 머리를 쟁반에 담아서 선물로 줄 것을 요구했기 때문이다. 어디 그뿐인가. 살로메는 선혈이 낭자한 남자의 잘린 머리를 선물 받고선 더없는 희열을 느꼈다.

미술가들에게 광기와 사악함의 화신으로 선혈이 낭자한 치정극을 저지르는 간악한 두 여성과, 그녀들의 잔인한 음모에 살해당한 세례 요한의 비극적인 삶은 여러 모로 삶과 죽음의 강렬한 대비가 가능한 매혹적인 죽음의 드라마였다. 손에 피 한 방울 묻히지 않고 남성의 목숨을 빼앗았던 잔혹한 여성 살로메는 19세기에 접어들어 정욕의 화신 팜므 파탈의 이미지로 변형되어 나타났다. 주제가 주제인지라 세기말 예술가들은 살로메의 치정극에서 적나라하게 드러나는 탐욕과 고통, 피와 순교라는 강렬한 주제에 압도적인 몰입에 빠졌고, 이러한 주제를 이끌어가는 어린 살육자이자 에로티스트인 살로메에게 새로운 유형의 팜므 파탈을 발견하게 된다.

살로메는 순결한 창녀에서부터 패륜적 요부, 질투의 화신 그리고 흡혈귀까지 팜므 파탈의 모든 성향을 다양하게 보여주고 있다. 또한 그녀는 남자의 이상적인 갈망과 여성의 육체적인 욕망이 미묘하게 결합되어 있다. 남자가 인공적으로 만든 여성상처럼 말이다. 그 살로메는 죽음에 이르는 남성을 거세하는 전사를 닮아 있다.

마법의 여신 키르케

말해다오. 아름다운 마녀여, 오, 그대 알거든 말해다오.
부상병이 짓밟고 말발굽에 짓이겨 죽어가는 병사처럼
고통에 허덕이는 이 마음에게 말해다오. 아름다운 마녀여,
오, 그대 알거든 말해다오.

– 《오디세이아》 중에서

오디세우스는 칼립소의 오기기아 섬에서 벗어나 여러 모험을 겪었다. 그는 그동안 헤어졌던 일행들을 만나 고향으로 가는 항해를 계속한다. 그들은 지중해의 외딴 섬에 이르러 그곳에서 휴식도 취할 겸 식수를 얻고자 상륙하였다. 그곳은 그리스 신화의 대표적인 마녀인 키르케가 살고 있는 아이아이 섬이었다.

키르케는 매우 뛰어난 미모와 약초에 관한 방대한 지식, 사건을 다루는 기민한 사고로 인해 태양신의 딸로 불리게 되었다. 하지만 아름다운 외모와는 다르게 유독 남성과의 인연은 없었다. 그녀는 바다의 신 글라

키르케와 글라우코스_ 글라우코스는 님프 스킬라에게 반하여 사랑을 고백하였으나 거절 당하였다. 그는 마법사 키르케를 찾아가 스킬라가 자신의 사랑을 거절한 만큼 똑같이 마음의 고통을 당하게 해 달라고 부탁하였는데, 키르케는 그에게 스킬라를 사랑하는 대신 자신을 사랑해 달라고 호소하였다. 바르톨로메우스 슈프랑거의 작품.

우코스가 짝사랑하던 님프 스킬라의 마음을 얻게 해주는 묘약을 만들어 달라는 부탁을 받는데 그녀가 오히려 글라우코스를 사랑하게 되었고 질투심에 눈이 멀어 아름다웠던 스킬라를 머리 여섯 달린 괴물로 만들어버렸다.

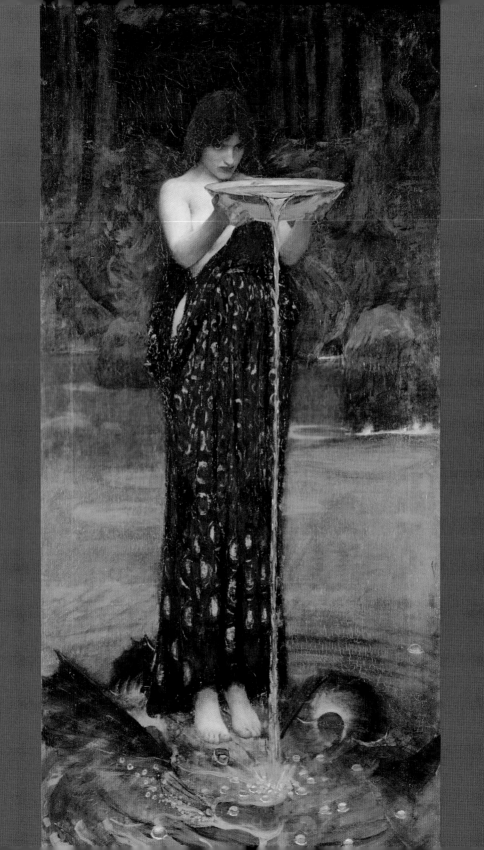

키르케와 피쿠스_피쿠스는 키르케의 사랑을 받았으나 오직 아내만을 사랑하여 그녀의 구애를 거절했다. 이에 분노한 키르케는 그를 딱다구리로 만들었다. 루카 조르다노의 작품.

◀**마법의 물을 뿌리는 키르케**(114쪽 그림)_키르케가 질투의 화신이 되어 스킬라에게 마법의 물을 뿌려 괴물로 만드는 장면이다. 존 윌리엄 워터하우스의 작품.

또 한 번은 약초를 뜯다가 사냥을 나온 피쿠스를 보고 한눈에 반했다. 피쿠스는 훤칠한 키에 조각같이 잘생긴 젊은이로 숲에 사는 님프들의 사랑을 독차지했다. 하지만 그에게는 누구보다도 사랑하는 아내 카넨스가 있었다. 그녀는 아름다운 얼굴과 어떤 사람이라도 매혹되고 말 청아한 목소리를 가지고 있었다. 어느 날 키르케는 어렵게 피쿠스에게 사랑을 고백했지만 피쿠스는 자신의 아내가 더 아름답다고 여겨 그녀의 고백을 외면하고 만다. 피쿠스의 외면에 크게 화가 난 키르케는 피쿠스를 딱따구리로 만들어버린다.

카넨스는 피쿠스가 사라진 뒤 그를 찾아 라티움은 물론 온 들판을 헤매고 다녔다. 먹지도 자지도 않고 정처 없이 돌아다니던 그녀는 지친 몸으로 티베리스 강둑에 앉아 슬피 울며 노래를 부르다 몸이 녹아내려 샘이 되었다고 한다.

이후 키르케는 자신의 섬에 상륙했던 사람이든, 폭풍우에 난파되어 밀려온 사람이든 가리지 않고 모조리 동물로 만들어버렸다. 그런 위험한 섬에 오디세우스와 그의 일행이 상륙하였다.

오디세우스는 먼저 일행 중 에우릴로코스를 중심으로 정찰대를 조직하여 아이아이 섬을 정탐하러 보냈다. 그들은 섬의 중심에서 연기가 나는 아담한 집을 발견하였다. 그곳에는 올린 머리도 아름다운 키르케가 살고 있었다.

집안에서 키르케는 베틀에서 베를 짜고 있었다. 그녀는 밖에서 수런거리는 소리가 들려 나가보니 낯선 방문자들이 집 밖에서 서성거리고 있었다. 그들을 보고 그녀는 들어와 쉬었다 가라며 그들을 집안으로 들였다. 일행들은 키르케의 미모에 황홀한 표정을 지으며 일제히 그녀를 칭송하기 바빴다. 그러자 키르케는 매혹적인 웃음을 보이며 향긋한 포도주를 내놓았다.

그것은 고향 생각을 모두 잊기에 충분한 술이었다. 그들이 잔을 돌려 술을 마시자마자 그녀는 회심의 미소를 지으며 갑자기 마술 지팡이로 거침없이 그들의 머리에 내리쳤다. 키르케의 마법 지팡이를 머리에 맞자마자 그들은 점차 돼지로 변해버렸다. 너무나 갑작스럽게 변한 모습에 그들이 소리쳤지만, 나오는 소리는 돼지 멱을 따는 소리였다.

포도주 잔을 건네는 키르케_키르케가 오디세우스의 일행들에게 술잔을 건네는 장면이다. 프란츠 스턱의 작품.

마법을 부리는 키르케_키르케가 오디세우스 부하들을 돼지로 만드는 장면이다. 조반니 바티스타 트로티 데토 일 말로소의 작품.

뒤에 남아 이 모습을 모두 지켜본 에우릴로코스는 오디세우스에게 돌아가서 그가 본 충격의 현장을 낱낱이 보고하였다. 오디세우스는 부하들을 구하고자 했는데, 이를 지켜보던 전령의 신 헤르메스는 키르케의 마법을 알고 있었기에 오디세우스에게 위험을 경고하고 마법에 대항하는 '몰뤼'라는 약초를 건네주었다.

오디세우스는 부하들이 돼지로 변한 키르케의 집으로 단숨에 갔다. 그는 키르케가 머무는 곳으로 몰래 들어서자 마치 그를 기다렸다는 듯 알몸이 훤히 비치는 가운을 입은 키르케가 두 손을 들고 오디세우스를 반기고 있었다.

"호호! 여기까지 오셨으니 어서 이 포도주를 드세요. 그러면 내 그대를 사랑하리라."

키르케는 요염한 웃음을 띠우며 오디세우스에게 마법의 술잔을 내밀며 유혹하였다. 오디세우스는 그녀를 보자 갑자기 몽롱해졌다. 그는 키르케가 건네준 술잔을 외면하지 않고 단숨에 들이마셨다. 그 모습을 본 키르케는 승리자의 요염한 웃음을 띠었다.

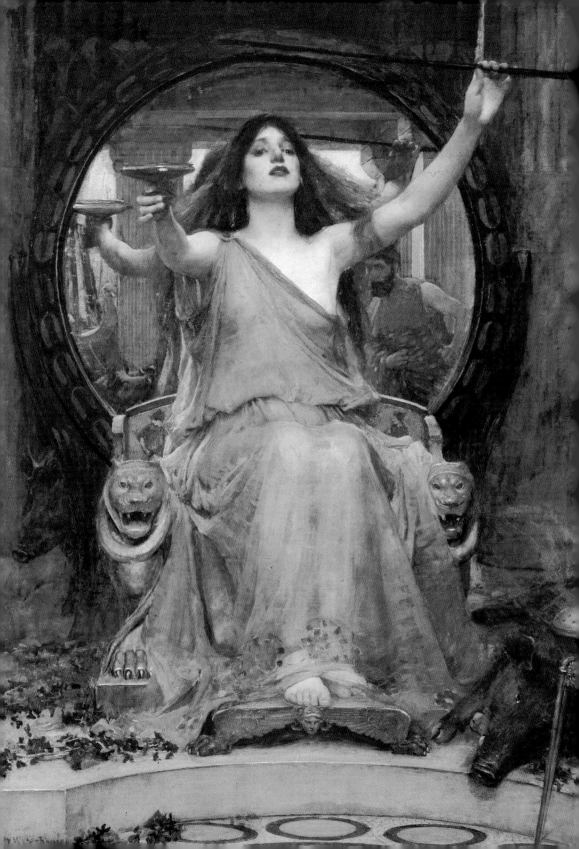

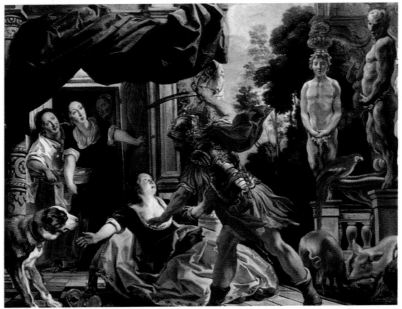

키르케를 죽이려는 오디세우스_키르케가 자신의 마법에 걸리지 않은 오디세우스로부터 공격을 당하는 모습이다. 자콥 요르단스의 작품.

◀**오디세우스에게 잔을 건네는 키르케**(118쪽 그림)_하얀 속살이 그대로 비치는 실크 드레스를 입은 키르케가 오디세우스에게 잔을 건네고 있다. 그녀의 거울 왼편에는 그녀의 매력에 빠져들어 점차 다가서는 오디세우스가 비치고 있다. 존 윌리엄 워터하우스의 작품.

키르케는 술을 마신 오디세우스를 향해 마법의 지팡이를 휘둘렀다.

"호호! 너는 특별히 내가 아끼는 사자로 변신시켜 주마."

그런데 키르케의 말이 끝나기도 전에 오디세우스는 허리에 찬 칼집에서 칼을 꺼내 키르케의 목을 겨눴다. 그는 헤르메스가 준 약을 미리 먹고 있었기 때문에 마법이 통하지 않았던 것이다. 키르케는 깜짝 놀라 말했다.

"당신은 틀림없이 오디세우스, 그 사람이군요. 헤르메스 신께서 제게 말하길 당신이 곧 오실 거라 했는데, 이제야 당신을 만나는군요."

오디세우스에게 마법이 통하지 않자 키르케는 여성이 남성을 유혹하는 원초적인 방법을 구사했다. 바로 자신의 성적 매력을 이용해서 그의 무릎을 꿇게 한 것. 그녀는 도발적으로 오디세우스에게 말했다.

"나의 마법을 허물어뜨린 그대여, 이젠 칼을 칼집에 도로 꽂으세요. 그리고 내 침대에 올라 나를 가지세요. 사랑과 잠 속에서 서로 믿는 법을 교감해야 하니까요."

그녀는 이렇게 말하고 대리석 같은 풍만한 몸매를 드러내었다. 그렇지만 오디세우스는 그녀를 향해 말했다.

"아니 키르케여, 어째서 새삼스레 당신에게 친절하라고 요구하시는 거지요? 내 동료들을 돼지로 변신시켜 놓고서, 게다가 나마저 이곳에 끌고 와 야릇한 꾀를 꾸며서는 그런 말을 하다니요. 침실로 가서 당신 침대에 오르라니요. 그것도 다른 무기도 가지지 않은 알몸으로 만든 다음, 돼지로 만들려는 속셈이 아닙니까? 나는 그대가 나를 해칠 의사가 없다는 것을 신께 맹세하지 않는 한 당신의 침대로 가지 않겠소."

키르케의 침실_키르케가 오디세우스와 정사에 앞서 침대에 누워 있는 장면을 묘사한 그림이다. 제이콥 드 백커의 작품.

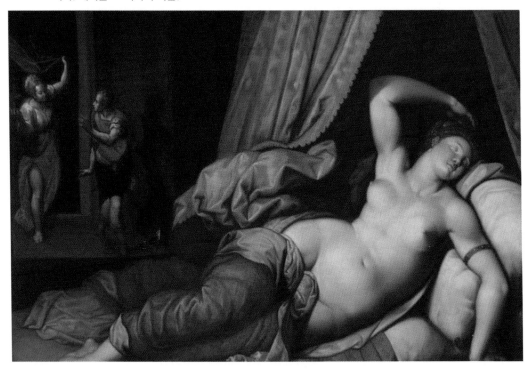

그녀는 곧 오디세우스의 뜻을 받아들여 신께 굳은 맹세를 올렸다. 그제야 오디세우스는 아름다운 키르케의 침실로 들었다. 그러는 동안 네 명의 시녀들은 바삐 시중을 들었다. 그녀들은 아름다운 자태를 뽐내고 있었는데 모두 푸른 바다로 흘러가는 성스런 강이나 숲속, 우물가에서 태어났다. 한 시녀가 의자에 화려한 자색 담요를 씌우고 그 위에 면을 깔자 다음 시녀가 달디 단 꿀 포도주를 황금 잔에 따라 놓았고, 또 다른 시녀가 물을 길어다가 커다란 가마솥에 붓고는 불을 지펴 데웠다. 그리고는 물의 온도를 맞춘 뒤 오디세우스의 머리와 어깨로 물을 부으며 온몸에 붙은 피로를 씻어냈다. 마침내 오디세우스는 그녀가 누워 있는 침대로 들었다.

키르케는 요부답지 않게 뺨을 붉히면서도 도발적으로 오디세우스를 받아들였다. 오디세우스는 전사처럼 용맹하게 여신을 유린하여 정복해 나갔다. 그리고 그녀는 다음날 새벽이 올 때까지 격정의 몸을 떨며 밤을 보냈다. 이 육체의 마법은 그리스 최고의 영웅이요, 애처가인 오디세우스를 단숨에 쾌락의 노예로 전락시킬 만큼 절대적인 힘을 발휘했다. 세상의 모든 남자는 다 빨아들이겠다는 듯한 가공할 흡인력으로 남성의 마지막 정액 한 방울까지 탕진시킨 키르케의 성적 마력! 그래서 지금도 서양에서는 남자가 성욕을 주체하지 못할 때 키르케에게 홀렸다고 한다.

오디세우스와 키르케의 청동상

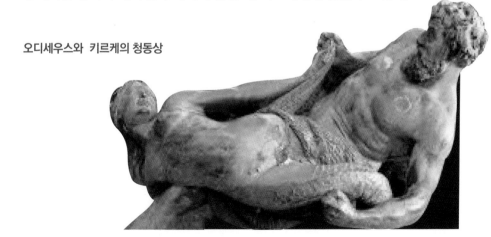

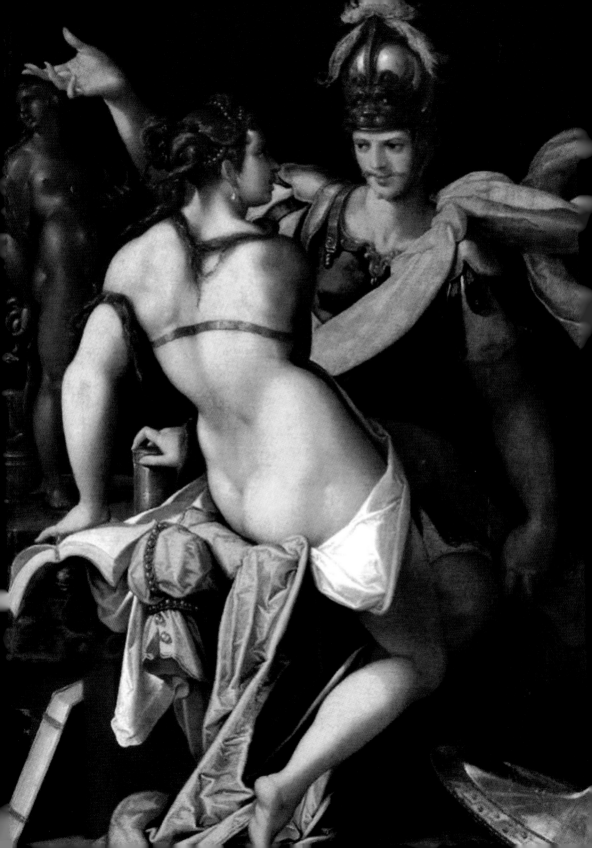

키르케를 사악하고 치명적인 욕정의 마녀로 생각하기 쉽지만 사실은 그렇지 않다. 그녀의 조카인 메데이아가 아이손과 사랑에 빠져 자신의 동생을 죽이고 자기에게 도움을 청하러 왔을 때, 키르케는 메데이아를 도와주면 자신에게도 화가 미친다는 걸 알면서도 기꺼이 도와주었다. 키르케는 찔러도 피 한 방울 나오지 않는 그런 여자가 아니었다. 그녀는 실제 1년간 오디세우스를 위해 헌신으로 사랑한 따뜻한 심장과 거부할 수 없는 매력을 갖춘 매혹적인 팜므 파탈이었던 것이다.

〈키르케 청동상〉에서 알몸이 훤히 비치는 옷을 입은 요염한 키르케가 왼손에는 지팡이, 오른손에 술잔을 들고 오디세우스를 유혹한다. 그녀가 왼손으로 높이 쳐들고 있는 막대기는 마술 지팡이다. 독약 전문가인 키르케가 약초를 든 술을 마시고 취한 남자를 이 지팡이로 툭 치면 금세 돼지, 이리, 사자 등의 동물로 변해버린다. 오디세우스는 그리스 최고의 지략가라는 명성은 오간 데 없고 마녀의 유혹에 넘어가지 않으려고 안간힘을 쓰는 기색이 역력하다. 에로틱하고 선정적인 모습의 키르케는 화면을 압도할 만큼 크고 당당하게 묘사돼 있다. 여자의 성적 매력이 그만큼 치명적이라는 점을 증명한다.

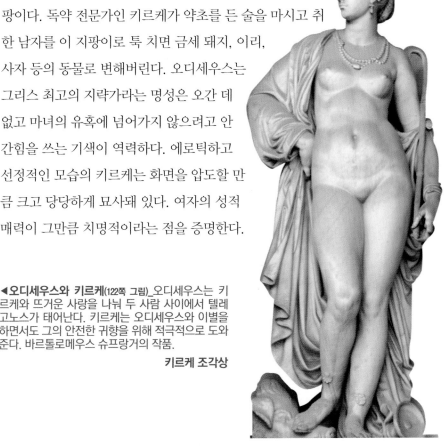

◀**오디세우스와 키르케**(122쪽 그림)_오디세우스는 키르케와 뜨거운 사랑을 나눠 두 사람 사이에서 텔레고노스가 태어난다. 키르케는 오디세우스와 이별을 하면서도 그의 안전한 귀향을 위해 적극적으로 도와준다. 바르톨로메우스 슈프랑거의 작품.

키르케 조각상

키르케는 신비한 매력으로 남성을 유혹하고 파멸시키는 요부의 전형이다. 나이가 들어도 결코 늙지 않는 마녀 키르케는 늘 젊고 아름다운 모습으로 나타나 남자들의 넋을 빼앗는다. 고대 서양인들은 남자의 혼을 빼놓는 여성의 매혹은 강력한 마법에서 나온다고 믿었다. 그렇지 않고서야 평소엔 멀쩡하던 남자가 여자에만 빠지면 이성도 잃고 명예와 자존심마저 깡그리 팽개치면서 오로지 욕정에만 정신없이 빠져드는 걸 어떻게 설명할 것인가. 이처럼 남자에게는 언제나 무수히 많은 키르케가 존재한다. 세상의 어느 곳을 가도 남자들은 또 다른 키르케에 정신이 빠져 성욕을 참지 못하고 짐승이 되고 있다. 지금 이 순간에도 수많은 키르케의 분신이 저만의 치명적인 매력으로 욕정에 눈 먼 남자들을 유혹해 사랑의 열락에 빠뜨리고 있을 것이다.

키르케_서양 남성들의 성적 로망이기도 한 키르케를 넬슨 제독의 연인인 엠마 헤밀턴과 닮았다고 하여 화가 조지 롬니가 엠마를 키르케로 표현하였다.

아름다운 요부 라미아

요부의 대명사로 불리는 라미아는 동방의 넓은 지역을 다스리는 벨로스 왕의 딸이라고 알려져 있다. 또 다른 설로는 그리스 신화의 바다의 신 포세이돈과 리비아(벨로스의 어머니) 사이의 딸이라는 이야기도 있다. 라미아는 요염하고 아름다운 미모로 인해 올림포스의 주신 제우스의 눈에 띄어 사랑을 받게 되었다.

제우스가 라미아와 바람을 피우는 것에 격분한 헤라는 "네가 낳은 제우스의 아이를 모두 죽이고, 앞으로 낳을 아이도 죽이리라"는 저주를 퍼부었다. 라미아는 제우스와의 사이에서 여러 명의 아이를 낳았으나, 헤라의 저주로 모두 살아남지 못하였다.

비탄에 잠긴 라미아는 실성하여 상반신은 아름다운 여인의 모습이나, 하반신이 뱀의 모습을 한 무서운 괴물로 변해버렸다. 그때부터 그녀는 악녀가 되어 눈에 띄는 어린아이들을 닥치는 대로 잡아먹었다. 아이들은 비명을 지르고 울면서 살려달라고 애원하였지만, 이 재앙의 여인은 엄청난 식욕으로 그들을 모조리 해치웠다.

또 그녀는 남자의 피를 빨아먹거나 잡아먹기도 했다. 그녀가 혀를 날름거리는 소리는 마치 달콤한 음악소리와 같아서 수많은 여행자들이 이에 매혹되어 그녀의 희생자가 되었다. 이로 인해 라미아는 요부나 괴물을 뜻하는 일반명사처럼 쓰이게 되었다.

라미아가 저주받은 불행한 운명으로 오래도록 고통받았음에도 불구하고, 헤라의 노여움은 여전히 풀리지 않고 있었다. 헤라 여신은 잠의 신 히프노스에게 명하기를 라미아에게 영원히 잠을 잘 수 없도록 하였다. 이제 잠들 수조차 없게 된 라미아는 밤낮으로 희생자를 찾아 헤매었는데, 이를 불쌍히 여긴 제우스는 잠을 잘 수 없다면 대신 아무 것도 보지 않을 수 있는 시간이라도 만들어주려는 마음에서 그녀에게 자신의 양쪽 눈을 자유자재로 다룰 수 있는 능력을 주었다. 그래서 라미아는 잠을 자야 할 때에는 항상 두 눈을 빼고 있었다.

라미아는 그리스 신화에서 무서운 괴물로 여겨졌지만, 그보다 오래 전인 고대 바빌로니아의 리비아에서는 여자의 머리를 한 뱀으로서 사람들로부터 숭배의 대상이었다. 그녀는 바빌로니아 신화의 대지모신 라마슈투의 화신 가운데 하나였으며 풍요와 번영을 관장하는 여신이었다. 그러나 이러한 숭배도 그리스의 신들이 점차 리비아로 세력을 넓혀오면서 점차 쇠퇴해갔다. 급기야 그리스 신화가 씌어질 무렵에는 라미아가 여신이었다는 사실조차 완전히 잊혀지고, 이교의 신들이 악마로 바뀌는 것처럼 그녀 또한 무서운 괴물로 전락해버렸다.

▶ **라미아**(127쪽 그림)_제우스의 사랑을 받았으나 헤라의 질투로 인해 자식들을 잃은 뒤 이성을 잃고 어린아이를 잡아먹는 괴물이 되었다. 후대로 가면서 라미아는 젊은 남성을 유혹하여 정기를 빨아먹는 악령이나 요부, 창녀로 묘사되었다. 다른 설에 따르면 라미아는 포세이돈의 딸이며 바다의 신 포르키스와 사이에서 바다 괴물 스킬라를 낳았다고도 한다. 존 윌리엄 워터하우스의 작품.

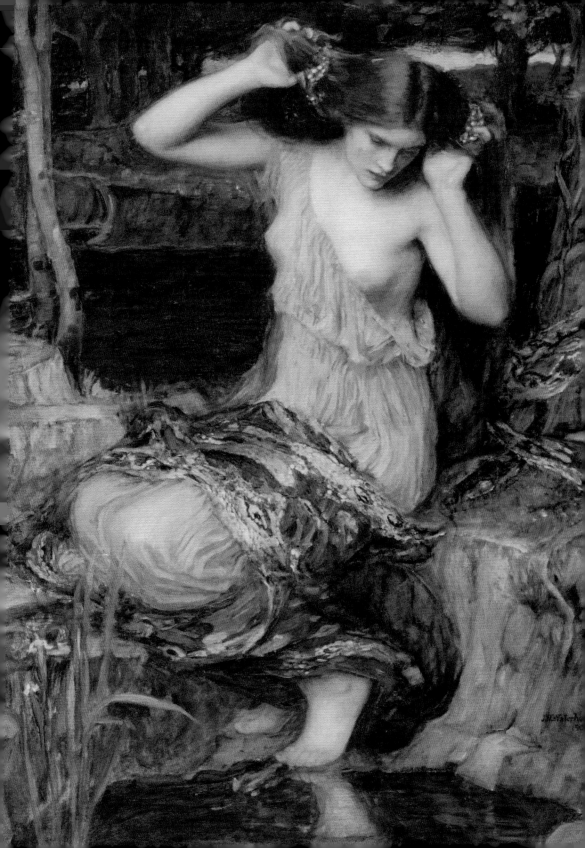

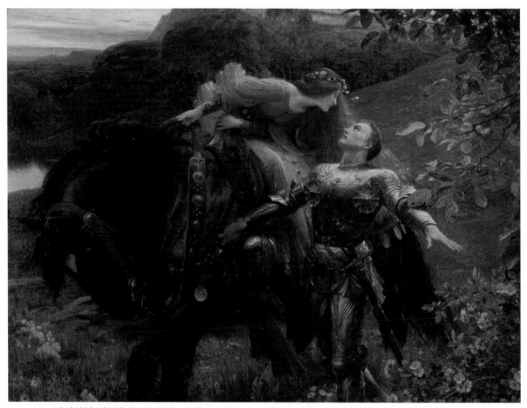

라미아와 리시우스_라미아는 아폴로니우스의 제자 리시우스를 유혹하여 그를 사랑하여 결혼에 이른다. 프랭크 딕시의 작품.

　3세기에 기록된 《아폴로니우스전》에는 고대 그리스의 피타고라스파의 철학자 아폴로니우스가 괴물 라미아로부터 제자를 지켜낸 이야기를 전하고 있다.

　라미아는 코린토스 시로 들어가는 길목에서 과거 첫눈에 반했던 리시우스라는 청년을 기다렸다. 라미아의 아름다운 모습에 매혹된 리시우스는 그녀와 함께 라미아의 '자주색으로 둘러쳐진 달콤한 죄의 궁전'에 도착한다. 그곳에서 더할 나위 없이 행복한 시간을 보내던 리시우스는 라미아와 결혼식을 올려 자신의 신부 라미아를 자랑하고 싶어 했다. 라미아는 자신을 현실세계와 연결시키려는 리시우스의 시도가 결국 파국

을 불러올 것을 알고 있었지만 이미 때는 늦었다. 결혼식에 참석한 하객들은 화려한 저택과 라미아의 아름다움에 경탄을 금치 못했다. 하지만 리시우스의 스승인 현자 아폴로니우스는 라미아의 존재를 알아차렸다.

"라미아, 당신의 이름은 무엇을 의미하는가? 나는 리시우스가 뱀의 먹이가 되는 꼴을 두고 볼 수가 없다."

아폴로니우스의 목소리가 사방에 울려 퍼졌고, 라미아는 도망치고 말았다. 그러나 이와 함께 리시우스 또한 라미아와 운명을 같이 하고 말았다. 라미아는 사라졌지만, 리시우스는 그녀가 만들어 놓은 환상의 세계 속에 이미 너무도 깊숙이 들어온 것이었다.

그는 더 이상 현실세계에서 자신의 자리를 찾을 수 없었다. 그녀가 모습을 감추던 그 순간, 그 역시 숨이 끊어질 수밖에 없었던 것이다. 초월적인 아름다움으로 충만한 여인은 현실에서는 존재할 수 없는 환상의 세계를 상징한다. 그녀에게 집착하는 기사나 리시우스의 모습은 환상의 세계에서 도피처를 구하는 인간의 모습일 뿐이다

인간이 환상에 매혹될수록 현실과는 점점 괴리되어 갈 뿐이며, 그 환상이 사라질 때 인간은 현실 속 자신의 자리로 돌아가지 못한 채 방황을 거듭하고 급기야 죽음에 이르게 되고 만다.

잡학의 보고라는 평가를 받는 영국의 문필가이자 고전학자인 로버트 버턴의 《우울의 해부》에 따르면, 라미아는 아름다운 여인으로 변하여 젊은 시인을 유혹하기도 하였는데, 영국의 낭만주의 시인 존 키츠는 여기에서 영감을 얻어 장편 시 〈무자비한 미녀〉를 지었다. 이 시는 아름다운 여성의 모습을 한 초자연적인 존재가 남성을 유혹해 파멸시키는 팜므 파탈과 상징주의를 예견한 작품이다.

라미아와 기사_숲의 미녀인 라미아는 전장에서 돌아오는 기사를 유혹하여 파멸로 이끈다.
존 스트루드위크의 작품.

무자비한 미녀 (La Belle Dame Sans Merci)

오 무슨 번민이 있는가요. 갑옷 입은 기사여
홀로 창백한 모습으로 헤매고 있으니?
사초는 호숫가에서 시들고
새들도 노래하지 않는데.
오 무슨 번민이 있는가요. 갑옷 입은 기사여
그토록 여위고, 그토록 슬픔에 잠겼으니?
다람쥐의 창고는 가득차고 추수도 끝났는데.
나는 봅니다, 그대 이마 위에서
고뇌와 열병의 이슬로 젖은 백합꽃을.
그리고 그대의 뺨에 희미해지는 장미
역시 빨리 시드는 것도.
나는 초원에서 한 아가씨를 만났소
아름다움으로 충만한 요정의 딸을.
그녀의 머리칼은 길고 그녀의 발은 가볍고
그녀의 눈은 야성적이었소.
나는 그녀의 머리에 꽃다발을 만들어 주었소,
그리고 팔찌와 향기로운 허리띠도
그녀는 마치 사랑하듯 나를 바라보며
달콤한 신음소리를 내었소.
나는 그녀를 천천히 걷는 내 말에 태웠고
온종일 다른 것은 보질 못했소
비스듬히 그녀가 몸을 기울여
요정의 노래를 불렀기 때문에.

그녀는 나에게 달콤한 풀뿌리와

야생꿀과 감로를 찾아주며

틀림없이 묘한 언어로 말했소

"나는 당신을 진정으로 사랑해요."

그녀는 나를 요정 동굴로 데리고 가서

거기서 눈물흘리며 비탄에 가득찬 한숨을 쉬었소.

거기서 나는 그녀의 야성적인 눈을 감겨줬소

네 번의 입맞춤으로.

거기서 그녀는 나를 어르듯 잠재웠고

거기서 나는 꿈을 꾸었소

아! 슬프게도

내가 꾼 마지막 꿈을 이 싸늘한 산허리에서

나는 보았소. 창백한 왕들과 왕자들을

창백한 용사들도 그들은 모두 죽음처럼 창백했소.

그들은 부르짖었소

'무자비한 미녀가 그대를 노예로 삼았구나!'

나는 보았소 어스름 속에서 섬뜩한 경고를 하는

그들의 굶주린 입술이 크게 벌어진 것을

그리고 나는 잠에서 깨어 내가 여기

이 싸늘한 산허리에 있음을 알았소.

이것이 내가 홀로 창백한 모습으로 헤매며

여기 머무는 이유라오.

비록 사초는 호숫가에서 시들고

새들도 더이상 노래하지 않지만.

기사를 유혹하는 라미아_라미아의 어원은 라미로스(탐욕)이며, 이 때문에 중세 유럽에서는 마녀나 요녀를 가리켜 라미아라고 불렀다. 그러나 실제의 라미아는 리비아인들이 믿었던 사랑과 전쟁의 여신으로, 플라톤은 이것이 그리스의 여신 아테나와 같은 기원을 가지고 있다고 생각했다. 존 윌리엄 워터하우스의 작품.

무자비한 미녀_시와 같은 제목으로 그린 프랭크 코우퍼의 그림에서는 여인의 유혹에 넘어간 기사가 잠들어 있다. 취한 듯 잠든 남자는 깨지 못한 지 오래다. 그의 얼굴에 드리운 거미줄이 그 증거다. '깨지 않는 잠'의 꽃말을 지닌 양귀비꽃이 그의 주변에 가득하고, 그 빛깔은 여인의 붉고 강렬한 패턴의 드레스와 어우러져 시각적인 통일감을 이룬다. 색채 때문인지 그녀 자체가 양귀비꽃인 듯 느껴진다. 그녀는 나른한 유혹이고 영원한 잠이다. 그녀는 이제 그를 꽁꽁 얽어매던 긴 머리카락을 풀어 추스르고 있다.

삼손을 유혹한 데릴라

"내 입술은 촉촉하여 잠자리에서 낡은 양심 따위를 없애는 비법을 안다. 당당한 젖퉁이 위에서 온갖 눈물을 마르게 하고 늙은이도 어린애의 웃음을 짓게 만든다. 아무것도 걸치지 않은 내 알몸을 보는 이에게 나는 달과 태양, 하늘과 별이 된다."

– 성 히에로니무스 자서전 중에서

기독교가 공인된 신의 시대인 중세 시대에 교회에서는 여자들은 천성적으로 추잡하고 음란한 존재라는 성차별적인 편견을 갖고 있었다. 이는 중세의 성직자인 성 히에로니무스의 위의 자서전 기록에서도 여실히 드러나고 있다.

성서에서는 이브 이후로 원죄설의 근거인 여자에 대한 뿌리 깊은 불신을 다양한 설화로 증명하고 있다. 그중에서도 여자의 배신과 사악한 물신주의를 강조해 나타낸 이야기가 바로 삼손을 팔아넘긴 데릴라의 배신과 매판 행위이다.

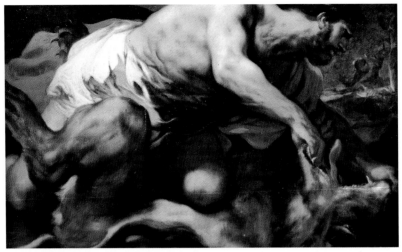

사자와 격투하는 삼손_삼손이 블레셋의 여인에게 결혼하러 가는 중 사자를 만나 싸워 이기는 장면을 묘사한 그림이다. 루카 조르다노의 작품.

삼손은 기원전 1000년경 팔레스타인 가자 지역에 살았던 헤라클레스에 버금가는 유대인 영웅이었다. 당시 유대 민족은 팔레스타인(블레셋) 민족에게 지배를 받고 있었다. 삼손은 어느 날 이웃 마을에 갔다가 블레셋의 처녀에게 반하여 그녀와 결혼하고자 했다.

삼손은 결혼하기 위해 블레셋으로 가는 길에 사자를 만나 맨손으로 찢어 죽였다. 그리고 며칠 후 그곳에 가보니 죽은 사자의 입안에 꿀벌들이 벌집을 짓고 있었다. 블레셋에 도착한 삼손은 결혼 피로연 자리에서 서른 명의 블레셋 하객들에게 다음과 같은 수수께끼를 냈다.

"먹는 자에게서 먹을 것이 나오고 강한 자에게서 단 것이 나왔다. 이것은 무슨 뜻인가?"

그것은 죽은 사자의 고기에 많은 벌이 모여들어 꿀이 쌓이게 되었다는 의미였다.

삼손은 계속해서 말했다.

"수수께끼를 풀면 내가 너희에게 베옷 30벌과 나들이옷 30벌을 주고, 만일 수수께끼를 풀지 못하면 너희가 내게 동일한 물건을 줘야 한다."

수수께끼를 푸는 데 주어진 시간은 일주일이었다. 그들은 나흘 동안 아무리 머리를 맞대고 고민해도 답이 떠오르지 않자, 삼손의 아내를 위협했다. 협박에 못 이긴 삼손의 아내는 울면서 남편에게 답을 가르쳐달라고 매달렸다. 삼손은 처음에는 들은 체도 하지 않았으나, 결국 마지막 이레째 되는 날 고집을 꺾고 아내에게 답을 가르쳐주었다.

블레셋 하객들이 쉽게 답을 말하는 것을 보고 모든 것을 알아차린 삼손은 그들의 얄팍한 속임수에 화가 치밀었으나 약속은 약속이었다. 삼손은 약속을 지키기 위해 길을 걷던 다른 블레셋의 사람 30명을 죽이고 옷을 빼앗아서 자신의 문제를 맞춘 사람들에게 나눠줬다. 이에 블레셋 왕은 분노하여 군사를 일으켜 삼손의 아내를 죽이고 삼손까지 죽이려 했다.

삼손은 혼자 당나귀 턱뼈 1개만으로 창과 칼로 무장한 블레셋 병력 1,000명을 상대하여 모조리 살해했다. 또한 자신을 습격한 블레셋에 복수를 하기 위해 여우 300마리를 잡아다 꼬리에 불을 붙여서 블레셋 농가에 풀어줘 블레셋을 불바다로 만들었다. 하나님의 택함을 받은 삼손이 신을 거부한 블레셋의 군사들을 무찌르고 커다란 승리를 거둔 것이다.

한편 삼손에게 호되게 당한 블레셋의 사람들은 힘으로는 삼손을 제압할 수 없다고 판단하여 창녀인 데릴라를 통하여 그를 유혹하고 약점을 알아내기로 술수를 썼다. **턱뼈로 내리치는 삼손**

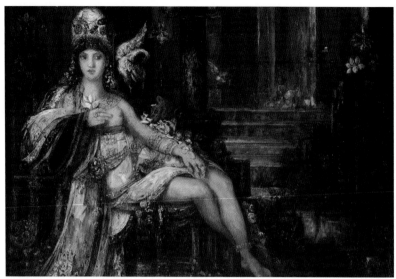

데릴라_유대인과 적대적이었던 블레셋 민족 출신의 창녀로 삼손을 유혹하여 그를 파탄에 빠지게 한다. 귀스타브 모로의 작품.

"삼손을 유혹하여 그의 큰 힘이 어디에서 나오는지, 우리가 어떻게 하면 그를 묶어 꼼짝 못하게 할 수 있는지 알아내라. 그러면 너에게 은 천백 세켈을 주겠다."

데릴라는 소문으로 듣던 삼손을 만나자 갈등을 느꼈다. 그녀는 자신의 임무가 무엇인지 알고 있지만 막상 그를 만나자 한눈에 반하고 말았다. 삼손 역시 화사한 봄날의 향기를 품은 그녀의 자태에 마음이 흔들리기 시작했다.

두 사람은 오래전에 만난 연인처럼 뜨거운 사이가 됐다. 삼손은 데릴라의 요염하면서도 매혹적인 관능미에 취해 그녀에게 정신없이 빠져들었고, 데릴라 역시 처음으로 남자다운 남자를 만나게 되었다. 하지만 그녀에게는 치근대는 손길이 있었다. 바로 삼손의 약점을 캐려는 블레셋 사람들의 압력이었다.

데릴라는 삼손을 사랑했지만 그들의 압력에 굴복해 결국 돈을 택했다. 그녀는 삼손이 빠져드는 매력적인 자태로 그를 유혹해 침실로 끌어들였

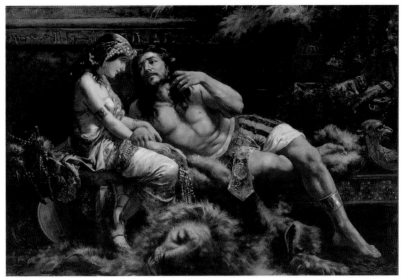

삼손과 데릴라_삼손은 데릴라의 유혹에 넘어가 그녀를 사랑하게 된다. 호세 에체나구시아의 작품.

다. 한바탕 뜨거운 폭풍이 몰아치고 나서 데릴라는 삼손에게 물었다.

"세상에서 유일한 나의 사랑이여, 당신의 그 강한 힘은 어디서 나오나요?"

데릴라의 물음에 삼손은 주저 없이 자신의 힘의 원천을 말해주었다.

"말리지 않은 나무줄기 일곱 줄로 나를 묶으면 힘이 없어진다오."

그의 말을 들은 데릴라는 삼손의 몸을 나무줄기로 묶었다. 삼손은 그녀의 손길이 장난이라 생각하고는 그녀가 하는 대로 내버려 두었다. 얼마 후 데릴라가 밖으로 나가자 블레셋의 병사들이 들이닥쳤다. 하지만 그를 연행하기 전에 삼손은 몸에 묶인 나무줄기를 끊어버리고 병사들을 혼내 내쫓았다.

데릴라는 블레셋 병사들이 쫓겨 나오자 일이 실패했음을 알고는 소리를 쳤다.

"삼손! 이놈들이 저를 잡아가려 해요. 도와주세요."

삼손은 침실 밖으로 나와 거짓 연기를 하고 있는 데릴라를 구하기 위해

블레셋의 병사들에게 덤벼들었다. 그가 나타나자 병사들은 데릴라를 팽개치고 줄행랑을 쳤다.

한 번의 해프닝이 끝나고 아무 일 없었다는 듯이 시간이 흘러 며칠 후 데릴라가 집안일을 하다 삼손에게 무거운 항아리를 옮겨 달라 했다. 그 항아리는 세 사람이 들어도 들 수 없는 커다란 항아리였다. 삼손은 별로 힘도 들이지 않고 항아리를 쉽게 옮겼다. 이에 데릴라는 삼손에게 말했다.

"당신의 힘은 세상 누구도 따를 자가 없을 거예요. 도대체 당신의 힘은 어디에서 나오나요? 그리고 어떻게 해야 당신의 힘을 제압할 수 있나요?"

삼손은 데릴라의 말에 약간의 의심이 생겼지만 별일 있겠냐며 대수롭지 않게 대답했다.

"허허! 내 힘을 죽이려면 한 번도 사용한 적 없는 새 노끈으로 나를 단단히 묶으면 약해진다오."

삼손과 데릴라_삼손의 약점을 알기 위해 데릴라가 그를 유혹하는 장면이다. 삼손은 나무 줄기로 자신을 묶으면 힘이 약해진다는 것을 거짓으로 알려준다. 존 프랜시스 리거우의 작품.

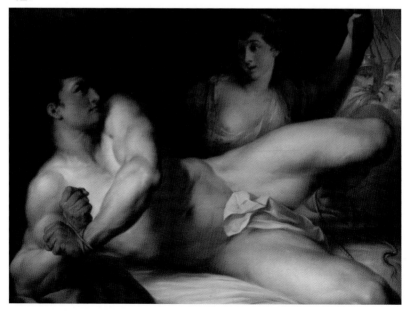

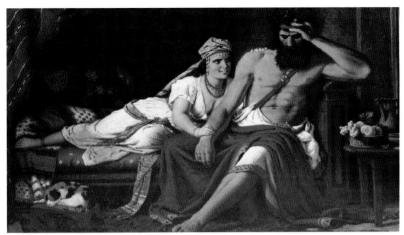

삼손과 데릴라_데릴라가 계속하여 삼손을 유혹하여 그의 약점을 추궁하는 장면이다. 칼루드빅 제센의 작품.

삼손의 말을 들은 데릴라는 뺨에 홍조를 띠며 웃으며 말했다.

"정말이에요? 제가 실험해 보아도 돼요?"

데릴라는 삼손의 몸을 새 노끈으로 칭칭 묶었다. 그런데 그때 블레셋의 병사들이 들이닥쳤다. 그들이 삼손을 체포하려 하자 삼손은 노끈을 끊어버리고 병사들을 혼내주었다. 데릴라는 또 다시 실패로 돌아가자 약이 올랐다. 독기와 오기가 오른 그녀는 얼굴 표정 하나 변하지 않고 다시 삼손을 향해 술수를 쓰기로 한다. 그녀는 갖은 아양을 부리며 달디 단 목소리로 삼손을 유혹했다.

"블레셋의 병사들이 온 것은 우연이에요. 그러니 신경 쓰지 마세요. 저는 지금 너무나 당신의 품이 그리워요. 어서 저를 안아주세요."

삼손 또한 블레셋 병사들의 일을 개의치 않았다. 오히려 데릴라의 뜨겁게 달구어진 몸을 식히기가 더 급했다. 데릴라는 우람한 삼손의 몸에 허물어지며 조금씩 애욕의 소용돌이로 빨려들어갔다.

"당신 정말 대단해요. 저는 더 이상 버틸 수가 없어요. 이 강인한 힘은 어디서 나오는지 알고 싶어요."

데릴라는 삼손의 귓가에 뜨거운 숨을 내쉬며 물었다.

데릴라의 유혹_데릴라가 자신의 행위가 드러나지 않게 삼손을 유혹하는 장면으로 관람자 가 삼손인 것처럼 요염한 눈길을 보내고 있다. 들라쿠르아의 작품.

"하하! 그대야 말로 나를 황홀하게 하는 몸을 가졌소. 내 힘은 당신이 붙들고 있는 긴 머리카락이라오."

뜨거운 사랑을 불태운 죄악과 배신을 잉태한 음산한 밤, 데릴라가 넋이 빠진 표정을 지은 채 자신의 무릎에 파묻혀 깊은 잠에 빠진 삼손을 내려다본다. 여자의 몸이 지옥으로 이끄는 지름길인 줄도 모르는 삼손은 잠결에도 사랑하는 여자의 아랫배를 더듬는다. 방금 전까지 함께 쾌락을 즐겼던 연인의 잠든 모습을 데릴라는 잠시 지켜보았다. 데릴라는 연민이 담긴 손길을 내밀어 삼손의 근육질 어깨를 어루만졌다. 이를 지켜보던 블레셋인은 데릴라의 미련을 떨쳐내기 위해 잠든 삼손의 머리카락에 서둘러 가위를 밀어 넣는다. 그리고는 재빨리 삼손의 머리카락을 송두리째 잘라버리고 만다. 이렇게 힘의 원천이 모조리 잘린 삼손은 결국 블레셋의 병사들에게 체포되었다.

체포된 삼손은 승리를 뽐내는 블레셋 사람들에게 두 눈을 뽑히고 감옥에 갇혀버렸다. 모든 것이 끝났다. 하지만 블레셋 사람들이 몰랐던 사실이 하나 있었다. 그것은 머리카락이 자라면 다시 힘이 살아난다는 것이었다. 하나님의 도우심을 받은 삼손은 머리카락이 다시 길어지자 힘이 되살아났다.

이런 사실을 모른 채 블레셋 사람들은 승리를 축하하기 위해 삼손을 끌어내 신전 기둥에 쇠사슬로 묶었다. 삼손을 보기 위해 많은 블레셋의 사람들이 모여 들었다. 그 속에는 데릴라도 있었다. 그녀는 자신이 밀고하여 죽기 직전에 몰린 그를 외면할 수가 없었다. 삼손이 감옥에 갇힌 후의 그의 빈자리가 가슴이 시릴 만큼 진하게 느껴졌기 때문이었다.

신전 기둥에 묶인 삼손은 하나님께 마지막으로 자신에게 힘을 달라고 기도했다. 그리고 힘을 모아 쇠사슬을 당기자 신전의 기둥이 무너져 내렸다. 그 여파로 기둥이 내려앉으며, 신전에 모인 3,000명의 블레셋 사람들이 무너지는 신전에 깔려 죽었다. 물론 삼손도 죽었으며, 데릴라 역시 죽음을 면치 못했다.

구약 성경 〈사사기〉에 기록된 삼손의 이야기는 한편의 드라마처럼 극적이다. 여인의 향기에 취해 향락을 즐기고, 그 대가로 눈을 잃고 감옥에 갇힌 삼손. 하지만 끝까지 데릴라의 유혹을 물리치지 못하고 그 치명적인 아름다움에 그만 이성을 잃어버린 삼손을 탓하기에는 데릴라의 치명적인 아름다움과 유혹이 너무 강렬해 팜므 파탈의 유혹의 힘을 여실히 느끼게 한다.

체포되는 삼손_데릴라에 의해 머리가 잘린 삼손이 힘을 잃어 블레셋의 병사들에게 체포되는 장면이다. 루벤스의 작품.

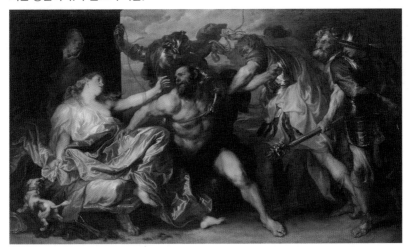

정욕에 눈이 멀어 천벌을 받은 남자와 사랑하던 남자를 돈 몇 푼에 팔아넘긴 데릴라의 배신은 한편의 막장 드라마가 돼 예술가들의 창작욕을 끊임없이 자극했다. 예술가들은 숱한 예술작품 속에서 데릴라를 요부로 묘사했다. 그녀가 팜므 파탈이 된 것은 자신의 성적 매력을 미끼삼아 남자를 유혹하고 배신해 잔인하게 파멸시켰기 때문이다. 아름다운 여성이 간계를 써서 성적 공세를 펼치면 남자는 속수무책으로 당한다는 것. 이스라엘의 영웅이요, 인간의 한계를 뛰어넘는 괴력을 지닌 삼손은 여자의 속임수에 넘어가 비참하게 몰락했다. 이로써 데릴라의 이름은 음욕의 동의어가 되었고 삼손의 이름은 정욕의 충동을 이겨내지 못해 자멸한 어리석은 남자의 대명사가 되었다. 여자 유다, 여자 돈 후안, 돈과 성욕을 반죽해 사랑을 판 희대의 탕녀가 바로 데릴라인 것이다.

신전을 무너뜨리는 삼손_다시 힘을 찾은 삼손이 블레셋의 신전을 무너뜨려 데릴라는 물론 블레셋의 수많은 사람들이 죽어간다. 조반니 베네데토 카스티글리오네의 작품.

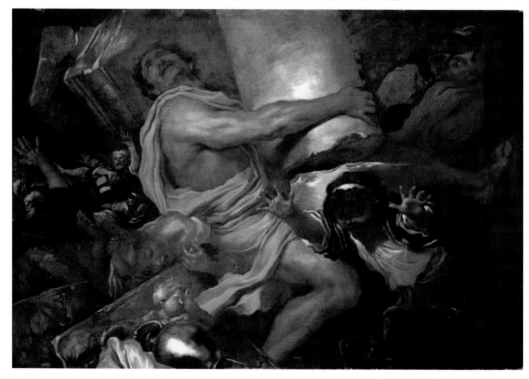

욕망과 탐욕의 인문학

제4장

억압된 영혼의 아름다움

동경

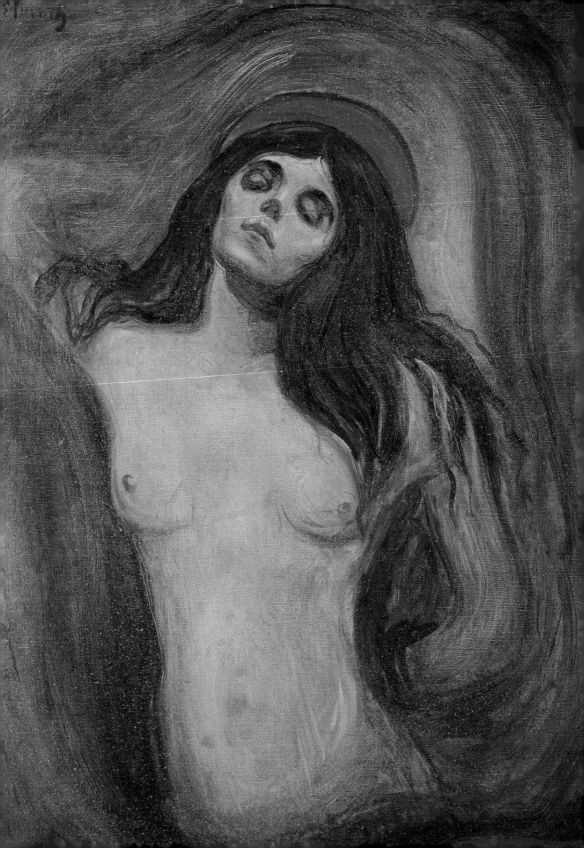

성의 가학자 사드 후작

프랑스어 사디즘(sadisme)은 성적 대상에게 육체적, 정신적 고통을 줌으로써 성적 쾌락을 얻는 행위를 뜻한다. 이와 같은 사디즘은 쉽게 다루기 어려운 요소이나 각종 매체에서 희화시켜 가벼운 개그나 캐릭터의 속성 등으로 다루기도 한다. 사디즘의 반대 성향인 타인에게 물리적이거나 정신적인 고통을 받고 성적 만족을 느끼는 '마조히즘'처럼 사디즘도 다양한 성향을 갖고 있는데 그 정도는 단순히 '상대를 곤란한 상황에 빠뜨리고 그것을 즐기는' 가벼운 정도에서 '상대가 직접적인 폭력이나 고문을 당하면서 괴로워하는 것을 즐기는' 정도까지 다양하게 나타난다.

과거에는 정신병리학적 시각에서 이러한 사디즘을 보았으며 사디즘이 정신병명으로도 사용되었으나 현재는 '인간의 내면에는 파괴성이 존재하며 그 파괴성을 어떻게 표출하고 해소하느냐'에 중점을 두고 있어 정신병으로는 구분하고 있지 않다.

◀**마돈나**(146쪽 그림)_성적 고통의 사디즘과 섹슈얼리티가 혼합되어 죽음에 이르는 고리를 연결시키고자 묘사된 에드바르 뭉크의 작품.

그렇다면 가학적 변태용어로 쓰였던 사디즘의 어원은 어디에서 누구로부터 시작되었을까?

사디즘의 어원은 프랑스의 귀족이자 작가였던 도나시앵 알퐁소 프랑수아 사드 후작의 이름에서 따왔다. 실제로도 사드 후작은 문란한 성생활과 여러 모로 비정상적인 사상을 지닌 사람이었다. 그가 쓴 소설들은 거의 폭력적 포르노에 가깝다.

가학적 변태성욕과 동의어가 돼버린 악명 높은 사드가 태어나기 전까지만 해도 그의 가문은 여러 세기 동안 프로방스 지방에서 제법 명성을 누리던 어엿한 귀족 가문이었다. 1740년 6월 2일에 파리에서 태어난 사드는 훗날 대를 이어갈 유일한 상속자로 가문의 기대를 한몸에 받았다.

마르키드 사드 후작_인류 역사상 최고의 변태성욕자로 거론되는 논쟁적 인물로, 가학 음란증을 뜻하는 사디즘(sadism)을 유래시킨 장본인이다.

사드는 10세 때 루이 르 그랑 중등학교에 입학해 4년간 공부하였다. 이후 기병대에 입대하여 7년 전쟁에 참전하였고, 가문의 입김으로 대위까지 진급한 뒤 종전 후 퇴역하였다. 그는 10대 후반부터 난봉꾼으로 이름을 날렸으며, 퇴역 후 돈 많은 부르주아 가문인 몽트뢰유 집안의 딸과 결혼했다.

장인은 군주의 권한 아래 있는 파리 고등법원의 총재였고, 훗날 그의 운명을 결정짓는 장모는 상당한 정치수완을 가진 인물이었다. 그는 아내와의 사이에 두 아들과 딸 하나를 두었다.

사드는 결혼 직후부터 특유의 사디즘 면모를 보여 왔으나 귀족이란 신분 덕택에 별 탈 없이 지낼 수 있었다. 그런 그가 본격적으로 세상에 사디즘을 알리게 된 사건은 1768년 세상을 떠들썩하게 만든 '부활절 사건'이 터지면서부터이다. '부활절 사건'은 사드가 매춘부 로즈 켈러를 학대한 사건으로써 당시 온 프랑스를 떠들썩하게 만든 사건이었다.

사디즘_가학증 또는 학대음란증이라고 한다. 사디즘은 상대(동물 포함)에게 신체적으로 학대를 주거나 정신적으로 고통을 주어 성적 쾌감을 얻는 것을 의미한다. 또한 그런 행위를 하고 있는 자신을 망상하고 상대의 고통의 표정을 상상하고 성적 흥분을 얻는 성적 취향 중 하나의 유형이다. 극단적인 경우 정신적 장애로도 간주된다. 반대의 경우 마조히즘이라고 부른다.

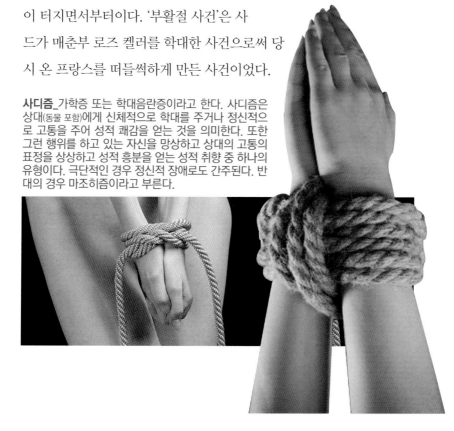

가난한 여인 로즈 켈러는 30세 정도의 키가 크고 아름다운 여인이었다. 하지만 가난에 지쳐 부유한 사드 후작을 찾아 자비를 베풀어 달라고 애원하였다. 사드 후작은 그런 그녀를 거두어준다며 유혹하였다. 그는 먼저 파리 근교에 있는 조그마한 집에 하녀로 일하겠냐고 물어보았다. 로즈 켈러는 사드의 제안을 받아들였다.

다음 날 아침 사드는 그녀를 그 집에 인도하였다. 그녀를 집안으로 들여보내고 내부를 보여주었다. 그리고 다락방에 들어서는 순간 그는 총을 들이밀었다.

"얼른 옷을 벗어라."

돌변한 그의 태도에 그녀는 울며 애원하였다. 하지만 사드는 그녀의 애원에도 불과하고 총을 겨누어 곧 방아쇠를 당기려 했다. 그런 상황에서 결국 그녀는 옷을 벗었다. 사드는 이제 고분고분한 그녀의 농익은 몸매를 감상하며 다락 난간의 기둥에 그녀를 묶고는 채찍을 휘갈기기 시작했다.

부활절 사건_이 사건은 사드 후작이 매춘부 로즈 켈러를 학대한 사건으로써, 당시 온 프랑스를 떠들썩하게 만든 사건이었다.

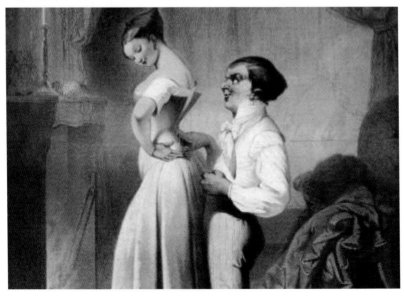

사드 후작의 기행_매춘부 로즈 켈러를 유혹하여 강압적으로 고문을 가하는 사드 후작을 묘사한 영화의 한 장면이다.

 날카로운 채찍의 소리에 그녀의 틀어 막힌 입에서 신음이 쏟아졌다. 그녀의 하얀 몸은 어느새 핏줄의 상처가 선명하게 드러났고 사드는 그런 모습을 보고는 흥분하기 시작했다. 이윽고 채찍을 놓은 그의 거친 손아귀는 상처로 핏발이 선 풍만한 그녀의 젖가슴을 쥐고 있었다. 그렇게 그녀의 몸을 유린한 사드는 고약을 가져와서 그녀의 상처에 발라주었다. 그리고 다락방을 나갔다.

 다음 날, 사드는 다시 다락방의 문을 열었다. 그는 쓰러져 있는 그녀를 향해서 또 한 번의 가학을 저질렀다. 벌거벗겨진 그녀의 육체에 촛농을 흘렸으며 뜨거움에 뒤틀며 펄떡이는 그녀의 몸에 고약을 발라주었다.

로즈 켈러는 사드가 없는 사이 끈을 풀어서 창문으로 뛰어내렸다. 그리하여 사드 후작의 만행이 온 천하에 드러났다. 하지만 사드는 재판정에서 당당하게 말했다.

"나는 고귀한 일을 하였다. 그 여인은 나의 실험 대상이었을 뿐이었다. 왜냐하면 나는 인류의 큰 도움을 위해 상처가 나면 바로 낫는 고약을 발명했기 때문이다."

사드는 이 일로 인해 리옹 근처의 피에르앙시즈 요새에 투옥되었다. 하지만 사드는 주장을 굽히지 않았다. 이에 로즈 켈러는 돈을 요구하여 사드 후작은 7개월 만에 감옥에서 풀려났다.

감옥에서 풀려나 라코스트 성에 틀어박혀 있던 사드는 1772년 6월에 상당량의 돈을 구하기 위해 마르세유로 갔다. 이곳에서 하인인 라투르를 시켜 창녀들을 데려오게 한 다음, 여느 때와 같은 성적 가혹 행위를 저질렀다. 라투르는 주인의 명령으로 동성애 행위를 해야만 했다. 젊은 여자

사드 후작의 기행_로즈 켈러 사건 이후에도 사드 후작은 더욱 강도가 높은 엽기적인 행각을 벌여나갔다.

라코스트 성_현재는 폐허가 된 사드 후작의 영지인 라코스트 성에는 그의 기행을 나타내는 상징 조각상이 세워져 있다.

들은 후작의 약통에 가득 찬 사탕을 마음대로 먹을 수 있었는데, 이 사탕에는 성욕을 자극하는 최음제가 들어 있었다. 얼마 후 그들은 위에서 심한 통증을 느끼자, 사드가 독약을 먹였다고 고발했다. 사드와 라투르는 사르데냐 왕의 영지로 달아났지만, 곧 체포되었다.

그런데 더 충격적인 사실은 이때 사드가 애인을 동반하고 법정에 나타났는데 그 애인이 자신의 처제인 로네 수녀였다. 사드는 엑스 고등법원의 궐석재판에서 사형 판결을 받았으나, 1772년 9월 12일 그 처형은 인형(人形)으로 대신되었다. 그 이유는 사형 판결이 내려지기 전에 그가 이미 미올랑 요새에서 도망친 뒤였기 때문이다.

탈출에 성공한 사드는 이미 애인 사이가 된 처제 로네 수녀와 함께 이탈리아로 도망쳤다. 이에 격분한 장모는 직접 나서서 사드를 추적했고, 그는 이 추적을 피하는 생활을 계속했다. 몇 번의 도피 생활 이후 사드는 1774년 부인과 함께 자신의 영지에 칩거하기 시작했다. 하지만 그의 기행은 오히려 악명을 더해갔고 여기에 그의 부인까지 가담하였다. 부인은 남편이 납치해온 소년 소녀들과 더불어 난잡한 쾌락을 함께 즐겼다. 소문이 퍼졌고, 추문이 꼬리를 물고 일어났으며, 마침내 소년 소녀들의 부

모가 고발하는 바람에 음란행위가 폭로되었다.

1777년 2월 13일 사드는 국왕 루이 16세의 봉인장을 소지한 경찰에 의해 체포되어 수감되고 말았다. 그의 장모가 수를 써서 국왕에게 사면 없이 무기한 구금명령을 받아 낸 것이다. 이후 그는 1790년 왕정이 무너지고 봉인장의 효력이 상실될 때까지 13년 동안 감옥살이를 하였다. 그리고 그 기간 동안 집필 활동에 전념하였다.

1782년 7월에《한 성직자와 죽어가는 남자의 대화》를 완성했는데 여기서 그는 자신이 무신론자라고 선언했다. 아내와 변호사에게 보낸 편지에는 깊게 맺힌 반항정신과 번득이는 재치가 뒤섞여 있다.

1784년 2월 27일에 그는 파리의 바스티유 감옥으로 이감되었다. 그는 약 12m 길이의 종이 두루마리에《소돔의 120일》을 썼는데, 수없이 다양한 성적 도착 행위를 그림처럼 생생하게 묘사했다.

사드 후작의 영화 한 장면_사드 후작의 저작《소돔의 120일》을 토대로 제작된 파올로 파졸리니 감독의 〈살로 소돔의 120일〉 중의 한 장면.

《소돔의 120일》_1785년에 사드 후작이 쓴 소설. 사디즘이란 용어 정착에 영향을 미친 작품 중 하나다. 이 소설은 루이 14세 치세 말엽을 배경으로 공작·사교·법원장·판사라고 지칭하는 권력을 가지고 있는 네 사람이 그 권력을 만끽하기 위해서 미소년·미소녀 40여 명을 고성으로 납치하는 것으로 시작되는데, 고국 프랑스에서조차 1932년에야 제목과 저자를 숨기고 제한 출판되었을 정도의 역사적인 문제작이다. 성과학을 확립한 독일 학자 이반 브로흐가 일부 원고를 1903년에 제한 출판한 적은 있다.

1787년《미덕의 재난》을, 1788년 중편소설 및 단편소설들을 썼는데, 이 작품들은 나중에《사랑의 범죄》라는 제목으로 출판되었다.

1789년 7월 14일 프랑스 혁명가들이 바스티유 감옥을 습격하기 며칠 전에 사드는 창문을 통해 "놈들이 죄수들을 학살하고 있다. 빨리 와서 죄수들을 풀어주어야 한다!"고 외쳤다. 그는 샤랑통의 정신병원으로 옮겨져, 1790년 4월 2일까지 그곳에 머물러 석방되었다.

1792년에 그는 파리에서 피크당 혁명 분과의 간사가 되었고, 파리의 병원들을 방문하는 대표단의 일원으로 임명되었으며, 애국적인 연설문을 썼다. 공포정치 시대에 사드는 자신을 여러 번 감옥에 보낸 장본인인 장인과 장모의 목숨을 구해주었다. 그는 혁명을 지지하는 연설을 했음에도 불구하고 '온건주의자'라는 비난을 받았고, 실수로 망명자 명단에 이름이 오르기도 했다. 그는 혁명 지도자 로베스피에르가 몰락하기 전날, 운

좋게도 단두대에 오르는 것을 면했다. 당시 그는 과부 케네와 함께 비참할 만큼 가난하게 살고 있었다.

이 시기에 야심적인 장편소설 《플로르벨의 나날, 또는 베일을 벗은 자연》을 쓰기 시작하여, 계획한 10권 가운데 2권을 끝마쳤다. 그가 죽은 뒤맏아들은 그의 원고들과 함께 이 글도 불태워버렸다. 그의 유해는 뿔뿔이 흩어졌으며, 초상화는 1점도 남아 있지 않다.

1806년에 쓴 유언장에서 그는 이렇게 당부했다.

"내 무덤의 흔적을 이 지상에 남기지 말라. 나는 나에 대한 기억이 사람들의 마음에서 지워질 것이라고 자부하니까."

라코스트 성의 사드 후작의 조각상

금단의 사랑 롤리타

"롤리타, 내 삶의 빛이요, 내 생명의 불꽃, 나의 죄, 나의 영혼! 롤~리~타. 입천장을 혀끝으로 세 번 굴리면 세 번째에는 혀끝이 이빨을 톡 치게 되는 롤, 리, 타.

열두 살 난 어린 의붓딸을 향한 계부의 금지된 사랑을 충격적으로 묘사한 소설《롤리타》의 첫 번째 페이지는 이렇게 시작된다.《롤리타》는 사회적 금기인 아동애가 주제인 소설인데, 의붓아버지와 어린 딸의 근친상간을 다룬 파격적인 주제와 적나라한 성애 표현으로 인해 전 세계적인 악명을 떨쳤다. 소설 속 여주인공 롤리타는 시적이면서 도발적인, 순수하면서도 부도덕한, 청순하면서도 에로틱한 욕망을 구현하는 요부의 대명사가 되었다. 롤리타라는 이름은 요즘도 각종 언론매체에 자주 거론되면서 롤리타 콤플렉스, 롤리타 신드롬, 원조 교제 등의 신조어를 낳기도 했다. 출간 당시 외설 논란과 출판 금지, 반롤리타 캠페인 등 엄청난 스캔들을 일으키며 세계에서 가장 음란한 소설이라는 혹평을 받기도 했던 이

소설은 지금은 불후의 명작으로 인정받아 더욱 유명해진 소설이 됐다.

　정신 병력이 있는 문학강사인 서른일곱 살의 험버트. 그는 할리우드 스타를 방불케 하는 외모와 교양미, 지성미를 지닌 말 그대로 완소남이었다. 여성들의 이상형 험버트는 하숙집을 구하던 중 과부인 돌로레스 헤이즈의 집에서 열두 살 난 롤리타에게 첫눈에 반한다. 말괄량이면서 영악한, 심술궂으면서도 앙큼한, 매력적이면서 음흉한, 야성적이면서 요염한 작은 요정에게 영혼을 빼앗긴 험버트는 오직 소녀를 소유하기 위한 욕망에서 헤이즈의 집에 하숙을 들게 되고, 여주인의 청혼을 받아들인다.

　험버트의 아내가 된 헤이즈는 우연히 남편의 일기를 훔쳐보고, 뒤늦게 험버트의 흉계를 알게 된다. 성도착자인 남편의 정체를 알게 된 헤이즈는 충격을 받고 집 밖으로 달려나가다가 차에 치여 죽게 되면서 험버트는 미친 듯이 사랑하는 의붓딸을 독점하게 된다.

험버트와 헤이즈_험버트는 열두 살의 소녀 롤리타에게 연정을 느껴 그녀의 어머니 헤이즈의 청혼을 받아들여 의부로 함께 살게 된다. 사진은 1962년 〈롤리타〉 영화의 한 장면.

롤리타_12살 조숙한 소녀 롤리타는 어머니가 죽자 의부인 험버트와 부도덕한 관계로 발전한다. 사진은 〈롤리타〉 영화의 여주인공 역을 맡은 수 라이언.

그러나 부녀지간인 양 행세하면서 2년 동안 미국 전역을 떠돌며 애욕을 불태우던 부도덕한 연인들에게 파국이 찾아온다. 의붓아버지의 병적인 소유욕과 질투심에 염증을 느낀 롤리타가 그를 배신하고 극작가 퀼트와 함께 도망친 것이다. 3년 동안 집요하게 롤리타의 흔적을 쫓던 험버트는 마침내 퀼트에게 배신당하고 가난한 기계공과 결혼한 롤리타를 만난다.

험버트는 롤리타를 추궁해 연적 퀼트의 정체를 알아낸 후 그를 살해하고 살인죄로 복역하던 중에 관상동맥 혈전증으로 죽는다. 롤리타 역시 험버트가 사망한 한 달 뒤에 아이를 낳다가 세상을 떠난다.

　기존의 윤리도덕을 송두리째 뒤엎는 충격적인 소설에서 주인공 험버트는 자신은 오직 풋과일 같은 소녀들에게서만 강렬한 성욕을 느낀다고 털어놓는다. 험버트는 무슨 연유에서 어린 소녀에게 성욕을 느끼는 것일까. 험버트에게 작은 요정들은 두 번 다시 되돌아갈 수 없는 어린 시절에 대한 향수요, 첫사랑 애너벨리에 대한 진한 그리움을 충족시켜주는 대상이기 때문이다. 험버트는 열세 살 때 동갑내기 애너벨리를 만나 풋사랑에 빠졌다. 하지만 어린 연인들의 뜨거운 사랑은 어른들의 방해로 좌절되면서 두 사람은 쓰라린 이별을 경험한다. 두 사람이 헤어진 몇 달 후 애너벨리는 병에 걸려 그만 세상을 떠났다. 실연의 아픔은 험버트의 영혼에 지울 수 없는 상처를 남겼다. 그는 어른이 되어서도 늘 잃어버린 어린 연인을 그리워했다. 험버트에게 어린 소녀는 첫사랑 애너벨리의 분신이라는 점을 소설은 거듭 확인시켜주고 있다.

롤리타와 험버트_영화 〈롤리타〉의 험버트 역을 맡은 제임스 메이슨과 롤리타 역의 수 라이언은 제작 당시 많은 관심을 받았다.

롤리타_영화 〈롤리타〉는 롤리타 컴플렉스 신조어를 낳은 블라디미르 나보코브의 원작을 토대로 당시 검열을 피하기 위해 블랙 코메디화 하였다.

　영원히 되찾을 수 없는 젊음과 첫사랑을 향한 절절한 그리움, 실연의 상처가 혼합되어 험버트는 성인이 되어서도 어린 소녀에게서만 성욕을 느끼는 아동성애자가 된 것이다. 이것은 무엇을 뜻할까? 롤리타는 중년 남자의 성적 환상이 빚어낸 창조물이라는 것, 성인 남자라면 누구나 간직하고 있는 사랑의 추억과 억압된 성적 욕망이 롤리타에게 투영되었다는 것, 즉 영원한 첫사랑 애너벨리가 없었다면 롤리타도 존재하지 않았을 것이라는 얘기이다.

　험버트처럼 많은 남성들은 사랑하는 여자가 영원한 어린 소녀로 남아 있기를 갈망한다. 단테가 아홉 살 베아트리체를 보고 첫눈에 반해 사랑하고, 페트라르카가 열두 살인 라우라에게 미친 듯한 열정을 느낀 것은 바로 젊고 순수한 여성을 동경하는 남성의 심리를 대변한다. 성인 남자가 에로틱한 작은 요정들에게 이끌린 사례는 열거할 수 없을 정도로 많다. 록 가수 엘비스 프레슬리는 서른 살에 열네 살의 소녀 프리실라, 영화감독 로만 폴란스키는 마흔여섯 살에 열다섯 살의 나스타샤 킨스키, 전설적인 배우 찰리 채플린은 마흔일곱 살에 열일곱 살의 우나 오닐과 각각 결혼해서 세계적인 화제를 낳지 않았던가.

초현실주의 예술가들은 여성 속에 숨은 아이, 아이 같은 여성의 이미지에 열광했다. 소녀 같은 여성을 너무도 열망한 나머지 초현실주의 예술의 태동을 알리는 삽화에 젊은 여성이 교복을 입고 아동용 책상에 앉아 있는 파격적인 장면을 연출하기도 했다.

세기말 오스트리아 화가 에곤 실레는 아동애에 집착한 화가였다. 실레가 어린 소녀들을 그림에 묘사한 것은 타락하고 방탕한 시대 분위기에 영향을 받아서였다. 매춘의 거리로 전락한 도시에서 실레는 그림의 모델이 되는 아이들을 찾았다. 그는 길거리나 공원에서 만난 가난한 여자아이들을 작업실로 데려왔다. 배고픈 아이, 말동무가 필요한 아이, 놀이 공간이 없는 아이들이 화가의 작업실을 제집처럼 들락거렸다. 아이들은 먹여주고 재워주고 야단치는 사람도 없는 화실에서 잠시도 가만 있지 못하고 부산하게 움직였다.

▶**포옹(163쪽 그림)**_에곤 실레는 거리의 소녀들에게 잠자리와 음식을 제공하고는 그들을 대상으로 여러 장면의 성애적 작품을 담아 냈다.
누워 있는 여자_에곤 실레는 아동애에 집착한 화가로, 어린 소녀와 소년들의 생식기를 여과 없이 드러내 그려 당시 많은 사람들에게 충격을 주었다.

웅크린 소녀_소녀의 성적 호기심에 대한 작은 절규를 나타낸 작품으로, 관능적 동세가 물씬 풍겨나고 있다. 에곤 실레의 작품.

실레는 사춘기 문턱에 선 어린 소녀들의 몸짓과 표정에서 나타난 강렬한 성적 호기심, 어린아이에서 여자로 변신해가는 육체적 변화에 큰 흥미를 느꼈다. 성숙한 여자에게서 찾아보기 힘든 풋풋한 에로티시즘이 예술가의 감성을 자극했다. 그러나 실레는 훗날 미성년자가 모델인 에로틱화를 그린 대가를 톡톡히 치르게 된다. 1911년 실레는 시골마을 노이렌바흐에 작업실을 얻고 그림을 그리다가 주민들로부터 풍기 문란, 미성년자 납치 혐의를 받고 경찰에 고발당한다. 간신히 미성년자 납치라는 누명은 벗었지만 아이들에게 은밀한 그림을 보게 했다는 혐의로 3주간 구금당한다. 실레에게 자신의 그림을 판사가 음란물로 판결하고 불태웠던 치욕스런 경험은 그의 몸과 마음에 지울 수 없는 흔적을 남겼다. 세상은 성에 대한 죄의식도, 금기도 없는 낙원으로 되돌아가고 싶은 화가의 욕망을 결코 이해할 수 없었던 것이다.

사람들은 소설 속 롤리타를 팜므 파탈로 낙인찍고 그 이유를 이렇게 밝힌다. 롤리타의 겉모습은 순진한 아이건만 내면에는 성숙한 여자의 간교함과 성욕이 감춰져 있다. 롤리타는 의붓아버지가 자신을 미치도록 갈망

한다는 것을 알고 있었는데 그를 결코 원한 적이 없음에도 사랑에 빠진 남자의 약점을 교묘하게 이용해서 그를 농락했다. 짐짓 순진함을 가장한 유혹적인 태도로 그의 몸을 뜨겁게 달아오르게 만들었다. 영악한 롤리타는 위장된 순수함과 섹시함으로 원하는 모든 것을 얻을 수 있다는 점을 간파하고 자신에게 주어진 권력을 마음껏 휘둘러 험버트를 철저하게 파멸시켰다. 또한 롤리타는 이제 막 성에 눈을 뜬 사춘기 소녀답게 성적인 호기심을 해소하기 위해 의붓아버지와의 부정한 관계를 지속했고, 중년 남자의 병적인 애착심을 자극하면서 폭군처럼 군림했다. 성숙함과 미성숙함의 아찔한 혼합체 롤리타! 험버트는 여성 속에 숨은 아이, 아이 속에 숨은 여자에게 홀린 가엾은 희생물이었다.

　마초적이고 독점욕이 강한 남자일수록 어린 소녀에게 강렬한 성적 충동을 느끼는 이유는 누구도 소녀의 몸을 건드리지 않았다는 점이 남자의 욕정을 자극하기 때문일 것이다. 아울러 중년 남자들이 10대 소녀에게 매혹당하는 것은 그녀들의 아름다움은 너무도 빨리 사라지기 때문이다. 남자들은 잃어버린 젊음을 보상받고 싶어 어린 소녀들을 탐한다. 어린 요부 롤리타는 정상적이고 제도적인 사랑에 싫증을 내는 남자, 성적 환상을 갈망하고 금지된 쾌락을 누리고 싶은 남자들을 끝없이 자극한다.

롤리타 영화의 한 장면

관능의 탐구자 카사노바

"나는 여자를 위해 태어났다는 사명을 느꼈으므로 늘 사랑했고 사랑을 쟁취하기 위해 내 전부를 걸었다."

자코모 카사노바의 명언이다. 그는 여성 편력가로 워낙 유명해서 그의 이름은 '여성을 유혹하는 기술'과 동의어가 되었다.

카사노바는 1725년 4월 2일 이탈리아의 화려한 베네치아에서 희극배우 자에타노 주세페 카사노바와 성악가 자넷타 파루시 사이에서 6남매 중 장남으로 태어났다. 그의 동생인 프란체스코 카사노바는 미술사에서 빼놓을 수 없는 성공한 화가였다. 카사노바는 훗날 자신의 저작《네 아모리 네 돈네》에서 자신의 진짜 아버지는 베네치아의 귀족 미켈레 그리마니라고 주장했다. 그리마니 가문은 카사노바와 자넷타 파루시가 일하던 극장의 소유주였다.

당시 베네치아는 오늘날 라스베이거스와 비슷하여 카사노바가 그의 인생을 즐길 수 있는 낭만과 관능적 조건을 두루 갖추고 있었다. 18세기

베네치아 전경_도시 전체에 수로가 뚫려 배를 타고 다닌다 해서 물의 도시로 유명하며, 당시 유럽에서 가장 뛰어난 환락의 도시로 유명하다.

베네치아는 유럽에서도 쾌락의 중심지였으며 타락의 도시였다. 여행을 즐기는 영국인들에게는 베네치아만큼 즐길 수 있는 여행지는 별로 없었다. 카사노바는 8세 때 아버지가 요절했고, 어머니는 자녀에 대한 관심보다는 직업상 경력에 더 많은 시간과 정력을 기울였기 때문에 언제나 유럽 일대의 극장들을 바쁘게 돌아다녔다. 그런 이유로 카사노바는 외할머니 마르지아 파루시의 보살핌 가운데 자랐다. 카사노바는 어릴 때 코피를 자주 흘렸다고 한다. 그래서 외할머니는 당시 서민들의 풍속에 따라 그를 마녀에게 데리고 가서 무속적 방법으로 치료를 했다고 한다.

카사노바는 베네토 주의 주도인 파도바에 있는 기숙 어린이 교육시설에 들어가 개인 담임선생 아베 고치의 지도를 받았다. 언제쯤이었는지 모르지만 카사노바의 장래 희망은 가톨릭 신부였다. 그러나 카사노바의 희망과는 달리 그의 첫눈에 띤 사람은 예복을 입은 신부가 아니라 자신을 가르치는 선생의 열한 살짜리 여동생 베티나였다.

"그 소녀는 왠지 몰랐지만, 단번에 나를 즐겁게 해 주었다. 그 느낌은 후에 열정으로 타오른 첫 번째 내 가슴을 달군 불꽃이었다."

카사노바는 베티나와의 불타는 정열과 호기심을 자극하는 재치를 키우며 성장하면서, 12세에 이탈리아 파도바 대학에 입학하여 17세에 법학 학위를 받는 천재적 기염을 보였다.

18세기 젊은 엘리트들이 출세하기 위해서는 사제나 군인이 되는 것이 가장 빠른 길이었다. 카사노바는 베니스 귀족인 알비세 말리피에로의 도움으로 1740년 2월 14일 채발식을 하고 성직에 입문했다. 15세 때의 일이다. 16세 때 비잔틴 성당에서 첫 신학 강의를 했고 하위 품직을 받은 뒤 추기경의 비서로까지 일을 했으니 카사노바의 첫 직업인 성직자는 꽤 전도유망한 직업일 수도 있었다. 그런데 성직자로 한창 바른 길을 걷던 카사노바의 본능을 자극하는 사건이 벌어졌다. 어느 날 카사노바는 자신을 지도해준 말리피에로가 70대의 나이임에도 불구하고 17세의 여가수를 희롱하는 장면을 목격하였다. 이어 카사노바는 한 백작부인의 집에 초대되어 관리인의 딸을 사랑했는데 자신이 사제라는 신분 때문에 애써 자신의 욕망을 자제했다. 하지만 훗날 그녀가 한 호색한의 노리갯감으로 전락한 사실을 알고는 드디어 '사랑이란 감정을 이성으로 절제하지 않겠다'는 결심을 하게 된다.

이 시기 그는 성당 주임신부의 조카 안젤리카를 좋아하였는데 안젤리카는 완고하였다. 이에 괴로워하던 중 어느 날 밤 카사노바를 위로하기 위해서 찾아온 안젤리카의 친구인 나네타와 마르타 자매와 첫 경험을 가졌다.

베네치아 카니발 가면_카사노바는 사랑을 위한 위선의 가면을 벗어버리기로 결심하여 여성 편력에 나선다.
▶**카사노바와 두 자매**(169쪽 그림)_카사노바의 첫 경험은 두 자매와 함께하였다. 메리 에번스의 작품.

말리피에로 궁_카사노바가 채발식을 했던 곳으로, 그는 말리피에로의 애인과 통정하여 쫓겨나 베네치아를 떠난다.

그날의 일이다. 자매 중의 한 소녀가 그 앞에서 무너지려 할 때, 카사노바는 그 소녀의 처녀성을 감지하고 지켜줄 책임을 느꼈다. 그녀가 느낄 고통을 알기에 그녀를 그냥 두고, 그 옆에서 이미 이들을 지켜보며 달아오른 다른 소녀를 껴안았다. 카사노바의 사랑의 향연은 처음부터 독특했다.

어두운 밤 두 자매와의 사랑의 유희로 인생에서 처음으로 달콤한 충만을 맛본 그는 이후 끊임없이 솟아오르는 감각적 본능과 자유로운 삶의 욕망으로 인해 성직을 떠날 수밖에 없었다. 또한 그가 베네치아를 떠날 수밖에 없었던 이유는 말리피에로의 젊은 애인 테레사 이메르를 건드린 사실이 드러나 말리피에로 궁의 출입이 금지되었기 때문이다. 이런저런 일들이 겹쳐 결국 그는 수많은 영욕이 기다리는 새로운 세계로 여행을 떠났다. 사제의 길에서 돌아나와 감각의 순례자 길로 들어선 것이다.

카사노바가 당시 자주 사용하던 수법이라고 자서전에 밝힌 바에 따르면 그는 교회 같은 곳에서 젊고 매력적인 유부녀를 찾았다. 아무 유부녀나 다 되는 건 아니고 조건이 필요했다. 유부녀의 남편이 보복하려고 들면 나중에 곤란한 일이 생길 수 있으므로 힘 있는 유력 가문이 아니라 기

술자나 직공 같은 평범한 집안의 유부녀가 그의 표적이었다. 표적을 정하면 카사노바는 다음 행동으로 들어갔다.

표적으로 삼은 여인의 집을 확인해두고 한밤중에 들이닥치는데, 카사노바 일당은 주로 '베네치아 10인 위원회' 직속요원을 사칭했다. 베네치아 10인 위원회는 요즘으로 치면 미국 CIA 같은 정보기관으로 무소불위의 권력을 휘둘렀다.

카사노바 일당은 가면으로 얼굴을 가린 채 표적한 집에 난입해 남편과 아내를 모두 검은 천으로 눈을 가려 서로 다른 곤돌라에 태워 납치했다. 그리고 나서 남편은 먼 곳에 내려주고 아내를 겁탈하는 식이었다.

당연히 남편에겐 오늘 있었던 일을 발설하면 후환이 있을 것이라고 겁주는 것을 잊지 않았다. 또한 남편이 집에 돌아오기 전 아내를 데려다 놓았으니 남편의 의심도 피할 수 있었다. 피해자 부부는 눈이 가려진 채 끌려갔다 돌아왔으니 범인들의 은신처를 알 수 없었고, 혹시 상대가 진짜 10인 위원회라면 어쩌나 하는 후환이 두려워 피해 사실을 알리지를 못했다.

카사노바의 기행_카사노바는 마음에 드는 여인을 만나면 어떤 수단 방법을 가리지 않고 그녀와 통정을 하였다. 심지어 마음에 드는 여인을 납치하기도 했다. 메리 에번스의 작품.

카사노바는 나폴리를 거쳐 로마를 여행했다. 로마에서 그는 돈나 루크레지아 및 그녀의 남편과 자매와 만났다. 카사노바와 루크레지아의 관계는 사뭇 뜨겁고도 격렬하였다. 훗날 35세가 된 카사노바가 나폴리에서 레오닐다라는 아름다운 여인을 만나 사랑에 빠져 결혼을 하려고 마음먹고 그녀의 어머니를 만나러 갔는데, 그녀의 어머니가 바로 로마에서 뜨거운 관계를 맺은 돈나 루크레지아였다. 카사노바는 이 같은 사실이 드러나자 레오닐다와의 결혼을 포기하였다. 그렇지만 그날 밤, 세 사람은 한 방에서 뜨거운 사랑을 나누었다.

카사노바의 기행_카사노바는 루쿠레지아와 그녀의 딸 레오닐다와 함께 정사를 나누기도 했다. 메리 에번스의 작품.

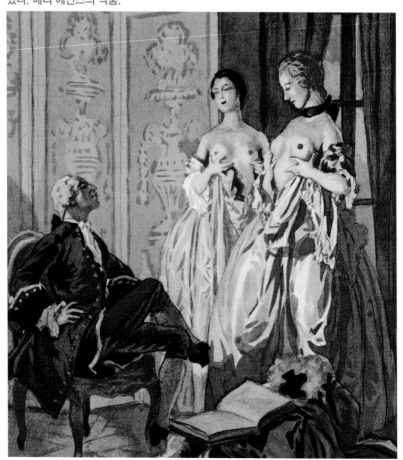

카스트라토 파리넬리_여성이 설 수 없었던 음악 무대에 여성적 고음을 내기 위해 어릴 때부터 생식기를 거세하여 가수로 발탁한 것이 카스트라토이다. 여성화 된 가수 중 가장 유명한 인물이 영화 〈파리넬리〉에서 볼 수 있듯이 파리넬리였다.

　카사노바는 베네치아에서 로마와 파리, 제네바, 드레스덴, 프라하로 갈 때마다 늘 여관에서 묵었다. 그 당시 여관은 돈 없는 서민들에게는 무용지물이었다. 귀족들은 주로 서로의 집이나 별장으로 초대받기 때문에 여관이 이동이 잦은 예술가나 작가, 상인, 모험가의 임시 거처였다. 카사노바는 그곳에서 새로운 여인을 만났고 사랑에 빠졌다. 혹은 사랑에 빠진 그와 여인이 함께 있기 위해 장기 투숙할 때도 많았다.

　카사노바는 다시 베네치아로 돌아오는 여정에서 베네치아 인근의 여관에서 **카스트라토**(어릴 적에 거세하여 여성의 목소리를 지니게 된 남성 가수를 말한다.) 소프라노로 알려져 있던 벨리노와 만났다. 여관에 묵은 사람들은 벨리노를 남자로 생각했지만 탁월한 감각의 소유자였던 카사노바는 직관적으로 그가 여자임을 알아차렸다. 남장으로 육체를 가린 소녀와의 뜨거운 관능과 섬세한 영혼, 그리고 불행까지 사랑하게 된 그는 벨리노에게 청혼하였다. 하지만 직업이 없던 자신의 처지에 대한 불안감, 여가수와의 결혼으로 인해 자신의 사회적 지위가 떨어질 것에 대한 부담감으로 카사노바는 곧 그녀를 놓아주었다. 훗날 그녀는 유명한 가수로 이름을 날렸다.

카사노바가 24세 때 4개월간 열렬하게 사랑한 앙리에트도 꿈의 여인이었다. 카사노바는 그녀와의 잠자리를 위해 이탈리아 세네카의 한 여관을 궁전처럼 꾸몄다. 하지만 귀족이었던 그녀는 '당신도 앙리에트를 잊게 되겠죠'라는 글귀를 창문에 써 놓고 떠났다.

그로부터 13년 후, 카사노바가 계몽사상가 볼테르를 만나러 가는 도중에 다시 그 여관에 묵었을 때 이 글귀를 보고는 걷잡을 수 없는 우수에 잠겼다. 그녀는 훗날 카사노바에 대해 '내가 알고 있는 가장 고결한 남자'라고 회고하기도 했다.

카사노바의 애정행위는 금지된 선을 거침없이 넘나들었다. 그의 고백에서 드러나듯 수녀 M.M.과의 정사는 놀랍기 그지없다. 당시 수도원에서 교육받은 처녀만큼 아무런 저항 없이 순순히 유혹자의 희생물로 전락하는 처녀도 없었다. 카사노바는 은밀하게 하지만 비교적 순조롭고 자연스럽게 그녀들을 만나러 수도원 사이를 오고갔다.

◀카사노바의 키스(174쪽 그림)_카사노바가 사랑한 앙리에트는 연주회를 가질 정도의 첼로 실력과 교양을 갖춘 여인이었다. 카사노바는 그녀를 진심으로 사랑했지만 그녀와 함께한 여행에서 그녀의 가문에서 보낸 마차에 의해 실려갈 상황에 처한다. 마지막 밤을 보낸 그녀는 호텔 창문에다 이별의 시를 남긴다.
카사노바의 기행_카사노바는 베네치아의 수도원을 잠입하여 카테리나와 사랑을 나눈다.

수도원은 베네치아 귀족들에게는 가문을 지키고 딸들을 제대로 교육하는 정숙한 교양의 장소였다. 그렇기에 수도원에 있던 여성들은 대부분 자신이 원해서 그곳에 온 게 아니었다. 프라하와 비엔나를 거쳐 베네치아로 돌아온 카사노바는 카테리나 카프레타와 사랑에 빠져 브라가딘에게 카테리나 집안에 혼담을 주선해 달라고 부탁하였다. 그러나 그녀의 아버지는 그녀를 수도원으로 보냈다. 하지만 카사노바는 은밀히 수도원을 방문하여 카테리나와 사랑을 나누었고 그곳에서 베네치아 주재 프랑스 대사 드 베르니 신부와 내연 관계이며 C.C.의 레즈비언 애인인 M.M.을 만났다.

28세이던 카사노바는 M.M.과 7시간에 걸쳐 놀라운 사랑을 보여주었다. 하룻밤에 여섯 번의 탄성을 울리게 한 그녀와의 결합은 그녀의 애인 베르니 대사가 보는 앞에서 이루어졌다. 이를 계기로 베르니 신부와도 사귀게 되었다. 하지만 지금까지도 M.M.의 정체가 누구인지 밝혀지지 않고 있다. 카사노바가 프랑스로 떠나자 M.M.은 더 이상 수녀원을 빠져나오지 못해 사랑도 끝이 나고 말았다.

카사노바와 수녀 M.M._ 카사노바는 수도원에서 수녀 M.M.과의 7시간이라는 놀라운 성욕을 과시하기도 하여 그녀의 연인인 베르니 신부와 친교를 맺었다.

카사노바와 마담 듀페_카사노바에게 10년 동안 재정적으로 후원한 마담 듀페는 퐁텐블로
성에서 카사노바와 밀회를 즐기곤 했다.

카사노바의 여인들은 그와의 사랑이 짧게 머물다 갔는데도 그를 원망
하지 않았다. 남자들의 시기와 질투를 받아야 했던 카사노바였지만 여인
들에겐 결코 파렴치한이 아니었다. 어떤 여인이든 존중하고 최선을 다해
사랑했으므로 그는 다시 만나고 싶은 남자로 각인됐다.

여러 직업을 거치며 멋진 삶을 추구한 카사노바였지만 상류사회 출신
이 아닌 그는 돈에 쪼들리는 때가 적지 않았다. 그런 그에게 10년 동안
재정적 후원을 아끼지 않은 한 여인이 있었다. 프랑스의 마담 듀페다. 카
사노바와 마담 듀페가 격정적인 밀회를 즐겼던 곳은 파리 인근의 유서가
깊은 퐁텐블로 성이었다.

32세의 카사노바에게 후작부인 듀페는 자신을 남자로 환생시켜 달라
며 7년간 100만 프랑에 가까운 재정적 후원을 해준다. 카사노바는 그녀
를 남자로 환생시켜 주겠다며 돈을 받았다. 평생 여자에게 정직했던 카
사노바에게 이 '환생의 쇼'는 실로 흠이 가는 이야기다. 마담 듀페 사망
이후, 그녀의 조카가 이 문제로 소송을 해 카사노바는 프랑스에서 추방
당하고 말았다.

이런 일도 있었다. 18세 때 프랑스를 여행하던 카사노바는 루이 15세에게 오달리스카란 여인을 소개했다. 그러나 오달리스카는 원래 카사노바의 여인이었다. 후에 이런 사실이 들통이 나 루이 15세의 괘씸죄에 걸리긴 했지만 카사노바는 국왕을 대상으로 그런 행동을 서슴지 않을 정도로 대담한 면이 있었다.

하지만 그런 카사노바도 사랑을 잃고 외로움에 빠지게 되었다. 벌이도 처세도 마음대로 되지 않자 카사노바는 매춘부를 찾았다. 1763년 런던에서 38세의 카사노바가 매춘부 샤필론에게 사기를 당해 전 재산을 날리게 되었다. 20여 년간 화류계에서 산전수전 다 겪은 카사노바가 당한 것이다. 그때 그는 런던의 템즈 강에 뛰어들어 자살하려고 마음먹었다.

그러나 "작은 유흥을 한 번만 더 즐기고 죽으라"는 친구의 권유로 카사노바는 자살의 순간을 놓쳤다. 그날 밤, 카사노바는 익사하는 대신에 여성과 황홀한 밤을 체험했다. 그리고 그날의 재미로 다시 삶을 이어갔다.

카사노바와 샤필론_영화 〈카사노바 라스트 러브〉의 카사노바, 17살의 젊은 매춘부 샤필론을 만나 사랑에 빠져 전재산을 날리고 만다.

자코모 카사노바의 초상_그는 때로 "세계 최고의 연인"으로 불리기도 한다. 카사노바는 유럽의 왕족들, 교황 및 추기경들, 그리고 볼테르나 괴테, 모차르트와 같은 유명 인사들과 교제를 가졌다. 하지만 그가 자신의 삶에 대한 이야기를 집필한 곳인 보헤미아의 발트슈타인 백작의 집에서 사서로 몇 년간의 시간을 보내지 않았더라면, 그는 아마 오늘날 잊혀진 사람이 되었을 것이다. 그가 범죄자인 이유는 복권 사업 등으로 인한 사기 행각 때문에 발생하였고, 그는 탈옥까지 하여 유럽 전체를 망명하게 된다.

카사노바의 마지막 여인은 체코 보헤미아에서 만난 엘리사 폰데어 레케였다. 당시 독일의 유명한 서정시인이자 여행작가였던 40대의 엘리사는 카사노바가 죽음을 앞둔 마지막 1년 동안 정신적 사랑을 나눈 여인이었다.

카사노바는 귀족의 후원에 의존하면서도, 자신의 능력을 발휘하려 발버둥쳤던 신분사회의 가엾은 존재였다. 어쩌면 여인만이 자유롭게 넘나들 수 있었던 유일한 성(城)이었고, 침대는 그의 왕국이었는지 모른다. 그는 유럽과 오스만제국까지 여행하며 122명의 여자들을 안았다.

50세부터 카사노바의 한탄이 시작됐다.

"나는 깨닫는다. 젊음과 활력이 가져다주는 이유 없는 확신과 자신감은 더 이상 내 몫이 아니었다. 정말 나를 절망케 하는 것은 젊었을 때의 그 힘이 더 이상 남아 있지 않다는 것이다."

카사노바는 전립선 비대증에 걸려 73세에 죽음을 맞이했다. 30대에 삶을 마감하는 당시 귀족들에 비하면 그는 꽤 장수한 셈이다.

드라큘라의 화신 블라드 공작

전설의 흡혈귀 드라큘라 백작으로 유명한 블라드 공작의 피의 향연은 어릴 적 당한 동성애의 강간의 치욕에서 비롯된 가슴 아픈 자학행위였다. 어릴 적 블라드는 동생과 함께 오스만제국의 볼모로 잡혀가 자신이 원치 않던 동성애의 강간을 당했다. 그후 오스만제국의 메흐메트 2세에게 복수하기 위해 치열한 복수극을 준비했지만 조국인 루마니아의 가세가 기울면서 악연의 주인공인 메흐메트 2세의 군대에 죽임을 당하는 저주의 아이콘이 된다. 악연도 이런 악연이 없을 것인데, 그는 죽어서도 다시 환생하여 메흐메트의 끔찍하고 잔혹한 행동에 맞서는 악의 화신으로 태어났다. 그로부터 수백 년의 세월이 흘러도 당시의 악몽을 잊지 못해 밤마다 산 자의 피를 갈구하는 드라큘라로 구천을 떠도는 악마의 존재로 우리에게 기억되는 분노의 존재가 바로 블라드 공작인 것이다.

드라큘라는 영화와 소설 속에 가공된 인물이 아니다. 그는 현재 루마니아 드러쿨레슈티 가문의 귀족으로, 15세기 왈라키아의 공작이다. 흔히 블라드 체페슈로 알려진 블라드 공작이 바로 드라큘라 백작인 것이다.

영화 드라큘라 하스더 그레이브_1969년에 제작된 드라큘라 영화로 동네 교회에서 어린 소녀가 목에 핏자국이 박힌 채 발견되자 마을 사람들은 즉시 드라큘라의 악행이라고 의심한다. 비록 그가 죽은 지 꽤 된 것으로 추정되지만, 그 불쾌한 흡혈귀가 가장 유력한 용의자다. 몬시뇰(루퍼트 데이비스)은 드라큘라가 살았던 지역의 성을 퇴치하기 위해 불려진다. 극악무도한 드라큘라는 성 안의 조수에게 피의 갈증을 도와주도록 강요한다. 그의 다음 희생자는 지역 펍에서 일하는 몬시뇰의 조카딸이다. 어둠의 왕자는 십자가형에 처해질 때 죽음을 맞이한다. 적어도 그와 그의 대리인이 동의할 수 있는 다른 대본을 찾을 때까지 말이다. 주연 크리스토퍼 리/베로니카 칼슨

블라드 공은 1431년 겨울에 블라드 2세 드러쿨의 아들로 헝가리 왕국의 트란실바니아 시기쇼아라에서 태어났다. 블라드의 아버지는 왈라키아의 미르체아 1세의 아들이고, 그의 어머니는 알려지지 않았다. 블라드가 태어나고 몇 년 안에 그의 아버지는 뉘른베르크를 여행하며 드라곤 기사단에 들어가면서, 신성로마제국의 황제 지기스문트는 그에게 드라쿨이라는 칭호를 수여하였다.

블라드와 그의 남동생 라사는 어린 나이에 오스만제국의 인질로 보내졌다. 블라드는 그곳에서 전투술, 지리학, 수학, 과학, 여러 언어들(독일어, 라틴어, 고대 교회 슬라브어)과 고전 예술, 철학을 배웠다.

당시 오스만제국은 동로마제국을 몰락시킨 메흐메트 2세가 황태자로 있었다. 메흐메트 2세의 어머니는 백인 여성으로, 그의 몸속에는 무슬림과 백인의 피가 흐르고 있었다.

메흐메트 2세는 자신의 인생 중 절반의 시간을 전쟁터에서 살았는데, 어머니의 고향 보스니아 헤르체고비나를 점령하고 루마니아와 접전을 벌여 승리하였다. 이에 루마니아에서는 블라드와 동생 라사를 오스만제국의 볼모로 보내 전쟁을 종식시켰다.

이때에 메흐메트 2세는 인질로 잡혀온 블라드의 외모에 반했다. 메흐메트 2세는 하렘의 여인들이 많았지만 아직 술탄의 자리에 올라서지 못했기에 그녀들은 그림의 떡이었다. 왜냐하면 하렘의 여인들은 모두 술탄의 여인이었기에 누구도 건드리거나 접근도 불가했다.

메흐메트 2세는 하렘의 여인들 대신 인질인 블라드와 라사를 동성애의 상대로 전락시켜 그들을 성적으로 취했다. 볼모인 블라드와 라사는 수치스러웠지만 그럼에도 동생 라사는 열렬한 오스만제국의 신봉자가 되었다.

뱀춤을 추고 있는 소년_이슬람 세계의 어린 소년이 뱀을 가지고 악사의 음악에 맞춰 춤을 추고 있다. 어린 소년을 지켜보는 사람들은 뱀보다도 소년의 알몸을 응시하고 있다. 그들은 남색을 하는 사람으로 그들을 위해 막간의 유흥을 보여주는 장면이다. 블라드 공은 13세 때에 이슬람에 인질이 되었다. 장 레옹 제롬의 작품.

메흐메트 2세는 술탄의 계승자로서 자신의 욕구를 동성애로 풀었다. 블라드는 천신만고 끝에 고국인 루마니아로 돌아왔지만 아버지는 암살되고 그의 형은 누명을 써서 인두로 눈이 지져진 후에 산 채로 철관에 넣어져서 생매장을 당했다. 블라드가 철관을 꺼내 안을 들여다보니 죽기 전까지 철관 속에서 고통으로 몸부림친 것이 그대로 드러났다고 한다.

루마니아의 사태를 수습한 블라드는 집권자가 되었다. 그는 먼저 강력한 세력으로 공국의 내정을 농단하면서 그의 아버지와 형을 죽인 보야르 세력에게 잔인하게 복수했다. 그들을 초청하여 연회를 베푼 뒤 그들 스스로 자신들의 무덤을 파게 하고 거기에 묻어 죽였다고 한다. 관련된 남은 귀족들은 포에나리 성터로 잔치의상을 입은 그대로 끌려가 강제노동을 하며 포에나리 성을 세웠다고 하는데, 성이 건설되는 마지막 순간엔

옷이 아주 해지다 못해 나체가 되어버렸다고 한다.

또한 블라드는 오스만제국에서 가혹한 인질 생활로 인한 성격파탄 증세가 발동하여 전쟁포로와 범죄자, 행실이 바르지 못한 주민들의 항문에 꼬챙이에 끼워서 서서히 죽게 만드는 형벌을 도입하며 잔혹한 공포정치를 펼치기 시작했다. 그 결과 체페시(가시)라는 호칭을 얻게 되었다. 이렇게 잔혹하기는 해도 공정함 또한 극히 강조하였다.

게으르거나 사소한 범죄라도 엄단했으므로 그 공포심 때문에라도 범죄율은 줄어들 수밖에 없었고, 이 시대의 일화에서는 황금 컵을 마을 광장에 놔두어도 가져가는 자가 없었다고 한다.

한 일화로 어느 상인이 상품과 돈을 잔뜩 가지고 블라드의 영토를 지나가게 되었다. 도중에 도적떼에게 강도당할 것을 두려워한 상인은 블라드를 알현하여 선물을 바치고 호위를 요청하였다. 이에 블라드 공은 화를 내며 어느 누구도 너의 재산을 강탈하지 않을 것이라고 말하였다. 그러나 상인의 우려대로 짐을 도둑맞고 말았는데 이에 블라드는 포고를 내려

▶**블라드 3세의 초상**(185쪽 그림)_드라큘라의 주인공으로 알려진 블라드 공의 초상이다.
블란 성_루마니아 브라쇼브 주(州) 브라쇼브에 있는 성. 흡혈귀 소설 《드라큘라》의 가상모델인 블라드 3세가 머물렀던 곳으로, '드라큘라의 성'으로 알려졌다.

도둑맞은 그 마을에 상인의 짐을 돌려놓지 않으면 모두 죽이겠다고 선언하였다. 우여곡절 끝에 짐은 돌아왔는데 블라드는 짐을 상인에게 돌려주면서 몰래 금화 한 닢을 끼워놓았다. 상인은 되찾은 짐을 확인하다가 금화가 한 닢 더 있는 것을 보고 블라드 공에게 가서 그의 사건 처리를 찬양하면서 금화가 한 닢 더 있다면서 내놓았다. 이에 블라드는 "네가 그 금화에 대해서 말하지 않았다면 널 가시에 꿰어 죽였을 텐데"라고 말하면서 자신의 공정함에 대해서 널리 알리라고 말하였다고 한다.

한편 블라드는 즉위하자마자 헝가리 왕국과 우호관계를 수립하고, 아버지 블라드 2세가 오스만제국에 바치기로 약속했던 연공을 바치지 않았다. 결국 복위 4년째인 1459년에 오스만제국 쪽에서 연공을 바치지 않는 이유를 따지고 메흐메트 2세가 그를 만나고 싶다는 명령을 전하기 위해 사절 두 명을 파견하였다.

하지만 블라드는 수도였던 타르고비슈테에서 사절들과 만나면서, 감히 공작인 자신의 앞에서 터번을 벗지 않는다는 이유로 터번을 쓴 채 머리에 대못을 박아 죽이라고 명령해 사절들을 전부 처형시켰다.

블라드 공과 오스만 사절_블라드 공은 메흐메트 2세로부터 당한 복수를 하기 위해 사절로 온 메흐메트의 신하들을 잔혹하게 죽인다. 테오도르 아만의 작품.

블라드 공의 악행_블라드 공은 메흐메트 2세에게 당한 성폭행의 후유증으로 성격파탄의 증세로 범법자들에게 가혹한 형벌을 가해 강압적인 정치를 하였다.

터번을 벗는 것은 이슬람 관습에 어긋난다는 말에 "벗기 싫거든 그럼 평생 안 벗게 해줄게"라면서 터번 위에 신발을 같이 못질하여 메흐메트 2세에게 실어 보냈다. 분노한 오스만제국은 2년 후 쳐들어왔다. 블라드는 지난날의 치욕을 되갚을 기회라고 생각하였다.

블라드는 있는 힘을 다해 메흐메트 2세의 군대를 물리치는 기염을 토해냈다. 메흐메트 2세가 블라드를 생포하려는 전술이 힘을 분쇄시켜 블라드의 군대에게 당했다는 설이 있다. 아마 메흐메트 2세는 블라드를 동성애의 상대로 잊지 못한 결과인가 보다.

그러나 메흐메트 2세의 군대와 블라드의 군대의 힘은 애초부터 상대가 되지 않을 정도로 차이가 났다. 설상가상으로 블라드의 동맹군이 블라드를 배신함으로 전쟁 중 예니체리에게 포박당하고 바로 목이 잘려서 사망하고 말았다.

메흐메트 2세가 잔혹했다는 근거는 이탈리아 화가가 그린 세례 요한의 참수와 관련이 있다. 그림을 감상하던 메흐메트는 잘린 목은 그림처럼 생기지 않았다고 말하며 그 자리에서 노예의 목을 잘라 설명했다고 한다.

메흐메트 2세의 이 같은 잔혹성은 증명되지 않았지만 동방의 강력한 군주에 대한 서구의 공포와 경계의 대상으로 이야기를 만들어 내었다고 볼 수 있다. 목이 잘린 블라드 3세는 영국의 극작가 브람 스토커로 인해 드라큘라로 다시 환생을 하였다. 드라큘라는 피를 빨아먹는 흡혈귀로 서 소설 속 그의 잔혹성은 메흐메트 2세에 대항하려는 의도로 꾸며졌다.

한편 메흐메트 2세는 무슬림의 시각으로는 그들의 영웅이며 이슬람 최초의 제국을 건설한 불세출의 황제였다. 메흐메트 2세는 그의 어머니가 백인이었던 것처럼 하렘의 여인들 중 백인 여인을 좋아했다 고 한다. 그의 말년은 왕좌의 자리에서 물러나 수도에서 멀리 떨어진 마니사에 머물면서 남색과 여색을 불문하고 난행에 젖어 지내는 것으로 이름을 날렸다고 한다.

블라드와 메흐메트 2세_1459년 말에 메흐메트 2세는 블라드 공에게 사절을 보내어, 1만 두캇의 조공과 오스만군에게 500명의 병력을 보내라는 요구를 하였다. 블라드는 만약에 그가 당시에 조공을 바친다면, 그것이 왈라키아가 오스만제국의 일부라는 사실을 인정하는 의미이기에 거부하고 사절을 죽였다. 이에 메흐메트 2세는 군대를 출정시켰다. 블라드는 선방했으나 끝내 죽음을 맞는다.

콘스탄티노폴리스로 입성하는 메흐메트 2세

제5장

가질 수 없는 사랑

관음

피핑 톰_'훔쳐보는 톰'이라는 뜻으로, 11세기 영국의 레이디 고다이버의 전설에서 유래해 관음증과 엿보기를 일컫는 관용어로 정착된 말이다.

숭고한 헌신의 레이디 고다이버

예술가는 기본적으로 관음적으로 대상을 대한다. 예술가는 자신이 그리고 싶은 대상을 자기만이 바라본다는 예술주체로서의 관음적 희열에 늘 사로잡혀 있는 존재이다. 예술은 본래 대상에 시선을 던지기만 하는 예술가만의 주체적인 행위이다. 여기엔 시선을 던진 대상이 그 시선에 반응하는 대응이 없다. 예술가의 관음적 시선이 예술활동에 국한된 것이라면, 일반인의 관음적 행위는 관음을 받는 이에게는 성적 가학행위가 될 수 있다. 특히 남자가 여자를 몰래 훔쳐봄으로써 얻는 가학적 쾌락을 관음증이라고 한다. 상대가 모르게 자기만의 상상으로 성적인 쾌락을 느끼는 행위는 분명 부도덕한 성적 도착이다. 왜 훔쳐보는 게 죄가 되는가? 그건 바로 상대가 허락하지도 않았는데 시선으로 상대를 만지기 때문이다. 도착적 관음증은 강박적이며 만족을 모르는 욕구와 관련되어 있다. 이것은 심각한 불안, 죄책감 그리고 피학적 행동을 가져올 수 있다. 관음하는 자의 속어인 '피핑 톰(Peeping Tom)'이라는 말을 생기게 한 전설적인 인물은 영국의 한 지방 백작부인이었던 고다이버 부인이다.

고다이버 부인과 리어프릭_리어프릭 백작이 자신의 아내 고다이버에게 알몸으로 영지를 돌 것을 지시하는 장면이다. 에드먼드 블레어 레이턴의 작품.

▶**알몸으로 말을 타려는 고다이버**(193쪽 그림)_고다이버는 남편의 마음을 돌리기 위해 그의 뜻대로 알몸으로 말에 올라탄다. 마샬 클랙스톤의 작품.

레이디 고다이버는 11세기 영국 코번트리 지방의 영주였던 리어프릭의 아내였다. 남편 리어프릭은 당시 자신의 영지 하에 있던 농민들에게 혹독하게 세금을 걷는 등 가혹한 정책을 시행했다. 독실한 가톨릭 신자였던 그녀는 신앙심이 깊고 정직하며 숭고한 여인이었다. 백성들의 고통을 마음 아파한 그녀는 남편의 가혹한 정책 때문에 나날이 시름에 젖어 죽어가는 농민들을 불쌍히 여겨 남편에게 세금을 줄여 줄 것을 탄원하였다.

그러나 리어프릭은 고다이버의 의견을 외면하고는 더욱 가혹한 세금 징수와 탄압을 하였다. 고다이버는 남편의 무리한 탄압 정책에 절망하며 남편에게 간절히 호소했다.

"저를 사랑한다면 백성들에게 선정을 베푸세요."

리어프릭은 자신의 것을 남과 나누는 것이 싫었다. 사랑하는 어린 아내의 정치적 간섭도 싫었다.

"당신이 진정 백성들을 사랑한다면 그 사랑을 몸으로 증명해보여라. 만약 네가 완전한 알몸으로 말을 타고 영지를 한 바퀴 돌면 그때 백성들의 세금 감면을 신중히 고민해보겠다."

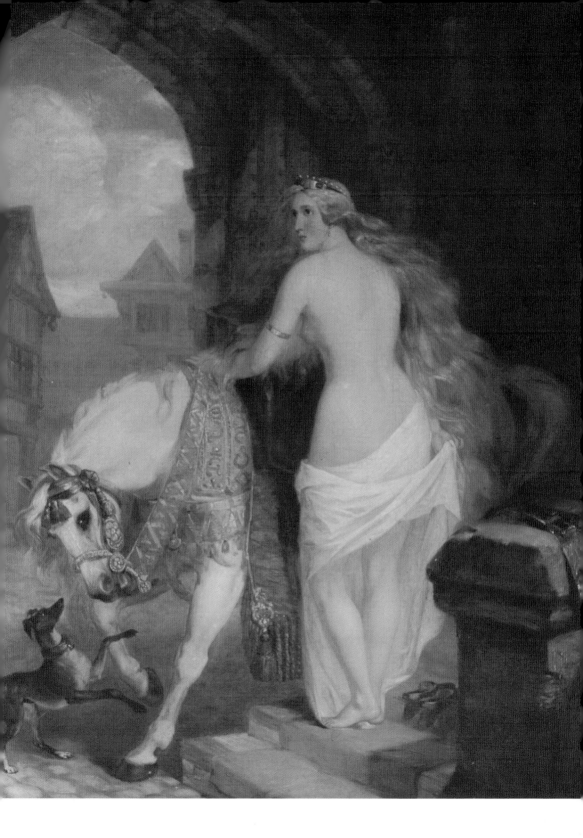

남편의 말은 충격적이었다. 당시 중세사회의 풍속으로는 당연히 할 수 없는 조건이었다. 더구나 귀족인 영주의 아내가 실오라기 하나 걸치지 않은 알몸으로 영지의 백성들에게 보인다는 것은 죽음과도 같은 치욕이었다. 이를 뻔히 알고 있는 리어프릭은 그녀를 안중에도 두지 않고 언어폭력을 가했던 것이다.

고다이버는 밤새 고민을 했다. 아침 해가 붉게 뜨는 새벽 무렵 그녀는 드디어 마음의 결정을 내리고 옷을 벗었다. 고다이버는 다리 이외의 몸을 머리카락으로 감싸고 말을 탄 채 이 신성한 순례를 실행하고야 만다. 고다이버 부인의 헌신적인 순례에 온 백성들은 감동했다. 부족할 것 없는 영주 부인이 비참한 자신들의 안위를 지켜주기 위해 수치심과 모멸감을 무릅쓴다는 건 기적에 가까운 일이었기 때문이다.

그러나 그녀는 아직 어린 여자였다. 그녀는 백마 등 위에 올라탔지만 자신의 가지런히 빗어 올린 머리를 풀어서 봉긋한 가슴을 가렸다. 한없는 부끄러움에 말을 타고 앉은 다리에는 힘이 빠졌다. 그래도 백성들이 자신의 행위로 조금이라도 더 세금을 감면받을 수 있다면 못할 게 없다는 심정으로 그녀는 말을 몰고 성문을 나섰다.

한편 영지의 백성들은 그 소식을 듣고서는 모두들 고다이버가 알몸으로 지나갈 때에 문을 걸어 잠그고 밖을 내다보지 않기로 합의했다. 수치스러움을 누르고 어려운 결정을 내린 그녀의 희생적인 숭고한 정신을 기리기 위함이었다.

고다이버 기마상

▶**알몸의 고다이버**(195쪽 그림)_고다이버가 알몸으로 거리를 나서자 백성들은 모두 집 안에 커튼을 치고 그녀의 몸을 보지 않기로 하여 거리는 조용할 정도였다. 쥘 조제프 르페브르의 작품.

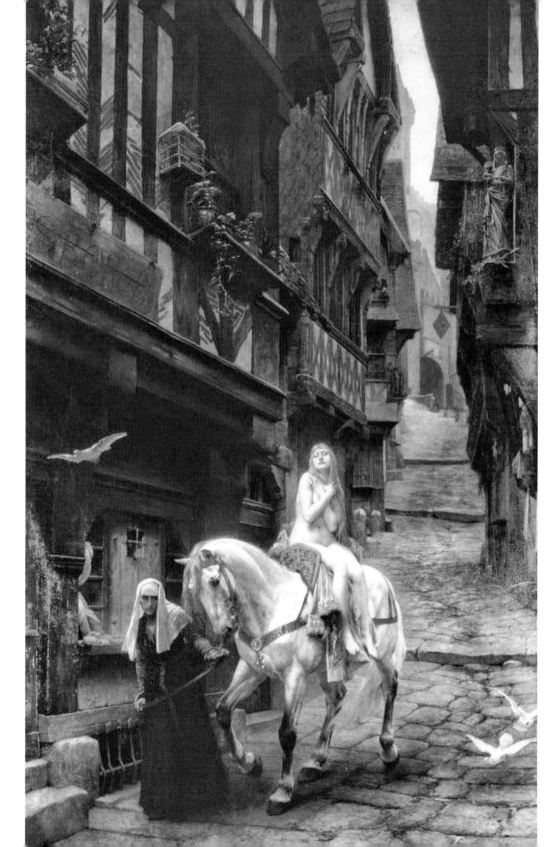

레이디 고다이버 벽시계_코벤트리 시의 고다이버 동상 건너편 레이디 고다이버를 훔쳐보는 톰을 응용한 시계의 모습이다. 말을 탄 고다이버가 지나갈 때 톰이 머리를 내밀어 그녀를 훔쳐보는 장면이다.

고다이버가 알몸을 백마에게 의지한 채 성내 영지를 나섰다. 그러나 거리에는 아무도 없었다. 다른 때 같으면 사람들로 시끌벅적할 영내의 광장에도 휑한 바람만 불 뿐이었다.

그녀의 숭고한 순례에 마을 사람들은 누구도 그 광경을 보지 않겠다고 약속했건만, 이 광경을 몰래 커튼을 열고 지켜본 사람이 있었다. 바로 고다이버 부인의 재단사인 톰이었다. 궁정 소속 패션디자이너였던 톰은 예전부터 어린 영주 부인의 옷을 만들기 위해 그녀의 치수를 재면서 부인의 몸을 직접 보고 싶다는 충동에 사로잡혔던 것 같다. 결국 자신의 그릇된 욕망을 채우기 위해 커튼 너머 고다이버 부인의 알몸을 훔쳐본 죄로 그는 평생 '훔쳐보는 톰'이라는 비정상적인 성적 도착증자라는 부끄러운 칭호를 얻어야만 했다. 그의 말로는? 우리가 예상하는 악인의 말로(末路) 전철을 그대로 밟아 천벌을 받아 눈이 멀었다고 한다. 아름

다움을 재단하는 재단사가 치른 관음의 대가치고는 너무나 혹독한 결말이 아닐 수 없다.

결국 고다이버는 행진을 무사히 마치고 세금을 감면받는 데 성공했다. 나쁜 남편은 아내의 행동에 감화되어 선정을 폈으며 농민들은 그녀의 희생정신에 감동해 고다이버를 추앙하였다. 지금도 코벤트리 시의 상징으로 말을 탄 여인의 형상을 한 기념상이 시내에 있다.

공동체를 위한 고다이버 부인의 결정은 숭고한 것이었고, 지역의 공동체는 또 다른 공동체적 윤리의식으로 그녀에게 보답했다. 훗날 '고다이버즘'은 관습과 상식을 깨는 정치행동을 뜻하는 말이 되었다.

레이디 고다이버 대리석 조각상

예술가들의 기본 마인드인 '훔쳐봄'을 당하는 고귀한 여인의 노블리스 오블리제는 영국 예술가들의 훌륭한 예술주제가 되었다. 영국 신고전주의 화가들은 고다이버 부인의 이 헌신적인 사회봉사 행위를 아름다운 예술의 주제로 승화시켜 수많은 그림들을 남겼다. 그 중에서도 신고전주의를 대표하는 화가 존 콜리어의 〈고다이버 부인〉이 대표작으로 평가되고 있다. 그림 속 고다이버 부인은 화면을 가득 메우는 말의 붉은색 안장에 왠지 불안한 모습으로 눈부신 나신을 드러내고 있다. 여인의 풍만한 나신이라고 하기엔 이제 겨우 열여섯밖엔 안된 그녀의 몸은 가녀리다. 하지만 관객이 안타까워 할만큼 수치심에 떨고 있는 이 여인의 불안

레이디 고디이버_백마와 화려한 장식들은 알몸의 그녀 신분 지위를 나타내고 있다. 비록 고개를 떨구고 한 손으로 가슴을 가리고 있지만 굽히지 않은 허리와 백마의 당당한 시선과 흐트러짐 없는 자세는 당당함과 확고한 위지를 표현하고 있다. 존 콜리어의 작품.

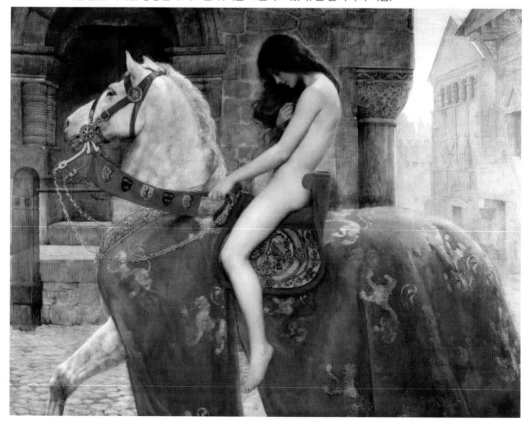

한 태도는 역설적이게도 순결한 여인의 아름다운 정신으로까지 승화된 느낌이다. 고개를 숙인 채 탐스러운 머리카락과 손으로 몸을 가린 그녀는 수치심에 다소 몸을 떨고 있는 듯 보인다. 하지만 말을 덮고 있는 붉은색 천은 그녀의 고귀한 신분과 희생정신을 강조해주는 듯하다. 고요하다 못해 숨죽인 적막한 건물들을 지나며 이곳을 빨리 지나치기만을 바라는 여인의 간절한 염원을 반영하듯 시간이 멈춘 적막과 고요의 공간이 신비롭게 느껴진다.

그리고 이 작품의 백미엔 이 그림을 훔쳐보고 있는 그림에 없는 '훔쳐보는 톰'인 관객이 있다. 이는 곧 여인의 매혹적인 나신을 어떻게든 훔쳐보고 싶은 욕망을 이기지 못하는 우리 시대의 수많은 톰들인 것이다. 지금 우리가 톰보다 낫다고 할 수 있는가? 우리는 마음 놓고 더욱 뻔뻔스럽게 귀부인의 나체를 훔쳐보고 있지 않은가? 예술과 성적 욕망 사이를 오가는 인간의 어쩔 수 없는 관음적 태도를 우리는 자연스럽게 이해할 것인가? 부도덕한 성적 취향이라며 배척할 것인가? 인간의 욕망은 늘 도덕보다 더 많은 것들을 생각하게 한다.

레이디 고디이버_고다이버가 알몸의 행렬을 마치고 기절하는 장면을 묘사한 그림이다. 조지 프레데릭 왓스의 작품.

비너스의 전신 프리네

　서양미의 기본은 여인의 눈부신 여체와 균형 잡힌 몸매에서 비롯되며, 서양미술을 대표하는 여인의 표상은 '비너스'로 대표되는 아름다운 조각상이다. 이 아름다운 비너스 조각상의 원조격이랄 수 있는 그리스에서 가장 아름다운 여인이 바로 프리네이다. 프리네의 완벽한 아름다움은 그리스 최고 조각가인 프락시텔레스의 마음을 움직여 서양미술의 미의 기준이 된 비너스의 전신인 '크니도스의 아프로디테상' 제작으로 이어졌다. 가슴속으로 애타게 연모하는 여인의 눈부신 나신(裸身)을 예술작품으로 남기고 싶었던 프락시텔레스는 프리네가 모델인 조각상을 제작했다. 이 위대한 조각상에 대해 그리스 역사가인 플리니우스는《박물지》에 당대 최고의 예술가와 최고 미녀의 만남이 예술의 기적을 낳았다고 기록하고 있다.

프락시텔레스의 아프로디테_여신의 누드를 표현한 최초의 조각상으로, 프락시텔레스는 프리네를 모델로 이 조각상을 제작하였다.

프리네는 기원전 4세기 아테네의 헤타이라 출신이었다. 헤타이라는 가정 바깥, 즉 남성들의 사회활동에서 일종의 아내 역할을 맡았던 고급 창부를 이르는 말이다. 미모와 지성을 겸비한 헤타이라는 남성들의 술자리는 물론 행사나 회의에 참석해서 시중을 들고 대화에도 참여할 수 있었다.

고대 그리스사회는 여성이 사회적으로 활동하는 것을 금지하는 한편 성매매는 인정하였다. 성매매에 종사하는 여성들은 세 부류로 구분되었는데 최하층인 포르나이, 댄서인 아울레트리데스, 최고층인 헤타이라였다. 고대 그리스에서 성매매 여성의 존재가 인정되었던 이유가 몇 가지 있는데, 우선 당시 그리스 여성의 결혼적령기는 14~18세였지만 남성의 결혼적령기는 30세가 넘었기 때문에 남성의 성 욕구를 해결해주기 위한 방편에서 그런 제도가 필요했다. 당시 그리스의 여성은 20세면 나이 많은 여자로 취급하였다. 그렇기에 생물학적 격차와 공적 영역의 빈자리를 매워주는 존재가 필요했다.

고대 그리스의 공창_고대 그리스에는 포르나이(창녀)들을 모아 공창제를 시행하였다.

옷을 벗고 나오는 프리네_프리네의 벗은 몸을 찬양하는 그리스 사람들을 묘사한 장면이다. 헨릭 세미라드즈키의 작품.

◀**노예 시장**(202쪽 그림)_고대 그리스 시대의 노예 시장을 묘사한 그림으로, 이곳에서 팔린 노예들 중 젊고 아름다운 여성들은 포르나이가 되었다. 장 레옹 제롬의 작품.

　　고급 매춘부에 해당하는 헤타이라의 여인들은 미모와 지성을 겸비해야 인정받을 수 있었다. 그녀들은 철학과 수학, 과학, 정치 이야기로 소일을 하던 그리스의 고위층과 대화를 나눌 수 있을 만큼 지식과 교양을 갖추어야 했다. 그녀들 또한 남성과 관계를 가졌지만 일반 매춘부의 삶과는 다르게 그녀들은 엄청난 부와 권력을 향유하며 최고 권력자까지 쥐락펴락하는 상황을 연출하곤 했다.

　　프리네는 헤타이라 출신의 여인으로, 황색 피부 때문에 두꺼비라는 뜻의 이름인 프리네로 불렸다. 아테네에서는 대지의 여신 데메테르를 추앙하기 위해 매년 엘레우시스 축제를 열었다. 날씨가 무척 더웠던 축제의 어느 날, 프리네는 사람들이 보는 앞에서 자연스럽게 옷을 벗고 알몸으로 물속에 들어갔다. 잠시 후, 더위를 씻어버린 그녀는 우아한 동작으로 젖은 머리를 꼬며 물에서 나왔다.

프리네의 알몸을 보고 감탄하는 사람들_물에서 나온 프리네의 누드에 감탄한 전설의 화가 아펠리스는 그녀의 자태를 그렸고, 이 작품은 르네상스 시기의 보티첼리의 〈비너스 탄생〉의 계기가 된다. 호세 프라파의 작품.

◀물에서 나온 아프로디테(204쪽 그림)_미의 여신 아프로디테가 물에서 태어나는 장면으로, 프리네가 물에서 나오자 사람들은 그녀를 아프로디테로 착각하였다. 요한 네포무크 펠 게 부르트의 작품.

 그 광경을 본 사람들은 미의 여신 아프로디테가 바다에서 나오는 듯한 몽환적인 착시에 빠져들었다. 마침 그곳에 있던 유명한 알렉산드로스의 전속화가인 아펠리스가 물에서 나오는 그녀의 자태를 그렸고, 그녀는 〈아프로디테 아나디오메네〉가 되어 미술사에 길이 남게 되었다. 이렇게 해서 헤타이라인 그녀는 아테네에서 일약 유명인이 되었다.

 프리네의 우아한 나신은 당대 최고의 조각가인 프락시텔레스에 의해 서양미술사에 기리 남는 최고의 누드상을 탄생시켰다. 미의 여신 아프로디테로 분장한 프리네가 왼손으로 속옷을 들고 오른손으로 치부를 가린다. 그녀가 목욕탕에 들어가려는지, 목욕을 끝마친 것인지 알 수 없지만 프락시텔레스가 프리네의 아름다운 누드를 관객에게 보여주기 위해 목욕 장면을 선택했다는 점만은 확실하다. 벌거벗은 여신의 얼굴은 기품이 넘치고 우아한 두 눈은 꿈꾸듯 먼 피안의 세계를 응시한다. 깃털처

럼 가볍고 우아한 여신의 몸동작은 인간이 감히 넘볼 수 없는 숭고하고 이상적인 아름다움의 정수를 보여준다. 프락시텔레스는 신이 선물한 천재성을 발휘해 절대적인 미, 이상적인 미를 지닌 최고의 누드상을 창조한 것이다.

프리네는 결혼을 하지 않고 평생 독신의 즐거움을 누리며 살았다. 그러던 어느 날 그녀가 신성모독이라는 죄목으로 법정에 서게 되었다. 당시 신성모독의 죄는 사형이었다. 그녀를 법정에 고발한 자는 에우티아스로 자신의 술시중을 거절한 프리네에게 앙심을 품고 벌인 일이었다.

그는 프리네의 나체를 십자가에 매달게 되더라도 '내가 소유하지 못한다면 남도 주지 못한다'는 결심을 하였고, 데메테르를 기리는 제례에서 미의 여신 아프로디테의 모델이 되었다는 이유로 신을 모독했다고 프리네를 고발하였다. 그는 어떻게 창녀가 여신을 표현할 수 있느냐며 그녀에게 사형을 선고할 것을 주장하였다.

이에 프리네의 연인이자 유능한 변호사였던 히페리데스가 그녀의 변호를 맡는다. 히페리데스는 재판관들 앞에서 열변을 토하며 변론했지만 그들이 쉽게 설득당하지 않는다는 판단이 서자 순간적인 기지로 모험을 감행한다. 바로 프리네의 옷을 벗겨 알몸을 드러나게 한 것! 이때 히페리데스는 "프락시텔레스가 여신상을 빚을 만큼 아름다운 이 여인을 꼭 죽여야겠는가?"라고 외친다. 재판관들은 프리네의 눈부시게 하얗고 조각처럼 아름다운 몸에 넋을 잃고 말았다. 심판관들은 아름다운 조각처럼 빛나는 그녀의 황홀한 모습에 감탄하며 "저토록 아름다운 여인에게 죄가 있다고 생각하는 것만으로도 불경죄이다", "저 아름다움은 신의 의지다. 신의 의지에 감히 인간의 법을 적용시킬 수 없다", "아름다운 것은 모두 선하다"라고 칭송을 아끼지 않으며 무죄를 판결하였다.

재판관 앞에 선 프리네_배심원 앞에 선 프리네의 망토를 잡아 들추는 순간 심판관인 배심원들이 그녀의 아름다운 나신에 놀라며 무죄를 선고하는 장면이다. 장 레옹 제롬의 작품.

당시 그리스 사람들은 '아름다운 육체에는 아름다운 정신이 깃든다'고 믿고 있었기에 히페리데스의 변호는 승리로 이끌 수가 있었다.

프락시텔레스에 의해 최초의 여자 누드 조각상의 주인공이 된 프리네의 조각은 당시 시인들이 찬양할 만큼 대단한 인기를 누렸다. 프리네의 조각상을 파는 가게 앞에는 귀족들이 작품을 사기 위해 줄을 섰을 정도였다. 프락시텔레스가 만든 조각상에는 프리네의 윤기 나는 몸매와 금방이라도 여인의 향기를 맡을 수 있을 것 같은 착시를 불러일으키는 우아한 나신이 남자들의 탄성을 자아내게 한다. 남자의 몸만이 누드로 제작될 수 있었던 시대에 여인의 누드를 제작할 용기를 냈다는 건 프락시텔레스가 얼마나 파격적인 예술가였는지를 짐작케 한다.

고대 그리스에 이어 서양미술사에서 '프리네'의 인기는 실로 선풍적이

어서, 이후 다양한 주제와 형식으로 변주되었다. 우리가 잘 아는 비너스 상이 대표격이라고 할 수 있고, 바다에서 막 올라온 아프로디테의 나신으로 유명한 시모네타 베스푸치의 〈비너스의 탄생(보티첼리의 작품)〉의 모델도 바로 프리네였다. 이러한 열광적인 프리네의 인기는 19세기 중반 프랑스에서 인상주의가 판을 치던 시기에 장 레옹 제롬이 그린 〈재판관 앞에 선 프리네〉에서 절정에 이른다. 이 그림 속 프리네의 존재는 기묘한 관음증적 시선을 환기하는 막강한 힘이 있다. 베일을 벗기는 변호사와 경악하는 재판관들의 시선과 얼굴을 가리는 프리네의 모습을 극적으로 표현했다. 작품속 프리네는 미모뿐만 아니라 지혜와 지성의 소유자였음을 여실히 증명하고 있다. 이로써 프리네는 아름다움과 지성을 구현한 여신으로 승격된다. 결국 아름다운 건 무조건 무죄가 되는 진실 혹은 현실일 수도 있겠다.

비너스의 탄생_르네상스 당시 최고의 미인 시모네타 베스푸치를 모델로 그린 〈비너스의 탄생〉 작품으로, 프락시텔레스의 프리네 조각상에서 영감을 받았다. 보티첼리의 작품.

왕국을 바꾼 니시아

고대 리디아는 아나톨리아 서부 지방에서 기원전 12~6세기에 존재한 왕국이다. 금과 은이 풍부해 금화와 은화를 사용하고 상설 소매점을 만든 첫 왕국일 정도로 문명이 발달한 나라였다. 리디아 왕국의 제23대 왕 칸다울레스는 미르실로스로 알려져 있는 왕으로, 멜레스를 계승하였고 자신의 왕위를 기게스에게 물려주었다.

칸다울레스의 헤라클레스 왕조가 어떻게 끝나고 기게스의 메르나드 왕조가 어떻게 시작되었는지에 관한 이야기는 여러 전설들에 전해지고 있다.

플라토는 기게스가 마법의 반지를 사용하여 투명인간이 되어 왕좌를 찬탈하였다고 하며, 헤로도토스의 《역사》에서는 칸다울레스와 기게스에 대한 흥미진진한 이야기가 기록되어 있다.

칸다울레스 왕은 어느 날 이웃나라의 친한 군주들을 초청해 연회를 열었다. 그는 군주들에게 자신의 아름다운 아내인 니시아 왕비의 아름다움을 자랑하고 싶어 그녀에게 연회 자리에 참석하도록 권했다. 그녀는 눈

부실 만큼 아름다운 미인이었지만 성품이 너무 조용해 많은 사람들 앞에 나서는 것을 꺼려 했다. 하지만 왕의 명령이 아닌 부탁이어서 차마 거절할 수 없어 베일을 벗고 군주들 앞에 나섰다. 그녀의 모습을 본 군주들은 입을 다물지 못했다. 니시아 왕비의 아름다움은 그들의 넋을 빼놓기에 충분했던 것이다.

한편 리디아의 해변에서 물고기를 잡던 젊은 기게스는 그물에 걸린 물고기들 중에서 마법의 반지를 발견하였다. 반지를 낀 기게스는 반지의 흠집난 곳을 안으로 돌리면 자신은 투명인간이 되고 밖으로 돌리면 자신의 모습이 다시 나타난다는 사실을 알게 되었다.

기게스는 아내 트리도를 놀려 주려고 반지의 힘으로 모습을 감추고 집으로 들어섰다. 그런데 뜻밖에도 그의 침대에는 다른 남자와 뒹굴고 있는 아내의 모습이 있는 게 아닌가. 몹시 화가 난 기게스는 반지의 힘으로 아내를 자기 앞으로 끌고 와 여러 사람들 앞에서 쳐 죽였다.

이 소식을 들은 칸다울레스 왕은 기게스를 왕궁으로 불러 들였지만 기게스는 관심이 없었다. 칸다울레스 왕은 여러 군주들과 함께 직접 기게스를 찾아갔다. 왕은 기게스에게 재물과 명예와 권력을 줄 테니 반지를 달라고 하였다. 하지만 기게스는 거절하였다.

니시아_칸다울레스 왕은 기게스의 마법 반지가 탐나 그에게 니시아의 아름다운 누드를 보여준다. 윌리엄 에티의 작품.

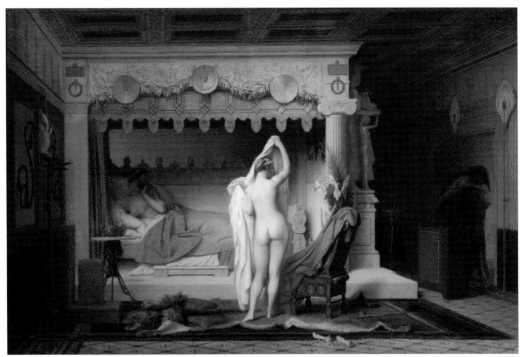

니시아의 침실_니시아의 벗은 몸을 기게스가 몰래 지켜보는 모습을 묘사한 그림이다. 자크 루이 다비드의 작품.

　기게스는 왕의 간청에 못이기는 척하며 칸다울레스 왕의 궁전에서 지내게 되었다. 왕은 마법의 반지를 가진 그를 놓치고 싶지 않았다. 자연히 두 사람은 친해졌고, 왕은 그에게 모든 것을 의논했다. 어느 날 칸다울레스 왕이 기게스에게 자신의 왕비에 대한 자랑을 하였다.

　"내가 너에게 왕비의 아름다움에 대해 이야기해 주어도 믿지 못하는 모양이구나. 사람은 눈만큼 귀를 믿지 못하는 법이지. 그러니 내가 왕비의 알몸을 보게 해주마."

　기게스는 순간 죽음이 스쳐가는 예감을 했다. 기게스는 당혹스런 순간을 모면하기 위해 왕에게 도리에 어긋나는 일을 하지 않도록 명령을 거두어 줄 것을 간청했다. 하지만 왕은 두려워할 필요도 걱정할 필요도 없고 왕비가 전혀 모르도록 할 것이니 왕비의 노여움을 살 이유도 없다고

니시아와 기게스_아르키로코스의 기록에 따르면 기게스는 다스퀼로스의 아들로 당시 리디아의 왕 칸다울레스의 경호원이었다. 그러던 어느날 칸다울레스가 자신의 왕비의 미모를 확인시켜 주겠다는 명목으로 기게스에게 왕비의 침실을 훔쳐볼 것을 지시했고, 이 사실이 왕비에게 들키게 된다. 루벤스의 작품.

기게스를 설득했다. 필요하면 마법의 반지를 쓰면 모습이 보이지 않으니 전혀 걱정할 것이 없다고 하였다.

기게스는 왕의 침실 문 뒤에 숨어 있다가 니시아 왕비가 차곡차곡 옷을 벗어 알몸이 되는 과정을 숨을 죽이며 지켜보았다.

기게스는 계속하여 마른 침이 목구멍으로 넘어가는 것을 참을 수 없었다. 왕비의 벗은 알몸은 대리석 조각상을 연상할 정도로 매끄럽고 풍만하였다. 그는 눈앞에 펼쳐지는 황홀한 광경에 그만 정신이 나가 반지를 안으로 돌려야 투명인간이 되는 걸 잊고 반지를 밖으로 돌려 자신의 모습이 드러나고 말았다. 눈 깜짝할 사이에 일어난 일에 기게스는 몹시 당황했다.

니시아 왕비는 자신의 나신을 넋을 놓고 바라보는 기게스의 모습을 발견했다. 그러나 내색을 하지 않았다. 그녀는 자신의 알몸을 아버지와 남편에게만 보일 수 있다는 신성한 관습을 어기게 되었지만 이 모든 것이 왕의 관음적 성도착증에서 비롯된 것임을 알고 치를 떨었다. 하지만 그녀는 침착하게 기게스를 향해 요염할 정도로 자신의 매혹적인 몸을 보여주었다.

다음 날 니시아 왕비는 심복들에게 무장을 시킨 후 조용히 기게스를 불러 말했다.

"기게스야. 너는 나의 벗은 몸을 보았다. 너는 나에게 수치를 주었어. 이제 너에겐 두 가지 길밖에 없다. 하나는 왕을 죽이고 나와 왕국을 갖는 것이고, 아니면 이 자리에서 죽는 것이다. 선택하라."

니시아_앞의 장면 중 니시아의 모습을 몽타주한 장면이다. 홍조를 띤 얼굴에 관능적인 눈길로 관람자를 응시하고 있는 모습이 요염하다.

기게스는 결국 왕비의 명령에 따르기로 약속하였다.

그날 밤 니시아 왕비의 침실에서 어제와 같은 일이 벌어졌다. 칸다울레스 왕은 기게스가 자신의 아내의 알몸을 숨어서 지켜보리라고 생각하면서 침실로 들어섰다. 그런데 침대 위에는 옷을 벗은 아내가 누군가와 성행위를 하며 절정에 치닫고 있었다. 왕은 이 숨 막히는 정사장면을 치를 떨면서 훔쳐봤지만 아무리 봐도 침대에는 왕비 혼자만이 보였다.

칸다울레스 왕은 자신을 어쩌지 못하고 그만 흥분하여 왕비에게 달려들었다. 그런데 왕비 아래에 있던 투명인간이 된 기게스가 왕을 향해 칼을 휘둘렀다. 투명인간인 기게스와 왕비 니시아가 뜨거운 관계를 맺을 때에 칸다울레스 왕이 오해하여 다가오다 비극을 초래한 것이다.

이렇게 하여 기게스는 리디아 왕국의 새로운 왕이 되었다. 여성을 하나의 물건으로 취급하던 칸다울레스의 암살에 사람들의 반발이 있었지만 기게스는 델포이에서 예언자 퓌티아가 기게스에게 유리한 신탁을 해줘서 반발을 무마할 수 있었다. 기게스는 이에 대한 보답으로 상당량의 은으로 된 공물과 무게가 30달란톤(720kg)이나 되는 금으로 된 6개의 항아리 등을 바쳤다. 후대에 이 공물들은 기게스의 이름을 따서 귀가다스라고 불렸다.

니시아와 기게스_니시아와 기게스가 정사를 나누는 것을 칸다울레스에게 들키는 장면으로, 칸다울레스는 기게스에게 죽음을 당한다. 윌리엄 에티의 작품.

왕을 유혹한 밧세바

"계집은 천한 노예, 교만하고 어리석어 웃지도 않고 제 몸을 숭배하고 혐오감도 없이 제 몸을 사랑하네. 사내는 탐욕스런 폭군, 방탕하고 가혹하며 욕심이 많은 노예 중의 노예. 하수구에 흐르는 구정물."

위의 인용문은 중세시대 성직자들이 갖고 있던 이브로부터 비롯된 여인의 원죄설에 관한 시각으로, 대표적인 가부장적 남성 우월주의를 상징하는 뿌리 깊은 성차별주의를 드러내는 표현이다. 이러한 비하적인 편견은 성경의 '다윗 왕과 밧세바'에 관한 설화에서 절정에 달한다. 교회 성직자들의 '처녀가 아닌 모든 여자는 음란하다'는 근거 없는 성차별적인 주장이 결코 틀린 게 아니라는 듯 구약성서 사무엘 하 제11장에 나오는 밧세바는 여자가 음탕하다는 사실을 온몸으로 증명하고 있다. 여기에 당대의 남성 우월주의가 더해져 밧세바는 유대의 영웅이자 위대한 왕인 다윗을 유혹해 그가 유부녀와 간통을 저지르고, 신의 노여움을 사고, 백성들의 비웃음에 시달리도록 한 장본인이라는 이상한 희생자 프레임을 덧씌워 밧세바를 희대의 요부이자 부도덕한 팜므 파탈로 몰아가고 있다.

다윗은 이스라엘 민족의 영웅이었다. 그는 리라 연주와 노래에 능했으며, 그 솜씨가 왕실까지 알려져 사울 왕의 전속 악사 겸 가수로서 궁정에 발을 디뎠다. 그러던 중 블레셋(팔레스타인)의 거인 전사 골리앗과의 대결에서 골리앗의 투석구에 돌을 날려 그를 쓰러뜨리고 목을 벰으로써 이스라엘의 영웅이 되었다. 이후 사울 왕이 블레셋과의 전쟁에서 아들들과 함께 전사하자, 헤브론에서 왕으로 추대되었다.

다윗의 통치하의 이스라엘 왕국은 평화를 유지하고 있었다. 그러나 평화는 얼마 가지 못했다. 암몬에서 새 왕인 하눈이 즉위하자 다윗이 선왕 나하스를 조문하기 위해 사신들을 보냈는데, "조문하러 온 게 아니라 정탐하러 온 거다"라는 휘하 관리들의 말을 믿어버린 하눈이 사신들을 잡아 수염을 반이나 깎아버리고 바지의 엉덩이 부분을 도려내 돌려보낸 것이다. 그것도 모자라 3만 3천여 기의 군사를 출동시켰다는 전갈을 받자 분노한 다윗은 돌아온 사신들을 여리고로 보내 수염이 다시 자랄 때까지 은둔하게 한 뒤 요압과 아비새에게 정예 군사들을 붙여 암몬족을 완전히 초토화시켜 버렸다.

다윗 조각상_이탈리아 르네상스 시대의 천재적 예술가 미켈란젤로의 대리석 조각 작품.

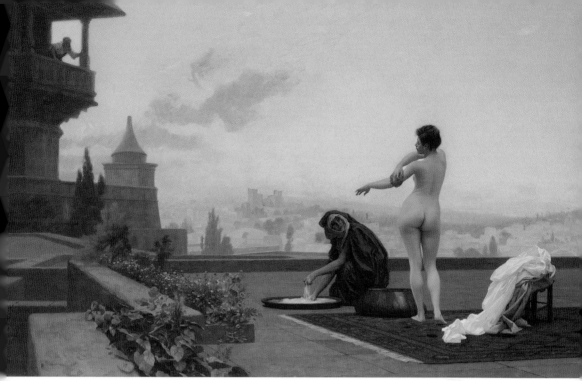

목욕하는 밧세바_밧세바가 옥상 위에서 다윗에게 잘 보일 수 있도록 목욕을 하는 장면으로, 우측의 테라스에서 다윗이 밧세바의 목욕하는 모습을 지켜보고 있다. 장 제롬 레옹의 작품.

변경에서 다윗의 군대가 암몬과 싸우고 있던 어느 날, 오랜만에 실컷 낮잠을 자고 일어나서 궁 위 옥상에서 산책을 하던 다윗은 자기 집 마당에서 목욕하던 여인의 눈부신 알몸을 보고는 눈이 휘둥그레졌다. 대리석을 깎아놓은 듯한 여인의 몸매는 인간이 아니라 여신의 몸매였다. 그는 마음이 끌리는 대로 창문 너머 목욕하는 여인의 나신을 한참 바라봤다.

목욕하던 여인은 다윗의 충직한 장군이었던 우리아의 아내인 밧세바였다. 그녀는 용맹하고 건장한 남편 우리아가 있었지만, 남편은 늘 야전 사령관으로 전장만을 누비는 존재였기에 그녀는 생과부 같은 하루하루를 보내고 있었다. 그녀는 자신의 젊은 아름다움이 시들어가는 것을 허용하지 않았다. 그러던 차에 자신의 알몸을 몰래 보는 다윗의 시선을 느끼고는 더욱 요염한 자세로 유혹하였다.

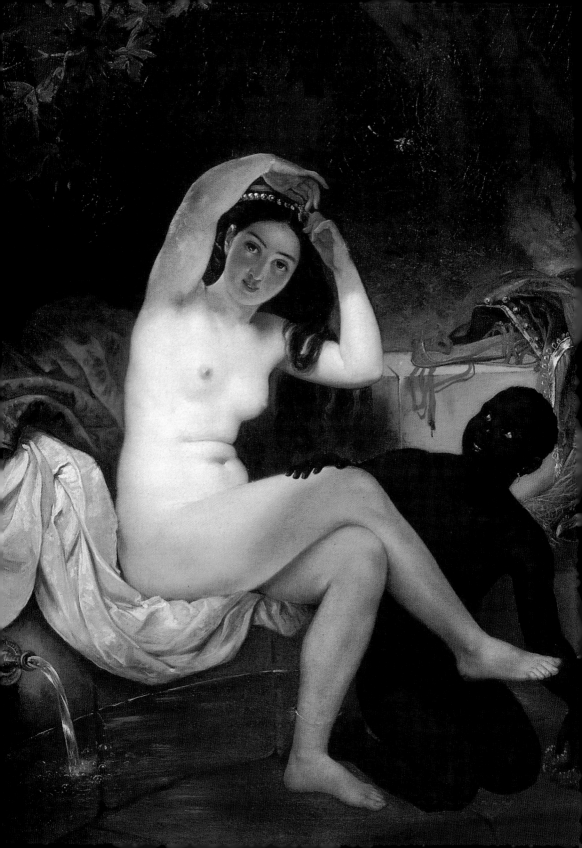

다윗의 서한을 받은 밧세바_밧세바가 다윗으로부터 궁전으로 들어오라는 서한을 들고 있는 장면이다. 윌렘 드로스트의 작품.

◀**목욕하는 밧세바**(218쪽 그림)_밧세바가 요염한 자세로 목욕하는 장면으로, 흑인 하녀의 모습이 이채롭다. 카를 브률로프의 작품.

　다윗은 아내와 후궁들이 많이 있었지만, 밧세바의 나신을 본 순간 자신도 모르게 그녀에게 빠져들었다. 하지만 한 가지 신경 쓰이는 건 용맹스럽고 충직한 부하인 우리아가 눈의 가시처럼 걸렸다. 이성보다 욕망에 앞섰던 다윗은 밧세바를 궁전으로 불러들였다. 다윗은 그녀만을 위한 연회를 베풀었다. 그리고는 은밀하게 그녀를 향해 손길을 뻗었다.

　"그대는 이미 나를 유혹하고 말았소. 그러니 그대의 아름다운 몸을 보여주시오."

　밧세바는 다윗의 말이 무엇을 뜻하는지 잘 알았다. 다윗의 명령 아닌 명령을 거절할 수 없었던 그녀는 자신의 허리띠를 풀었다. 다윗의 두 눈에 멀리서만 보았던 그녀의 탐스러운 몸매가 눈앞에 드러나자 이성이 막을 새도 없이 다윗의 얼굴이 밧세바의 무르익은 젖가슴을 파고들었다. 그렇게 누가 먼저라고 할 것 없이 두 사람은 욕망의 불꽃이 피워 올랐다. 다윗과 밧세바의 뜨거운 정사는 새벽이 다가와도 그칠 줄 몰랐다.

그런데 단 하룻밤의 정사에서 밧세바는 덜컥 임신을 하고 말았다. 그녀는 당황했다. 자신의 월경이 막 끝난 상태였기 때문에 임신은 절대 되지 않을 것이라 단정하고는 다윗을 받아들였는데 결과는 반대였기 때문이다. 그녀는 이 일을 다윗에게 알렸으며, 이 사실에 다윗도 충격을 받았다. 왜냐하면 남편인 우리아가 전장에 나가고 없는데 아내가 임신을 했다면 모든 것이 탄로날 수밖에 없기 때문이다.

다윗은 밧세바가 임신을 하자 궁리 끝에 남편 우리아를 전장에서 불러들였다. 다윗은 그를 환대했고, 만찬을 대접하여 노고를 치하하였다. 그리고 선물까지 주면서 밧세바가 기다리는 집으로 돌아가 쉬게 하였다. 하지만 충직한 우리아는 집으로 가지 않았다. 그는 전장에서 고생한 부하들을 두고 자신만이 편히 쉴 수 없다며 왕궁에 남아 있던 부하들과 함께 잠을 잤다.

소기의 목적달성에 실패한 다윗은 다시 우리아에게 적진 깊숙이 정찰하라는 임무를 부여했다. 그것은 적들로부터 공격을 당해 죽으라는 속셈이었다. 그렇게 우리아는 다윗의 명령을 따르다가 전사하고 말았다. 우리아가 전사한 소식을 들은 다윗은 밧세바에게 입궁하라고 하였다. 그러나 그녀는 상복을 입고 죽은 남편을 추모하는 상을 끝마친 뒤 입궁하겠

다윗과 밧세바_다윗은 밧세바와의 불륜에서 그녀가 임신을 하자 음모를 꾸민다. 렘브란트의 작품.

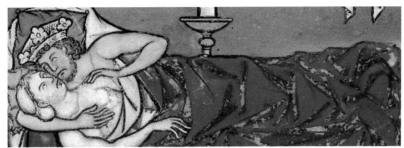

다윗과 밧세바_밧세바가 하룻밤의 정사로 인해 임신이 가능한가에 대한 문제는 강간과 같은 사건에서 자주 등장한다. 암컷 원숭이는 공포를 느껴야 비로소 배란이 된다고 한다. 그래서 수컷 원숭이는 교미 전에 공포 분위기를 조성하려고 암컷이 안고 있는 새끼를 빼앗아 던지고 때리기도 한다. 새끼의 비명소리를 들은 암컷은 즉각 공포심을 느껴 배란이 이루어진다고 한다. 이러한 공포배란 현상은 사람에게 나타나는 경우가 있는데, 특히 강간이나 간통과 같이 공포나 불안감을 조성하는 분위기에서 관계를 맺으면 단 한 번의 관계에서도 임신이 가능하다고 한다. 밧세바는 다윗과 떳떳치 못한 육체적인 관계로 무언가의 공포 내지는 불안을 느꼈을 것이다. 이로 인해 그녀는 임신이라는 형벌을 받은 것이다.

다고 했다. 그녀의 뱃속에는 불륜의 아이가 자라고 있는데 남편의 죽음을 추모하는 여인의 심정은 알 수가 없다.

한편의 불륜 막장 드라마를 연출하고 있는 다윗과 밧세바의 몰염치한 치정연애를 가만히 들여다보면 가해자와 피해자가 교묘하게 맞바뀐 듯한 인상을 지울 수가 없다. 정확히 말하자면 그날 그 자리에서 밧세바는 일상적인 목욕을 했을 뿐이고, 그녀의 실오라기 하나 걸치지 않은 아름다운 나신(裸身)에 반한 다윗이 음욕을 품고 불륜을 저지른 것이 사건의 본질이다. 첫눈에 상사병에 걸린 다윗은 욕정을 견디다 못해 왕의 막강한 권력을 행사해 밧세바를 궁정으로 불러들였고, 결국 욕망을 해소했다. 결국 사건의 팩트는 다윗 왕이 자신의 욕망을 충족시키기 위해 남의 아내를 탐하고 충성스런 부하를 희생시킨 파렴치한이 돼야 마땅한 사건이다. 하지만 이 대목에서 가부장 중심의 역사가들은 다윗의 실수를 애써 눈감아주며 모든 불륜의 원인제공자로 밧세바를 지목하기에 이른다. 한마디로 유대의 영웅이며 지혜롭고 위대한 왕인 다윗이 그렇게 애욕에 눈이 멀 수밖에 없었던 건 다 밧세바의 계획된 욕망 때문이며 그녀가 천하

밧세바_영화 〈다윗과 밧세바〉에 등장하는 수잔 헤이워드의 요염한 밧세바의 모습으로, 미술뿐 아니라 영화로도 제작되어 인기를 모았다. 1951년 제작.

의 색녀가 아니었다면 왕이 욕망의 포로가 될 리가 없다는 논리를 펴는 것이다. 대단한 것은 이러한 희생자 코스프레는 성서 곳곳에 그대로 남아 당대의 최고 불륜녀로 밧세바를 몰아가고 있다는 점이다. 남자의 바람기에는 한없이 관대하고 여자의 부정에는 더없이 엄격한 이른바 두 잣대를 지닌 화가들 덕분에 다윗은 요부의 유혹에 빠져 명예를 더럽힌 희생자, 밧세바는 탕녀의 역할을 떠맡게 되었다. 밧세바는 위대한 왕을 유혹해 파국으로 몰아간 창녀 같은 여자요, 간음녀였다. 그녀는 애국자인 남편이 전쟁터에 나간 틈을 노려 정절을 지키기는커녕 마치 기다렸다는 듯이 다윗의 동침 요구를 즉각 받아들였다.

화가들에게 불륜녀인 밧세바의 이야기는 영원한 인기 주제였다. 한편의 드라마처럼 흥미진진한 두 남녀의 극적인 만남과 사랑, 수단과 방법을 가리지 않은 욕망의 추구는 화가들의 호기심을 한껏 자극했다. 화가들이 흥미를 느꼈던 또 한 가지 이유는 다윗이 목욕하는 밧세바를 보고 성적 충동을 느꼈다는 점이다. 목욕 장면은 화가에게 나체의 여자를 묘사할 수 있는 핑계거리를 주었다. 이에 질세라 화가들은 고혹적인 여인의 극치인 물에 젖은 여체를 표현하면서 밧세바의 치명적인 매혹을 치정 러브스토리로 꾸며대며 성서의 불륜녀를 시대의 불륜녀로 마음껏 연출할 수 있었다.

제6장

예술의 마지막 지점

최초의 여류 시인 사포

세계 최초의 여성 동성애자는 공식적으로 고대 그리스 시대의 여류 시인인 사포로 기록돼 있다. 사포는 기원전 7세기에 활약했던 시인으로 공교롭게도 뛰어난 문학적 성과보다는 금지된 사랑의 여인으로 많이 기록돼 있다. 먼저 사포라는 이름부터 동성애를 뜻하는 새피즘(sapphism), 여성 동성커플을 의미하며, 그녀의 고향인 레스보스 섬에서 레즈비언(lesbian), 여성 동성애자란 말이 유래했다. 즉 레즈비언은 '레스보스의 여자들'이란 뜻이다.

사포는 고대 그리스 문학의 초창기에 활약하였던 여류 시인이었다. 그녀의 작품 중에서 남아 있는 것은 몇 안 되는 단편뿐이지만 그것만으로도 우리는 그녀가 시의 천재라는 것을 충분히 알 수 있다.

사포는 에게 해의 레스보스 섬에서 태어났다. 그녀는 아름다운 미모로 레스보스 섬의 많은 남성들의 마음을 흔들었다. 그들 중 고대 그리스의 아홉 서정시인에 이름을 올린 알카이오스도 있었다.

◀**새피즘(224쪽 그림)**_사포와 여자문하생들이 즐겨 행위한 성적 유희에서 나온 말이다.

그러나 사포는 안드로스 섬의 케르콜라스라는 부유한 남자와 결혼하여 클레이스라는 딸을 낳았다. 하지만 정치적인 문제로 인해 가족과 함께 2년간 시칠리아에서 망명 생활을 했다. 그녀는 그곳에서 다시 자신의 고향인 레스보스 섬으로 돌아왔다. 이때 그녀는 남편을 잃었다. 남편이 죽은 뒤 그녀는 소녀들을 모아 음악과 시를 가르쳤으며, 문학을 애호하는 여성 그룹을 중심으로 활약하였다.

사포는 남동생 카라쿠소스가 이집트의 매음부를 사랑하여 많은 돈을 탕진하자 그를 심하게 나무랐다. 카라쿠소스는 이집트를 오가며 장사를 하던 상인이었다. 그가 이집트의 항구도시인 나우크라티스에 도착하여 방문했을 때 매음부들을 매매하는 유곽을 지나게 되었다. 그는 그곳에서 창녀들 틈에 있던 피부가 하얀 트라키아 출신의 처녀를 발견하였다. 처녀는 매우 아름다웠으며 두 뺨이 장미 빛으로 물들어 있었다. 카라쿠소스는 그녀를 보는 순간 숨이 막힐 듯한 전율에 휩싸이고 말았다. 그가 그렇게 넋 나간 표정으로 여인의 아름다움에 취한 데는 힘없이 쓰러져 세상 모든 것을 단념한 가녀린 처녀의 상심한 표정이 그를 무장해제시키고 말았기 때문이었다. 한마디로 카라쿠소스는 그녀의 애잔하고 슬픈 비애미에 푹 빠져버린 것이었다.

▶ **매음부의 유곽**(227쪽 그림)_그림은 유곽의 모습을 묘사한 그림으로, 노예로 팔려온 여인들이 매음부로 전락하여 남성들의 손길을 기다리는 장면이다. 여성들은 문틀에 걸려 있는 칼과 투구, 앵무새와 원숭이 등 마치 진열된 장식장의 상품처럼 진열되어 있다. 밀로의 비너스 상처럼 포즈를 취하고 있는 알몸의 여인은 수치스러움 보다는 자신을 구매할 주인을 기다리는 몸짓이 더 강하게 나타나고 있다. 또한 두 여성의 노예에서 두드러지게 나타나고 있는 점은 옅은 피부의 동양계로 보이는 여인과 피부가 검은 흑인 여인의 대조이다. 피부가 옅은 동양계의 여인은 긴 머리카락을 흘러내리고 두 팔을 머리 위로 올려 요염한 자태를 취하고 있다. 그녀는 뇌쇄적인 눈빛으로 관람자를 바라보며 어서 자기를 데려 갈 것을 요구하고 있는 것 같다. 반면 흑인 여인은 천으로 하의를 가린 채 관능적이라기보다 자신의 운명을 체념한 듯한 허탈감을 나타내고 있다. 오른쪽 끝의 백인 여인은 몸을 제대로 가누지 못하고 쓰러져 있다. 카라쿠소스는 아마 이 여인을 발견하여 그녀의 애잔한 아름다움에 반하고 말았을 것이다. 장 레옹 제롬의 작품.

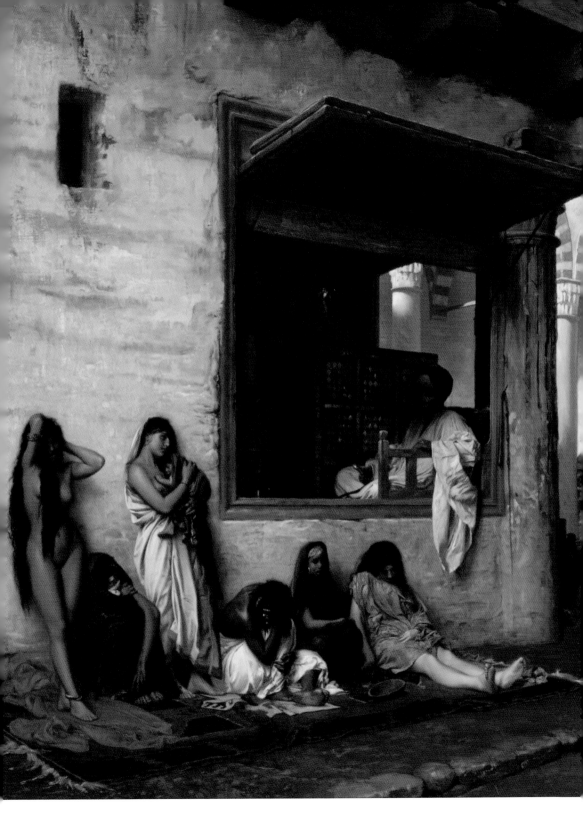

카라쿠소스는 막대한 돈을 들여 그녀를 사올 수 있었다. 이후 그는 그녀의 이름을 장미를 뜻하는 로도피스라고 불렀다. 그녀는 해적들에게 납치되어 이집트로 팔려왔던 것이다.

카라쿠소스는 로도피스가 홀로 춤추는 것을 보고는 그녀의 재주를 칭찬하며 장미가 새겨진 신발을 주었는데, 하인들이 알고는 그녀를 질투하여 못살게 굴었다. 어느 날 이집트의 파라오가 멤피스로 사람들을 불러 큰 축제를 열었다. 그러나 다른 하인들은 로도피스에게 할 일을 잔뜩 주어 축제에 참석하지 못하게 했다.

그녀는 강에서 옷을 빨다 신발이 물에 젖어 햇볕에 말렸다. 그리고 뜨거운 더위를 식히려고 옷을 벗고 목욕을 하였다. 그녀의 탐스러운 나신은 물에 흠뻑 젖어 크리스털처럼 투명하고 영롱한 물방울이 몸에서 빛나고 있었다. 이 모습을 지켜본 호루스 신이 독수리의 모습으로 내려와 그녀의 신발 한 짝을 물고 날아가 버렸다. 목욕을 마친 그녀는 나머지 신발 한 짝만을 들고 집으로 돌아가야 했다.

멤피스에서 한창 축제가 진행되고 있을 때 독수리가 날아와 파라오의 무릎에 신발 한 짝을 떨어뜨리고 갔다. 파라오는 이를 호루스 신의 계시라고 생각했고, 그 신발이 발에 맞는 사람과 결혼하겠다며 이집트 왕국의 모든 아가씨들에게 신발을 신어보라는 명령을 내렸다. 신발의 주인을 찾던 파라오의 신하들은 로도피스가 살던 나우크라티스에까지 이르렀다. 로도피스의 발에 신발이 딱 맞자 파라오는 그녀를 데려와 결혼했다고 한다. 이 이야기는 오늘날 신데렐라의 원형이 되었다.

잠자는 로도피스의 샌달 한 쪽을 물고 가는 독수리 조각상

사포는 그리스 청년 파온을 열렬히 사랑했다고 한다. 그녀가 자신의 애타는 사랑을 위한 마음을 나타내는 시 한편으로 그녀의 마음을 알 수 있다.

그는 내게 신처럼 보여,
내 앞에 마주앉은 남자,
달콤한 너의 말에 귀 기울이며
너의 매혹적인 웃음이 흩어질 때면
내 가슴은 가늘게 떨리네.
너를 슬쩍 쳐다보기만 해도,
내 혀가 굳어 아무 말도 할 수 없네.
뜨거운 불길에 휩싸여
내 눈엔 아무것도 보이지 않네.
내 귀가 둥둥 울리고
땀이 비 오듯 쏟아지고 몸이 떨리네
나는 마른 풀처럼 창백해지고
죽을 것만 같아……

사포의 초상_고대 벽화에 새겨진 시상을 떠올리고 있는 사포의 초상이다.

사랑의 시를 짓고 있던 사포는 어느 날 신전에서 미의 여신 아프로디테에게 바칠 시를 쓰고 있었다. 그런데 같은 시각 아프로디테를 찾아온 파온이라는 못생기고 추한 이방인 청년이 사포를 보고 첫눈에 반해버렸다. 너무나 황홀한 그녀의 모습을 넋을 잃고 바라보던 그는 자신이 무엇 때문에 신전에 왔는지조차 잊어버리고 아프로디테에게 마법을 청하게 된다. 그는 자신이 늠름하고 잘생긴 청년의 모습으로 보이도록 하는 특

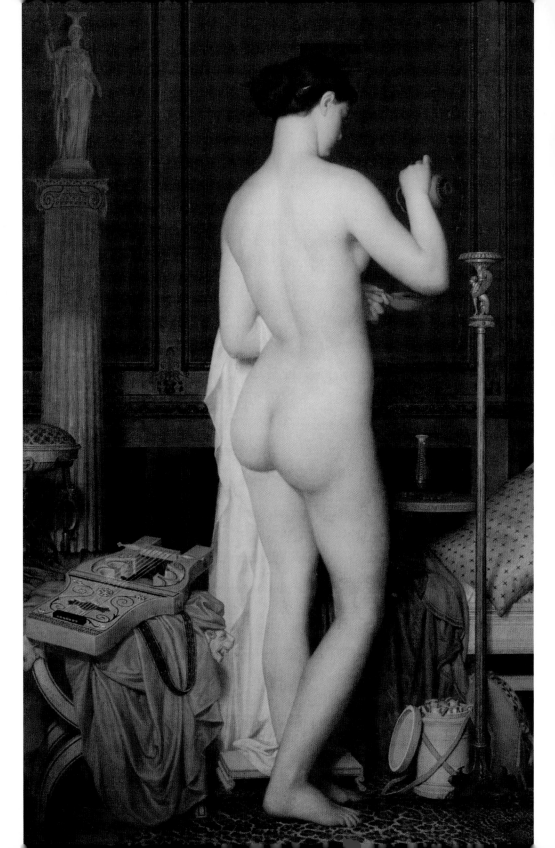

별한 향을 부탁했던 것. 사랑에 애가 탄 청년의 간절한 기도를 저버리지 않는 아프로디테 여신은 청년의 청을 들어주기로 한다. 며칠 후 신전으로 찾아온 사포를 본 파온은 여신에게서 받은 향을 신전 한구석에 몰래 피웠다. 그리고 향로 옆에 서서 그녀를 바라봤다. 사포는 향에 취해 연기 너머를 바라보았고, 그곳에는 늠름하고 잘생긴 아폴론을 닮은 파온이 그녀의 눈에 들어왔다. 사포는 그를 본 순간 가슴이 뛰었다. 자연스럽게 가슴 깊은 곳에서 사랑과 욕망의 불길이 일어났다.

사포는 부끄럼도 모르는 듯 관능적인 몸매를 드러내며 파온을 유혹하였다. 그녀는 이미 아프로디테에 의해 사랑의 화신이 된 것이다. 파온 역시 그녀를 마다하지 않았다. 두 사람은 뜨겁게 달아오른 몸을 부딪치며 포옹을 했다. 그런데 이때 향로의 연기가 사라지더니 파온의 모습이 본래의 모습으로 돌아왔다.

◀**사포**(230쪽 그림)_사포는 미모와 지성의 여인이지만 파온을 사랑하여 이성보다 감성으로 비극을 초래한다. 마르크 가브리엘 샤를 글레르의 작품.
사포와 파온_아폴론의 모습을 한 파온과 사포를 묘사한 그림. 쟈크 루이 다비드의 작품.

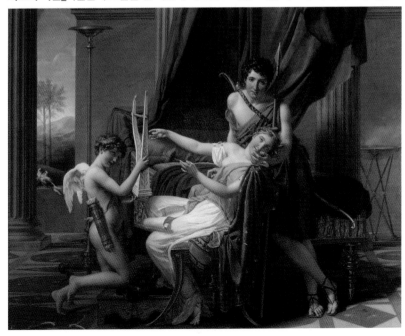

사포의 죽음_사포를 사랑한 파온이 죽자 그의 못생긴 외모보다 자신을 사랑한 마음에 이끌려 사포 역시 파온의 뒤를 따라 레우카스 절벽에서 바다로 뛰어내려 죽음을 맞는다. 찰스 아머블 르누아르의 작품.

이 모습을 본 사포는 비명을 지르며 실신했다. 그녀의 비명 소리에 놀란 파온은 자신의 사랑이 이루어지지 않자 절망하여 그녀 곁을 떠나 죽음을 택했다. 사포는 나중에 정신을 차렸지만 외모와는 상관없이 그를 사랑한다는 것을 알게 되었다. 그러나 이미 때는 늦고 말았다. 결국 절망한 그녀는 사랑을 노래하며 '연인들의 투신 바위'라고 불리는 레우카스 절벽에서 몸을 날려 생을 마감하였다.

사포보다 100년 뒤에 활동한 철학자 플라톤은 사포를 10번째 무사이(예술의 여신)로 극찬했다. 당시 레스보스 섬의 여성들은 수준 높은 살롱문화를 즐기고 있었다. 여성들은 자신의 취향에 맞는 각종 사교모임에 참석해 다른 여성들과 어울려 수준 높은 예술과 취미를 즐겼다. 그중에서도 사포는 수많은 여성들의 절대적인 추종을 받던 유명문화예술인으로, 당시 여인들은 사포에게 시와 음악을 배우고 싶어 했다. 당대 최고의 시인

이었던 플루타르코스에 따르면 레스보스 섬의 덕망 있는 부인들은 당시 독특한 성적 취향을 지니고 있었는데, 바로 소녀에게 사랑을 고백하는 것으로, 그들은 이를 부끄럽게 여기지 않았다고 한다. 이는 전 시대 그리스의 스폰서십 개념인 페도필리아(Pedophillia), 아동 성애를 일정 기간 수행하는 동성애를 벤치마킹한 것이었다고 한다.

이러한 여성끼리의 동성애적 문화와 성적 취향은 당시 이를 연출한 그림들로 많이 남아 있는데, 이 그림들은 여성들보다는 남성들에게 훨씬 인기가 높았다고 한다. 이는 곧 철저히 관음증자로서의 에로티시즘과 섹슈얼리티를 즐기는 자들이 고급 상류사회 출신 중에 훨씬 더 많았음을 의미하기도 한다. 당시 상류사회 사람들은 다양한 성적 취향을 가지고 실제 성교는 저급한 것으로 취급하였을 가능성이 크다. 오히려 관음증, 페티시즘 등 간접적 성교를 선호하는 취향을 지녔을 것으로 보인다.

사포와 레즈비언_사포의 불행한 운명보다 사포는 여성 동성애자들로부터 추앙을 받고 있다. 그들은 사포를 레즈비언의 원조라고 여겼다. 사포는 어떻게 여성 동성애의 상징이 되었을까? 레즈비언을 직역하면 '레스보스의 여자들'이란 뜻이다. 사포의 시에 여성에 대한 사랑이 있다는 점에서 동성애를 사포의 이름을 따서 사피즘이라고도 하고, 사포의 고향인 레스보스 섬사람들을 의미하는 레즈비언이란 단어가 동성애자를 일컫는 말이 된 것이다. 당시 남성들 사회에서 남성 스승과 미소년 제자 사이에 동성애가 빈번했다. 레스보스 섬에서 여자아이들을 가르쳤던 그녀에게 여성 최초로 레즈비언으로 불리게 된 것은 아마도 자연스러운 일이라 하겠다. 구스타브 쿠르베의 작품.

남장여인의 조르주 상드

프랑스 낭만주의 시대의 대표적 여성 작가인 조르주 상드는 남장여인으로 유명한 자유분방한 여성이었다. 그녀는 자신의 생애 동안 우정과 사랑을 나눈 사람들이 2,000명이 넘는 신비와 전설의 여인이었으며 정열의 화신이었다.

상드의 삶은 드라마틱하게 빛과 어둠이 공존하는 가운데 언제나 내면의 자유를 추구했다. 근대 프랑스의 탄생과 더불어 성장통을 겪어야 했던 파리의 시민들은 그녀 때문에 둘로 쪼개졌다. 그녀를 극단적으로 사랑하거나 혐오했다. 중간 지대의 세력은 미미했다.

조르주 상드는 파리에서 태어나 4세 때 아버지를 여의고 중부 프랑스의 베리주 노앙에서 할머니 손에서 자랐다. 루소를 좋아하던 그녀의 소녀 시절은 고독했다. 그녀의 나이 18세 때 지방의 귀족인 뒤드방 남작과 결혼했다. 상드는 결혼 후 얼마 지나지 않아 남편이 꽉 막힌 사람이라는 것을 알았다. 남편은 상드의 권유로 책을 들기도 했지만 몇 줄 읽다가 금방 눈이 감겼고 책은 손에서 떨어졌다. 문학, 시, 윤리학, 뭐든지 상

6살 때의 조르주 상드_상드의 할머니가 그린 초상화이다.

조르주 상드 초상_1838년에 그려진 오귀스트 샤르팡티에가 그린 초상화이다.

드가 얘기할 때 그는 책의 저자를 알지 못했고 상드의 생각을 어리석다며 물리쳤다. 결국 남편과 이혼하고 1831년 두 아이를 데리고 파리 생활을 시작했다.

그녀는 파리에서 자유로운 생활이 가능해지자 명성과 경제적 여유를 얻으면서 다방면의 인사들과 교류의 폭이 넓어졌고 마음이 통하는 남자들과의 만남도 많아졌다. 파리에 와서 동거했던 첫 남자 쥘 상도는 상드가 작가로 입문하는 데 도움을 주었다. 그러나 그는 게으른 데다가 상드가 없는 틈을 타서 다른 여자를 집에 끌어들였다. 쥘 상도의 대책없는 애정행각에 곧 둘은 헤어졌다. 쥘 상도와 헤어지고 상드는 〈카르멘〉의 작가 프로스페르 메리메와 짧게 사귀었다. 두 사람은 편지를 주고받다가 가까워졌는데 하룻밤을 같이 보내고 상드는 냉정하게 돌아섰다.

상드의 연애사건 중 가장 시끄러웠던 것은 프랑스 낭만주의를 대표하는 시인 뮈세와의 불꽃 튀는 연애였다. 열정과 광기에 휩싸인 둘의 만남은 파리 문단에 화제를 뿌렸다.

모닝애프터_조르주 상드의 열렬한 연인이었던 뮈세의 시 〈롤라〉에서 영감을 받아 그린 작품이다. 그림에는 한 젊은 남자가 창과 난간을 붙잡고 침대에 잠든 여인을 바라보고 있다. 창밖을 보니 이미 해가 밝았다. 그림 하단에 놓인 남자의 스틱과 실크해트, 여인이 급하게 벗은 듯한 핑크빛 드레스와 뒤집어진 코르셋과 하얀 페치코트, 빨간색 가터가 이들의 열렬한 사랑의 흔적으로 보인다. 그림을 그린 제르벡스는 뮈세와 상드의 관계를 잘 알고 있었기에 두 사람을 연상하여 그림을 그렸다. 앙리 제르벡스의 작품.

당시 23세였던 뮈세는 지나치게 예민한 성격으로 인해 깊은 번민에 휩싸여 술과 도박, 여자에 탐닉하는 나날을 보내고 있었다. 그러던 차 뮈세는 상드의 넓은 가슴이야말로 자신을 쉽게 해줄 유일한 구원이라 확신하고는 자신의 마음을 상드에게 적어 보냈다. 상드는 29세로 나이 차이에 부담을 느끼고 얼마 동안은 그의 구애를 거절했으나, 결국 그를 받아들여 두 사람은 함께 이탈리아 베네치아로 여행을 떠났다.

그러나 도착하자마자 상드는 여독에 따른 병으로 몸져 누웠다. 뮈세는 연인의 병에도 아랑곳하지 않고 베네치아에서 밤의 환락에 빠졌다. 건강을 회복한 상드는 약속한 원고도 써야 했고 뮈세의 무절제한 생활에 경고도 줄 겸 문을 걸고 나오지 않았는데 이번에는 뮈세가 심한 고열에 정

신착란을 동반한 병을 앓게 되었다.

　그동안 상드를 치료했던 젊은 의사 파젤로는 이제 상드와 함께 뮈세를 돌보게 되었다. 뮈세는 거의 한 달이 지나서야 위독한 상태를 벗어났다. 그가 깨어나서 보니 상드와 파젤로는 연인이 되어 있었다. 화가 난 뮈세는 홀로 파리로 돌아갔고 병을 앓고 있는 연인 옆에서 어떻게 바람을 피울 수 있느냐고 상드를 탓하고 돌아다녔다.

　상드는 파젤로와 몇 달을 이탈리아에서 보냈다. 파젤로와 함께 파리로 돌아온 상드는 양심의 가책을 느꼈는지 그를 홀로 두고 자신에게 몰리는 비난의 눈길을 면하려 했다. 그녀는 파젤로와 사랑에 빠진 것은 뮈세가 이탈리아를 떠난 뒤라고, 그리고 뮈세는 환각에 빠져 헛것을 본 것이라고 해명했다. 뮈세는 상드에게 '눈물'로 애걸하며 다시 돌아와 달라고 매달렸다. 뮈세의 열정적인 편지 공세에 두 사람은 다시 연인관계를 회복하였다.

　개성이 강한 상드와 뮈세는 재결합한 후에도 불화만 되풀이했고 얼마 후 뮈세가 파국을 선언하고 떠났다. 창백하게 여의어가던 상드가 자신의 머리카락과 일기를 뮈세에게 보내어 사랑을 호소했다. 일기를 읽고 눈물을 터뜨린 뮈세는 상드에게 다시 돌아왔다.

알프레드 드 뮈세_프랑스의 바이런이라고 일컬어지는 뮈세는 어릴 때부터 시를 짓고, 18세 때 위고의 그룹에 참가하였으며, 재기·우아함·조숙으로 인기를 얻었다. 1833년 여류작가 조르주 상드와 사랑하게 되어 함께 이탈리아로 떠났으나, 그 사랑도 마침내 파탄을 가져와 다음해에 뮈세만 귀국하였다. 그는 《밤》의 시에서는 실연의 절망감에서 벗어나, 간신히 마음의 안정을 되찾고 시를 써보려는 시인의 눈물겨운 노력을 읊었으며, 이 시는 프랑스 낭만파의 시 중에서도 걸작으로 인정된다. 그러나 조숙했던 그의 창작력은 30세를 지나면서부터 심신의 쇠약과 함께 시들어갔으며, 고독과 슬픔 속에서 생애를 마쳤다. 샤를 랑델의 작품.

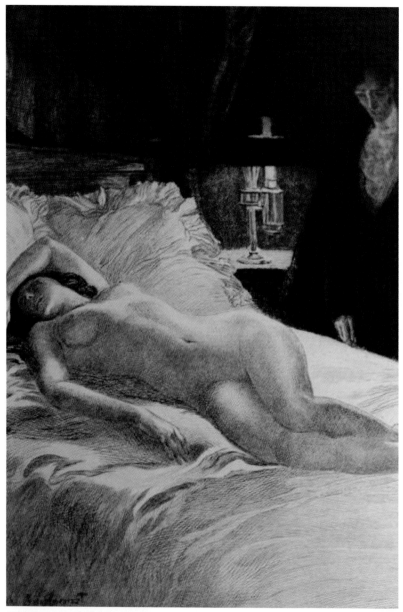

알프레드 드 뮈세의 롤라_뮈세가 쓴 소설 속의 주인공 롤라는 출세를 위해 파리로 왔다. 그는 정숙한 여인 마리와 사랑에 빠졌다. 하지만 순수하고 정숙했던 마리는 실상 마리온이란 이름으로 상류층에 몸을 파는 고급 창녀였다. 롤라는 그녀의 매력에 빠져 파리에서 가장 타락한 남자가 되었다. 결국 가진 재산을 모두 잃고 실패자가 되었다. 그는 마지막으로 그녀와 밤을 지낸 뒤 다음 날 자살을 한다. 상드에게 실연의 아픔을 비유하여 사랑하던 상드를 마리온으로 표현하였다. 졸리 페러드의 작품.

조르주 상드와 알프레드 드 뮈세_프랑스사회를 떠들석하게 했던 상드와 뮈세의 관계는 파국으로 끝나 서로에게 커다란 상처만 준다.

하지만 둘의 관계는 이미 예전 같을 수는 없는 사이가 되었다. 한 달도 되지 않아 뮈세는 상드의 아이들이 보는 앞에서 칼로 상드를 위협하는 장면을 연출했다.

뮈세와의 관계가 막바지에 이르렀을 때쯤 상드는 유명한 달변의 변호사 미셸 드 부르즈를 소개받았다. 그는 상드의 소설을 읽었고 그녀를 알고 있었다. 상드는 남편 뒤드방 남작과 이혼하는 데 미셸의 도움을 받았다. 상드와 남편 뒤드방의 관계는 1836년이 되어서야 비로소 정리되었다.

여성이 남성에게 예속되어 있던 당시에 여성이 주도해서 소송을 통해 이혼을 얻어내는 것은 매우 이례적인 일이었다. 상드는 이제 노앙의 저택과 토지에 대해서 자신이 소유권을 행사할 수 있게 되었고 거기서 나오는 돈도 남편에게 구걸할 필요 없이 자신이 마음대로 쓸 수 있게 되었다.

상드는 자신의 이혼에 대한 적극 변호를 한 미셸과 자연스럽게 연인 관계로 발전했다. 화려한 언변의 미셸은 상드에게 새로운 이상을 심어주었다. 정치권에서도 영향력이 있었던 그는 상드를 휘어잡았다. 철부지 연인 뮈세와의 사랑에서 진이 빠졌던 상드는 매력이 넘치는 새 연인을 만나면서 예전의 열정적인 여인으로 돌아왔다. 하지만 미셸은 부유한 자신

의 아내를 버릴 수 없었다. 상드는 그를 기다리며 여러 통의 편지를 보냈다. 그녀는 "난 오직 당신 앞에서만 약한 존재이고 당신에게만 헌신적이다"라고 호소했으나 끝내 미셸은 그녀의 호소를 외면했다. 상드로서는 처음 맛보는 사랑의 고통이었다.

미셸에 대한 열정이 식었을 때 상드는 잘생긴 작가 샤를 디디에와 약 2달간 동거했다. 디디에는 상드를 존경하고 있었는데 그녀가 재미로 자신을 만나는지 아니면 정말 사랑하는 건지 궁금해 했다. 거의 동시에 상드는 미남 배우 보카주와도 사귀었다.

상드의 밀물과 썰물 같은 사랑의 파도는 쇼팽을 만나고 나서 가라앉았다. 상드는 작곡가 리스트와 연인 관계에 있던 마리 다구 백작부인이 개최한 파티에서 여섯 살 연하인 쇼팽을 만났다.

첫눈에 쇼팽에게 빠진 상드와는 달리 쇼팽이 그녀에게 받은 첫인상은 그리 좋지 못했다고 한다. 아마도 쇼팽은 상드를 여러 남자들과 염문이나 뿌리고 다니는 화려한 연애지상주의자 쯤으로 폄하하고 있었는지도 모른다. 여기에 더해 본인의 몸도 성치 않아 여러 가지로 세상일에 염증

음악 연회장_상드는 마리 다구 백작부인의 저택에서의 벌어진 음악 연회에서 쇼팽을 만나게 된다. 제임스 티쏘의 작품.

을 느끼던 차였다. 당시 쇼팽은 지병이 악화되어 육체적으로 성 관계가 불가능한 상태였다. 아직까지 정확한 병명이 밝혀진 것은 아니지만 쇼팽의 지병은 상드를 만났을 때 이미 상당히 진행된 상태였다. 쇼팽은 처음의 선입견과는 달리 상드가 자신을 대하는 지고지순한 사랑에 서서히 마음을 열며 순수한 사랑의 피앙세로 그녀를 받아들였다. 어쩌면 마음의 상처만 건드리는 불편한 관계였을 수도 있는 상드와 쇼팽의 관계는 서로의 상처를 보듬으며 진심으로 사랑의 나날들을 키워나가고 있었다. 이들의 사랑의 시간은 십년이나 지속됐다.

남장을 한 조르주 상드_선각적 여성해방운동 투사로도 재평가 되는 상드는 당시 남성 중심의 사회에서 남장을 하고 담배를 피는 등 그야말로 낭만파의 대표적 작가다운 모습을 보여 주었다. 하지만 그녀는 뮈세와 쇼핑에게 모성적 사랑을 함으로 진정한 여인의 모습을 보여 주었다.

상드는 1838년 겨울에 악화된 쇼팽의 건강이 회복되기를 기대하면서 두 아이들과 함께 지중해의 마요르카 섬으로 떠났다. 그렇지만 이들의 여행은 끔찍한 악몽으로 변했다. 그들은 적당한 숙소를 찾지 못해서 예전에 수도원으로 사용되던 건물에 머물러야 했으며, 쇼팽의 피아노는 세관에 묶였다.

이러한 환경은 쇼팽의 건강에 심각한 타격을 가했다. 그러한 와중에도 쇼팽은 마요르카에서 주옥같은 작품들을 작곡했으며, 그중에는 일생의 걸작 중 하나로 '빗방울'이라는 별명을 얻은 〈전주곡 Op.28-15〉가 포함되어 있다.

10년이라는 긴 연애 기간 동안 이들이 서로에게 영감을 주는 원천이었

쇼팽의 〈빗방울 전주곡〉_쇼팽의 연인이었던 조르주 상드가 강아지 한 마리를 길렀는데, 상드가 나갔다 집에 돌아오기만 하면 꼬리를 치며 뱅글뱅글 도는 모습을 보고 악상을 떠올렸다고 한다. 불후의 피아노 명곡이라 할 수 있는 〈빗방울 전주곡〉도 상드가 식료품을 사러 장에 간 사이 때마침 장대비가 쏟아져 내렸는데, 그녀가 빗속에 쓸려 버렸을 것이라는 우려 속에서 쇼팽은 정신 나간 사람처럼 피아노 앞에 앉는다. 그러나 무사히 그녀가 돌아와서 본 것은 쇼팽의 영감이 절정에 이른 나머지 격한 감정의 폭발로 온통 눈물이 범벅이 되어 열정적으로 몰아치는 선율을 주체할 수 없이 써 내려갔다고 한다. 상드는 이토록 쇼팽에게 영감의 원천이었다. 외제 들라크루아의 작품.

다는 사실은 의심의 여지가 없다. 쇼팽의 대표작들은 대부분 이 시기에 작곡되었다. 쇼팽은 6살 연상의 강한 생활력을 지닌 여성의 보살핌 속에서 수많은 명곡을 낳았던 것이다. 그렇지만 이들의 관계는 결국 파국을 맞이했다. 쇼팽과 상드의 관계가 끝난 이유는 상드가 1847년에 발표한 소설 《루크레치아 플로리아니》 때문이었다. 이 소설은 부유한 여배우와 병약한 왕자의 사랑을 그린 러브 스토리였다.

"이 소설은 우리의 관계를 묘사한 것이오? 몹시 불쾌하오!"

쇼팽은 불같이 분노했고, 그들의 친구들은 두 사람을 화해시키려고 했지만, 워낙 개성이 강한 사람들이라 요지부동이었다. 그해 쇼팽이 노앙의 저택을 나왔고, 두 사람의 관계는 끝이 났다.

상드는 또다시 열세 살 연하의 조각가 망소와 새로운 사랑을 불태워 나갔다. 알렉상드르 망소는 상드의 마지막 연인으로 남았다. 망소는 상드의 좋은 동반자이자 협력자였으며, 그녀에게 변함없는 지순한 사랑을 바친 마지막 연인이었다. 그러나 망소는 상드의 나이 61살 때 병으로 죽고 만다. 상드는 이후 11년을 더 살았다. 만년에 상드는 손자들에게 둘러싸여 평온한 나날을 보냈다.

나는 덤불속에 가시가 있다는 것을 알지
그렇지만 꽃을 찾던 손을 거두지는 않겠네.
그 안의 꽃이 모두 다 아름다운 것은 아니지만
만약 그렇게라도 하지 않는다면
꽃의 향기조차 맡을 수가 없기에
꽃을 꺾기 위해서 가시에 찔리듯
사랑을 얻기 위해 내 영혼의 상처를 감내한다.
상처받기 위해 사랑하는 것이 아니라
사랑하기 위해 상처받는 것이므로

〈상처〉라는 이 시는 조르주 상드의 작품이다. 절제된 문장에서 쏟아내는 영혼의 상처가 그녀의 생애를 말해주듯 아프게 다가온다.

조르주 상드의 조각상

애증의 연인 카미유 클로텔

"아무 것도 할 수 없어서 또 편지를 씁니다. 당신이 여기 있다고 생각하고 싶어, 아무 것도 입지 않은 채 누워 있습니다. 하지만 눈을 뜨면 모든 것이 변해 버립니다. 제발 부탁입니다. 더 이상 저를 속이지 말아주세요."

카미유 클로텔이 오귀스트 로댕에게 보낸 편지 중의 일부로, 그녀는 스승이자 동업자인 조각가 로댕을 사랑했었다. 로댕은 근대조각의 창시자로 일컬어지는 프랑스의 조각가이다. 그의 작품들은 살아서 움직이는 듯 사실적인 조각으로 돌에 생명과 감정을 불어넣는 조각가로 유명하다.

카미유 클로텔 역시 뛰어난 조각가였다. 그녀의 1888년 작 〈사쿤탈라〉는 예술비평가들로부터 극찬을 받기도 했다. 카미유의 재능은 일찍부터 주목받았다. 1882년 가족과 함께 파리로 이사 온 카미유는 미술학교에서 로댕과 만났다. 당시 그녀는 희망과 야심으로 불타오르는 18세의 꽃다운 나이였고 로댕의 나이는 중년을 넘어선 42세였다.

1884년 〈칼레의 시민〉을 주문받아 인기 예술가가 된 로댕은 조수 몇 명을 모집했는데 이때 카미유가 로댕의 조수로 발탁되었다. 1885년 카미유는 가족과 상의 없이 로댕의 권유로 로댕의 작업실에서 제자 겸 모델로 활동하기 시작했다. 카미유는 로댕이 만들고 있던 대작 〈입맞춤〉, 〈지옥의 문〉, 〈칼레의 시민〉 등을 함께 제작하였다. 아름다운 갈색 머리와 푸른 눈동자의 그녀는 단번에 로댕의 마음을 사로잡았다. 가난에 시달리며 고생하다가 이제야 겨우 성공을 만끽하고 있을 무렵, 예쁜 소녀의 손끝에서 새로 피어나는 재능을 발견한 로댕의 눈에는 카미유가 보석처럼 보였을 것이다.

　　두 사람은 사랑을 하면서 근엄한 남성미가 흐르던 로댕의 작품에서 관능적 섬세함이 나타났다. 17세의 카미유보다 24살이나 연상인 로댕은 첫사랑에 빠진 소년처럼 열렬하게 구애했고, 카미유는 결국 그의 뮤즈가 되었다.

　　"당신을 만나지 않으면 괴롭다."

　　로댕이 카미유를 향해 열렬히 사랑을 고백한 편지이다. 시간이 지날수록 로댕과 카미유는 늘 함께 있으면서 애정을 키워나갔다. 24살의 나이차에도 불구하고 둘의 사랑은 더욱 커져갔다. 처음에는 사람들의 눈을 피해 몰래 연애를 즐겼지만, 언제부터인가 로댕은 자신이 참석하는 모든 사교계에 그녀를 동반하고 다니며 그녀가 대단한 조각가임을 주지시키며 거의 공식적인 관계로 발전했다.

카미유 자소상_ 어릴 때부터 흙을 가지고 놀기를 좋아했던 카미유는 당시 유명한 로댕을 만나 사랑에 빠진다.

조각을 다듬는 카미유(오른쪽)와 직접 조각의 모델이 된 카미유(왼쪽)의 사진

　두 사람이 사랑한 시기에 만들어진 조각들은 대부분 에로틱한 작풍이었다. 카미유와의 격정적인 사랑을 풍부한 감성과 뛰어난 구성으로 표현하여 로댕을 조각의 아버지로 만들어준 〈입맞춤〉은 당시로는 너무 파격적이어서 한동안 독방에 설치하여 놓고 관람 신청을 받아 일부에게만 공개하였다.

　두 사람의 사랑을 담은 〈입맞춤〉에서 남자가 천천히 고개를 숙인다. 여자는 머리를 들어 올려 그의 깊은 눈을 바라본다. 그리고 그들은 황홀한 키스를 나눈다. 점점 몰입하는 연인의 영원의 입맞춤은 둘을 하나로 완성시키는 매개가 된다. 이 순간 두 남녀는 완전한 사랑이자 우주다. 예술가의 손끝에서 일어나는 마술은 차디찬 청동에 생명을 불어넣고, 영겁에 묻혀 있던 가녀린 핏줄에 따스한 온기가 찾아든다. 한 쌍의 연인이 차가운 돌 속에서 조금씩 몸을 일으켜 환생하고 있다.

입맞춤_카미유와의 격정적인 사랑에서 로댕은 한층 뛰어난 영감을 얻었다. 그녀와의 사랑을 나타낸 〈입맞춤〉은 당시로는 너무 파격적이다. 그러나 애증의 관계로 변한 카미유는 정신이상이 되어 끝내 병을 이겨내지 못하고 눈을 감는다.

하지만 카미유가 작업실에 나오기 시작하자 여자 모델들의 불만이 터져 나왔다. 왜 같은 여자 앞에서 옷을 벗으라는 것이냐는 둥 빈정거리기 일쑤였으며 작업실 분위기는 더욱 냉랭해졌다.

두 사람은 사랑을 위해 '광란의 뇌부르그'로 불리는 집과 투렌느 이즐레뜨 성을 빌렸고 이 공간에서 자유롭게 사랑을 키워나갔다. 이때 로댕은 카미유를 '공주님'이라 칭하며 거리낌 없이 사랑을 표출했다. 이 시기에 카미유는 〈뇌부르그의 광란〉, 〈이교도의 농지〉, 〈사쿤탈라〉 등의 작품을 조각했다. 특히 〈사쿤탈라〉 작품은 인도의 연애시에서 영감을 받아 만든 조각 작품으로 카미유가 평생에 걸쳐 붙잡았던 대상이기도 하다. 구운 흙, 청동, 대리석 등 소재를 바꿔가며 같은 구도의 작품을 여러 번 제작했다.

로댕의 지도를 받으며 만들었다고는 하나 해부학적으로 정확하고 치밀하게 표현한 인체, 더 매끄러운 피부 등 그녀의 재능이 아낌없이 드러나 있다. 이미 대가의 반열에 서 있던 로댕도 각 방면으로 그녀의 이름을 널리 알렸다. 덕분에 카미유도 점점 조각가로서 인정받게 되었다.

예술을 향한 불타는 열정을 지니고 있던 두 사람은 사랑이 깊어질수록 성과 관능에 대한 탐구에 빠져들었다. 로댕이 카미유를 모델로 삼아 만든 작품들 속에는 깊은 우수와 상념, 고독을 드러나고 있다.

◀**사쿤탈라**(248쪽 그림)_1888년에 카미유가 발표한 작품으로, 힌두교 신화에 마술에 걸려 눈이 멀고 말을 못하는 사쿤탈라가 남편과 재회하는 장면을 묘사한 작품이다.
다나이드_이 작품은 카미유의 몸을 모델로 삼아 조각한 로댕의 작품이다. 그리스 신화 속에 영원한 지옥의 형벌을 받는 다나이드를 묘사하였다.

로댕은 자신의 조각 작품뿐 아니라 자신의 심정에서 그녀를 향한 사랑은 애절하였다.

"그대는 나에게 활활 타오르는 기쁨을 준다오. 내 인생이 구렁텅이로 빠질 지라도 나는 아무 것도 후회하지 않겠소. 슬픈 종말조차 내게는 후회스럽지 않아요. 당신의 그 손을 나의 얼굴에 놓아주오. 나의 살이 행복할 수 있도록, 나의 가슴이 신성한 사랑을 느낄 수 있도록. 내가 당신과 함께 있을 때 나는 몽롱하게 취한 상태에 있다오."

이처럼 카미유는 로댕에게 없어서는 안 될 존재였다. 그러나 그런 현실에도 불구하고 로댕 곁에는 그를 지키는 여인이 있었다. 그녀는 로댕이 가장 어렵고 고달팠던 시기인 젊은 시절부터 함께 보냈던 로즈 뵈레였다. 하지만 그녀는 성공한 로댕의 사회적 지위에 어울리는 여자가 아니었다. 그런 그녀를 로댕은 자신이 죽기 전에야 아내로서 인정하고는 혼인신고를 하였다.

1888년 카미유는 살롱에서 최고상을 수상하면서 작가로서 정식 인정을 받게 됨과 동시에 세인들의 질시의 대상이 되었다. 이후부터 카미유의 작업 스타일이 보다 독창적이고 다양해지기 시작했다.

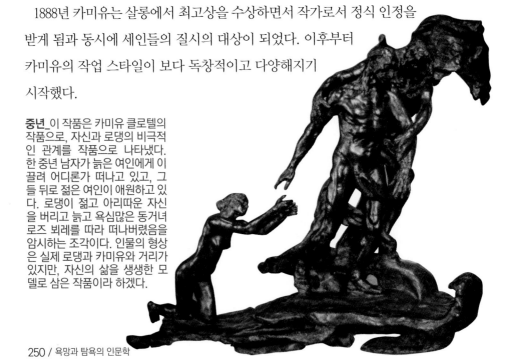

중년_이 작품은 카미유 클로델의 작품으로, 자신과 로댕의 비극적인 관계를 작품으로 나타냈다. 한 중년 남자가 늙은 여인에게 이끌려 어디론가 떠나고 있고, 그들 뒤로 젊은 여인이 애원하고 있다. 로댕이 젊고 아리따운 자신을 버리고 늙고 욕심많은 동거녀 로즈 뵈레를 따라 떠나버렸음을 암시하는 조각이다. 인물의 형상은 실제 로댕과 카미유와 거리가 있지만, 자신의 삶을 생생한 모델로 삼은 작품이라 하겠다.

1889년 이후부터 카미유의 작가로서의 활약이 서서히 커지자 카미유와 로댕 사이에는 스승과 제자 사이의 갈등이 심화되었다. 카미유는 1891년까지 로댕과 함께했으나 그 이후에는 거리를 두고 싶어 했다. 하지만 로댕이 그녀와 함께하기 위해 맨션을 구입하는 등 그녀의 의견을 무시하자 분노하여 이를 작업에 표현했고 그제야 로댕은 그녀를 피하고 프랑스 뫼동에 정착했다.

1892년 까미유는 로댕과 헤어지며 로댕의 작업실을 나왔다. 카미유는 실질적인 작품 제작은 제자들에게 맡기고 자신은 끊임없이 사교모임을 하던 로댕을 이해할 수 없었다. 하지만 로댕과의 결별은 카미유가 예술가로서 성공하는 필요한 조력자를 한 번에 잃어버리는 결과가 되었다. 로댕은 카미유가 자신의 작업실을 떠나자 유감의 뜻을 밝혔다.

로댕과 헤어진 카미유는 음악가 클로드 드뷔시와 친분을 가지며 새로운 연인 관계로 발전할 여지가 보였지만 결국 카미유의 거부로 금방 헤어졌다. 1893년 〈성숙〉을 살롱에 출품해서 극찬을 받았다. 1894년 로댕의 부탁으로 벨기에 예술가협회의 전시회에 초대되어 작품 전시를 했는데 이때까지도 로댕과는 계속적인 서신 교환은 있었다. 살롱에 〈로댕의 흉상〉을 출품하여 세인들의 주목을 받았는데 로댕도 감탄을 금치 못했다.

사색_이 작품은 카미유 클로델을 모델로 조각한 작품이다. 실제 로댕은 그녀의 모습이 담긴 작품을 여러 점 제작하였다. 그 중 이 작품은 여러 비평가들에게 자주 언급되곤 한다. 비록 처음의 구상과 달라졌지만, 로댕은 이에 대하여 큰 의미를 두지 않았다. 오히려 이 상태가 가장 완전한 모습이라고 여겼다.

1899년 살롱에 자신의 역작인 대리석 작품을 출품하였으나, 전시회 중 작품을 도난당했다. 이 사건 후 카미유는 '로댕이 내 것을 훔쳐갔다!' 는 음모론을 퍼뜨리고 로댕을 비난함과 동시에 영원히 로댕과 멀어졌다. 카미유는 아예 부르봉가 19번지로 거처를 옮겼고 이후 14년간 혼자 기거했다.

1900년 〈애원하는 여인〉을 제작하고 1905년 알고 지내던 작품 중개상 외젠 블로의 주선으로 블로의 화랑에서 단독 작품전 개최를 제안 받았다. 당시 카미유의 생활은 매우 빈곤했는데 로댕의 모델로 있을 때 로댕을 사랑한 나머지 돈을 한 푼도 받지 않았고 로댕으로부터 독립 후에는 일이 잘 풀리지 않았기 때문이다. 거기다 겨울에 연료가 끊겨 추위에 떨다가 싸구려 와인을 연달아 마셨고 결국 알콜중독 증세까지 오게 되었다. 이때 카미유는 이미 정신병자로 판명이 난 상태였다.

한편 로댕은 영국 출신의 여류화가인 그웬 존과 열애에 빠졌다. 그웬 존은 자신과 같은 화가인 동생 오거스트 존의 유명세에 가려져 있지만 현재에 이르러서는 재평가를 받고 있는 화가였다.

파리로 온 그녀는 이 시기에 생활비를 마련하기 위해 모델이 되었는데 이때 로댕의 모델이 되었다. 당시 그녀의 나이 28세이며 로댕은 63세였다. 로댕은 그녀의 젊음에서 카미유를 찾고자 했다. 두 사람은 수십 년의 나이 차이에도 불구하고 사랑을 하였다. 이후 그녀는 10년간 그의 연인이자 모델이자 조수로서 그에게 헌신하였다.

카미유는 로댕과 젊은 여류화가인 그웬 존의 만남을 알았다. 카미유는 이후 1909년부터 정신병 증세를 보이기 시작하였고 1913년 그녀의 절대

▶**불멸의 우상(253쪽 그림)**_로댕이 1889년에 발표한 조각 작품. 이 작품이 카미유 클로텔이 1년 전 발표한 〈사쿤탈라〉를 표절했다는 의혹이 불거지면서 연인이었던 두 사람의 관계는 파국으로 치닫는다.

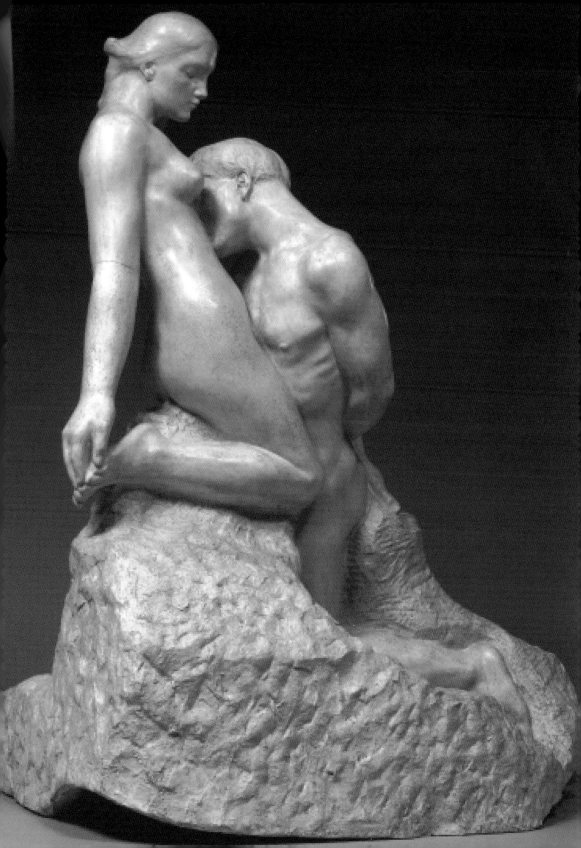

적인 후원자인 아버지가 사망하자 그 충격이 더해졌다. 그해 3월 8일 카미유의 어머니와 형제들이 동의하여 그녀는 빌에브라르 정신병원에 입원하였다.

　1914년 제1차 세계대전이 발발하자 그해 9월 7일 프랑스 남부 보클뢰즈의 몽드베르그 정신병자 수용소에 수용되었고 가족 이외는 일체 면회가 금지되었다. 카미유의 병세는 점차 악화되었고 수용소에 수용된 지 30년만인 1943년 10월 19일 뇌졸증으로 사망하였다. 그녀는 사망 후 무연고자로 처리되어 무덤조차 남아 있지 않다.

　로댕을 진심으로 사랑했던 카미유는 열렬한 애정의 시기에 서로가 서로를 놓치려 하지 않는 자세와 미묘한 연인 간의 심리가 섬세하게 묘사된 〈키스〉의 진짜 대상이었는지 모른다. 작품에서 느껴지는 남자의 품안에 온몸을 의지하려는 여인의 자세는 곧 뜨겁게 사랑하던 시절의 정념의 순간을 놓치지 않으려는 카미유의 안타까운 절규를 닮아 있다. 웬만한 성행위의 묘사보다 더 진한 이 사랑의 표현은 극사실적으로 다루어진 인체묘사로 보는 이로 하여금 관음에 빠지게 한다. 로댕의 제자이기 전에 그를 가슴속에서부터 사랑했던 카미유의 아름다운 절규는 우리에게 타인의 섹스마저 황홀하게 느끼는 병적일 정도로 섬세한 마음을 지닌 그녀의 저 깊은 내부에 도사리고 있을 성애에 대한 자연인으로서의 카타르시스였는지도 모른다.

로댕의 〈키스(카미유와의 입맞춤)〉

낭만적 순애보의 샤토브리앙

프랑스의 낭만주의 문학의 선구자가 된 샤토브리앙은《그리스도교의 정수》,《아탈라》등 아름다움을 감동적인 필치로 묘사하여 낭만주의 문학의 방향을 결정짓게 하였다. 그는 브르타뉴의 몰락한 귀족 집안에서 태어났다. 그는 가족과 함께 마치 유령이라도 나올 듯한 오래된 성에서 자랐다. 낮에는 정처 없이 쏘다니고, 밤에는 지하도의 소음이 메아리치는 외딴 작은 탑에서 지냈다.

샤토브리앙이 세간의 주목을 받게 된 것은 1790년대 프랑스 대혁명 이후의 새로운 시대상황 속에서 발간한 첫 소설 때문이었다. 그다지 매력적이지도 않았던 외모를 가진 그는 파리의 수많은 여성들의 흠모의 대상이 되었다.

샤토브리앙은 당시 결혼하였고 가톨릭신자였지만 다가온 온갖 여인들의 유혹을 뿌리치지 못했다. 그는 중동 지역이나 유럽 전역을 여행하면서 견문과 더불어 수많은 여성을 경험했다. 그는 그동안 번 돈으로 시골에 마련한 별장에 세계 곳곳의 나무들을 옮겨다 심은 후 마치 자신의

소설 속에 나오는 장소처럼 꾸미고는 '늑대들의 계곡'이라는 이름을 붙이는 호화를 누렸다.

1817년 이후 그에게 재정적 어려움이 엄습해 왔다. 그는 어쩔 수 없이 '늑대들의 계곡'을 남에게 팔지 않을 수 없었다. 재정적 고갈에 이어 문학적 상상력마저 바닥나기 시작했다. 남자 나이 50대에 들어서면서 시작된 슬럼프였다.

어느 날 동료 작가였던 스탈 부인을 병문안 차 방문했을 때, 그는 처음으로 줄리에트 레카미에 부인을 만났다. 임종이 가까워진 스탈 부인의 곁을 둘이서 지키며 많은 이야기를 나누게 되었다.

레카미에는 19세기 초반의 프랑스에서 정계, 예술계에 강력한 영향력을 행사했던 여성이었다. 리옹에서 법률가의 딸로 태어난 그녀는 자크 루이 다비드가 그린 초상화의 주인공 레카미에 부인으로도 잘 알려져 있다.

샤토브리앙_루소 · 밀턴의 영향을 받아 가톨릭 왕당적 전통주의자로서 화려하고 섬세한 정열을 가진 문체(文體)로 낭만주의 문학을 창시하였다. 그는 《그리스도교의 정수》로 나폴레옹의 인정을 받아 1803년에 로마 대사관의 비서관으로 임명되었고, 이것이 계기가 되어 외교계에 진출, 왕정복고 후에는 대사로서 각지에 부임하고, 한때는 외무대신이 되었다. 지로데트리오종의 작품.

레카미에 부인_이 그림에서 당시 유행한 고대풍의 흰 옷을 입은 레카미에 부인은 휴식용 긴 의자에 누워 관람객을 향해 머리를 돌리고 있다. 그녀가 있는 방은 소파와 발 받침, 고대 폼페이에서 영감을 받은 긴 촛대를 제외하고는 장식 없이 단순하게 묘사되어 있다. 다비드는 초상화를 주문받았지만 여러 이유로 완성되지 못했다. 그는 이 그림에 만족하지 않았고, 다시 그리고 싶어 했다. 하지만 레카미에 부인은 다비드가 너무 느리다고 생각했고, 그의 제자 중 한 사람에게 초상화를 주문했다. 이에 분개한 다비드는 이 그림을 아틀리에에 보관했다. 자크 루이 다비드의 작품.

레카미에는 뛰어난 미모에 높은 교양을 갖추고 있었고 남편 자크 레카미에는 그녀보다 30세 가까이 연상이었지만 부유한 은행가로 보나파르트 나폴레옹의 중요한 경제적 후원자였다. 그녀는 아름다운 외모와 수많은 지식인들이 모인 살롱의 여주인공으로 유명했다.

레카미에가 샤토브리앙을 만났을 때 그녀는 나이 많은 남편과 이혼한 뒤 메테르니히 왕자, 월링턴 공작 등 유럽의 쟁쟁한 명사들과 염문을 뿌리고 있었다. 그런데 이상한 것은 그녀가 여전히 처녀라는 믿을 수 없는 소문이 돌았다. 샤토브리앙도 이 소문을 들어 알고 있었다.

남녀 관계란 친구의 영결식장에서도 자라는 모양이다. 스탈 부인의 영

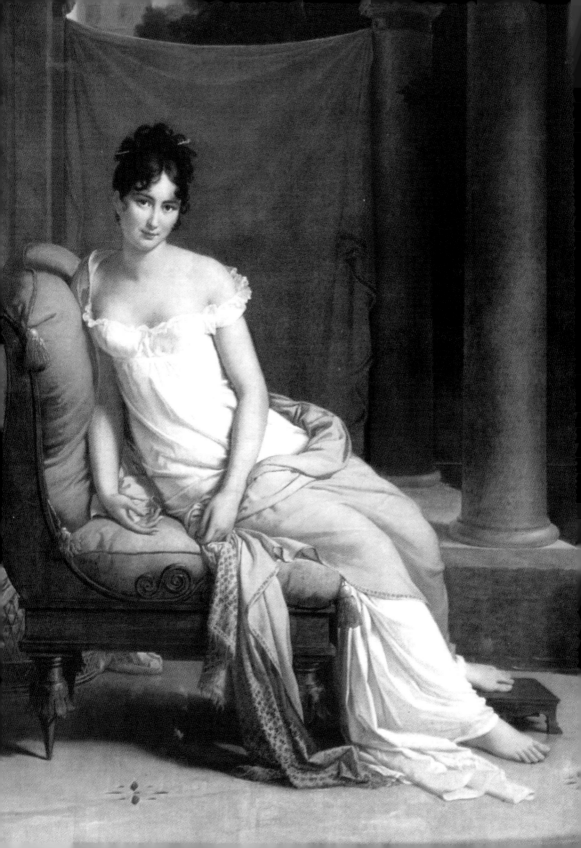

결식장에서 그녀는 신비스러운 분위기를 자아내는 듯했다. 그녀의 목소리, 걸음걸이, 눈빛 등등 모든 것이 천사 같았다. 만약 레카미에 부인이 처녀라면 그녀는 플라토닉 러브(육체를 무시한 순수하고 정신적인 연애)를 추구한 것이다. 이렇게 생각한 샤토브리앙은 갑자기 그녀를 육체적으로 소유하고 싶다는 욕망에 불타오르기 시작했다. 샤토브리앙은 처음에는 우정을 나누는 친구의 관계로 그녀에게 다가섰다.

레카미에의 그를 향한 우정은 한결같았다. 그녀는 자신의 돈 많은 친구를 설득해서 샤토브리앙이 팔아버린 '늑대들의 계곡'을 매입하도록 한 후, 친구가 멀리 여행을 간 사이에 샤토브리앙을 '늑대들의 계곡'으로 초대하였다.

자신의 손때가 묻은 늑대의 계곡에서 감회에 빠진 샤토브리앙은 자신이 하나하나 손을 댔던 집안 곳곳을 레카미에에게 설명해 주었다. 그리고 그는 결코 남에게 공개한 적이 없던 자신의 과거를 그녀에게 들려주었다. 몰락한 집안을 일으키기 위해서 자신의 아버지가 고리대금업을 하면서 가난한 자들에게 온갖 악한 짓을 서슴지 않고 저질러 결국 거금(巨金)을 손에 쥐어 집안을 일으켰고 자신들은 그러한 과정에서 자라면서 고통 속에 성장할 수밖에 없었던 눈물겨운 성장스토리였다. 그 결과 아버지가 죽은 후에 일어난 프랑스 대혁명 때 성난 군중들이 자신의 아버지의 묘를 파헤쳐 시신을 욕보인 이야기와 기요틴(단두대)의 이슬로 사라진 형의 이야기 등을 들려주었다.

◀**레카미에의 초상(258쪽 그림)**_다비드의 그림이 늦어지자 그의 수제자였던 제라드에게 그리게 한 초상화이다. 레카미에는 다비드의 그림보다 제라드가 그린 이 작품을 더 좋아했는데 그림 속 그녀는 요염한 모습으로 그려졌다. 당시 남편이 있어도 연인을 두는 것은 사회적으로 아무 문제가 없었다. 그런 점에서 그녀는 자신을 흠모하는 남성들에게 이 그림을 보여주려 했다. 프랑수아 파스칼 시몽 제라르의 작품.

이러한 그의 이야기는 귀족 집안에서 자란 그녀에게 충격적이었으며 모성본능을 근본에서부터 자극시켰다. 샤토브리앙의 아픈 가정사를 들으며 그녀의 가녀린 마음이 출렁이기 시작했다. 이러한 찰나에 샤토브리앙은 그녀의 허물어지는 본심을 알고는 키스를 해왔다. 레카미에는 그의 뜨거운 키스를 도저히 거절할 수 없는 상태가 되었다. 그녀는 샤토브리앙의 뜨거운 입술을 받으며, 타액으로 적셔주었다. 혀와 혀는 농밀하게 엉켜갔고, 그들의 손은 서로의 옷을 벗겨주기 바빴다.

샤토브리앙은 자신의 궁금증인 그녀가 처녀였는지의 소문을 확인하고 싶었다. 아무런 저항도 받지 않는 가운데 눈이 부실 정도의 희고 매끈한 그녀의 나신이 드러나자 그는 자신도 모르게 짧은 탄성을 뱉어냈다. 빼어난 미모와 어울리는 눈부신 여인의 몸매가 자신의 눈에 들어왔기 때문이다.

샤토브리앙은 한 마리의 짐승이 되어갔다. 전위는 계속되어 그가 거칠게 그녀를 압박하자 레카미에의 입에서 연신 교성이 터져 나왔다. 그리고 한 순간 그녀의 외딴 비명과 함께 샤토브리앙의 모든 동작이 멈췄다. 그는 여인의 샘에서 처녀의 혈흔을 보았던 것이다.

키스_샤토브리앙과 레카미에의 정사를 나눈 장면을 연상한 그림으로 샤토브리앙은 레카미에의 처녀성을 빼앗는다. 안토니오 암브로기오 알시아티의 작품.

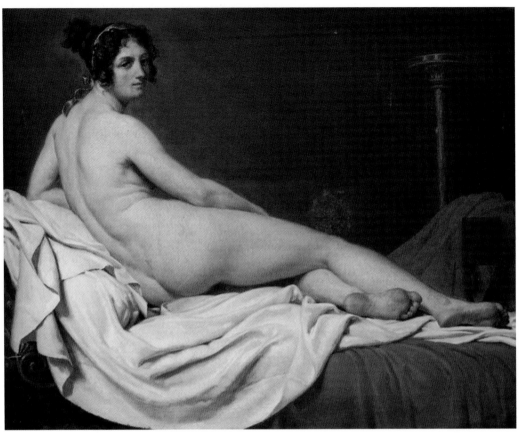

누드의 레카미에_다비드는 레카미에의 초상화가 그녀의 마음에 들지 않자 그녀를 모델로 세우지 않고 누드화를 그렸다. 훗날 이 그림의 포즈는 그의 제자 앵그르에 의해 그려진 오 달리스크에 영감을 주었다. 자크 루이 다비드의 작품.

레카미에는 샤토브리앙의 여자가 되었다. 놀라운 것은 그녀가 정말로 처녀였다는 사실이었다. 샤토브리앙으로서는 믿어지지 않을 소문을 확인하는 순간이었다.

사교계를 지배했던 여인이 처녀였다니 믿어지지 않았다. 더구나 그녀는 부유한 은행가 자크 레카미에와 결혼한 몸이었다. 그녀는 그동안 나폴레옹의 동생 루시앵 보나파르트와 외교관 메테르니히, 윌링턴 공작뿐만 아니라 많은 예술가들로부터 구애를 받아왔었다. 그런데 샤토브리앙은 그녀의 처녀를 확인하자 감격과 흥분에 몸을 떨었다.

레카미에의 어머니인 마리 쥘리는 수완이 좋아 가족 재산을 잘 굴려 많은 부를 이루었다. 반면 레카미에의 아버지 장 베르나르는 미남이었지만 우유부단하고 단순하였다. 부러울 것이 없는 유복한 부부의 집에 자크 로즈 레카미에가 등장한다. 그는 성격이 활기찼고 리옹에 모자 파는 상점을 열어서 유럽 전 지역과 거래를 하고 있는 사업가였다. 자크 레카미에와 마리 쥘리는 서로에게 반해 사랑을 불태우기 시작했다. 이때부터 자크 레카미에는 마리 쥘리의 집을 생쥐 풀방구리 드나들듯이 부지런히 들락거렸다.

줄리에트는 부모의 극진한 보호와 사랑 속에 교양을 기르는 교육을 받았다. 어린 시절부터 몽테뉴와 라신, 볼테르를 공부했고 이탈리아 음악을 배웠다. 그녀가 15살이 되었을 때 40대에 접어든 독신주의자 자크 레카미에와 결혼을 했다. 그러나 그녀가 모르는 사실이 있었으니 자크 레카미에가 사실 그녀의 친아버지로 그는 친딸이 한치 앞도 내다 볼 수 없는 격동기인 시대에 확실하게 자기 재산을 물려주기 위해 딸과 결혼했던 것이다. 이 결혼은 결코 육체적인 결합이 있을 수 없었으므로 그녀는 그와 이혼할 때까지 처녀였던 것이다. 물론 그 덕분에 그녀는 중년까지 매끄러운 피부를 간직하였다. 당시 23살이었던 레카미에 부인이 이후 반세기 동안 열어 놓았던 살롱에는 프랑스와 유럽 전역의 정치계와 예술계, 문학계의 명사들이 끊임없이 모여들어 그녀의 아름다움과 우아함을 찬미하였다.

서재에서의 레카미에_레카미에는 나폴레옹과 사이가 나빠져 프랑스에서 추방되어 스위스에 정착하였다. 그곳에서 그녀는 샤토브리앙을 다시 만난다. 프랑수아 루이스 드주인의 작품.

샤토브리앙은 레카미에의 처녀성을 정복하자 선천적인 여성 방랑벽이 다시 도졌다. 그녀의 만류에도 불구하고 그는 옴므 파탈(나쁜 남자)의 길을 선택했다. 다른 여자들의 꽁무니를 쫓다보니 레카미에와는 소원해져서 두 사람은 헤어졌다. 그리고 다시 세월이 흘렀다.

샤토브리앙은 나이 65세가 되어 다시 한 번 인생의 위기에 몰렸다. 그는 절망에 휩싸여 홀로 스위스에 여행하고자 했다. 그때 그는 스위스 인근에 레카미에가 와 있다는 소문을 듣게 되었다. 인생의 뒤안길인 스위스 낯선 곳에서 갑자기 까마득하게 잊고 있었던 여인의 이름을 듣게 된 순간, 샤토브리앙은 그녀와의 과거들이 주마등같이 흘러가는 것을 느꼈다.

"아! 레카미에……. 그녀를 마지막으로 본 게 언제든가?"

샤토브리앙은 만사를 제켜놓고 그녀를 찾아갔다. 그런데 놀랍게도 레카미에는 마치 며칠 전에 그와 헤어진 것처럼 반갑게 그를 반겨주는 것이 아닌가. 그날 저녁 내내 샤토브리앙은 레카미에와 시간을 보내며 마지막 남은 세월은 회고록을 쓰면서 보내야겠다고 결심하고 이를 그녀에게 다음과 같이 이야기했다.

"나는 어려서부터 실피드라는 이름을 가진 상상 속의 여인을 내 마음 속에 품어 왔었소. 현실 속에서 그녀를 만나기를 고대했지만 그동안 한 번도 만난 적이 없었소. 세월이 흐르면서 나는 그 여인을 잊었소. 하지만 이제 노인이 되어 다시 그 여인을 생각하게 되었소. 그녀의 얼굴이나 목소리도 들을 수 있게 되어 현실세계에서 드디어 실피드를 만날 수 있게 되었소. 그게 바로 당신이오. 당신의 얼굴과 음성이 내가 상상했던 모습과 너무도 흡사하고, 특히 침착하고 순결한 처녀 같은 모습이 닮았소."

이렇게 샤토브리앙은 어린 시절 그가 꿈꾸던 여인에게 다시 돌아갈 수가 있었다. 행복한 사람이었다. 샤토브리앙은 그 후 레카미에와 지내면서 최대의 베스트셀러인 회고록《무덤 저편에서의 회상》을 완성하고 1848년 81세로 사망했다. 물론 그 회상록은 레카미에에게 바쳐진 것이다.

남자들에게 여자란 무엇인가? 불우한 어린 시절을 보낸 샤토브리앙의 마음속에 평생 자리 잡은 여인인 실피드란 바로 샤토브리앙의 어머니의 형상화된 이미지일 것이다. 그는 평생 자신의 시절에 가져보지 못했던 어머니의 사랑을 갈구하며 보냈던 것이다.

레카미에 휴식용 침대_레카미에 휴식용 침대는 침대와 소파의 중간 기능을 하는 소파로 기존 소파보다 낮고 길게 만들어진 형태로 한쪽 편에 머리받이와 등받이가 있다.

제7장

불같은 사랑의 지배

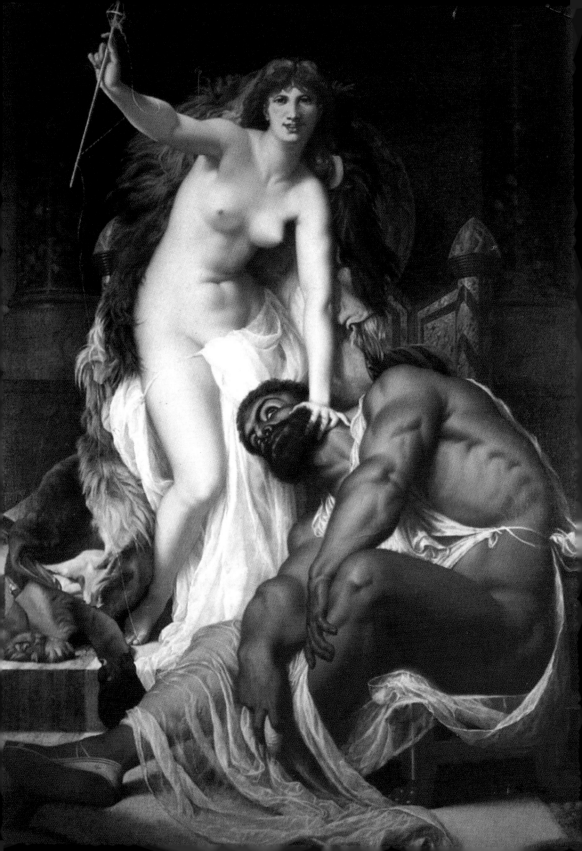

음녀 옴팔레

옴팔레는 그리스 신화를 통틀어 최고의 요부로 손꼽힐 만큼 남성을 유혹하는 기술이 뛰어났다. 희대의 음녀 옴팔레와 전설적인 영웅 헤라클레스가 만나 불같은 사랑을 탐닉한 그리스 최대 스캔들은 두고두고 사람들의 입에 회자되었다. 옴팔레는 천성적인 음기를 감추어 두었다가 헤라클레스라는 최고의 연인을 만나 비로소 천상천애 둘도 없는 사랑의 열락(悅樂)을 맛보게 된다. 고대 그리스를 화끈하게 달군 두 남녀의 에로틱한 탐닉의 스토리는 그리스 신화에 새로운 세계를 열어젖히는 도화선이 된다.

헤라클레스가 옴팔레를 만날 수밖에 없었던 사건을 일으킨 장본인은 바로 오이칼리아 왕 에우리토스의 딸 이올레와의 인연에서부터 비롯되었다. 오이칼리아의 왕인 에우리토스는 아버지 멜라네우스로부터 뛰어난 활솜씨를 물려받아 궁술의 명성이 자자했다. 심지어 에우리토스는 궁술의 신 아폴론의 아들이라는 평판까지 얻고 있었다.

◀ **헤라클레스와 옴팔레(266쪽 그림)_**그리스 신화의 영웅 헤라클레스를 희롱하는 옴팔레. 구스타브 블랑거의 작품.

그리고 그는 헤라클레스가 어렸을 때 궁술을 가르쳐준 스승이기도 했다. 에우리토스는 딸 이올레가 시집갈 나이가 되자 궁술 시합을 열어 자신과 아들 이피토스를 이기는 자에게 딸을 주겠다고 했다.

마침 홀몸이었던 헤라클레스는 궁술 시합에 참가하여 에우리토스 부자를 꺾고 승리를 거두었다. 에우리토스는 헤라클레스 정도면 딸을 줘도 아깝지 않겠다는 생각을 하면서도 한편으로는 과거 헤라클레스가 광기에 사로잡혀 아내와 자식들을 모두 죽인 사실을 들어 딸을 내주고 싶지 않은 마음도 있었다. 그가 언제 또 미쳐서 딸을 죽일지도 모른다는 불안감에 결국 이올레를 그에게 보내지 않기로 한다. 헤라클레스는 이 일로 에우리토스에게 원한을 품게 되었다.

헤라클레스가 화가 나서 오이칼리아를 떠난 직후 에우리토스의 암말 몇 마리가 사라진 것이 발견되었다. 에우리토스는 헤라클레스를 의심하였지만 그를 존경하던 이피토스는 그렇게 생각하지 않았다(실제로 에우리토스의 암말들을 훔친 장본인은 도둑질의 명수 아우톨리코스였다고 한다).

이피토스는 영웅의 무죄를 직접 밝히기 위해 사라진 암말을 찾아 나섰다. 이 과정에서 이피토스는 티린스에 머물고 있던 헤라클레스를 찾아가 말을 찾아줄 것을 요청하였다.

▶**이피토스를 내동댕이치는 헤라클레스**(269쪽 그림)_헤라클레스가 광기에 사로잡혀 호의적인 이피토스를 성 위에서 던지는 장면이다. 파벨 소로킨의 작품.

헤라클레스 청동상_헤라클레스는 헤라 여신으로부터 저주를 받아 12가지 과업을 치른다. 그 후 헤라클레스는 오이칼리아의 왕 에우리토스와 활쏘기 시합에서 승리하여 이올레와 결혼하기로 하였으나 에우리토스의 변심으로 뜻을 이루지 못하고 그의 아들 이피토스를 죽여 새로운 형벌을 치르게 된다.

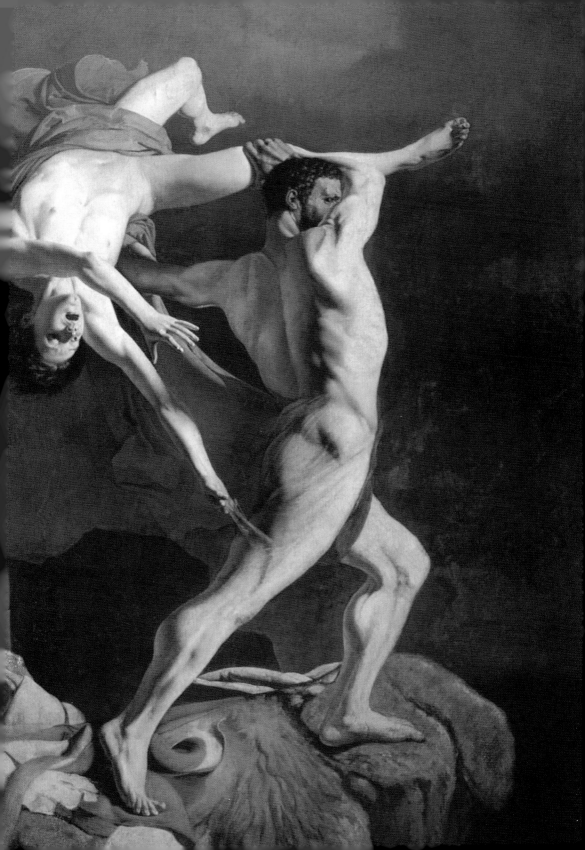

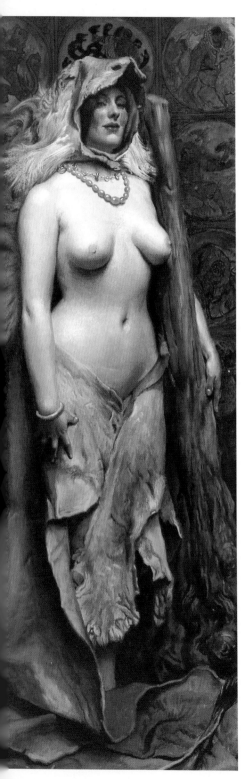

그러나 함께 술을 마시던 중 은근히 자신이 말 도둑으로 의심을 받고 있다고 느낀 헤라클레스는 그만 분노하여 이피토스를 데리고 성 위로 올라가 그를 성 밖으로 던져 죽게 만들었다.

헤라클레스는 이피토스를 죽인 죄를 씻기 위해 헤르메스 신의 신탁을 받아 리디아의 여왕 옴팔레에게 노예로 팔려갔다. 옴팔레는 리디아의 왕 트몰로스의 아내로 남편이 죽은 뒤 여왕이 되어 리디아를 다스리고 있었다. 그런데 '옴팔레(Omphale)'라는 이름은 사람의 배꼽을 의미하는 말로, 아폴론의 델피 신전에 있던 세계의 중심이라고 여겨졌던 반원형의 돌과 방패 중심부의 돌기를 의미하기도 한다. 소아시아에 위치한 리디아는 당시 교역의 중심지로 부가 넘치는 나라였고 여인들이 결혼 전에도 얼마든지 남자와 관계해도 처벌하지 않는 자유로운 여성 중심의 나라였다. 그 중심에는 옴팔레 여왕이 있었고 화려한 명성답게 남성을 잘 다루었고, 남성 편력은 따를 자가 없을 정도여서 매일 환락의 연회를 벌이곤 했다.

옴팔레_헤라클레스의 몽둥이를 들고 사자 가죽을 쓰고 있는 모습이다. 존 바이엄 리스턴 쇼의 작품.

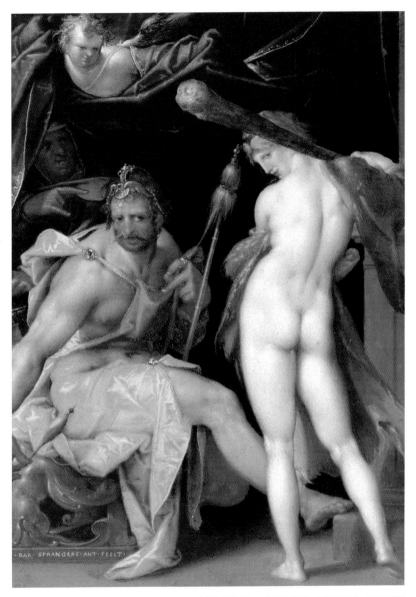

여장을 한 헤라클레스_놀라운 세부 묘사와 완벽한 구도가 돋보이는 작품이다. 옴팔레의 눈부시고 육감적인 나신에서 풍기는 성적 매력이 화면을 압도한다. 그림 속에서 옴팔레는 사자가죽을 걸친 채 큰 몽둥이를 들고 관람자를 바라보며 야릇한 미소를 짓는다. 권력을 쥐고 흔드는 당당한 가장의 모습이다. 이와 달리 헤라클레스는 옴팔레의 핑크빛 드레스를 걸친 채 실을 잣고 있다. 주눅이 들다 못해 가자미처럼 비굴한 시선이다. 그 모습이 어찌나 애처로운지 보는 이들로 하여금 실소를 금치 못하게 한다. 그야말로 '주부'인 남성을 비굴하게 풍자한 대표작이 아닐 수 없다. 바르톨로메우스 슈프랑거의 작품.

3년 동안 노예가 된 헤라클레스는 여왕의 노예가 되어 온갖 시중을 들어야 했다. 그는 디오니소스 향연에 참석하는 여왕을 위해서 여장을 하고 황금 양산을 받쳐주어야 했고, 여왕의 옷을 입고 그녀를 등에 태운 채 네 발로 궁전을 기어 다녀야 했다. 옴팔레의 뛰어난 기교에 꼼짝없이 그녀의 포로로 지내던 헤라클레스는 그녀를 즐겁게 하기 위해 무엇이든지 할 수 밖에 없었다.

그런데 리디아 왕국에 숱한 도적들과 괴물들이 백성들을 괴롭혔다. 어느 누구도 그들을 상대하여 싸우기를 꺼려하자 옴팔레 여왕은 초초하였다. 그때 여장을 한 헤라클레스가 나서 그들을 단숨에 물리쳤다.

옴팔레는 거칠고 강하지만 단순하기 짝이 없는 헤라클레스의 남성적인 매력에 흠뻑 반해 버렸다. 그녀는 솔직 담백한 성격대로 헤라클레스를 열정의 도가니로 유혹하였다. 그녀는 당당하게 키스를 퍼부으며 헤라클레스를 함락시키려 했다.

헤라클레스는 옴팔레와 함께 살았던 3년 동안 완벽한 여왕의 노예가 되었다. 두 남녀는 이른바 속궁합이 찰떡인 천생연분 커플이었다. 두 사람의 열정적 사랑을 그린 〈키스〉에서 옴팔레와 헤라클레스는 매일 밤 몸이 부서져라 격정적인 키스를 나누는 욕망의 포로가 되었다. 색기가 뚝뚝 흐르는 음녀와 정력이 넘치는 근육질 남성의 입맞춤은 여름 한낮의 폭염보다 뜨겁고 진한 키스로 서로를 탐닉했다. 흥분을 참지 못한 옴팔레가 왼쪽 다리를 헤라클레스의 허벅지에 척 하고 얹으면 구릿빛 근육질의 몸매를 자랑하는 헤라클레스는 여인의 젖가슴을 맹수처럼 거칠게 움

▶**키스(273쪽 그림)_**침실에서 남자는 조급하고 여자는 느긋하다. 원초적 본능에 충실한 헤라클레스는 급한 마음에 세상 모든 것을 줄 것처럼 속삭이고, 본능에 굴하지 않은 옴팔레는 강한 헤라클레스를 얻기 위해 천천히 집요하게 유혹한다. 헤라클레스의 급한 마음은 그의 손이 옴팔레의 풍만한 가슴을 움켜쥐고 있는 것으로 잘 드러나고 있다. 프랑수아 부셰의 작품.

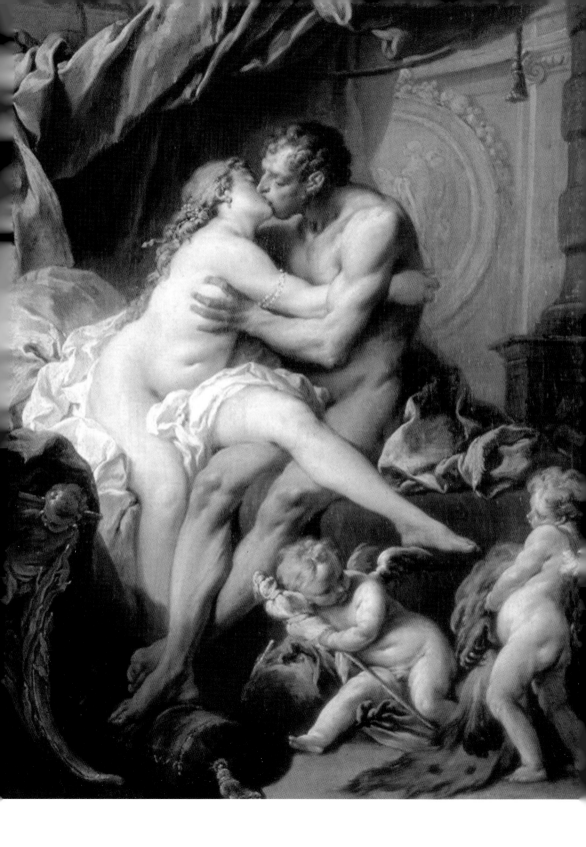

켜쥐면서 화답한다. 두 남녀가 눈을 감은 채 황홀경에 빠져 키스를 나눈다. 이 키스는 성교를 방불케 하는 농도 짙은 키스다.

키스는 말없는 대화이며, 무엇보다 상대에게 순응하겠다는 신호이다. 키스는 섹스의 전초전이기도 하다. 키스로 헤라클레스의 강인함이 잠에서 깨어나고, 능동적으로 옴팔레를 제압하기 시작했다. 그것은 옴팔레가 바라던 일로, 그녀는 오직 한 사람 헤라클레스의 여자로 순종하고자 했다.

옴팔레는 헤라클레스로 인해 진정한 여인이 되었다. 그녀는 마침내 사랑에 눈이 멀어 자유인과 결혼하기 위해 헤라클레스를 노예에서 해방시켜주고 말았다. 그러나 헤라클레스는 자유인이 되자 옴팔레에게서 도망쳐 버렸다. 그야말로 옴므 파탈의 나쁜 남자였다. 헤라클레스와 사랑을 나눌 수 있었던 것은 주인과 노예의 관계에 있을 때만 가능한 사랑이라는 것을 옴팔레는 몰랐던 것이다. 다른 전언에 따르면 옴팔레와 헤라클레스는 3년 동안 아들 셋을 낳았다고 한다.

헤라클레스와 옴팔레_헤라클레스가 옴팔레의 노예가 되어 베를 짜는 모습이다. 옴팔레는 헤라클레스와의 사랑에서도 주도권을 행사한다.

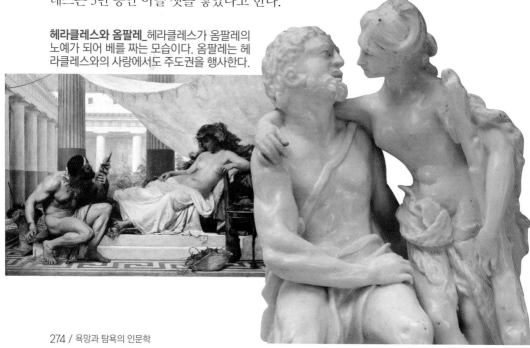

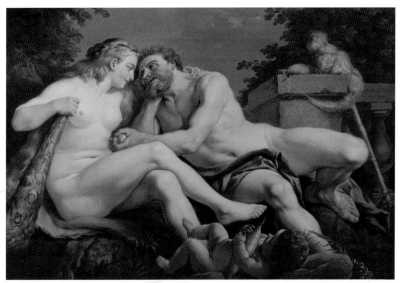

헤라클레스와 옴팔레_헤라클레스에게 당당한 눈길을 보내고 있는 옴팔레의 모습이다. 루이 장 프랑수아 라그르네 레네의 작품.

옴팔레와 헤라클레스의 신화는 사랑에 관한 남자의 몇 가지 비밀을 흘린다. 강한 남자는 아름다운 여자에 약하다, 마초 같은 남자가 순한 양으로 성역할을 바꾸면 성적 흥분은 몇 배 더 강렬해진다, 성의 탐닉은 남자보다 여자가 더 진하다 등등. 실제로 마초형 남자일수록 미녀를 보면 야성을 잃고 해초처럼 흐물흐물해진다는 과학적 증거도 찾아볼 수 있다. 심지어 소설가 스윈번은 아름다운 여자가 자신을 회초리로 때릴 때 쾌감은 이루 말할 수 없이 강렬해진다고 고백한다.

강한 남자를 제대로 다루는 법은 누가 가르쳐 주지 않아도 본능적으로 아는 여자만이 할 수 있는 법이다. 그런 의미에서 옴팔레는 음란한 요부가 될 충분한 자격이 있다. 그녀는 헤라클레스에게 성의 비틀기, 성적 일탈을 통한 강렬한 쾌감을 선물했다. 그에게 남성성을 박탈당할 때 오는 희열이 얼마나 짜릿한지 체험을 통해 알게 했다. 남자들은 강인한 여성, 나약한 남성상을 최초로 제시한 옴팔레가 두려워 그녀를 팜므 파탈로 낙인찍었다.

사랑의 사기꾼 문두스

로마 어느 마을에 빼어난 미모를 자랑하는 여인이 있었다. 그녀의 이름은 파울리나, 사람들은 그녀의 미모를 보는 순간 넋을 잃고 말 정도로 절세의 미인이었다. 많은 남자들이 그녀와 가깝게 지내길 소원하였으나 그녀는 이미 결혼한 몸인데다 정숙하기 또한 이를 데 없었다.

그녀는 남편을 제외한다면, 유일한 관심사는 이집트 신인 아누비스를 섬기면서 은총을 받는 것이었다. 그녀는 오로지 아누비스 신만을 지극 정성껏 섬겼다.

그러던 어느 날, 티베리우스 황제의 기병대장인 문두스라는 젊은이가 기도를 드리러 신전으로 가고 있는 그녀를 보게 되었다. 아주 잠깐 동안 이었으나 그녀의 아름다움에 넋을 잃은 문두스는 그 순간부터 그녀를 사모하기 시작했다. 그는 그녀의 환심을 사기 위해서 많은 선물과 함께 사랑을 고백했지만 소용이 없었다. 하지만 포기할 그가 아니었다. 문두스는 파울리나가 신의 은총을 얻기 위해 이시스의 신전을 방문하여 기도한다는 것을 알고는 신전을 지키고 있는 사제를 찾아갔다. 사제를 찾아

간 문두스는 돈 1만 냥을 사제에게 쥐어주며 매수하였다. 그의 지시에 따라서 사제들 중 한 명이 부드러운 목소리로 파울리나에게 말하기로 되어 있었다. 파울리나가 여느 때와 다름없이 신전을 방문했을 때, 그 사제는 아누비스 신이 밤에 자기에게 나타나서 그녀가 바치는 헌신에 기뻐워하고 있으며 밤에 신전에서 그녀와 만나 이야기를 나누고 싶다고 말을 하였다.

이 말을 들은 파울리나는 더 없이 기뻐하며 곧바로 남편에게 가서 사제의 말을 전하였다. 아내의 말을 들은 남편은 사제의 말에 따르라고 아내에게 말했다.

"신의 부르심을 감히 누가 거역한단 말이오."

날이 저물자, 파울리나는 혼자의 몸으로 신전으로 향했다. 신전에 소속된 시녀들은 신전 앞에 침소를 마련하고는 그녀로 하여금 침소에 들도록 했다. 그녀가 그 말에 따르자 시녀들은 주위를 정리하고는 모두들 물러갔다. 그녀만이 남게 되자, 제단 뒤쪽에 숨어 있던 문두스가 화려한 아누비스 신의 모습으로 변장을 하고 그녀가 누워 있는 침실 속으로 기어들어 그녀의 몸을 끌어안고는 키스를 퍼부었다.

아누비스 조각상_자칼의 머리에 인간의 몸을 가진 고대 이집트의 죽은 자들의 신. 자칼 그대로의 모습으로 그려질 때도 있다. 저승으로 향하는 문을 열어 죽은 자를 오시리스의 법정으로 인도하며, 죽은 자의 심장을 저울에 달아 살아 생전의 행위를 판정하는 역할을 맡았다. 그리스 · 로마 시대에는 죽은 자를 저승으로 인도하는 헤르메스와 동일시되어 헤르마누비스라는 이름이 붙여졌다.

아누비스 신으로 변신한 문두스_파울리나를 유혹하기 위해 갖은 방법을 동원한 문두스가 아누비스 신으로 변장하여 그녀를 유혹하는 장면이다.
▶**문두스와 파울리나**(279쪽 그림)_아름다운 미인이지만 멍청한 파울리나가 문두스의 꼬임에 넘어가 그와 정사를 나누는 장면이다. 이탈리아화파의 무명 작가 작품.

　놀라서 깨어난 그녀는 반항하기 시작했다. 그러자 문두스는 자기가 그녀가 흠모해 마지않았던 아누비스 신이니 즐거워하라고 말했다. 그녀의 기도와 헌신 덕분에 신이 그녀와 잠자리를 하려고 하늘에서 내려왔으니 이제 그녀는 또 다른 신을 낳게 될 것이라고 말했다.

　그러자 그녀는 신과 인간이 성교를 할 수 있는지, 또 인간과의 성교에 익숙한지를 사랑하는 신에게 물어 보았다. 문두스는 즉시 신들도 그렇게 할 수 있다고 대답하면서 유피테르(제우스)가 지붕에서 금비로 내려와 다나에의 무릎에 앉았던 것을 예로 들었다. 그들의 결합으로 영웅 페르세우스가 탄생했다고 했다. 그러면서 자신을 받아들여 신의 아이를 잉태하라고 하였다.

　파울리나는 문두스의 달콤한 말에 넘어가 기쁜 마음으로 그의 요구를 들어주었다. 아누비스로 변장한 문두스는 그처럼 갈망하던 여인의 육체를 유린하였다.

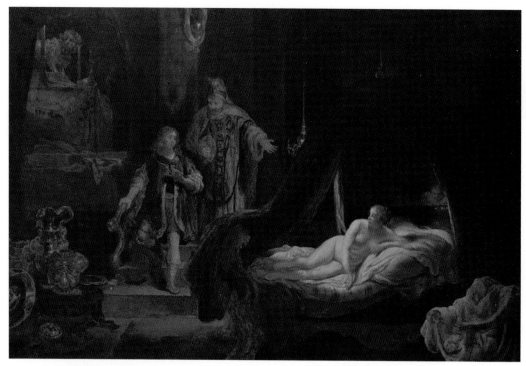

파울리나의 침실로 다가가는 문두스_신전의 사제와 짜고 파울리나를 유혹해 그녀의 침실로 다가가는 문두스를 묘사하였다. 게르브란트 판 덴 에크후트의 작품

　다음날 해가 밝자, 여인은 기쁨에 넘쳐 집으로 돌아왔다. 그리고 신전에서 자신의 몸에 일어났던 일에 대해 빠짐없이 남편에게 이야기했다. 남편은 아내에게 있었던 일에 대해 진심으로 기뻐했다. 그리고 다른 여인들도 파울리나의 행운을 부러워했다.

　파울리나가 얼마나 열렬하게 자신의 키스와 애무를 받아들였는지를 알고 있는 문두스는 또 한 번 그녀와 관계를 하고 싶어 신전으로 가는 파울리나에게 다가가 낮은 목소리로 말했다.

　"운 좋은 파울리나여, 나 아누비스 신에 의해 아이를 잉태하다니."

　하지만 이 말이 끝나기가 무섭게 그가 기대했던 것과는 반대의 결과가 나타났다. 파울리나는 화들짝 놀랐다. 무슨 일이 일어났던가를 곰곰이 떠올려 본 뒤, 그녀는 비로소 이 사기극을 깨닫게 되었다.

아누비스 신이라고 믿었던 것이 문두스였다는 사실을 알게 된 파울리나는 큰 충격을 받았다. 그리고 곧 깊은 수치심과 슬픔에 빠져 어찌할 바를 모르게 되었다. 그녀는 남편에게 가서 모든 사실을 고백했다. 남편도 역시 고통스러워했다.

이 불행한 이야기는 입에서 입을 건너 황제 티베리우스의 귀에까지 들어가게 되었다. 황제는 이런 불상사가 앞으로 다시는 일어나선 안 되겠다고 생각했다. 그 결과 사제는 처형되었고, 문두스는 추방되었다. 그 후 파울리나가 얼마나 바보였는지 로마의 모든 사람들 입에 오르내렸다.

아누비스 신으로 변신한 문두스_로마 사람들은 바보같은 파울리나의 이야기를 모자이크 벽화로 새겨 문두스와 파울리나를 풍자하였다.

제국을 유혹한 클레오파트라

클레오파트라는 많은 사람들의 입에 오르내렸던 이집트의 여왕이었다. 고대 로마의 작가들은 입을 모아 그녀가 거부할 수 없는 매력을 지녔다고 말한다. 그리스 영웅작가인 플루타르크는 "그녀의 미모는 숨 막힐 정도로 강한 인상을 주는 것은 아니지만 이상하게도 대단한 매력을 지녔다. 그녀의 감미로운 목소리는 즐거움을 주었으며 그녀의 혀는 능란하게 연주하는 현악기와 같다"고 말했다. 디온 카시우스도 "클레오파트라의 목소리는 매우 다정하며 그녀가 말을 할 때면 누구나 귀를 기울이게 되고, 그녀의 매력에서 벗어날 수 없다"라고 밝혔다.

클레오파트라는 프톨레마이오스 12세의 둘째 딸로서, 기원전 51년 이후 남동생인 프톨레마이오스 13세와 결혼하여 이집트를 공동으로 통치하였다. 고대 이집트에서는 자기 어머니나 딸과 결혼하는 것만이 금지되어 있었지, 오누이 간의 결혼은 흔한 관행이었다.

그즈음 동방 지역을 거의 정복했던 로마의 폼페이우스가 이집트로 가서 클레오파트라의 죽은 동생 대신 살아 있는 또 다른 동생을 이집트의

클레오파트라_영화 〈클레오파트라〉의 한 장면으로, 1963년에 제작된 이 영화는 세기의 커플인 엘리자베스 테일러가 클레오파트라 역을 맡았고 카이사르 역에는 리차드 버튼이 열연하였다.

왕으로 앉히자 클레오파트라는 분노하며 폼페이우스에 대항해 군사를 일으킨다.

기원전 48년, 클레오파트라는 프톨레마이오스 13세와의 권력투쟁에서 패배한 후 강제로 폐위당해 유배된 처지였다. 위기에 처한 클레오파트라는 이집트를 침공한 로마 장군 카이사르의 막강한 권력을 이용해서 왕권을 되찾을 계획을 세웠다. 외부의 적을 이용해 내부의 적을 치는 것이 이른바 그녀의 전략이었다. 카이사르를 유혹할 계략을 꾸민 클레오파트라는 상상을 초월한 방법으로 정복자인 카이사르와 운명적인 첫 만남을 가졌다. 클레오파트라는 알렉산드리아를 정복한 카이사르 군대가 이집트 왕궁에 머물고 있다는 정보를 알아냈다. 그녀는 칠흑같이 어두운 밤에 양탄자에 드러누운 다음 충복에게 자신의 몸을 양탄자로 둘둘 말 것

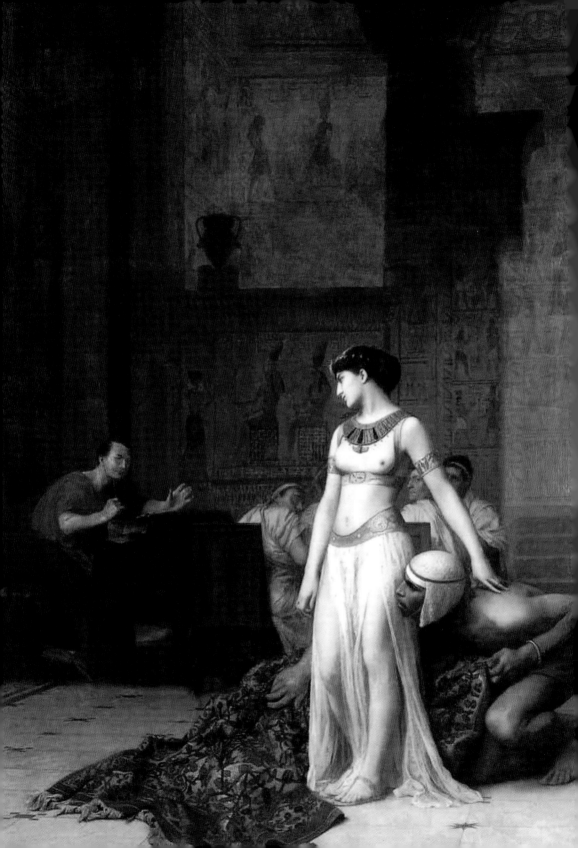

을 명령한다. 충복은 어깨에 들쳐 멘 양탄자를 로마 병사들에게 보이면서 집정관에게 바칠 값진 선물을 가져왔다고 둘러댔다. 큼직한 양탄자는 이내 카이사르의 눈길을 끌었고 호기심이 발동한 그는 서둘러 양탄자를 풀게 했다. 그러자 양탄자를 펼친 순간 눈부시게 아름다운 반라의 여왕이 비너스처럼 양탄자 속에서 솟아나왔다. 클레오파트라와의 기상천외한 첫 만남에 압도당한 카이사르는 평소의 냉정함을 잃고 여왕의 매력에 흠뻑 빠지고 말았다. 실오라기 하나 걸치지 않은 눈부신 여왕의 몸에 반쯤 넋이 나간 카이사르는 강렬한 이끌림으로 크레오파트라의 침실로 들어갔다. 그날 이후 카이사르는 로마의 위대한 군인도 아니고 최고의 권력자도 아니었다. 바로 클레오파트라의 성적 매력에서 헤어나지 못하는 성욕의 포로로 그녀의 처분만 기다리는 순한 양이 되었다. 클레오파트라에게 홀딱 반한 카이사르는 애인을 위해 여왕의 정적을 모두 제거하고 그녀를 왕좌에 복귀시켰다.

카이사르는 쉰이 넘은 나이에 불같은 사랑에 빠졌다. 내연의 관계인 두 사람은 BC 47년경 남보란 듯 40척에 달하는 호화로운 배를 타고 나일 강을 횡단하면서 열정을 불태웠고 사랑의 결실인 아들 카이사리온까지 낳았다. 클레오파트라는 카이사르의 지원으로 왕국을 독차지할 수 있었다. 그때부터 그녀는 카이사르와의 관능적인 쾌락에 몸을 던졌다.

◀**카이사르를 만나는 클레오파트라**(284쪽 그림)_클레오파트라가 융단 속에 감춰져 있다 카이사르 앞에 나타나는 장면으로, 그녀의 돌발적인 유혹에 놀란 카이사르는 그녀의 매력에 빠져들고 만다. 장 제롬 레옹의 작품.
클레오파트라의 황금 두상

기원전 44년에 카이사르가 암살되고 브루투스와 카시우스가 패배하자, 클레오파트라는 시리아를 향해 진군하고 있었던 안토니우스를 영접하러 갔다. 그런데 안토니우스는 옥타비아누스의 여동생과 이미 결혼한 유부남이었다. 하지만 클레오파트라의 미모와 터질 것 같은 유혹의 몸짓에 그는 쉽게 정복당했다. 그녀는 그를 비참할 정도로 홀리고 사로잡았다. 그녀는 자기의 통치에 걸림돌이 되는 것은 모두 제거하기 위해 이미 남동생을 독살했고 이번에는 에베소스의 디아나 신전에 있는 여동생 아르시노에를 죽이려고 안토니우스를 유혹했다. 안토니우스는 이미 그녀에게 정신이 팔렸던 참이라 아르시노에를 죽여 그녀에게 선물하였다.

클레오파트라는 안토니우스의 우유부단한 성격을 간파하고는 대담하게도 시리아와 아라비아 왕국을 달라고 요청했다. 그럼에도 안토니우스는 그녀의 욕망을 채워주기 위해 두 나라의 일부를 넘겨주었다.

권력욕과 탐욕이 넘쳤던 클레오파트라는 동방의 왕들의 창녀가 되어 그들을 유혹하고 황금과 보석을 정부들로부터 갈취하였다. 한 번은 그녀가 시리아를 통해 이집트로 돌아왔을 때 당시 유대의 왕이었던 헤로데스의 환대를 받았다. 클레오파트라는 은밀히 그를 유혹하여 자신의 침실로 끌어들였다. 하지만 영악한 헤로데스는 안토니우스의 후환이 두려워 그녀의 유혹을 뿌리쳤다. 그는 오히려 클레오파트라를 암살하고자 했지만 지지자들의 반대로 무산되고 말았다.

▶**안토니우스를 만나는 클레오파트라**(287쪽 그림)_클레오파트라의 유혹에 넘어간 안토니우스가 해상에서 그녀를 만나는 장면이다. 티에플로의 작품.
마르쿠스 안토니우스_율리우스 카이사르의 충실한 부하로 카이사르 군대의 지휘관이자 행정가였고, 카이사르의 사후 옥타비아누스·레피두스와 함께 제2차 삼두정치를 이끌었다.

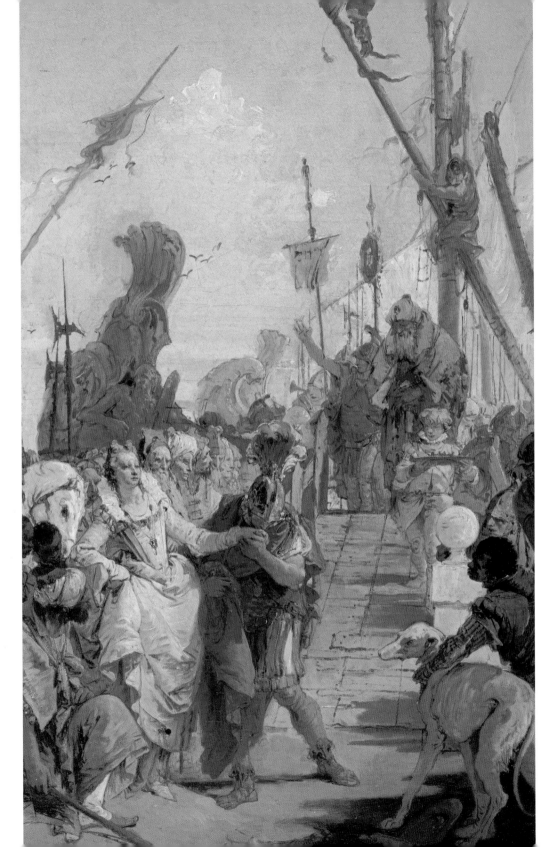

클레오파트라와 안토니우스의 성찬_안토니우스와의 성찬 내기를 묘사한 그림이다. 티에플로의 작품.

　이집트로 돌아온 클레오파트라는 안토니우스의 부름에 그에게로 갔다. 안토니우스는 아르메니아의 왕과 태수를 생포하고 엄청난 보물을 전리품으로 챙겨 보란 듯이 클레오파트라에게 내보였다. 선물을 보고 기뻐하던 그녀는 안토니우스를 치하하듯 자신의 뜨거운 육체를 제공하였다. 이미 눈먼 사랑의 노예가 된 안토니우스는 로마의 부인인 옥타비아와 이혼을 하고는 클레오파트라를 아내로 맞이하였다.

　어느 날 안토니우스는 사랑하는 그녀를 위해 최고의 성찬을 만들어 주고자 물었다.

　"당신이 원하는 성찬은 무엇이오?"

　그러자 클레오파트라는 대수롭게 않게 말했다.

　"저는 마음만 먹는다면 한 끼 식사에 천만 세스터스(고대의 로마 화폐)라도 소비할 수 있어요."

　안토니우스는 그녀가 그냥 허세로 하는 말이라고 생각했지만 그런 식사를 해보고 싶다는 생각이 들면서 정말로 그 식사가 가능한지 보고 싶었다. 그는 그녀의 말을 시험해 보기로 하고는 루키우스 플란쿠스를 심판으로 불렀다.

클레오파트라와 안토니우스_안토니우스는 클레오파트라의 유혹에 빠져 자신의 부인 옥타비아와 이혼하고 클레오파트라와 정식으로 결혼한다.

다음날 식사는 다른 때와 별다르지 않았다. 그러자 안토니우스가 그녀의 약속을 비웃었다. 그 순간 클레오파트라가 시종을 시켜 다음 코스를 대령하라고 명령했다. 시종들은 강한 식초가 든 잔을 가져왔다. 클레오파트라는 귀에 걸고 있었던, 값어치를 매기기조차 어려운 진주 귀걸이 한쪽을 풀어 식초에 녹여서 마셔 버렸다. 그녀가 나머지 한쪽에 남아 있던 귀걸이를 풀려는 순간, 루키우스 플란쿠스가 서둘러 안토니우스가 졌다고 선언했다.

클레오파트라가 승리한 덕분에 두 번째 진주 귀걸이는 다행히 무사하였다. 나중에 그 진주는 로마로 가져가서 두 개로 나눈 다음 파르테논 신전에 있는 비너스의 귀에 걸리게 되었다.

클레오파트라의 탐욕은 지칠 줄 몰랐다. 그녀는 자신의 모든 욕망을 일거에 이루기 위해 안토니우스에게 로마제국을 달라고 요구했다. 제정신이 아니었던 안토니우스는 클레오파트라의 불타는 육체를 보듬으며 로마를 주겠다고 호언장담했다.

그러나 그들의 바람과 전황은 정반대로 흘러갔다. 안토니우스의 전처인 옥타비아의 오빠인 옥타비아누스가 이집트 침공을 선포하였다. 안토

클레오파트라를 쫓는 안토니우스_악티움 해전에서 클레오파트라가 전투 중 배를 돌리자 그녀를 따르는 장면이다. 로렌스 알마타데마의 작품.

니우스와 클레오파트라는 그들의 금빛으로 빛나는 함대를 자주색 돛대로 장식하고는 에피로스로 진군했다. 그러나 그곳에서 벌어진 육상 전투에서 무참히 패하고 말았다. 전함을 뒤로 물린 안토니우스는 악티움 해전에 모든 운명을 걸기로 했다. 문제는 안토니우스가 전쟁 지휘 경험이 전무하다시피한 클레오파트라에게 대책없이 끌려다니고 있다는 데 있었다. 살육과 칼날이 맞부딪치며 병사들의 고통에 찬 아우성이 빗발치는 전쟁터에서 아무리 독한 클레오파트라라 해도 이들을 통제할 방법이 없었다. 그녀는 한참 전쟁이 벌어지는 와중에 자신의 60척의 전함과 더불어 타고 있던 황금 배를 돌려 황급히 후퇴하였다. 이를 본 안토니우스는 전함의 깃발을 내리고 그녀의 뒤를 따랐다. 지휘관이 이탈하자 안토니우스군은 혼란에 빠졌고 공포심은 병사들 사이에 전염되었다. 이에

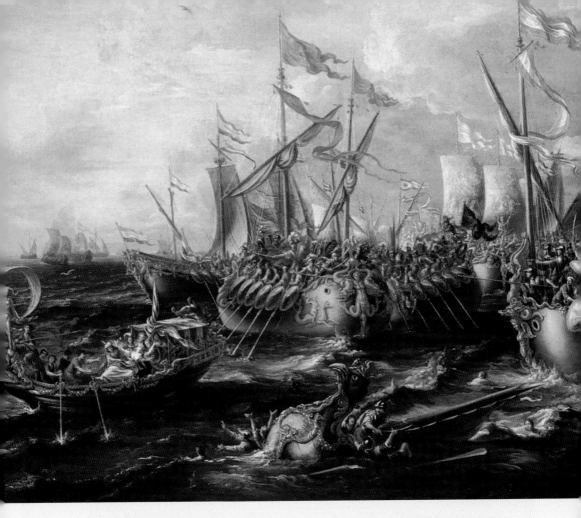

악티움 해전_악티움 해전(기원전 31년)은 마르쿠스 안토니우스와 옥타비아누스(후의 아우구스투스) 간에 로마의 패권을 두고 겨룬 해전이다. 로마의 경우 해전에 상당히 취약했으며, 악티움 해전의 경우에도 '해전을 육전화'한 로마 식의 전투가 벌어졌다. 해전 자체는 별 특징이 없이 옥타비아누스 측의 승리로 끝났다.

악티움은 그리스 북서부의 안부라키아 만 앞에 있는 반도이다. 육전(陸戰)을 주창한 안토니우스도 해상 결전을 고집한 클레오파트라의 의견을 받아들여 해상에서 옥타비아누스 함대와 격돌하게 되었다. 양 진영은 각각 500척 이상의 함선을 보유하였으나 옥타비아누스의 부장 아그리파가 바람의 방향을 계산한 교묘한 전술로 기선을 제압, 안토니우스 함대를 격파하였다. 안토니우스는 남쪽으로 달아나는 클레오파트라 함대에 실려 이집트로 도망했다. 육상과 해상전투는 잠시 더 계속되었으나 옥타비아누스군의 대승리로 끝났다. 안토니우스와 클레오파트라는 이듬해 알렉산드리아에서 죽었으며 옥타비아누스는 악티움 해전의 승리를 통해 내전을 종식하고 로마 최고의 권력자로 부상할 수 있었다. 로렌조 카스트로의 작품.

반해 옥타비아누스군은 점점 기세가 올라 안토니우스군을 맹렬히 공격하기 시작했다. 어둑해질 무렵 안토니우스 함대의 대부분은 파손되거나 불태워지게 된다. 안토니우스는 작은 배로 갈아탄 뒤 달아났으며 이를 소수의 몇몇 함대가 따라갔다. 뒤에 남겨진 함대는 옥타비아누스의 군에 붙들리거나 파손되고 말았다. 결국 안토니우스는 악티움 해전의 패배로 자결하고 말았다.

클레오파트라는 안토니우스가 죽자 젊은 옥타비아누스를 유혹하려고 했다. 하지만 이번에는 통하지 않았다. 이에 분노한 그녀는 모든 것을 포기하고는 안토니우스의 곁에 누워서 죽기로 결심했다. 그녀는 자신의 팔목을 긋고는 상처가 난 곳에 이집트 코브라를 올려놓았다. 깊은 잠과 더불어 죽음을 가져다준다는 뱀이었다. 이집트에 도착한 옥타비아누스는 클레오파트라까지 죽자, 안토니우스의 유언대로 클레오파트라와 함께 나란히 묻어줬다.

클레오파트라의 죽음_이집트 코브라를 이용하여 죽음을 선택한 클레오파트라의 죽음을 묘사한 그림이다. 레지날드 아서의 작품.

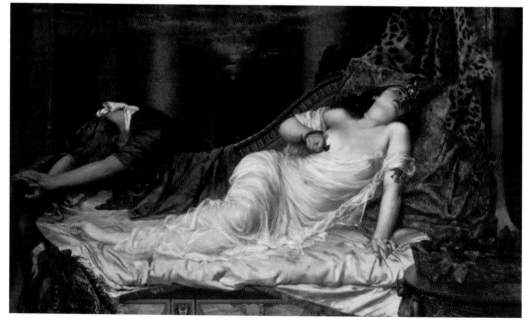

로마 퇴폐의 상징 메살리나 발레리나

메살리나 발레리나는 로마 제4대 황제 클라우디우스의 세 번째 아내였다. 그녀는 로마에서 손꼽히는 명문 귀족 출신에 황제보다 무려 서른다섯 살이나 젊고, 미모도 뛰어났지만 로마 역사상 가장 음탕한 여자로 낙인이 찍혔다. 메살리나라는 이름은 방탕과 퇴폐의 동의어인데, 오늘날에도 남자를 병적으로 밝히는 여자를 의학적으로 메살리나 콤플렉스로 부를 정도이다. 그녀는 로마제국의 황후가 된 이후 부도덕하고 음란하며 비열한 행동으로 일관해 로마 황실에 부정적인 영향을 끼친 인물로 후세인들에게 기억되었다.

메살리나는 16세의 어린 나이에 당시 황제였던 칼리굴라의 주선으로 클라우디우스와 결혼했다. 클라우디우스는 칼리굴라의 작은 아버지로 메살리나와 결혼할 당시 48세의 상당히 많은 나이로 메살리나와 무려 32살이나 차이가 났다.

그는 선천적으로 경미한 뇌성마비 증세와 소아마비로 걸음걸이가 불편했다. 그는 불편한 몸으로 인해 두 번의 결혼을 실패하고 메살리나를

메살리나 발레리나_로마 황제 클라우디우스의 아내이자 로마의 황후. 고대 로마의 타락한 성의 상징으로 불린다. 한스 마카르트의 작품.

세 번째 부인으로 맞아들였다. 메살리나는 세상물정도 모르는 어린 나이에 결혼하였지만 결혼식을 올리고 얼마 지나지 않아 황제 칼리굴라가 갑자기 살해당하여 클라우디우스가 황제가 되면서 그녀도 전혀 예상치 않은 황후가 되었다.

클라우디우스는 황제의 자리에 오르자 어린 황후와 시간을 보내기보다 서재에 파묻혀 제국의 일을 돌보기에 여념이 없었다. 그는 한창 꽃다운 나이의 메살리나의 성욕을 채워주지 못했다. 메살리나는 자신의 욕구불만을 권력을 행사함으로써 풀어나갔다. 그녀는 사치를 일삼고, 자신이 원하는 저택과 토지 등을 얻기 위해 수많은 사람들에게 누명을 씌워 죽였다.

메살리나는 선천적으로 성욕이 무척 강한 여자였다. 그녀는 늙은 남편이 자신의 성적 욕구를 감당할 수 없다는 것을 알아차린 순간부터 습관적으로 불륜을 저질러 성적인 굶주림을 해소했다. 처음엔 황제의 눈을 피해 조심조심 불륜의 현장으로 갔지만 얼마 지나지 않아 남편이 별 신경을 안 쓴다는 것을 알고는 아예 궁정 안에 은밀한 방을 만들어 미친 듯이 향락에 탐닉했다. 그녀는 하루가 멀다 하고 매일 같이 밤의 향락에

빠져들면서 자신과의 동침을 거부하는 남자는 가차 없이 죽였다. 로마인들은 개인 매춘방을 만들어 화냥질을 일삼는 황후의 추잡한 행동에 치를 떨었건만 정작 황제는 아무것도 모르는 척 아내의 음란한 행실을 전혀 문제 삼지 않았다. 메살리나를 섹스 괴물에 비유했던 풍자 작가 유베날리스는 황후의 난잡한 품행을 이렇게 개탄했다.

"황제가 잠들기가 무섭게 메살리나는 가운을 걸치고 황금 가발을 쓴 채 여자 노예를 데리고 황급히 왕궁을 빠져나가 악취가 감도는 사창굴의 작은 방으로 달려갔다. 그녀는 남자들이 지나갈 때마다 황금가루를 바른 젖꼭지를 내밀어 유혹하고 몸을 팔았다. 밤새 실컷 육욕을 채운 후에도 만족할 줄 몰랐던가. 광란의 밤을 보낸 파리한 얼굴은 등잔불의 연기에 그을렸고, 몸에서는 사창굴의 고약한 악취가 풍겼건만 황후는 뻔뻔하게도 그 불결한 몸을 황제의 침대에 뉘었다."

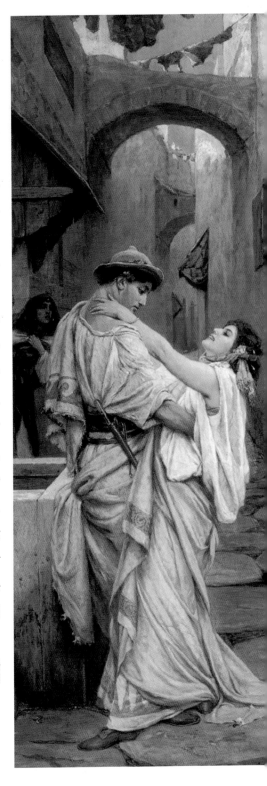

메살리나 발레리나_거리의 창녀가 되어 남자를 유혹하는 메살리나 발레리나. 파벨 스베돔스키의 작품.

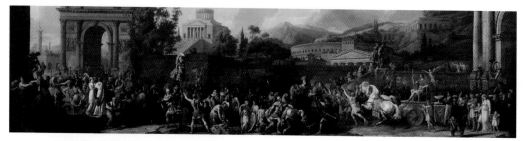

로마제국의 개선식_전쟁이나 전투 등에서 승리한 장군이나 군대를 치하하고 승리를 기념하기 위한 행사. 로마제국의 개선식이 가장 유명하다. 개선식에서 행진하는 장병들은 개선식의 주인공인 장군을 놀리는 구호를 외치는 풍습이 있었다. 개선장군이 너무 교만해지면 신들에게 질투를 살 수 있다는 명목이었다. 가령 율리우스 카이사르의 개선식 때는 '시민들이여 마누라를 숨겨라. 대머리 난봉꾼이 나가신다네!'와 '카이사르는 갈리아를 정복했고, 니코메데스는 카이사르를 정복했다!'라는 내용의 구호를 외쳤다. 그리고 개선장군이 전차에 타고 있으면 그 뒤에서 월계관을 개선장군 머리 위에 받들고 있는 노예가 있는데 이 노예는 개선식이 끝날 때까지 '당신도 한낱 인간입니다'라는 말을 계속 되풀이해 장군이 교만해지는 것을 방지했다고 한다. 메살리나는 여성의 신분으로 개선식의 주인공 노릇을 했다 하니 당시 로마 시민들에게 얼마나 큰 충격을 주었을 지는 짐작하고도 남는다. 조세프 베르네의 작품.

메살리나의 기행은 지금도 여러 가지가 전해오고 있다. 대표적으로 로마제국의 브리타니아 정복을 기념하는 개선식에 보란 듯이 참가해 사람들을 놀라게 만든 사건이 있다[로마의 개선식은 단순히 행진을 의미하는 게 아니라 그 순간만큼은 황제는 살아있는 신으로 추앙받아서 신성을 의미하는 붉은 안료를 칠하는 전통이 있었다]. 당시 개선식 참가는 전쟁에 참여한 장군과 휘하 병사들에게만 주어졌고, 제정 시기에 들어와서는 오로지 황제만이 할 수 있는 권리나 마찬가지였다. 그런데 브리타니아 정복에 아무런 기여도 하지 않은 어린 황후는 실제 전쟁에 참전해 승리를 거둔 황제, 장군, 병사들을 들러리 세우면서 마치 자기가 주인공인 것처럼 마냥 대놓고 설치고 다녔다.

어린 나이부터 지위를 이용해 치맛바람을 휘두른다고 비난받은 메살리나는 금전욕이나 물욕도 강해서 사치도 꽤나 심했다. 그녀는 단순 사치만 심한 정도가 아니라 한번 눈독을 들인 재물은 갖가지 음모를 짜고 누명을 씌우고 사람을 죽여서라도 가로챘다. 하지만 무엇보다도 그녀의

악명을 높인 것은 정도가 심한 불륜행각과 제어할 수 없는 성욕의 분출이었다.

어느 날, 메살리나는 자신을 만나고자 어머니 대 안토니아와 함께 궁정에 들린 의붓아버지를 보게 되었다. 그는 원로원 아피우스 실라누스였다. 메살리나는 아피우스의 탄탄한 구릿빛 피부와 서글서글하게 잡힌 주름과 선한 갈색 눈동자에 빠져 첫눈에 의붓아버지에게 욕정을 품게 되었다.

메살리나는 고리타분한 남편과 의부인 아피우스 실라누스의 건강함이 비교가 되었다. 그녀는 이어 어머니인 대 안토니아에게 편히 쉬기를 권한 다음 술에 취해 잠들어 있던 아피우스의 침실로 숨어들어갔다.

술에 취한 아피우스는 잠결에 이상함을 느끼며 눈을 떴는데 자신의 옆에 메살리나가 적나라하게 알몸을 드러내며 의붓아버지인 자신을 유혹하는 게 아닌가. 그는 다른 사람도 아닌 의붓딸의 야릇한 미소를 보며 놀랐다. 아피우스는 너무 놀라 그녀를 밀쳐냈다. 그럼에도 그녀는 포기하지 않고 그에게 달려들었다. 그녀는 한 마리의 발정난 암캐였던 것이다.

누워 있는 메살리나 누드 조각상

아피우스는 침대에서 벌떡 일어나 그녀의 행동을 막아서고는 그녀의 어머니가 잠들어 있는 방으로 가버렸다. 메살리나는 자신이 거절당했다는 수치심에 몸을 떨며 급기야는 자신의 남편에게 아피우스 실라누스가 역모의 일을 꾸미고 있다고 중상모략을 하여 의붓아버지를 죽였다. 이후에도 이런 식으로 그녀의 불륜상대가 되길 거부한 원로원 의원들을 누명을 씌워 죽이거나 추방하는 행동을 저질렀다.

어처구니없는 이유로 원로원 의원들이 하나둘 죽어나가자 원로원 귀족들은 황제가 메살리나의 말만 듣고 원로원을 공격하는데 신경도 안 쓴다고 비난했다. 따라서 클라우디우스는 원로원을 존중하고 황제로서 어떤 특권도 요구하지 않았음에도 황제와 원로원 사이는 나쁘게 흘러가게 됐다.

메살리나는 궁정의 애인들과의 성행위에 만족하지 못했다. 그들은 모두 권력 앞에 순종하는 순한 강아지였던 것이다. 그녀는 더 짜릿한 쾌락을 추구하기 위해 궁정을 몰래 빠져나가 고급 매춘부로 나섰다. 심지어 그것으로도 만족할 수 없어서 아예 천민들이 이용하는 최하층 매음굴에서 창녀로 일하며 날이 밝을 때까지 여러 손님을 받으면서 온갖 음란한 성행위를 했다. 그때 그녀는 과감하게 남근의 고리가 달린 '류카스카'라는 문패까지 걸어놓고 손님을 받았다고 한다.

결국 그녀는 스스로 파멸의 길에 들어서는데, 그 사건은 바로 황후의 중혼과 궁정 쿠데타 시도였다. 메살리나는 중년의 잘생긴 원로원 의원 가이우스 실리우스와 불륜을 저지르다가, 황제가 오스티아 건설을 위해 로마를 비운 틈에 궁전에서 많은 사람들이 지켜보는 가운데 지참금까지

▶**메살리나(299쪽 그림)**_메살리나는 자신의 성욕을 채우기 위해 원로원은 물론 노예들까지 불러들여 불륜행각을 벌였다고 한다. 앙리케 베르나델리의 작품.

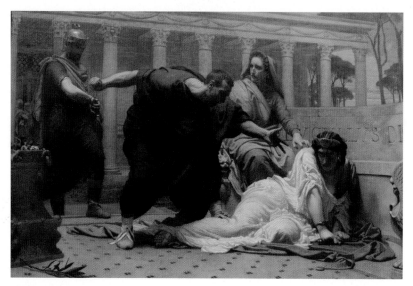

죽임을 당하는 메살리나_그녀의 소생들도 좋은 결말을 맺지 못했다. 딸인 옥타비아는 어머니와 달리 착하고 현명했으며 정숙한 여인으로 이름이 높아 로마인들의 동정과 사랑을 받았으나, 남편이었던 네로에게 냉대를 당한 끝에 간통 누명이 씌워져 죽임을 당했다. 아들인 브리타니쿠스 역시 네로의 황위를 위협하는 인물이라는 이유로 살해당했다. 《로마인 이야기》의 저자 시오노 나나미의 말에 따르면, 현대 이탈리아어에서 메살리나라는 이름은 '아무 남자와 동침하는, 몸가짐이 헤픈 여자'의 대명사로 쓰인다고 한다. 프랑수아 빅토르 엘로이 비엔노리의 작품.

낸 결혼식을 강행했다. 거기에 더해 그녀는 클라우디우스를 폐위시키려는 반역음모까지 계획해 실행에 옮기려고 했다.

그러나 이런 메살리나의 중혼과 음모는 황제의 서신 담당비서 나르키수스에게 사전에 발각되고 만다. 이때 나르키수스는 "황후가 실리우스와 음모를 꾸며 황제를 살해하려 했다"는 것을 클라우디우스 황제에게 전했다.

자신의 최측근의 밀고와 그가 내민 정황 증거까지 나오자 황제는 실리우스에게 사형 선고를 내렸다. 그러나 메살리나의 애원에 마음이 흔들렸던지 클라우디우스는 자꾸만 처벌을 미뤘고, 결국 클라우디우스의 측근들이 루쿨루스 별장에 숨어 있던 황후를 찾아내 칼로 찔러 죽였다. 이때 그녀의 나이 불과 23살이었다.

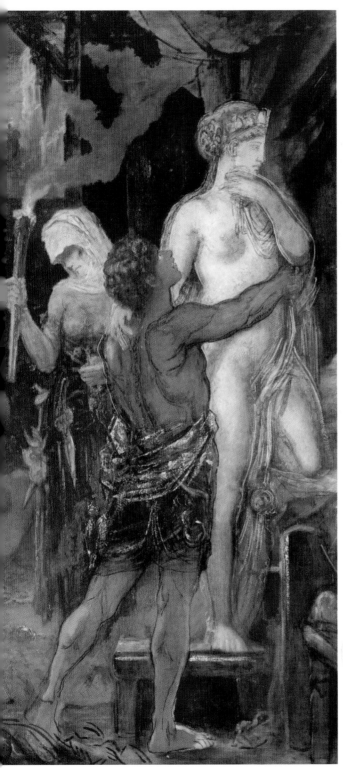

매음굴의 메살리나_젊은 남자가 메살리나를 바라보며 그녀의 허리를 감싸고 있고, 메살리나는 침대 한쪽에 발을 올려놓은 채 남자의 어깨를 애무한다. 다른 곳을 바라보는 메살리나의 시선은 한 남자에게 만족하지 못하는 성욕을 암시하며, 하얀 메살리나의 몸과 강한 대비를 이룬 남자의 몸은 성적 쾌락에 빠져 있음을 나타낸다. 두 사람 뒤에 햇불을 들고 있는 여자는 황후의 경호를 담당하고 있지만 황후의 행실엔 시선을 두지 않고 있다. 화면 왼쪽 열린 창문 사이로 보이는 건물은 로마의 궁정을 나타내며 메살리나가 있는 곳이 사창가임을 암시한다. 침대 시트와 반쯤 열려 있는 커튼은 섹스의 쾌락을 나타낸다. 이 작품에서 왕관은 그녀가 황후임을 상징하며, 그녀의 신분이 높다는 것을 암시하고자 남자보다 높게 서 있는 구도로 그림을 그렸다. 귀스타브 모로의 작품.

메살리나 조각상

희대의 창부 메살리나의 문란한 남성 관계, 낮에는 고귀한 황후요 밤에는 비천한 매춘부로 살았던 이중성, 병적인 성적 탐닉에 빠져 파멸을 자초한 그녀의 드라마틱한 인생은 예술가들의 호기심을 한껏 자극했다. 비어즐리는 메살리나를 과도한 성욕을 해소하지 못해 욕구불만에 빠진 여자로 묘사했다. 성욕의 화신 메살리나가 두 손을 불끈 쥐고 젖가슴을 풀어헤친 채 궁정 계단을 오른다. 비어즐리는 메살라니가 남자를 밝히는 타락한 여자라는 것을 보여주기 위해 그녀를 뚱뚱하고 심성이 고약한 여자로 표현했다. 그녀의 앙다문 입술, 살벌한 기운이 감도는 매서운 눈길은 메살리나가 피에 굶주린 잔혹한 색마라는 사실을 알려준다.

현대 이탈리어어로 '메살리나'는 성욕을 억제하지 못하고 남자들과 동침하는 몸가짐이 헤픈 여자를 의미한다. 하지만 페미니스트들은 메살리나를 성의 자유를 부르짖은 선각자로 평가했다. 그녀가 황후의 지위를 누리기보다 자신의 욕망을 찾아 능동적으로 행동했고, 애인과 합법적인 관계를 갖기 위해 용감하게 이중 결혼을 감행했다는 이유에서다. 메살리나가 희대의 음탕한 여자인지, 시대를 앞서갔던 성의 선각자였는지는 그녀를 보는 시각에 따라 각각 다르게 평가될 수 있을 것이다. 다만 한 사람의 여인으로서 평범한 사랑을 받지 못한 그녀의 엇나간 성욕 추구가 남자들이 만들어놓은 권력의 제국에서 벗어나고자 한 그녀만의 독특한 몸부림은 아니었을까. 혹 남자들은 여성의 성욕에 족쇄를 채우기 위해 메살리나를 팜므 파탈로 만든 것은 아닐까.

누워 있는 메살리나 누드 조각상

제8장
세상에서 가장 치명적인 질투

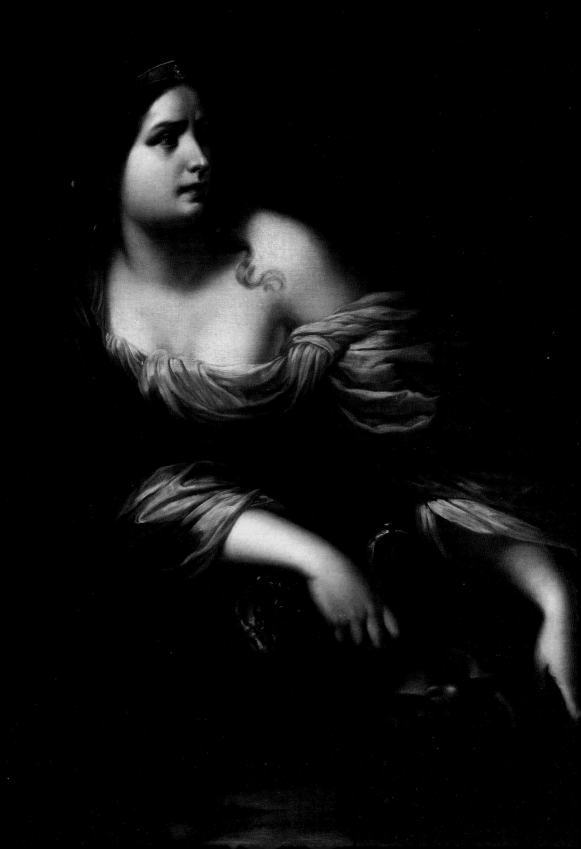

적장의 목을 벤 유디트

유디트는 유대의 산악도시인 베툴리아에 살았던 정숙한 여인이었다. 그녀는 과부였지만 몸은 아직 남자를 경험하지 못한 처녀였다. 첫날밤에 신랑이 불가항력적인 힘에 의해 그녀에게 접근하지 못해 육체적으로 결합이 이루어지지 않았다고 한다.

기원전 8세기경 아시리아의 왕 네부카드 나자르는 메디아 왕국을 공격하여 승리하고는 장군 홀로페르네스를 앞세워 남유대 왕국 등 여러 나라를 침공하였다. 이때 홀로페르네스의 막강한 군대가 유디트가 살고 있는 베툴리아로 침략하여 포위를 하였다.

유디트가 머무는 성 안에는 물이 떨어져 적에게 투항하기를 주장하는 사람들이 점점 많아졌다. 그러자 유디트는 사람들 앞에 나서서 자신이 적장을 만나 담판을 지을 것이니 그때까지만 기다려달라고 사람들에게 말했다. 그녀는 신의 도구로 나선 것이다.

◀**홀로페르네스의 목을 벤 유디트(304쪽 그림)**_유대의 아름다운 과부 유디트가 자신의 나라를 쳐들어온 홀로페르네스를 미인계로 유혹하여 그의 목을 베는 장면을 묘사한 그림이다. 카를로 프란체스코 누볼로네의 작품.

유디트는 구릿빛의 건장한 체구의 홀로페르네스와 대면하면서도 결코 그의 눈을 피하지 않았다. 당당하게 마주 쏘아보는 그녀의 강렬한 눈빛에 오히려 홀로페르네스가 눈길을 피할 정도였다. 유디트는 단호한 말로 베툴리아의 포위를 풀어달라고 말했다. 그런데 그녀가 간과한 것이 있으니, 그것은 자신이 처음으로 겪는 여성적 본능이었다.

유디트는 홀로페르네스를 증오한다고 생각했지만 여자로서 난생처음 건장한 남자의 몸을 보는 순간 적장이 아닌 남자로서 자기도 모르게 끌림을 느꼈다. 그것은 처녀로서 어쩔 수 없는 본능적 반응이었다. 홀로페르네스는 유디트를 맞아 성대한 연회를 베풀었다. 술을 마신 홀로페르네스는 조금 전의 그녀에 대한 경외감은 차츰 사라지고 그 자리에 여인을 향한 남성의 욕망이 꿈틀거렸다. 그는 주위에 있는 사람들을 물리치고 그녀와 단 둘이 있겠다고 선언하였다.

모두들 물러난 어둠 속의 막사 안에는 누구도 얼씬거리지 않았다. 홀로페르네스는 유디트에게 술 취한 목소리로 말했다.

"베툴리아의 포위를 풀어준다면 그대는 나에게 무엇을 줄 것인가?"

"장군께서는 제가 무엇을 드렸으면 좋겠습니까?"

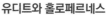

유디트와 홀로페르네스

유디트의 또렷한 말소리에 홀로페르네스는 성적 대가를 요구했다.

"나는 그대의 몸을 원하오. 그것도 지금 당장 말이오."

홀로페르네스는 말을 마치자마자 유디트를 향해 달려들었다. 유디트는 저항했지만 마음속 숨겨뒀던 성적 본능이 되살아났다. 이윽고 저항을 포기한 그녀는 홀로페르네스가 이끄는 대로 몸을 허락하였다.

홀로페르네스의 막사 안에는 질풍과 같은 두 사람의 육체의 향연이 펼쳐졌다. 홀로페르네스는 유디트가 처녀임을 알아채고는 흥분으로 정신이 아뜩해졌다. 그는 소용돌이와 같은 유디트의 품으로 빨려 들어가 이내 깊은 잠에 떨어졌다.

유디트는 자신의 처녀성을 더럽힌 홀로페르네스가 태평하게 잠에 떨어진 모습을 보고는 자기가 성노리개에 불과했다는 것을 느꼈다. 그녀는 그 순간 자신이 이 자리에 왜 왔는지를 새삼 깨달았다.

그녀는 자신이 맡은 임무의 위대성에 충만해서 신의 도구로 왔던 것이다. 이제 그녀는 잠자면서 웃는 홀로페르네스를 죽일 힘이 생겼다. 그녀는 홀로페르네스가 아끼던 칼을 뽑아 들었다. 그리고 목을 베어 하녀와 함께 수급을 거두어 탈출하였다.

유디트가 홀로페르네스의 목을 베는 장면은 많은 예술가들에게 영감을 주어 훌륭한 그림으로 탄생한다.

홀로페르네스의 목을 치는 유디트 조각상_이탈리아 피렌체 베키오 궁전의 한쪽 벽면을 차지하고 있는 유디트 조각상이다. 도나텔로의 작품.

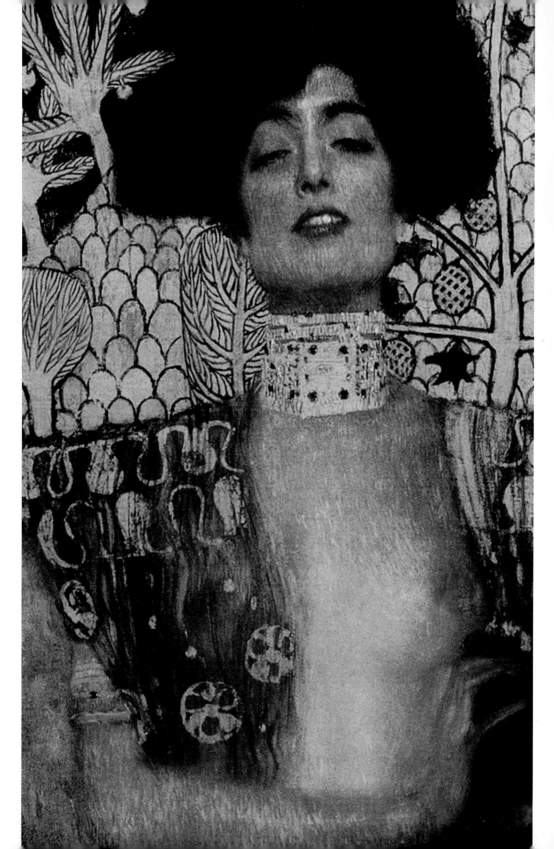

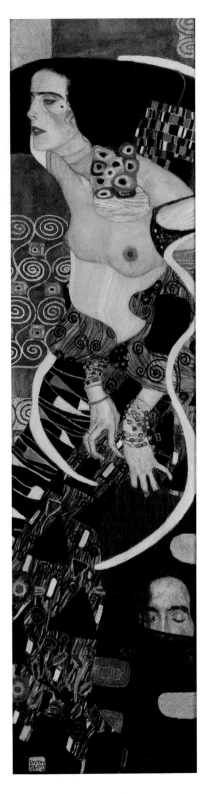

앞장의 그림은 구스타브 클림트가 그린 〈유디트〉이다. 1901년에 그려진 이 작품은 발표되자마자 격렬한 논란과 함께 그를 지원했던 유대인 후원자들의 커다란 분노를 불러일으켰다. 그럴 만도 한 것이 유디트는 구약성경에 등장하는 신앙심이 깊고 용기와 결단력으로 조국을 구한 영웅적인 여성이었다. 그런데 클림트가 표현한 유디트의 눈빛은 깊숙하게 묘한 표정을 띠고 있는 욕망에 들떠 유혹하는 듯한 팜므 파탈의 모습으로 나타냈기 때문이다.

8년이 지난 1909년에 클림트는 다시 〈유디트 II (왼쪽 그림)〉를 발표한다. 이번에도 역시 커다란 논란에 휩싸였는데, 유대인 후원자들이 이 작품에 성경 속에서 세례 요한의 목을 자르게 만든 요부, 살로메를 부제로 덧붙이기를 요구했다.

◀**유디트(308쪽 그림)**_반쯤 감은 유디트의 눈에서 전달되는 미묘한 감정 사이로 그녀가 웃을까 말까하는 입매에서 살짝 보이는 하얀 이는 일반적인 여성이 아닌 매우 특별한 세계를 향하고 있는 느낌을 준다. 구스타브 클림트의 작품.

유디트 II_사람의 키 정도로 그려진 그림으로, 유디트와 살로메의 공통점은 남성의 목을 갖고 있는 여인이라는 것 때문에 유대인 후원자들은 이 작품에 살로메를 부제목으로 쓸 것을 요청하였다. 구스타브 클림트의 작품.

홀로페르네스의 목을 치는 유디트_빛과 어둠의 강렬한 대조의 명암법을 창시한 카라바조의 역작이다.

위의 그림은 바로크 미술의 거장인 카라바조의 〈홀로페르네스의 목을 치는 유디트〉 작품이다. 카라바조는 무대 조명을 비추듯 유디트에게 빛을 부각시켜 묘사하고 있고 핏빛 같은 휘장이 쳐진 배경을 칠흑같이 그려냈다. 흰 옷을 입은 유디트는 큰 칼을 홀로페르네세의 목에 힘껏 밀어넣고 있다. 이러한 순간에도 그녀는 정돈되고 침착한 모습이다. 그러나 홀로페르네스는 고통에 몸을 뒤틀며 울부짖고 있으며, 피를 내뿜는 끔찍한 상처는 그대로 드러난다. 자루에 머리를 담을 준비를 하고 있는 늙은 하녀의 표정은 이 순간 그녀가 경험하고 있는 모든 공포를 전달하고 있다. 이와 달리 유디트는 칼을 들고 있는 그 순간에도 망설이는 모습을 하고 얼굴을 찡그리는 연약함도 드러내고 있다.

홀로페르네스의 목을 들고있는 유디트_빈센트 셀레르가 그린 작품으로, 유디트의 모습이
매우 관능적이고 요염한 모습으로 그려져 있다. 홀로페르네스의 목을 하녀가 들고 있는 자
루에 넣는 장면을 묘사하였다. 그림의 유디트에게는 조금 전 장수의 목을 자른 끔찍한 거
사보다도 홀로페르네스와의 열정으로 정사를 나눈 흥분이 다 가시지 않은 듯 나타내고 있
다. 미처 가리지 못한 옷매무새와 적나라하게 드러내는 그녀의 알몸, 두 뺨에 홍조를 띠고
있는 모습 등이 이를 증명한다. 그런 그녀를 지켜보는 하녀의 모습에서도 그런 상황이 잘
나타나고 있다. 하녀는 끔찍한 홀로페르네스의 머리보다도 홍조로 흥분되었던 유디트를
바라보고 미소를 보내고 있다. 자루에 담기는 홀로페르네스 역시 자신의 죽음보다 유디트
의 유혹에 순응하는 표정으로 지극히 남성 우월적인 관점으로 그려진 작품이다.

앞장의 그림은 바로크 시대의 여류화가인 아르테미시아 젠틸레스키가 그린 〈홀로페르네스의 목을 치는 유디트〉이다. 아르테미시아 젠틸레스키는 당시로는 몇 안 되는 여류 화가로, 당시 여성 화가들은 초상화, 정물화 등의 그림을 그렸지만 그녀는 금기시 되던 남성의 몸을 과감히 그려내기도 했다. 그녀는 카라바조로부터 그림의 조언을 얻었으며 화가인 아버지 오라치오 젠틸레스키로부터 실력을 인정받아 함께 그림을 그리기도 했다.

그런데 그녀는 아버지가 소개한 미술 교사인 아고스티노 타시에게 강간을 당하게 된다. 그 사실을 법정에 기소하지만 당시 법정은 피해자인 그녀를 오히려 도발적이고 남자를 유혹한 나쁜 여자로 몰아세웠다. 설상가상으로 그녀는 진실성을 담보해야 한다는 관습에 따라 모진 고문을 당하기도 하였다. 피해자가 견딜 수 없는 심신의 고통을 겪은 것과는 대조적으로 가해자인 아고스티노 타시는 경미한 옥살이를 하고 나온다.

아르테미시아 젠틸레스키는 자신의 분노를 〈홀로페르네스의 목을 치는 유디트〉의 작품 속에 쏟아냈다. 1610년 한 고객이 그녀에게 〈유디트〉를 주문했다. 그녀는 주문에 응하며 이런 내용의 편지를 썼다.

"나는 여자가 무엇을 할 수 있는지 보여줄 것입니다. 당신은 시저의 용기를 가진 한 여자의 영혼을 볼 수 있을 것입니다."

그림에는 피가 튀는 가운데 마치 생선머리를 자르는 것처럼 유디트의 표정이 한 남자를 응징하려는 복수심으로 가득 차 있다.

◀**홀로페르네스의 목을 치는 유디트**(312쪽 그림)_유디트와 하녀는 적극적으로 일을 마치기 위해 소매를 팔꿈치 위로 걷어붙이고 필사적으로 팔을 뻗어 홀로페르네스의 목을 자르려고 한다. 유디트는 남성을 유혹하는 성적 매력을 지닌 여인이 아니라 용감한 여전사로 나타나고 있다.

그림은 젠틸레스키로부터 사형식을 치르는 장면이라 볼 수 있다. 사형을 집행하는 유디트의 얼굴은 젠틸레스키를 묘사하였고 피를 철철 흘리며 목이 잘리는 홀로페르네스는 그녀를 성폭행한 아고스티노 타시의 얼굴을 그려넣었다.

아래 그림은 그녀의 아버지 오라치오 젠틸레스키의 〈홀로페르네스의 머리를 들고 있는 유디트와 하녀〉 작품이며, 오른쪽의 그림은 아르테미시아 젠틸레스키가 그린 〈유디트와 하녀〉이다. 두 그림에 등장하는 여인들은 들킬까 봐 주위를 살피고 있다. 오라치오의 여인들은 조마조마하며 불안해하는 마음이 더 드러나 있는 반면에, 아르테미시아의 여인들은 훈련이 잘 된 용사들처럼 강하고 결단력 있는 비장함을 나타내고 있다.

유디트의 영웅적인 행동은 당시 사람들의 열광적인 축제 분위기와 맞물려 정작 그녀가 적장과 몸을 섞었다는 사실은 그리 문제가 되지 않았다. 그러나 예술가들의 화폭을 구성하는 재료로는 유디트의 영웅적인 행동보다 섹스로 남자를 유혹해 살해한 에로틱한 부분이 더 흥미로운 부분이었다. 자신의 몸을 던져 적장을 살해하려 했던 한 정숙한 여인이 뭇

홀로페르네스의 머리를 들고 있는 유디트와 하녀_홀로페르네스의 잘린 머리를 들고 있는 두 여인은 서로의 머리를 기대며 불안을 나타내고 있다. 오라치오 젠틸레스키의 작품.
유디트와 하녀_홀로페르네스의 잘린 머리를 바구니에 담고 밖을 살피는 유디트의 눈에서 여전사의 살기를 나타내고 있다. 아르테미시아 젠틸레스키의 작품.

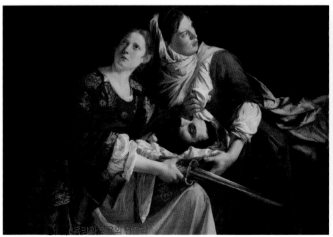

남자와 격렬한 성교가 이루어진 침대에서 성적 흥분이 채 가시기도 전에 동침한 남자의 목을 자른 살육의 대향연이 벌어졌으니 이처럼 매혹적인 소재가 또 있겠는가. 무엇보다 예술가들의 관심을 사로잡았던 건 하룻밤의 충격적인 사건을 통해 관능과 죽음, 에로스와 타나토스가 그대로 직조되는 이 자극적인 상황에 화가의 붓끝이 움직였던 것이다. 끔찍하면서도 에로틱한 유디트 설화는 르네상스와 매너리즘, 바로크 시대에 걸쳐서 가장 인기 있는 그림의 주제가 되었다. 성서 외경은 호흡이 멎을 것처럼 긴장된 순간을 이렇게 묘사하고 있다.

"커다란 칼과 남자의 잘린 머리는 유디트의 상징물이 되었다. 아름다운 여자가 남자의 목을 칼로 자르는 장면이나 여자가 한 손에 칼을, 다른 손에 남자의 잘린 머리를 움켜쥐고 있다면 그 여자는 유디트인 것이다."

역사적 영웅이 예술적 팜므 파탈로 변신할 수 있었던 것은 여성의 성적 매력으로 얼마나 참혹한 결과를 낳을 수 있을지를 여실히 보여준 충격적인 살인사건이 있었기 때문이었다. 유디트의 설화에서 남자와 여자의 생물학적인 에너지는 역전되고 여자는 가해자, 남자는 희생자로 그 역할이 뒤바뀐다. 여자는 성을 주도할 뿐만 아니라 남성의 목숨마저 빼앗는 절대적인 지배자가 되는 것이다. 세기말의 예술가들은 상대를 죽일 결심을 품은 채 남자와 몸을 섞은 여자의 냉정함에 두려움과 공포를 느꼈다. 애국심과 고귀한 사명감이 부각되는 바람에 유디트가 적장과 동침한 껄끄러운 부분은 감춰졌지만 그녀가 증오하는 남자와 성관계를 맺은 점, 성교가 끝나기가 무섭게 남자를 살해한 속내는 수수께끼로 남았다. 성을 제공한 대가로 남자의 생명을 앗아간 잔인한 여자 유디트는 여자의 성적 매력이 얼마나 위험한 것인지 경고한다.

비정의 마녀 메데이아

일찍이 성 아우구스티누스는 '질투를 느끼지 않으면 사랑하지 않는 것' 이라고 주장했다. 사랑의 강도를 증명하는 표시가 바로 질투라는 얘기 이다. 질투가 없는 사랑은 존재하지 않는다고 말한 성 아우구스티누스의 주장에 공감하게 되는 것은 사랑에 필연적으로 따르게 마련인 소유욕은 집착을 낳고, 광적인 애착은 곧 질투로 이어지기 때문이다.

젊고 아름다운 여자에게 남편을 뺏긴 여자의 질투심처럼 무서운 것이 있을까? 사랑을 배신한 남편과 연적에게 끔찍한 복수를 자행해 '질투와 복수의 화신'이 된 여자가 있다. 악명 높은 여인의 이름은 바로 그리스 신화에 나온 마법사 메데이아다. 메데이아는 그리스 신화, 비극을 통틀어 가장 잔인한 악녀로 손꼽힌다.

메데이아는 그리스 신화에 등장하는 마녀이자 콜키스의 유명한 왕인 아이에테스 왕의 딸이었다. 그녀는 대단한 미인이자 영리한 마녀로서, 마녀들 가운데 가장 뛰어났다. 그녀의 스승이 누구였는지 알 수 없지만, 약초 성분에 관해서만은 타의 추종을 불허하였다. 그러나 안타깝게도 그

녀는 자신의 장점보다는 성격과 기술이 기막히게 맞아떨어지는 최악의
평가를 받는 마녀라는 점이다.

메데이아는 황금양털를 찾으러 콜키스에 온 잘생긴 테살리아의 청년
인 이아손에게 매료되어 그를 사랑하게 되었다.

이아손은 테살리아의 이올코스 왕국의 왕자로, 그의 아버지 아이손이
정치에 싫증을 느껴 아들 이아손이 성인이 될 동안만이라는 조건으로 왕
위를 아우 펠리아스에게 양도했다. 이아손이 성장하여 숙부에게 왕위의
반환을 요구하자 펠리아스는 겉으로는 기꺼이 양도하려는 것 같은 태도
를 취했으나, 동시에 프릭소스의 황금양털을 찾기 위한 영광스런 모험을
해 보기를 은근히 권유했다. 이아손은 숙부의 제안을 흔쾌히 받아들여
바로 원정 준비를 하여 50명의 영웅들과 함께 콜키스에 도착한 것이다.

메데이아는 이아손을 사랑하여 황금양털을 얻도록 도와주겠다며 그
대신 황금양털을 가지고 돌아갈 때 자신도 데려가서 결혼해 달라고 했

메데이아와 이아손_메데이아는 이아손에 반하여 아버지와 그녀의 나라를 배반한다. 페르
디난트 볼의 작품.

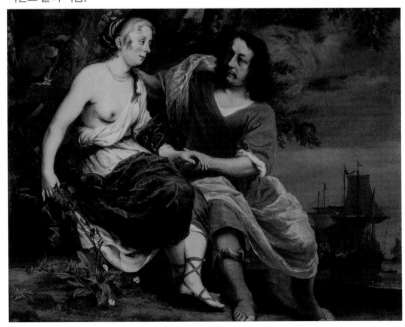

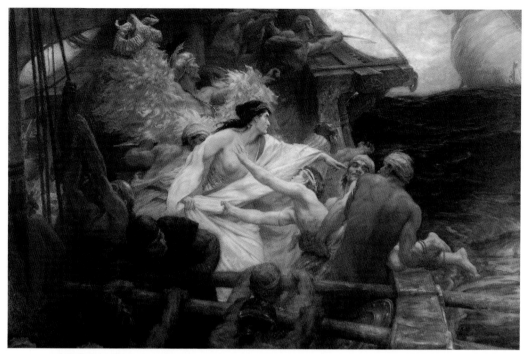

메데이아와 이아손_황금 양털을 탈취해 달아나던 이아손과 아르고호의 영웅들은 콜키스의 추격대를 따돌린다. 메데이아가 어린 동생을 죽여 바다에 버리고 있다. 그녀의 머리 뒤쪽으로 황금 양털이 걸려 있는 것이 보인다. 허버트 제임스 드래퍼의 작품.

다. 이아손은 아름다운 메데이아의 제안을 기꺼이 받아들였다. 일설에 따르면 메데이아가 이아손에게 그렇게 순식간에 반한 것도 헤라 여신의 작품이라고 한다. 이아손을 도와 펠리아스를 벌하기 위해 아프로디테 여신에게 부탁하여 메데이아를 사랑에 빠지게 했다는 것이다. 이아손은 메데이아 덕분에 콜키스의 왕 아이에테스와의 과제를 해결하고, 그녀의 마법으로 용을 잠재운 뒤 황금양털도 손에 넣을 수 있었다.

목적을 달성한 이아손 일행은 메데이아와 함께 곧바로 콜키스를 떠났다. 메데이아는 아버지의 궁전을 몰래 떠날 때 이복동생 압시르토스를 납치해서 아르고호에 태웠다. 그러고는 아버지가 자신들을 뒤쫓아 올 때 남동생을 죽여 그 사지를 하나씩 바다에 던졌다. 아이에테스 왕은 어린 아들의 장례를 치르려면 사지를 바닷물에서 건져낼 수밖에 없었고 이아

손 일행은 그렇게 지체된 틈을 타서 추격을 벗어났다.

　이올코스로 돌아가는 길에 이아손은 아버지 아이손과 어머니 알키메데가 펠리아스의 거짓에 속아 스스로 목숨을 끊었다는 비보를 접했다. 펠리아스는 이아손이 탄 아르고호가 폭풍에 침몰하여 아들이 죽었다는 거짓 소식을 두 사람에게 전했던 것이다.

　펠리아스는 이아손이 황금양털을 가지고 이올코스로 돌아왔을 때도 약속대로 왕위를 넘겨주려 하지 않았다. 펠리아스 왕이 자신의 어린 동생 프로마코스마저 살해하자 이아손은 복수를 다짐하며 메데이아와 함께 코린토스로 피신했다. 메데이아는 이번에도 이아손을 도왔다.

　그녀는 신분을 감추고 펠리아스의 딸들에게 접근하여 부쩍 늙어 버린 아버지 펠리아스 왕을 다시 젊게 만들어 주겠다고 유혹했다. 메데이아는 자신의 말을 증명하기 위해 펠리아스의 딸들이 보는 앞에서 직접 시연을 해 보였다.

약초를 캐는 메데이아_메데이아가 마법의 약초를 캐는 장면이다. 발렌타인 카메론 프린셉의 작품.

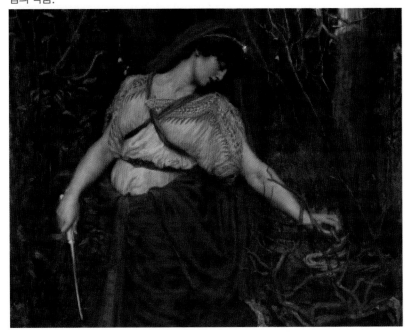

그녀는 늙은 숫양을 죽여 잘게 썬 뒤 끓는 물에 마법의 약초들과 함께 넣고 삶았다. 그리고 잠시 후 뚜껑을 열자 솥에서는 팔팔한 어린 양이 뛰쳐나왔다. 이것을 본 펠리아스의 딸들은 메데이아가 가르쳐 준 대로 아버지를 죽여서 잘게 썬 다음 솥에 넣고 삶았지만, 펠리아스는 숫양처럼 다시 살아나지 않았다.

주술을 행하는 메데이아_콜키스 왕국의 공주이자 마법사인 메데이아는 이아손을 사랑하여 그를 억압하던 숙부인 펠리아스를 마법으로 죽인다. 로랑 드 라 이르의 작품.

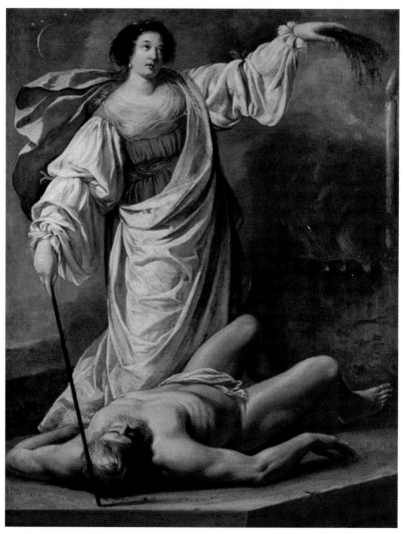

이에 이올코스의 백성들이 분노하여 메데이아와 이아손은 아이들을 데리고 코린토스로 피했다. 메데이아는 이아손을 위해 이 같은 범죄까지 저지르면서 이아손의 어려운 일들을 해결해 줬지만 그것에 대한 대가는 거의 받지 못했다.

그런데 이아손은 코린토스에서 크레온 왕의 딸인 글라우케에게 더 관심을 가졌다. 메데이아는 그러한 상황을 견딜 수가 없었다. 그녀의 분노는 이아손이 글라우케와 결혼하자 극에 달했다.

사랑의 배신을 당한 메데이아는 교묘한 방법으로 크레온의 궁전을 파괴했다. 성난 불길이 글라우케를 불태워 죽였다. 그리고 그녀는 이아손이 지켜보는 앞에서 자신과 이아손 사이에서 태어난 어린 두 아들을 죽였다.

그런 다음 아테네로 도망가서 아이게우스 왕과 결혼하여 아들을 낳았다. 메데이아는 자기 이름을 따서 아들에게 메두스라는 이름을 붙여 주었다. 하지만 얼마 안 가 메데이아는 아버지를 찾으러 아테네에 당도한 테세우스가 아이게우스의 아들임을 단번에 알아채고, 자신의 지위와 아들의 안위를 지키려 만찬 때를 빌어 테세우스를 독살하려 든다. 그러나 자신의 검을 차고, 자신의 신발을 신은 아들을 알아본 왕이 독이 든 술잔을 뿌리쳐버리고, 분노한 아이게우스와 테세우스가 그녀를 죽이려 들자 용이 끄는 수레를 타고 도주한다.

이후 메데이아는 고향인 콜키스로 돌아가 왕위를 찬탈하려던 삼촌 페르세스를 죽이고 아버지 아이에테스를 다시 왕좌에 복위시켰다.

자식을 죽이는 메데이아 조각상

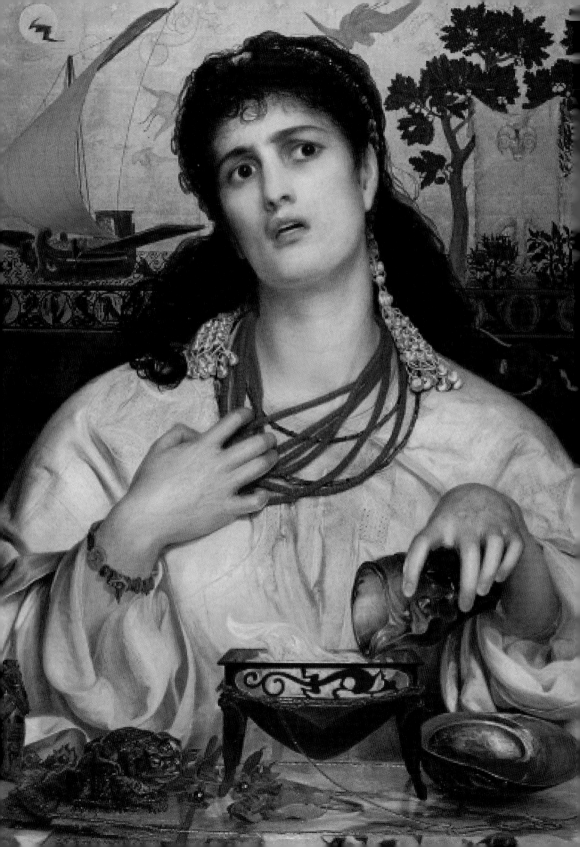

아이에테스가 아들을 토막 살인한 메데이아에게 아무 말을 안한 건 이 때문이었다. 이후 아이게우스와의 아들 메두스가 왕위에 올라 국명을 콜키스에서 메디아로 바꿨으며 이것이 후일 페르시아와 합쳐지는 메디아 왕국의 유래라고도 한다.

현명한 사람은 눈을 감거나, 하늘을 쳐다보거나, 아니면 땅을 내려다본다. 하늘과 땅 사이에 우리의 눈이 안심하고 살펴볼 수 있는 곳이란 없다. 막강한 메데이아가 눈을 감았더라면, 혹은 이아손을 갈망하면서 처음 눈을 들었을 때 다른 방향을 보았더라면, 동생의 목숨뿐만 아니라 처녀로서 자신의 명예를 더럽히지 않았을 것이다. 그러나 이 모든 것이 수치를 모르는 그녀의 눈 때문에 허사가 되고 말았다.

신화 속 메데이아는 예술가들에게 충분히 매력적인 소재를 제공한다. 그것은 바로 메데이아의 질풍노도와 같은 인생역정에서 진한 화폭을 그릴 수 있는 사랑과 배신, 애증, 복수의 시놉시스가 끝없이 펼쳐지기 때문이다. 무엇보다 메데이아의 강렬한 악녀 이미지는 세상 그 어떤 나쁜 여자들과도 비교할 수 없을 만큼 최악의 죄질을 갖추었다. 그녀는 질투심을 이기지 못해 자식까지 살해하는 걸 서슴지 않는 희대의 악녀였고 복수를 위해 사랑하는 사람의 연인을 독물로 물들게 하는 끔찍한 악행을 아무렇지도 않게 저지르는 세상 유래 없는 팜므 파탈이었다.

하지만 이러한 패륜범죄를 범한 메데이아의 입장에서 생각해보면 수긍이 안 되는 것도 아니다. 자신의 감정과 본능에 충실했던 메데이아는

◀**마법사 메데이아**(322쪽 그림)_이아손과 왕녀 사이의 혼담이 진행될 때 왕녀의 부친인 크레온은 메데이아의 이전 행적을 경계하여 그녀를 코린토스에서 완전히 추방할 생각을 굳히고, 이아손도 여기에 반대하지 않고 오히려 냉큼 떠날 것을 강요한다. 졸지에 자식 둘을 데리고 나라 밖으로 쫓겨나게 될 메데이아는 고민 끝에 극단적인 선택을 하게 된다. 프레데릭 샌디슨의 작품.

너무나 사랑했던 사람의 변심이 낳은 사랑의 희생자가 아닐까.

그녀는 평생 이아손을 의지하고 사랑했다. 이아손은 메데이아의 첫사
랑이며 마지막 사랑이었다. 그녀가 천륜을 어기고 동생과 자식을 살해
한 악녀가 된 것도 사랑만이 유일한 삶의 목적이요 희망이었기 때문이
다. 메데이아는 사랑만이 인생의 전부인 자신의 고통을 다음과 같이 피
를 토하듯 고백했다.

"나의 인생 그 자체였으며, 나의 고결한 남편이었던 그이가 결국 내
눈앞에서 세상에서 가장 잔혹한 일을 증명하고 말았군요. 살아 있는, 생
각하는 존재들 가운데 가장 가혹한 피조물이 우리 여자들이 아닐까요?"

–에우리피데스《메데이아》

그녀를 최고의 악녀로 만드는 데 결정적인 공헌을 한 사람은
그리스의 극작가인 에우리피데스였다. 고대 아테네의 3대
비극 작가 중 하나인 에우리피데스는 희곡《메데이아》에
서 형제를 죽이고 연적을 독살한 것도 부족해 친자식마
저 살해한 메데이아를 세상에서 가장 나쁜 여자로 묘
사했다. 에우리피데스가 메데이아를 악녀의 전형으
로 만든 것은 그녀가 저지른 살인은 우발적인 것
이 아닌 철저하게 준비해서 저지른 계획된 살인
이었기 때문이다.

마법사이자 악녀의 대명사인 메데이아

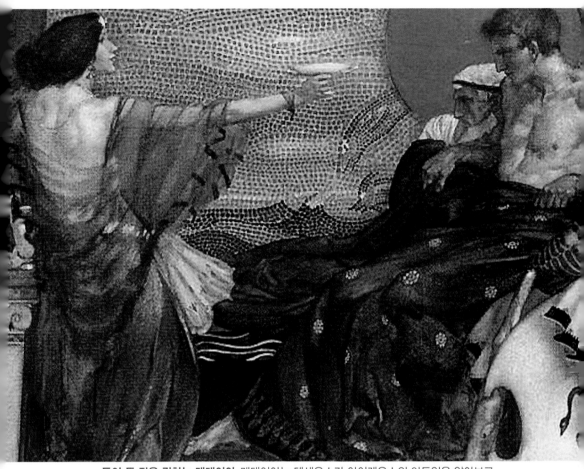

독이 든 잔을 권하는 메데이아_메데이아는 테세우스가 아이게우스의 아들임을 알아보고 독이 든 잔을 권한다. 윌리엄 러셀의 작품.

　가부장적 사회에서 아웃사이더이면서 약자인 여자는 남자가 불륜을 저질러도, 자신을 학대해도, 성폭행을 당해도 그저 여자의 팔자이거니 하면서 체념하기 십상이다. 하지만 남편에게 버림받은 메데이아는 착한 표 여자가 되기를 거부하고 스스로 나쁜 표 여자가 되어 사랑의 배신자를 처단했다. 가부장적 제도의 관습을 뿌리째 뒤엎은 그녀의 행동은 사회에 강한 메시지를 전달한다. 그 메시지란 바로 성의 주도권을 쥐기 위한 의도에서 모성을 강조하는 남성들의 음모를 좌절시켰다는 것이다.

집념의 왕비 카테리나

카테리나(카트린 드 메디시스)는 피렌체를 실질적으로 지배했던 메디치 가문의 출신이다. 그녀의 부모는 갓난아기일 때 모두 병으로 세상을 떠났다. 카테리나는 메디치 가문의 적법한 후계자였지만 여러 친척들이 번갈아가며 키우는 고아 신세였다. 그녀는 작은 할아버지였던 레오 10세와 클레멘스 7세가 연이어 교황이 되자 세상 사람들의 관심을 한몸에 받게 되었다. 그러나 그것도 잠시, 스페인의 침공을 받은 로마는 가톨릭에 적대적이었던 독일 용병들에 의해 쑥대밭이 되고 교황 클레멘스 7세는 궁지에 몰렸다.

이 틈을 타 피렌체의 공화파는 메디치 가문의 왕정을 무너뜨렸다. 공화정을 지지하는 사람들은 폭도가 되어 메디치 가문의 재산을 약탈했다. 카테리나는 수녀원으로 피신했다. 폭도들은 수녀원을 에워싸고 그녀의 목숨을 요구했다. 8살의 소녀 카테리나는 "하느님이 계신 수녀원에 폭력을 행사하는 것은 신성모독이다"라며 폭도들과 맞섰다.

로마가 스페인과 휴전하고 피렌체의 폭동이 진정된 후 카테리나는 삼

카테리나와 오를레앙 공작(앙리 2세)의 결혼_메디치 가문의 딸 카테리나는 삼촌인 교황 클레멘스 7세의 중매로 프랑스의 오를레앙 공작과 결혼하게 된다. 프란체스코 비안치 보나비타의 작품.

촌인 교황 클레멘스 7세의 후원과 지참금 약속을 통해 프랑스 오를레앙 ^(훗날 앙리 2세) 공작과 결혼을 하게 된다. 오를레앙 공작은 프랑수아 1세의 차남으로, 그가 메디치 가문의 딸과 결혼하자 프랑스에서 큰 반대가 일어났다. 메디치 가문은 당시 벼락출세한 가문으로 여겨져 귀천상혼으로 여겨질 가능성이 있었기 때문이다.

이에 프랑수아 1세는 카테리나가 평생 오를레앙 공작부인일 것이며, 왕비가 될 일이 없을 것이라고 귀족들을 안심시키고 카테리나와 오를레앙 공작을 결혼시켰다. 카테리나는 프랑스 언어도 미흡하여 귀족들로부터 따돌림을 받았다. 더욱이 그녀는 미인이 아니었기에 미모의 귀족부인들 틈에서 열등의식을 겪어야 했다.

남편인 오를레앙 공작은 남편의 의무만을 성실히 다했다. 그것은 말 그대로 최소한의 부부간의 의무였기 때문에 카테리나는 사랑으로 활활 타는 진정한 애정의 날들은 경험할 수가 없었다. 그런데 오를레앙 공작의 형인 제1 왕자 프랑수아가 파비아 전투에서 카를 5세에게 포로로 잡

혀 감금되었다가 풀려나자마자 오래 가지 않아 죽고 말았다. 뜻하지 않은 변고로 오를레앙 공작이 프랑수아 1세의 뒤를 이어 앙리 2세 왕이 되고 만다. 남편이 어느 날 갑자기 왕이 되면서 카테리나도 예기치 않게 프랑스의 왕비가 된다.

카테리나가 왕비가 되었음에도 여전히 말로는 다할 수 없는 수모를 당했다. 그녀의 친정인 메디치 가문은 피렌체의 폭동으로 쫓겨나 몰락의 위기에 처했고 유일한 후원자인 삼촌인 교황 클레멘스 7세의 서거로 지참금을 프랑스 왕가에 줄 수 없게 되었다.

카테리나는 앙리 2세를 지극히 사랑하였다. 하지만 그녀에게는 자식이 생기지 않았다. 왜냐하면 앙리 2세는 20세 연상인 디안 드 푸아티에 후작부인에게 정신이 팔려 있었기 때문이다. 디안은 아름다운 여성으로서 50대가 되어도 그 미모가 사라지지 않았다.

디안은 지적이며, 정치적 통찰력이 뛰어났기에 앙리 2세는 많은 공식 서류를 그녀에게 맡기고, 2명의 이름을 합쳐 '앙리디안'이라고 서명하는 것까지 허락했다. 그녀는 '옥좌 배후의 두뇌'였다. 그녀는 자신감에 넘쳐 있었고 성숙함과 앙리 2세를 향한 충성 때문에 왕에게는 궁정에서 가장 신뢰할 만한 동지이자 총애하는 애인이 되었다.

▶**디안 드 푸아티에 초상**(329쪽 그림)_ 앙리 2세가 사랑한 정부 디안은 앙리 2세보다 20살이 많았다. 앙리 2세의 왕비 카테리나와는 동갑의 나이임에도 불구하고, 앙리 2세가 연상의 여인을 사랑한 것은 그가 아버지 프랑수아 1세의 석방을 위해 인질로 스페인에 갈 때였다. 당시 여섯 살의 어린 앙리는 낯선 곳으로 떠나는 자신에게 애틋하게 작별의 키스를 해준 26세의 우아하고 아름다운 귀부인이 바로 디안이었다. 앙리 2세는 당시 어머니까지 여의었기에 그녀를 잊을 수가 없었다. 우여곡절 끝에 프랑스로 돌아온 앙리 2세는 후에 왕위에 오르자 그녀와 사랑에 빠지게 된다. 디안은 50대가 되어도 미모가 사라지지 않는 아름다운 여성이었다. 그림에는 매우 피부가 고운 디안이 처녀와 같은 가슴을 드러내며 사냥의 여신 아르테미스의 작은 화살을 손에 들고 있다. 그녀의 오른쪽 유모는 카테리나의 아이로 보이는 젖먹이에게 젖을 먹이고 있고, 디안은 앙리 2세와 카테리나의 사이에서 태어난 아이들을 양육하고 있었다. 고개를 내민 아이가 프랑수아 2세로 보이며 원근법의 구도 속에서 멀리 물동이를 안고 있는 여인을 비련의 여인인 카테리나로 묘사하여 그녀를 조롱하고 있다. 프랑수아 클루에의 작품.

궁정에 있어서 그녀의 지위를 알 수 있는 단면으로 교황 바오로 3세가 왕비 카테리나에게 '황금장미'를 주었을 때, 잊지 않고 왕의 애첩 디안에게도 진주목걸이를 선사했다는 일화도 전해진다.

카테리나는 남편을 뺏긴 모멸감과 질투에 절규하였다. 하지만 왕비임에도 디안을 어떻게 할 수가 없었다. 그녀와 디안과의 사이는 라이벌인 동시에 주제넘게 참견하는 연상의 육촌자매이기도 했던 것이다. 앙리 부부에게 아이가 생기지 않자 디안은 두 사람이 혼인 취소가 될 것을 염려하여 앙리가 아내의 침실을 자주 방문하도록 권했다. 잠자리까지 그녀의 재가 아닌 재가를 받아야 하니 카테리나의 울분은 날로 쌓여만 갔다.

카테리나는 황제의 혈통을 이어받을 아들을 낳기 위해 온갖 방법을 다 찾고 있었다. 그 방법의 하나로 점성술사 노스트라다무스에게 자신의 뜻을 알리고 아들 낳는 비법을 찾으려고 했다. 노스트라다무스는 임신을 간절히 원하는 카테리나에게 노새의 오줌을 마시라고 권했다. 노새는 당나귀와 암말 사이에 태어난 잡종으로 생식 능력이 떨어져 불임을 상징하는 동물이었다. 따라서 여성들은 노새 위에만 앉아도 임신이 되지 않는다는 미신을 믿고 있었다. 그런 노새의 오줌을 마시라는 노스트라다무스의 권유를 그녀는 아들을 낳겠다는 일념으로 받아들여 노새의 오줌을 마셨다.

앙리 2세는 키 작고 통통한 카테리나에게 별 감흥이 없었다. 하지만 카테리나는 아이를 갖기 위한 절박한 마음에 앙리 2세의 성욕의 노예도 마다하지 않았다.

디안 드 푸아티에 흉상_16세기 프랑스 노르망디 대판관의 부인이다. 프랑스 왕 앙리 2세의 애첩으로 궁정에 출입하였으며 권력의 실세로 군림하였다.

그렇게 하여 그녀는 노스트라다무스의 예언처럼 아이를 낳았다. 이후 앙리 2세는 그녀와의 관계를 지속하였다. 그리고 그들 사이에 열 명의 자녀가 생겼다. 하지만 모성애가 극진한 카테리나는 어렵게 얻은 아이들조차 디안이 데려가 양육을 맡았기에 마음대로 볼 수조차 없는 처량한 신세에 놓였다. 게다가 디안은 1548년에 발렌티누아 여공작, 1553년에 에탕프 여공작 작위까지 수여받아 승승장구하고 있었다.

앙리 2세는 1559년 딸의 결혼을 축하하는 마상창 시합에서 몽고메리 백작 가브리엘의 창에 눈을 맞아 사망하였다. 디안에게는 하늘이 무너지는 충격이었다. 디안은 카테리나를 은밀히 찾아 그녀 앞에 엎드렸다.

"제가 가진 모든 것을 바치겠으니 육촌 자매로서 은혜를 베푸소서."

앙리 2세에 이어 왕이 된 아들 프랑수아 2세의 섭정이 된 카테리나는 서두를 것이 없었다. 모두들 그녀가 복수의 화신이 되어 궁정을 피로 물들일 것으로 예상했으나, 그녀는 디안의 슈농소 성 하나만을 반환하도록 관대한 처분을 내렸다. 다만 디안에게 정치에 관여하지 못하도록 맹세를 받아 은퇴시켰다.

마상창 시합에서 눈을 찔리는 앙리 2세_앙리 2세는 딸과 여동생의 결혼식 피로연에서 술김에 투구를 쓰지 않고 시합을 하던 중 상대의 랜스가 부러지며 그 파편이 눈에 박혀 수술까지 받았으나 결국 사고 후 10여일만에 사망했다.

검은 상복의 카테리나_앙리 2세는 카테리나보다 디안을 더 사랑했다. 하지만 카테리나에게 앙리 2세는 자신의 아이를 10명이나 낳은 남편이었다. 그녀는 남편의 죽음에 평생 검은 상복을 입었다고 한다. 프랑수아 클루에의 작품.

▶**성 바르톨로메오 축일의 학살(333쪽 그림)**_샤를 9세 어머니 카테리나는 왕에 대한 위그노인 콜리니의 영향력이 커질 것을 염려한 나머지 가톨릭교도인 기즈 가문이 계획한 콜리니의 암살을 승인하였다. 1572년 카테리나의 딸 마르그리트의 결혼식에 참석하기 위해 위그노들은 파리로 몰려들었다. 이 기회를 노려 콜리니를 암살하려고 하였으나 실패하였다. 왕이 이를 조사하자 암살 음모가 탄로날 것을 두려워한 카테리나는 파리에 모인 위그노 지도자들의 암살계획을 꾸몄다. 마침내 8월 24일 새벽, 가톨릭교도들의 위그노들에 대한 무차별 대학살이 시작되었다. 다음날 왕이 학살 금지 명령을 내렸음에도 불구하고 그해 10월까지 유혈사태는 지속되었다. 이 사건으로 수천 명의 위그노들이 학살되었다고 전한다. 알렉상드르 카바넬의 작품.

카테리나는 남편의 죽음을 슬퍼하며 죽을 때까지 검은 상복을 입었다. 같은 해 그녀의 장남 프랑수아 2세가 즉위하게 되어 본격적인 섭정으로 나서게 된다.

당시 유럽은 루터가 개신교의 출발을 알린 이후, 프랑스는 로마 가톨릭교도와 칼뱅주의를 따르는 위그노(개신교)의 대립이 차츰 격화되고 있었다. 더욱이 프랑수아 1세 때부터 누적된 막대한 적자로 프랑스의 재정은 사실상 파탄 지경이었다. 카테리나의 가장 큰 목표는 프랑스를 유지하고 왕권을 확립하는 것이었다.

1560년 투르에 집결한 위그노들이 블루아 성으로 공격해오자 프랑스군은 요새화된 앙부아즈 성으로 퇴각하였다가 그곳에서 승리하여 대대적인 살육을 감행했다. 이를 앙부아즈의 폭동이라고 부르며 이때부터 카테리나는 냉혹하고 무서운 여인으로 변하였다.

그 무렵 장자인 프랑수아 2세가 사망하고 10세의 차남 샤를 9세의 즉위를 계기로 카테리나는 마침내 프랑스의 실권을 장악하였다. 카테리나는 그때부터 진정한 실권자로서의 실력을 발휘하기 시작한다. 그녀는 당시 막강한 권력을 가졌던 구교파 기즈 가문의 전횡을 억제할 필요성이 있을 때에는 신교를 지원하였고 왕권을 유지하는데 유리한 전략에 따라 신구 양 교도를 오가며 양면정책을 펼쳤다.

그녀는 두 집단을 이용하기도 하였지만 한편으로는 신·구교 양쪽을 조정하여 이들을 화해시키고 평화를 이루기 위해 노력하였다. 그녀의 목적은 왕권을 지켜내는 것일 뿐 신교와 구교 어느 한쪽에 치우지지 않으려고 노력했다. 신교와 구교 사이에 일어난 종교 전쟁 중에도 왕권 유지와 신장에 종교를 적절히 활용하였다. 1572년 8월 샤를 9세가 신교파에 편중하여 왕권이 위협을 받게 되자 숙적인 구교파 기즈 가문과 결탁하여 23~24일 신교도를 학살(성 바르톨로메오 축일의 학살)하였다. 1574년 샤를 9세가 죽자 그녀는 앙리 3세 즉위와 동시에 섭정을 사임하면서 정치 일선에서 퇴진했다.

냉혹한 철의 여인 카테리나는 피렌체의 메디치 가문에서 프랑스의 왕비가 되어 프랑스 역사를 쥐고 흔들었다. 그러나 그녀가 프랑스로 시집을 올 때만 해도 프랑스 왕실의 어느 누구도 그녀에게 관심을 주지 않아 그녀는 매일 눈물로 밤을 보냈다. 일찍부터 지리, 천문, 물리, 수학에 재능을 보였던 그녀는 시집올 때 들고 온 한 권의 책을 읽으면서 무시당하고 불안하던 마음을 다스렸다. 그 책은 카테리나의 아버지, 우르비노 공작 로렌초 2세에게 헌정된 마키아벨리의 《군주론》이었다.

▶ **마키아벨리(335쪽 그림)**_16세기 르네상스기 이탈리아의 역사학자·정치이론가. 대표작《군주론》에서 마키아벨리즘이란 용어가 생겼고, 근대 정치사상의 기원이 되었다. 군주의 자세를 논하는 형태로 정치는 도덕으로부터 구별된 고유의 영역임을 주장하였다.

카테리나는《군주론》을 읽으며 메디치 가문의 딸이자 프랑스 왕비로 서의 자존감을 잃지 않기 위해 노력했다. 반면 그녀의 연적인 디안 드 푸 아티에는 20살의 연상임에도 앙리 2세의 몸과 마음을 정복하여 왕비처 럼 행세했고 신하들 역시 그녀를 왕비로 대접했다. 그러나 앙리 2세가 불 의의 사고로 죽자 모든 것이 반전되었다. 카테리나를 무시한 신하들과 디안은 제발 목숨만은 살려달라고 애원하는 처지에 이르렀다. 그들에게 카테리나는 이렇게 말했다.

"이제 프랑스의 섭정 왕후가 된 나는 디안, 너를 용서하노라. 여기 죽 어가는 내 남편이 너를 사랑하였기에 나도 너에 대한 사랑을 변치 않고 이어가리라."

신하들에게도 아무런 보복을 하지 않았다. 어린 프랑수아 2세가 프랑 스의 왕위를 제대로 이어 받기 위해서는 신하들의 지지가 필요했기 때문 이었다. 카테리나는 자신의 개인적인 원한보다는 자식과 프랑스의 미래 가 더 중요했기에 내린 결정으로 참다운《군주론》의 힘이었다.

카테리나와 앙리 2세의 무덤 석상_메디치 집안의 출신답게 예술을 애호하였는데, 슈농소 성, 튈르리 궁전, 생드니 성당의 묘지는 그녀의 아이디어가 크게 반영되었다고 전해진다.

제9장

경계에 선 치명적 유혹

근친

의붓아들을 사랑한 파이드라

아테네의 영웅 테세우스는 미노스의 딸 아리아드네의 도움을 받아 미궁 속의 괴물 미노타우로스를 처치하고 무사히 미궁을 빠져나온다. 테세우스는 아리아드네와 함께 크레타 섬을 떠나 아테네로 향하다 도중에 들른 낙소스 섬에 아리아드네를 버리고 목적지로 항해를 계속 한다.

아테네로 돌아온 테세우스는 아버지의 뒤를 이어 왕위에 오른 다음 아마존 원정에 나서서 아마존의 여왕 히폴리테를 사로잡아 아내로 삼는다. 그리고 그녀와의 사이에서 아들 히폴리토스를 낳았다. 하지만 자신들의 납치된 여왕을 구출하기 위해 아마존의 여전사들이 아테네를 공략했고 히폴리테는 전투 과정에서 그만 사망해버린다. 트로이젠의 왕위 계승권자였던 테세우스는 히폴리토스를 트로이젠으로 보냈다.

한편 미노스의 아들 데우칼리온은 크레타 섬의 왕에 오른 뒤, 테세우스가 다스리는 아테네와 동맹을 맺고 아리아드네의 동생 파이드라를 테

◀**파이드라**(338쪽 그림)_파이드라는 크레타의 왕 미노스와 왕비 파시파에 사이에서 태어난 딸로 데우칼리온, 아리아드네와 형제지간이다. 크레타와 아테네 사이의 정략결혼으로 테세우스의 두 번째 아내가 되었다. 알렉상드로 카바넬의 작품.

세우스에게 보내 결혼동맹을 맺는다.

테세우스가 아테네를 다스릴 때, 숙부 팔라스가 50명의 아들과 함께 테세우스를 몰아내려고 공격을 감행했다. 테세우스는 이들을 모두 죽였으나 친족을 살해한 죄로 1년 동안 아테네를 떠나 있어야 했으므로 파이드라와 함께 트로이젠으로 갔다. 이때 늠름한 청년으로 성장한 히폴리토스는 총독이 되어 트로이젠을 다스리고 있었다.

파이드라는 형수의 아들 히폴리토스를 보자 첫눈에 반하고 만다. 일설에 따르면 파이드라가 히폴리토스를 사랑하게 된 것은 미의 여신 아프로디테의 작품이라고 한다. 아프로디테는 아름다운 히폴리토스를 사랑하여 구애했지만 거절당했는데, 그 이유는 히폴리토스가 처녀 신 아르테미스의 열렬한 숭배자여서 그녀에게 동정을 맹세하였기 때문에 아프로디테의 사랑을 받아들일 수 없었던 것이다. 아프로디테는 이에 앙심을 품고 파이드라가 의붓아들에게 연심을 품게 만들었다는 것이다.

한번 끓어오른 파이드라의 뜨거운 사랑의 구애는 식을 줄 몰랐다. 잘못된 욕망의 화신이 된 파이드라는 혼자 깊은 고민에 빠졌다. 그녀는 자신이 세 갈래 갈림길에 서 있음을 인식하였다. 첫째는 누구에게도 자기의 비밀을 얘기하지 않고 무덤까지 가져가는 것이고, 둘째는 끝까지 참

아프로디테와 히폴리토스_ 아프로디테는 인간인 히폴리토스에게 사랑을 고백했지만 거절되자 분노로 파이드라에게 사랑의 정념을 심어준다. 프라노이스 바우처의 작품.

상념에 빠진 파이드라_침대에 누워 있는 파이드라의 얼굴을 보면 눈은 약간 충혈되어 있고, 그 주위에 다크서클이 선명하게 드러나 보인다. 히폴리토스에 대한 짝사랑에 전혀 잠을 이루지 못한 것처럼 보인다. 그녀의 눈의 초점이 허공 한 지점을 응시하는 것을 보면 이미 모종의 결심을 굳힌 듯해 보인다. 알렉상드로 카바넬의 작품.

고 견디는 것이며, 셋째는 아프로디테 여신에 굴복해 조용히 죽어 버리는 것이다. 사랑의 열정에 휩싸여 번민하는 그녀의 모습을 보고 유모 에 논느가 낌새를 챘다. 유모는 집요하게 파고들어 마침내 파이드라의 사랑의 실체를 알아내고 "사랑의 여신을 이길 자는 아무도 없다!"고 외치며 매파 역할을 자임하였다.

유모는 히폴리토스에게 은밀히 다가가 파이드라의 애타는 마음을 전했다. 그러나 히폴리토스의 반응은 냉담했다. 그는 계모의 사랑 고백을 전해 듣고 더럽혀진 귀를 씻어야겠다며 고함을 질렀다. 이어 계모뿐 아니라 자신에게 그 말을 전해 준 유모도 모두 싸잡아서 악마라며 저주하였다.

파이드라는 이 말을 듣고 절망하며 치욕에 몸을 떨었다. 하지만 그녀의 마음의 병은 이미 깊어질 대로 깊어졌다. 그러던 어느 날 남편인 테세우스가 궁정을 비우자 파이드라는 자신이 직접 히폴리토스를 만나 사랑을 고백하기로 했다. 그녀는 깊은 밤에 히폴리토스의 침실로 들어서 자신의 정염에 물든 몸을 보여주며 유혹했다.

"이제 저는 어쩔 수 없는 사랑의 위험에 사로잡혀 당신과 함께 이 사랑의 미로를 헤쳐 나가고 싶습니다. 정말이지 이제는 더 이상 견딜 수 없을 만큼 사랑에 목마른 여자로서 당신의 앞을 걸어가고 싶습니다. 당신과 둘이서, 이 파이드라는 미로의 밑바닥까지 내려가서, 살아 돌아오는 것도, 죽는 것도, 오직 당신과 단 둘이서만 나누고 싶어요."

하지만 히폴리토스는 차가울 정도로 냉담했다. 그는 욕정의 화신이 된 파이드라가 여인이기 전에 아버지의 아내이자 자신에게는 어머니였기 때문이다. 히폴리토스는 소스라치게 놀라며 파이드라에게 자신의 귀가 의심스럽다며 자신이 테세우스의 아들임을 잊었냐고 말했다. 그러나 이미 히폴리토스 밖에는 안 보이는 파이드라는 급기야 그에게 순식간에 다가가 허리춤에 차고 있던 단검을 빼어들고 자신의 사랑을 받아 주

히폴리토스와 파이드라 부조_파이드라가 히폴리토스에게 사랑을 고백하는 장면이다.

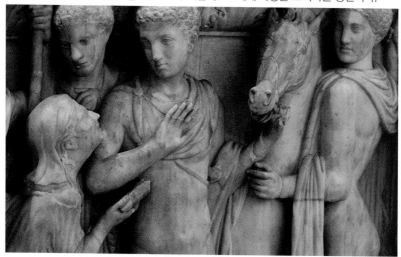

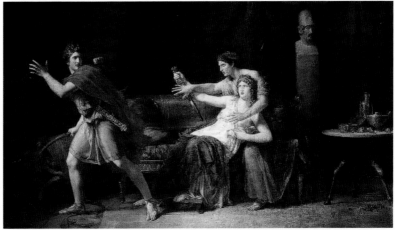

히폴리토스의 단검을 빼앗은 파이드라_파이드라가 히폴리토스의 단검을 빼앗아 자신을 찌르려고 하자 유모가 말리는 장면이다. 장 라신의 작품.

지 않으면 차라리 자신을 죽이라고 히폴리토스를 위협했다. 옥신각신하는 소리에 유모 에논느가 달려와 파이드라를 만류했다. 파이드라는 에논느에게 밀려 엉겁결에 히폴리토스의 단검을 손에 든 채 자신의 방으로 돌아왔다.

수모와 실의에 빠진 파이드라에게 엎친 데 덮친 격으로 테세우스가 생각보다 일찍 돌아온다는 소식이 전해졌다. 파이드라는 히폴리토스의 냉담한 반응에 테세우스의 빠른 귀환 소식까지 겹치자 심사가 복잡해지며 어찌할 바를 몰랐다. 유모 에논느가 구세주처럼 그에게 다가와 조언하였다. 히폴리토스가 아버지 테세우스에게 모든 사실을 고하기 전에 선수를 치자는 것이다. 마침내 테세우스가 돌아오자 에논느는 파이드라의 묵인 아래 히폴리토스를 모함하였다. 왕이 없는 사이 히폴리토스가 왕비를 범하려 했다는 것이다. 에논느는 그 증거로 히폴리토스의 단검을 제시하였다.

격노한 테세우스는 아들 히폴리토스를 불러 칼을 들이대며 해명을 요구하였다. 히폴리토스는 결백을 주장했지만 새어머니 파이드라가 자신을 찾아와 했던 얘기는 말하지 않았다. 이성을 잃은 테세우스는 아들 히

폴리토스에게 저주를 퍼부으며 그를 아테네에서 추방하였다. 테세우스의 저주가 효력을 발휘했던 것일까? 히폴리토스는 마차를 타고 아테네를 떠나 미케네로 가던 중 바다에서 갑자기 튀어나온 괴물과 싸우다 목숨을 잃었다. 히폴리토스가 죽자 죄책감에 시달리던 파이드라도 목을 매어 자결하였다.

이것은 덫이다. 벗어날 수 없는 달콤함이다. 예쁜 칼이다. 자루를 쥐고 싶지만 언제나 날을 잡게 된다. 치명적인 아름다움으로 남자를 위험에 빠뜨리는 그 이름 팜므 파탈. 탐욕에 사로잡힌 남자를 향한 복수의 여신으로 태어난다.

파이드라의 히폴리토스를 향한 위험한 집착은 금기를 넘어선 일방적인 사랑이었다. 그녀는 자신의 뜻이 관철되지 않자 수치심과 분노로 스스로 죽음을 선택하였다. 파이드라의 그릇된 행동은 지탄받아야 마땅하겠지만 그녀는 목숨을 끊음으로써 적어도 자신의 사랑이 진심이었음을 보여주고자 했다. 하지만 이러한 그녀의 무모한 정염은 그 후 도발적인 원초적 팜므 파탈의 전형이 되고 말았다.

히폴리토스를 질책하는 테세우스_파이드라의 모함에 테세우스가 아들인 히폴리토스를 질책하는 장면을 묘사한 그림이다. 피에르 게랭의 작품.

튜더 왕조의 헨리 8세

영국 튜더 왕조의 비운의 왕비인 '아라곤의 캐서린'은 튜더 왕조의 형과 동생과 결혼한 기구한 운명의 여인이었다. 그녀는 당시 유럽 최강국인 스페인의 공주로 신성로마제국의 카를 5세의 이모이기도 했다. 아버지 페르난도 2세와 어머니 이사벨라 1세 모두가 각자 왕국을 다스리는 군주였기에 특별히 고귀한 혈통으로 여겨졌으며, 이에 대한 긍지는 후에 캐서린의 행보에 영향을 끼친다.

그녀는 영국의 국왕 헨리 7세의 장남인 아서 튜더와 약혼했고, 15세가 된 1501년 영국으로 가서 1살 연하인 아서와 결혼했다. 그런데 그들의 결혼생활 6개월도 못되어 아서는 병으로 죽고 말았다. 두 사람은 아서의 영지인 웨일즈로 여행을 갔다가 모두 병에 걸렸는데, 캐서린은 회복했지만 아서는 목숨을 잃고 말았다. 이로써 캐서린은 16세에 왕세자의 미망인이 되고 말았다.

캐서린은 스페인으로 돌아가지 않고 영국에 남아 있었다. 헨리 7세는 캐서린의 지참금 20만 두카트를 반환하기 싫었기 때문에 그녀를 인질 아

닌 인질로 귀국을 막았던 것이다. 지참금 문제로 7년이나 협상을 벌이는 중 캐서린은 영국에서 식객의 신세로 전락하였다. 그녀는 궁중에서 소외된 상태로 당장 먹을 것을 마련하는 것조차 힘든 형편이었다. 그래서 그녀는 지참금으로 가져온 보석과 식기를 팔아서 생활해야 했는데, 그것도 모자라서 결국 빚을 지게 되는 곤궁한 삶을 살아야 했다.

그러던 중 헨리 7세가 병으로 갑자기 세상을 떠나게 되었다. 새로 왕위에 오른 헨리 8세는 프랑스나 다른 나라 왕녀들과 혼담을 추진했지만 배우자가 될 왕녀들의 초상화를 보고는 모두 거절하였다. 그는 오래전부터 형수인 캐서린에게 마음을 두고 있었다. 헨리는 형과 결혼한 캐서린을 면전에서 볼 때마다 그녀를 흠모하였다. 캐서린은 고전적인 게르만계 미인의 조건인 새하얀 피부와 치렁치렁한 금발과 푸른 눈동자를 갖춘 절세의 미인이었다. 더구나 그녀는 대국의 왕녀라는 고귀한 신분이었기에, 젊은 헨리는 7년이나 시련을 겪은 가엾은 공주에 연모의 정을 느끼고 있었다.

그러나 당시 형수와 결혼한다는 것은 근친상간이라는 윤리적인 문제가 있었다. 헨리는 캐서린과 결혼을 선포하면서 그녀는 아직 처녀였기에 가능하다고 말하며 교황청에게 결혼을 허락하라고 했다. 캐서린 역시 헨리의 남자다움이 마음에 들었다. 그녀는 스스로 아서와 합방하지 않은 처녀임을 입증하는 절차에 나섰다.

아라곤의 캐서린 밀랍_이사벨 1세와 페르난도 2세의 막내딸로, 아라곤과 카스티야 왕국의 공주다. 이 때문에 '아라곤의 캐서린'이라고 불린다.

캐서린과 아서 튜더_캐서린은 영국의 국왕 헨리 7세의 장남이자 헨리 8세의 형인 아서 튜더와 약혼했고, 15세가 된 1501년에 잉글랜드로 가서 1살 연하인 아서와 결혼했다. 그러나 병약한 아서는 결혼 생활 반년만에 죽고 말았다. 병약한 그와 정사를 치룰 수 없었던 그녀는 처녀였다. 이에 헨리 8세는 정략적인 이유로 형수인 그녀를 아내로 맞이한다. 아래 그림은 아서 튜더 초상과 캐서린의 초상이다.

교황청은 그녀의 처녀성을 인정하고는 두 사람의 결혼을 허락하였다. 결국 캐서린은 23세 나이에 18세의 혈기왕성한 헨리 8세와 정식으로 결혼식을 올려 영국의 왕비가 되었다.

캐서린은 7년에 걸친 시아버지의 핍박과 가난을 견딘 경험 덕분에 인내심도 대단했다. 태어날 때부터 주어진 스페인의 왕녀 지위보다는 어렵게 획득한 잉글랜드의 왕비 지위에 더 높은 자긍심을 가졌다. 그녀는 자신을 억압의 굴레에서 벗어나게 해준 백마 탄 왕자 헨리를 누구보다 사랑했다.

헨리 역시 캐서린을 사랑했다. 그는 자신의 호언대로 그녀에게서 처녀성을 확인했고, 자신의 넘치는 정력을 가냘픈 캐서린에게 하루도 거르지 않고 구사하였다. 이 시기 그녀를 향해 쓴 연시로 헨리의 마음을 알 수 있다.

"다시 한 번 기회가 주어진다고 해도 나는 캐서린을 선택해 결혼할 것이다."

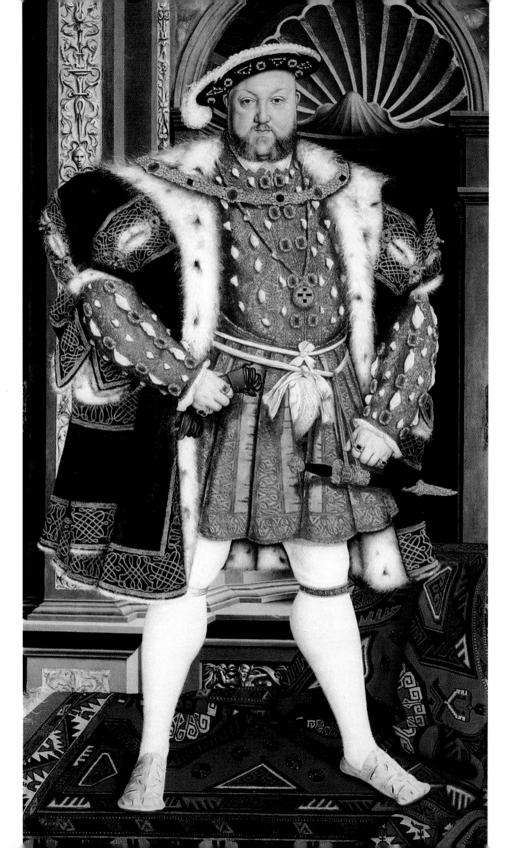

캐서린은 헨리와 사이에서 여러 차례 아이를 가졌다. 기록에 따르면 6번 임신하여 모두 3남 3녀를 낳았다고 한다. 하지만 공교롭게도 모두 사산하거나 태어난 지 얼마 못되어 숨졌다. 오직 살아남은 아이는 유일한 적자인 딸 메리였다.

상황이 안 좋은 쪽으로 변하자 헨리는 근심이 깊어졌다. 무엇보다 튜더 왕가 이전의 왕가인 플랜태저넷 가문의 계승자들이 아직 있었기 때문이었다. 헨리는 자신에게 적법한 남자 후계자가 안 생기면 자신의 사후에 튜더 왕가가 왕위를 찬탈당할까 봐 무척이나 두려워했다.

즉 왕비가 왕자를 낳지 못해서 자기 대에서 튜더 왕가의 맥이 끊기면 또 다시 영국은 제2의 장미 전쟁이 벌어질 것이 자명했다. 당시 헨리는 독실한 가톨릭 신자로서, 자신에게 아들이 생기지 않는 것은 형수를 아내로 삼아서 신께서 벌을 내린 것이라고 생각했다. 그런 고민을 하던 사이 그에게 또 하나의 선택이 다가왔다.

◀**헨리 8세의 초상**(348쪽 그림)_16세기 영국 튜더 왕조의 왕. 헨리 7세의 차남으로 태어나 형의 죽음으로 왕좌에 올랐고, 적자녀 셋은 모두 왕이 되었으며, 수많은 이야기를 남기고 간 파란만장한 인생을 살아온 인물이다. 특히 사생활 문제로 6번의 결혼 생활 중 2명의 왕비가 그에 의해 처형되는 옴므 파탈의 전형을 보여주고 있다. 한스 홀바인의 작품.
헨리 8세와 아라곤의 캐서린 밀랍

그때 헨리의 눈에 매력적이고 도도한 매력에 빛나는 앤 불린이 눈에 들어왔다. 앤 불린의 아버지 토머스 불린은 외교관이었고 어머니는 명문 하워드가의 영애 엘리자베스 하워드였다. 그녀는 노퍽 지방에서 태어나 어린 시절을 프랑스에서 성장했는데, 이미 7세에 5개 국어에 능통했다고 한다. 15세에 프랑스에서 귀국하여 궁정에 들어가 헨리 8세의 첫 왕비였던 아라곤의 캐서린 왕비의 시녀가 되었다.

헨리는 팜므 파탈의 기운이 넘치는 앤 불린에게 반해 그녀에게 자신의 정부(情婦)가 되어 달라고 구애했다. 하지만 앤은 단칼에 거부하였다. 그녀는 이미 자신의 언니인 메리 불린이 헨리 8세의 정부가 되어 두 사람의 관계를 알고 있었기 때문이다. 메리 불린은 앤과 함께 아버지를 따라 프랑스에서 성장했는데 영국으로 돌아와 헨리 8세를 가까이서 보필하던 윌리엄 캐리와 결혼했다.

그들의 결혼 연회석에서 메리 불린을 처음 본 헨리 8세는 그녀에게 반했다. 여색이라면 누구에게 지지 않을 정도로 호색가인 헨리 8세는 수단 방법을 가리지 않고 메리 불린과 정을 나누었다. 그러나 앤 불린의 눈에는 그들의 관계가 떳떳치 않은 관계로 보였다.

앤 불린의 거절에 당황한 헨리 8세는 그녀에게 궁정에서 전례가 없는 지위를 약속했다. 그러나 그녀는 당당한 결혼을 원했다.

"나를 정복하려면 왕비와 이혼해 주세요. 그러면 당신께 몸을 바쳐 왕자를 출산할 것입니다."

▶앤 불린의 초상(351쪽 그림)_영국 헨리 8세의 두 번째 왕비. 캐서린 왕비와의 결혼 무효를 교황이 인정하지 않음으로써 영국 종교개혁의 발단이 되었다. 그녀는 후에 대영제국을 일으킨 여왕 엘리자베스 1세를 낳았다. 하지만 아들을 낳지 못해 헨리 8세로부터 처형당하는 비운을 맞는다. 한스 홀바인의 작품.

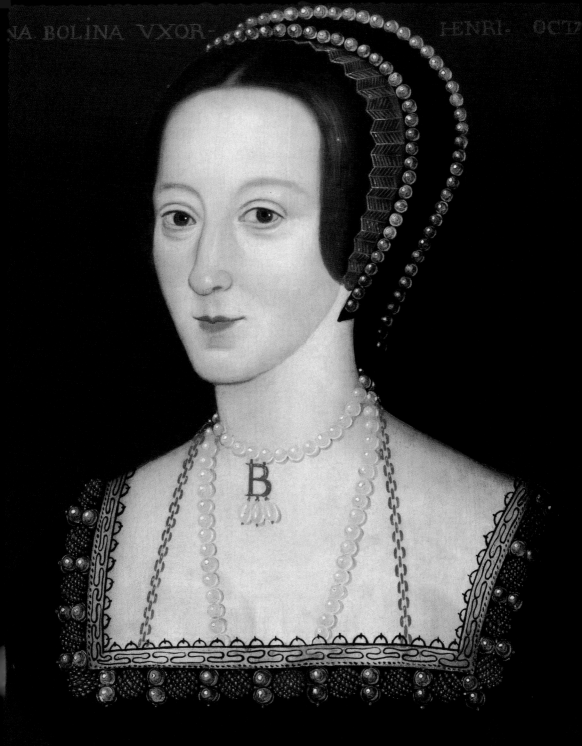

사냥터에서의 헨리 8세와 앤 불린_결혼 전 앤 불린의 도도함은 마초인 헨리 8세도 꼼짝 못했다고 한다.

　그녀의 도도하면서 치명적인 유혹을 견딜 수 없었던 헨리 8세는 극단의 조치를 내렸다. 그것은 캐서린과의 결혼 무효 선언이었다.

　헨리 8세는 캐서린이 원래 형인 아서의 아내였고 형수와 결혼해서는 안 된다는 성경의 구절을 어겼다는 이유를 들어 교황에게 이혼을 청구했다. 이에 충격을 받은 캐서린은 헨리 8세를 찾았다. 그녀는 이혼을 거두어달라고 간청했지만 헨리 8세는 옴므 파탈의 냉정한 왕이 되어 그녀에게 수녀원에 들어가도록 종용했다. 하지만 캐서린은 헨리 8세의 명을 거부했다. 캐서린은 자신이 잉글랜드의 왕비가 되는 것은 하느님이 내려주신 운명이라 생각하였으며, 왕은 앤 불린이라는 요부의 유혹에 넘어가 죄악에 빠져들었지만 결국은 진정한 아내인 자신에게 돌아올 것이라 믿었다. 캐서린이 헨리 7세에게 겪었던 냉대를 생각하며 이것 역시도 그때처럼 하나의 시련이라 생각했다.

　교황청에서는 헨리 8세의 결혼 무효의 청구를 기각시켰다. 명분으론 전임 교황의 결정을 번복할 수 없다는 것이었지만, 실제로는 캐서린의 친정 조카가 신성로마제국 황제인 카를로스 5세였기 때문이다.

이에 반발한 헨리 8세는 1534년 11월 영국 교회에서 싹튼 종교개혁 성향 성직자 귀족들의 지지를 배경으로 수장령(首長令)을 선포하였다. 헨리 8세의 수장령은 영국에서 교회의 수장 직위를 교황 대신 국왕으로 교체한 것이다. 대륙의 종교개혁처럼 로마 교황의 권한을 적극적으로 부인한 게 아니라 교황은 로마의 주교일 뿐, 관할권을 벗어난 초법적이며 불법적인 통치를 종식시킨다는 명분으로 더 이상 잉글랜드 교회에 간섭하지 말라는 뜻이었다.

아서와 결혼했지만 처녀의 몸으로 헨리와 결혼했으므로 절대 이혼할 수 없다고 버티던 캐서린은 결국 다른 궁인 킴볼튼 성으로 쫓겨났다. 그녀는 한때 왕비였다고 말하기도 어려울 정도로 초라하고 궁핍하게 살아야 했다. 결혼 무효화에 저항하느라 헨리 8세에게 미움을 산 탓에 생활비는 물론 연금도 일체 나오지 않다 보니 시종들에게 급료를 줄 수조차 없

수장령을 반포하는 헨리 8세_수장령은 영국의 종교개혁에 있어서 국왕을 영국 교회의 '유일 최고의 수장(首長)'으로 규정한 법률이다. 이 법은 한번에 만들어진 것이 아니라 1529년부터 1536년까지 7차례에 걸쳐 소집된 의회를 거치면서 여러 법령들을 통해 이루어진 것이다. 수장령의 내용은 다음과 같다.
첫째, 교회의 모든 권한은 왕에게 귀속되며, 왕이 모든 교회의 관할권을 가지고, 교황 칙서에 대한 거부권도 왕이 행사한다. 둘째, 교황권에 의해 부당하게 빼앗긴 영국 교회의 모든 권리도 당연히 왕에게 귀속된다. 셋째, 교황에 의해 집행되어 온 모든 행정 관리권도 영국 교회로 이전되어야 하며, 교회나 국가의 모든 회의도 왕에 의해 관장되어야 하고, 왕이 성직을 주고 박탈할 수 있으며 주교도 왕이 임명한다.
왕권에 거역하고 수장령을 비롯한 각종 법령을 준수하지 않는 자나 국왕을 교회 분열주의자라고 비난하는 자는 누구든지 대역죄인으로 간주하여 처벌한다고 반역자 법을 제정 선포하여 쐐기를 박았다.

아라곤의 캐서린과 앤 불린_캐서린 왕비의 말동무였던 앤 불린은 헨리 8세로부터 구애를 받자 야망이 컸던 그녀는 헨리 8세를 유혹하여 왕비를 폐할 것을 요구한다. 존 길버트 경의 작품.

었기 때문에, 집기와 보석과 옷을 팔고 여기저기서 빚을 내기도 했을 정도였다. 게다가 쫓겨난 후에 딸 메리를 그토록 그리워했는데도 다시는 만날 수 없었다. 그녀는 결국 수도원에 들어가서 살게 되었고 2년쯤 뒤에 병으로 세상을 떴다. 이때 향년 51세. 사후 캐서린의 시신을 부검한 부검의가 "심장에 시커멓게 종양이 있었다"라는 기록을 남겼다. 당시에는 검게 변한 심장을 두고, 앤 불린이 캐서린을 독살한 것이다, 캐서린이 자신을 버린 남편을 너무 사랑해서 심장이 썩어 들어간 것이다 등등의 흉흉한 소문이 돌았다. 캐서린은 생전에 신앙심 깊고 예의 바르며 가난한 백성에게 자선도 베푸는 등 백성들 사이에서 덕망 높고 인기 많은 왕비였기에, 많은 이들이 장례식에 찾아와 그녀의 죽음을 애도했다.

헨리 8세에게 이혼을 거두워 달라는 캐서린_캐서린은 헨리 8세의 이혼을 인정하지 않았다. 그녀는 앤 불린이 대관식을 치르고 나서도 문서나 편지에도 왕비 캐서린이라고 서명했다. 말년에 앤 불린과 헨리 8세의 사이가 급속도로 틀어지자 캐서린은 왕이 자신을 다시 받아들일 것이라는 희망을 버리지 못했다. 프랭크 솔즈베리의 작품.

킴볼턴 성_캐서린 왕비가 헨리 8세로부터 이혼당하고 유배당했던 궁전으로, 그녀는 궁핍한 생활을 하던 끝에 눈을 감았다. 그녀의 장례식도 이 성에서 치러졌다.

캐서린은 죽기 전 헨리 8세에게 "당신이 내게 저지른 모든 것을 용서하며, 우리 딸 메리를 잊지 말아 주세요. 그리고 마지막으로 이 말을 남기고자 합니다. 오직 당신만을 다시 한 번 보고 싶습니다"라고 애끓는 마지막 편지를 남겼으나 그는 무관심했고 끝내 오지 않았다. 오히려 헨리는 메리가 캐서린의 장례식에 가는 것을 못하게 했고 캐서린이 죽었다는 소식을 듣고선 앤과 함께 축하의 뜻을 상징하는 노란 옷을 입고 공식 석상에 나타났다고 한다. 전형적인 옴므 파탈의 전형을 보여주는 장면이다. 앤 불린은 캐서린의 사망 소식을 듣자 "이제야 내가 진정한 왕비가 된 것"이라고 의기양양하게 말하고 다녔다. 심지어 캐서린의 시신을 예를 갖추어 웨스트민스터 대성당에 안장하는 대신 피터부르 대성당에 매장했다.

사랑의 불장난 앤 · 메리 불린

앤 불린이 외교관인 아버지를 따라 프랑스로 간 것은 그녀의 나이 15세 때의 일이었다. 그녀는 언니인 메리 불린과 함께 헨리 8세의 여동생 메리 공주가 프랑스의 나이 많은 루이 12세와 결혼했기 때문에 메리 공주의 말동무가 되기 위해서 프랑스로 갔다. 하지만 루이 12세가 죽자 메리 공주는 영국으로 돌아왔다.

앤과 메리 자매는 아버지 토머스 불린이 당시 영국대사로 프랑스에 머물고 있었기 때문에 메리 공주가 영국에 귀환했어도 프랑스에 남아 있을 수 있었다. 그녀들은 새로 즉위한 프랑수아 1세의 왕비 클라우데의 말동무가 되어 프랑스의 궁중 생활을 경험하게 되었다.

이때 프랑수아 1세는 메리 불린에게 반해 그녀에게 구애를 했다. 이때 메리는 프랑수아 1세 이외에도 다른 연인들이 있었다고 한다. 그런데 프랑스에서는 영국을 폄하하는 경향이 많았다. 프랑수아 1세는 메리 불린을 '대단하고 파렴치한 창녀'라고 하거나 '나의 전용마차'라고 조롱하였다. 이에 프랑스 궁정에서도 그녀를 '누구나 올라탈 수 있는 영국산 암

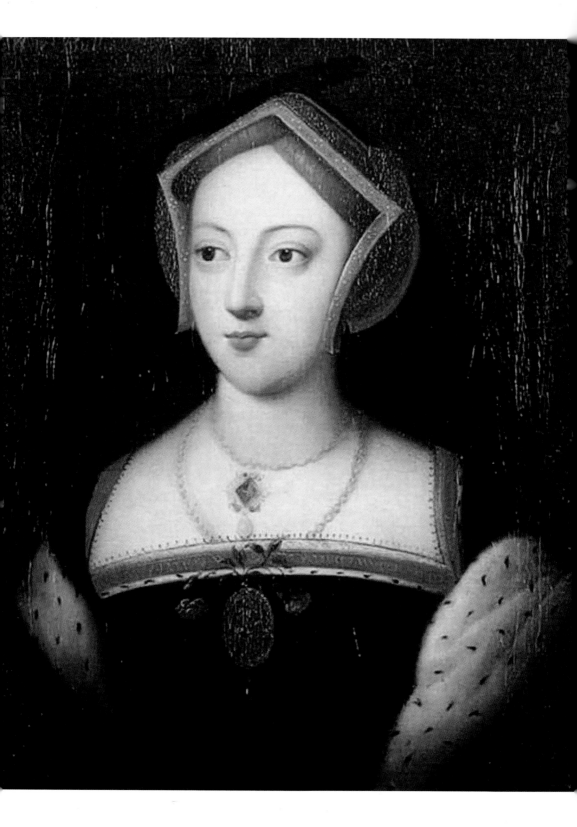

◀메리 불린(358쪽 그림)_앤 불린의 언니로 그녀는 먼저 헨리 8세와 관계를 가졌다. 그녀는 앞서 프랑스에서 프랑수아 1세와도 관계를 맺었는데 프랑수아 1세는 그녀가 헨리 8세와 정을 통했다는 소식에 자신이 먼저 메리를 정복했다고 너스레를 떨었다고 한다.
메리 불린과 앤 불린, 헨리 8세의 밀랍_헨리 8세는 메리 불린과 앤 불린 두 자매와 통정을 한다.

말'이라고 비난했다.

1519년에 영국으로 돌아온 메리·불린은 왕비 캐서린의 말동무가 되었으며 헨리 8세를 보필하고 있던 윌리엄 캐리와 결혼을 했다. 두 사람의 결혼 연회석에 참석한 헨리 8세는 신부인 메리 불린의 아름다움에 한눈에 반하고 말았다. 결혼식을 치룬 캐리는 메리와 얼마 지내지 못하고 떨어져 지내야 했다. 그것은 헨리 8세가 그녀에게 자유롭게 접근하기 위한 간계였다.

메리 불린은 프랑스에서도 왕을 비롯하여 여러 남자들을 편력한 이력이 있기에 헨리 8세의 유혹을 기꺼이 받아들였다. 헨리 8세는 캐리가 없는 메리의 집에서 마음 놓고 불륜의 정사를 치렀다. 그렇게 하여 메리 불린은 헨리 캐리라는 아들을 낳았다. 그녀의 아들이 헨리 8세의 사생아가 아닌가 하는 소문이 돌았는데, 왕과 매우 닮은 모습 때문에 그런 말들이 나온 것이다.

그런데 헨리 8세는 그녀의 아들을 서자로 인정하지 않았다. 그는 이미 메리 불린의 자매인 앤 불린에게 정신이 빠져 있었기 때문이다. 메리 불

린의 남편 윌리엄 캐리가 전염병으로 죽자 헨리 8세는 메리 불린의 2살배기 아들의 양육권을 앤 불린에게 주었다.

드디어 헨리 8세와 앤 불린은 결혼에 이른다. 메리 불린은 남편을 잃고 연인도 동생에게 빼앗기고는 당시 영구 땅인 프랑스 칼레로 갔다. 그곳에서 그녀는 윌리엄 스탠포드라는 평민을 만나 남몰래 그와 결혼을 하였다. 왕비의 친정이 된 불린 가문에서는 가문의 명예에 손상을 입힌 메리 불린의 비밀 결혼에 분노했으며, 왕비가 된 앤 불린 역시 화가 머리끝까지 나 그들 부부를 궁정에서 쫓아내 버렸다. 메리 불린은 앤 불린에게 저주에 찬 말을 퍼부었다.

"더 높은 지위의 더 대단한 사람과 결혼할 수도 있겠지만 이처럼 나를 사랑해주고 정직한 남자는 없어. 유럽에서 가장 위대하고 위험한 왕비가 되느니 이 남자와 길에서 빵을 구걸하면서 살 거야."

메리 불린과 윌리엄 스탠포드는 궁정에서 쫓겨나 불린 가문의 영지인 에섹스의 로치포드 홀에서 조용히 살아갔다.

한편 헨리 8세의 두 번째 왕비가 된 앤 불린은 첫 아이인 엘리자베스 1세를 출산했다. 그녀가 왕자를 낳을 것이라는 예상이 궁정에 널리 퍼져

로치포드 홀_메리 불린이 쫓겨나 불린 가문의 영지인 이곳에서 말년을 보냈다.

있어서 모두들 실망했으나, 정작 헨리 8세는 "왕비가 공주를 낳았으니 곧 왕자도 낳을 것이다"며 무척 기뻐했고, 딸을 낳아 실망하고 있던 앤에게 "곧 아들들도 태어날 거요"라고 자신 있게 말했다. 하지만 엘리자베스 1세를 출산한 후로 앤 불린의 운명은 빠르게 내리막을 걷게 된다. 자그마치 7~8년간이나 열렬히 사랑한 듯 보였던 두 사람의 관계는 2년 9개월여 만에 파국을 맞고 말았다. 앤 불린이 아들을 낳지 못하자 헨리 8세는 그녀와의 결혼 무효를 선언하였다.

앤 불린은 헨리 8세의 결정에 충격을 받았다. 그녀는 한때 밀고 당기는 연애 기술로 헨리 8세를 자신의 포로로 만들었으나, 그녀의 기술이 결혼 후에는 하찮은 잔소리로 변하면서 헨리 8세를 옥죄었던 것이다. 그녀는 헨리 8세에게 앙칼지게 말했다.

"당신은 미쳤어요."

그녀의 한마디에 헨리 8세는 소름이 돋았다. 그는 하느님이 자신의 결혼을 반기지 않는다고 여기고 자신이 과거에 앤에게 주었던 불같은 사랑을 이제 와서 마녀의 마법이라며 애써 부정했다.

또한 앤 불린의 다혈질적인 성격도 부담스러웠다. 자신에게 순종적인 아라곤의 캐서린 왕비도 절대로 이혼을 해 주지 않고 버티느라 애를 먹었는데 강한 성격의 앤 불린은 어떤 행동으로 애를 먹일지 몰라 여간 성가신 게 아니었다.

앤 불린의 서명 _도도하면서 영리함이 드러나는 필체이다.

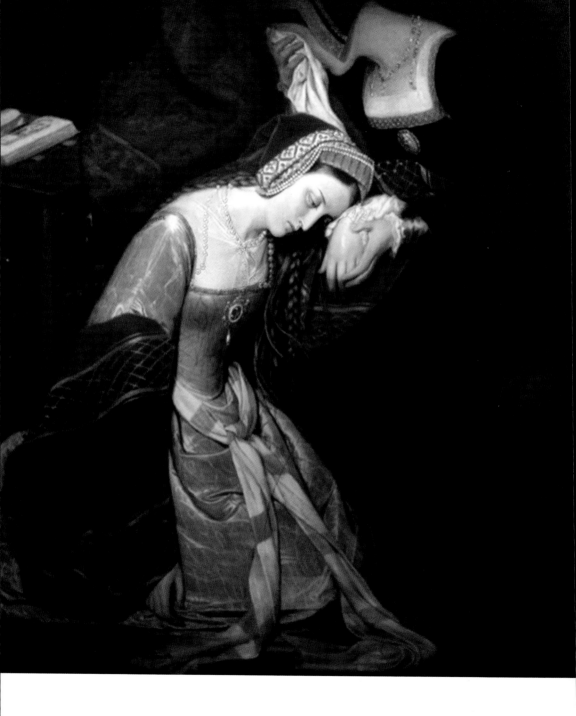

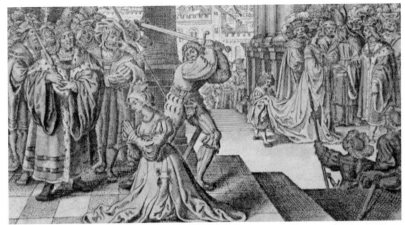

◀**앤 불린과 메리 불린 자매(362쪽 그림)**_앤 불린이 사형에 처해지자 이를 슬퍼하는 메리 불린이다. 하지만 그림과 다르게 그녀는 앤 불린의 근처에 얼씬도 하지 않았다. 에두아르 시보의 작품.
앤 불린의 사형 집행_앤 불린은 날이 무딘 도끼보다 날카로운 검으로 사형당했다.

결국 앤 불린은 헨리 8세에 의해 런던탑에 갇히게 되었다. 그녀는 6명의 남자와 간통을 저지르고 특히 남동생 조지 불린과 근친상간을 했다는 누명을 받아 사형 선고가 내려졌다.

1536년 5월 19일, 런던탑은 아침부터 사람들로 어수선했다. 오월의 햇살은 찬란했지만 분위기는 우울했다. 런던탑 내의 타워그린에는 임시 형장이 설치됐다. 헨리 8세는 처음에 앤 불린을 마녀로 몰아 화형시키려 했으나 처형 직전에 그래도 한때 사랑한 여자에 대한 마지막 배려를 하고 싶었는지 빨리 죽을 수 있도록 참수형으로 처형 방식을 바꾸었고, 특별히 최고로 유능한 참수형 집행자를 프랑스 칼레에서까지 데려왔다.

원래 참수형은 도끼로 집행하는 것이 보통이지만, 날이 무딘 편인 도끼로 목을 자르기 위해서는 몇 번이고 내려쳐야 하기 때문에 곱게 죽을 수가 없었다. 하지만 칼레의 집행인은 검으로 한 번에 깨끗하게 목을 벨 수 있었으니 그나마 편하게 갈 수 있었다. 런던탑에서 앤 불린은 처형 방식이 바뀌었다는 소식을 듣고 웃으며 "내 목은 가늘어서 빨리 끝날 테니 다행입니다"라는 농담을 남기기도 했다.

앤 불린은 처형장에 모인 사람들 앞에서 자신은 정당한 이유로 처형을 당하는 것이며, 헨리 8세는 성군이니 그에게 충성을 다해 달라는 간단한 연설을 하고 예수에게 영혼을 맡긴다는 말을 하며 처형장 앞에 무릎을 꿇었다. 그 모습이나 태도는 매우 의연했다고 한다.

한편 앤 불린의 언니 메리 불린은 몸을 사리고 친정식구들과는 연락을 끊어 버렸다. 아마 헨리 8세의 성격을 너무 잘 알아서 뭔가 감을 잡은 것이었다. 그녀의 예상대로 앤 불린은 런던탑에서 목이 잘리고, 막내 동생인 조지 불린 역시 목이 잘렸다. 조지 불린의 혐의는 누나인 앤 불린과 관계를 가졌다는 것인데, 이런 증언을 한 사람은 조지 불린의 아내인 제이 파커였다. 메리는 자신에게도 불똥이 튈까 숨죽이며 살다가 44살 무렵에 숨을 거두었다.

앤 불린의 유리 쿠션_런던탑 안에 있는 앤 불린이 처형된 곳에 있는 유리 쿠션으로 그녀의 목을 올린 유리 쿠션이다.

성폭력의 희생자 베아트리체 첸치

16세기 이탈리아 로마는 르네상스의 문화에 이어 교황의 권위를 높이기 위해 도시는 한창 재정비 사업으로 활기가 넘쳤다. 성 베드로 대성당의 광장은 웅장하게 단장되었고 곳곳마다 화려한 분수가 물을 뿜으며 로마 시민들은 물론 유럽 각지에서 몰려든 관광객들로 넘쳐났다. 그런데 로마의 시민들에게 경악할 사건이 벌어져 교황청은 물론 모든 사람들은 끔찍한 살인사건에 대한 초미의 관심을 쏟아내고 있었다.

사건의 전말은 한 아름다운 22살의 꽃다운 여인에 의해 벌어진 존속살인 사건이었다. 그녀의 이름은 베아트리체 첸치로, 그녀는 왜 자신의 친아버지를 죽이는 끔찍한 살인을 범하고 교수형에 처하게 되었는지, 모든 로마의 사람들은 그녀의 만행을 지탄하기보다 그녀를 동정했다.

1577년 2월 6일 이탈리아 명문 귀족 가문에서 태어난 베아트리체 첸치에게는 아버지 프란체스토 첸치 백작과 새어머니 루크레치아, 친오빠 자코모, 그리고 이복동생 베르나르도가 있었다. 그녀의 아버지 첸치 백작은 많은 부를 소유한 귀족의 후예였지만 매우 폭력적이고 부도덕한 호

가족들에게 폭행을 가하는 프란체스코 첸치_포악무도한 프란체스코 첸치 백작은 가족을
폭행하고도 모자라 자신의 친딸 베아트리체 첸치를 성폭행했다.

색한으로 수차례에 걸쳐 성범죄를 일으켜 교황청으로부터 여러 번 체포
되어 감금되었다. 하지만 그는 귀족이라는 신분을 이용하고 많은 뇌물을
써서 재판에 회부되지 않고 석방되었다. 그는 교황청에 의해 세 번 기소
되었지만 모두 같은 방법으로 풀려난 전력을 가지고 있었다.

　첸치 백작의 포악무도함은 점점 심해졌다. 그는 감옥에서 방면 될 때
마다 자신을 고발한 사람을 찾아 혼내줬으며, 성도착증에 빠져 매춘부
는 물론 남색을 마다하지 않고 저질렀다. 또한 자신의 가족에게도 폭력
과 폭언을 일삼는 등 로마의 시민들은 그를 보고 지옥의 개인 '케르베로
스'라 불렀다.

　첸치 백작이 집에 도착할 때는 모두 숨을 죽이며 그의 동태를 살폈다.
그는 제 버릇 남 못준다고 새어머니와 아들을 향해 폭력을 행사했다. 그
가 폭력을 행사할 때마다 언제나 그를 막아선 것은 베아트리체 첸치였
다. 가족들 모두 그의 폭행에 익숙해져 아무런 반항을 하지 않을 때 그녀

는 부조리한 상황을 인식하고 아버지의 그릇됨에 당당히 맞섰다.

첸치 백작은 그런 그녀를 제압하기 위해 가장 비열한 방법인 성폭행을 자행했다. 로마 어디에 내놓아도 아름다움에 빛이 날 그녀는 좁은 골방에서 짐승과 같은 아버지로부터 강간을 당한 것이다.

모든 것이 삐뚤어진 첸치 백작은 자신의 죄를 인식하지 못하고 베아트리체를 제압하는 가장 효과적인 방법이 바로 성폭행이라고 생각하고 있었던 것이다. 그는 "너의 육체와 영혼을 추악한 파멸의 덩어리로 만들 것이다"라며 그녀에게 다시는 항거할 수 없도록 정신적 힘을 상실하게 만들려고 했다.

성폭행의 희생자들은 강간 발생의 순간에 입은 신체적 상처 이외에도 심한 심리적 상처를 받는다. 소위 '강간의 상처'들은 '공포', '당혹', '굴욕', '불안', '수치' 등 매우 다양하게 나타난다. 이에 대한 후유증으로 이들은 대인관계의 적응이 어려워지고, 상당한 시간이 지날 때까지 아니 평생토록 불안이 사라지지 않기 때문에 정상적인 생활을 유지하기 어렵다.

베아트리체 첸치의 조각 좌상

▶**베아트리체 첸치**(369쪽 그림)_아버지를 독살시키기 위해 독약을 담는 모습으로, 그녀의 표정은 매우 담담한 모습이다. 엘리자베타 시라니의 작품.

페트렐라 살토 마을_첸치 백작의 별장이 있던 이 마을에 유폐된 베아트리체 첸치는 그녀의 친부 프란체스코 첸치의 살해를 계획하고 실행한다.

베아트리체도 마찬가지였다. 그녀의 눈은 피로 가득 차 있어 볼 수 없게 되었기 때문에, 누군가 그 피를 닦아 주어야 하지만, 그녀에게 도움의 손길을 내미는 사람들은 첸치 백작과 대항해 싸울 힘이 없는 가족들뿐이었다. 또한 성폭행으로 인해 자신과 주변 상황을 올바르게 바라볼 수 있는 시각을 잃어버렸다. 언어화할 수 없는 친부의 근친상간 성폭행으로 그녀는 사회로부터 설 곳을 잃고 말았다.

베아트리체는 급기야 극단적인 선택을 생각했지만, 그것은 신이 금지한 행위이므로 실행에 옮길 수가 없었다. 극단적 선택을 포기한 그녀는 심한 내적 고통의 순간들을 겪은 뒤 외적으로 매우 대담해졌다.

그녀를 완전히 고립시키기 위해 페트렐라 성에 도착한 첸치 백작은 하인을 통해 그녀를 데려오라는 불호령을 내렸다. 하지만 베아트리체는 하인에게 전하라며 단호히 말했다.

"가서 전해라. 나는 우리 둘 사이에 있는 깊은 지옥의 심연을 보았다고. 그는 그곳을 지나갈 것이나 나는 그렇지 않다."

그러자 이번에는 새어머니 루크레치아가 베아트리체를 부르러 왔다.

"나는 가지 않겠어요. 가서 아버지께 전하세요. 나는 우리 사이에 격노하는 그의 피의 급류를 보았다고요."

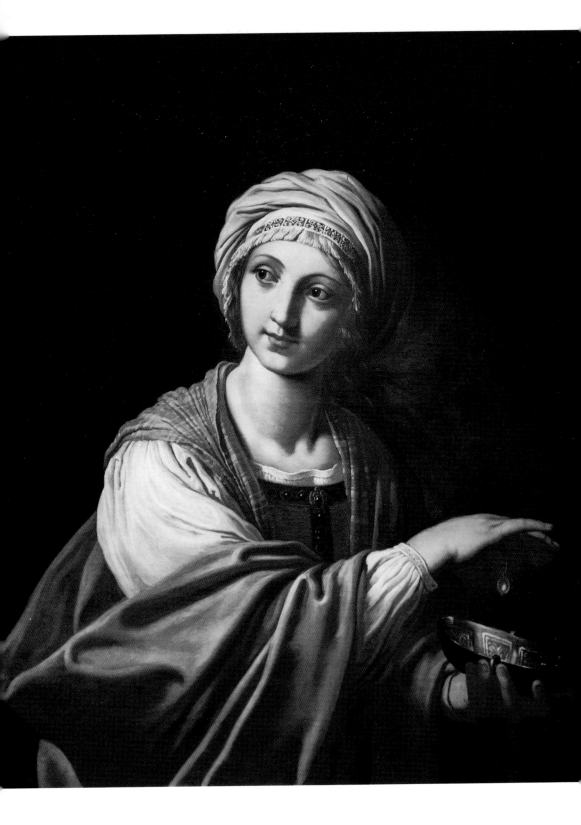

▶**베아트리체 첸치 초상화**(371쪽 그림)_이 초상화는 첸지가 사형 당하기 전날, 귀도 레니가 형무소에 직접 찾아가 그린 작품이다. 이 작품을 본 프랑스의 작가 스탕달은 무릎에 힘이 빠지고 심장이 빠르게 뛰는 것을 수 차례 경험했다. 이런 증후는 '스탕달 증후군'이라 명명했다.

베아트리체 첸치 초상화를 그리는 귀도 레니_사형 집행일 전날 베아트리체 첸치를 그리는 장면으로 매우 편안한 모습을 하고 있다. 귀도 레니의 작품.

　새어머니 루크레치아 역시 그녀와 같은 마음이었다. 존재감이 없는 가족들은 베아트리체의 단호함에 놀라 서로가 위로하고 힘을 합치기 시작했다. 그렇게 용기가 생긴 새어머니와 오빠 자코모는 베아트리체와 함께 아버지의 상습적인 학대를 교황청에 신고했다. 하지만 첸치 백작은 교황청과 긴밀한 이해관계를 가진 재정적 후원자였기에 그들의 신고는 묵살되었다. 그리고 이 사실을 알게 된 첸치 백작은 마침내 가족들을 모두 지방의 자기 소유 영지로 유폐시켜 그의 별장으로 사용하던 성에 감금해버렸다.

　베아트리체와 가족들은 포악하고 무도한 아버지 첸치 백작에게 복수할 것을 결심했다. 1598년 9월 9일 두 명의 하인의 도움을 얻어 첸치 백작이 성에 와서 머무는 동안 독약을 먹여 독살을 시도했지만 그가 죽지 않자, 베아트리체를 비롯한 가족들은 날카로운 커다란 못으로 아버지의 머리를 찔러 살해하고 말았다. 그런 다음 실족사로 위장하기 위해서 성의

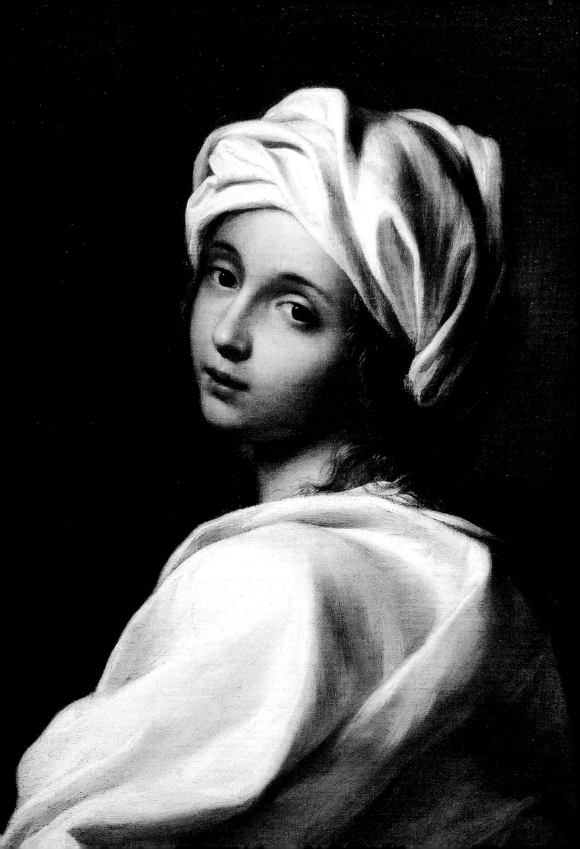

높은 발코니에서 첸치 백작의 시신을 땅바닥으로 떨어뜨렸다.

하지만 세간에서는 아무도 첸치 백작이 사고로 죽었다고 믿지 않았다. 첸치 백작의 사망 사실을 알게 된 교황청의 경찰들이 사건을 수사하기 시작했다. 먼저 베아트리체와 사랑하던 사이인 하인 마르지오를 체포하여 잔인한 고문을 가해 자백을 받아내려 했지만 그는 죽을 때까지 입을 열지 않았다. 하지만 사건의 전모가 곧 밝혀져 베아트리체를 비롯한 가족 모두는 체포되었고, 교황청의 재판정에서 유죄가 인정되어 모두 참수형의 언도를 받았다.

그러나 이 판결이 알려지자 살인의 동기를 익히 알고 있던 로마 시민들은 판결의 부당함을 주장하고 베아트리체를 비롯한 가족들의 구명을 위해 교황에게 탄원서를 제출하는 등 백방으로 손을 썼다. 하지만 당시 교황 클레멘트 8세는 끝내 이들에 대해 사형집행을 명했다.

전하는 이야기로는 교황이 첸치가의 막대한 재산에 대해 흑심을 품고 있었기 때문에 상속자들을 없애기 위해서 무리하게 사형을 집행했다고 한다. 실제 사형집행 후 첸치 가문의 재산은 교황청에 귀속되었다.

산탄젤로 다리_베아트리체 첸치, 루크레치아, 자코모가 공개 처형된 다리이다. 뒤로는 산탄젤로 성이 보인다.

베아트리체 첸치 조각상

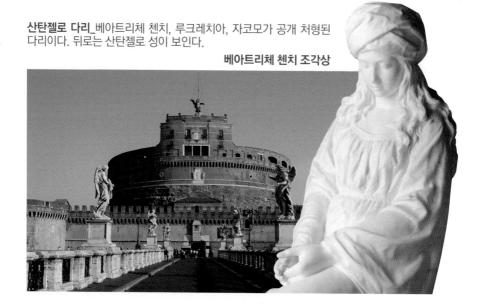

제10장

멈출 수 없는 권력의 화신

치정

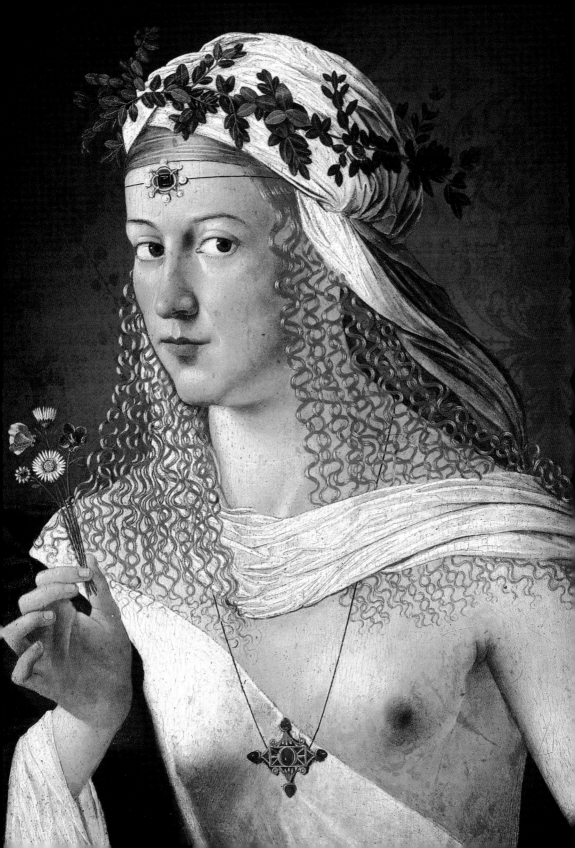

전근대의 희생양 루크레치아 보르자

루크레치아 보르자는 교황 알렉산데르 6세와 반노차 카타네이의 외동 딸이다. 그녀의 어머니 반노차 카타네이는 유부녀였으나 당시 추기경이 었던 교황과 눈이 맞아 그의 정부가 되어 네 명의 자식을 낳았다. 루크레 치아 보르자의 형제로는 그 유명한 체사레 보르자와 후안 보르자 그리고 호프레 보르자가 있다.

알렉산데르 교황은 이 4남매를 공식석상에서는 조카로 위장했고, 족벌 정치로 번역되는 네포티즘(조카의 정치)은 여기서 비롯된 것이다. 이 때문에 알렉산데르 6세는 사상 최악의 교황으로 꼽히고 있다.

보르자 가문의 사람들은 교황과 그 일족들 중에도 유난히 거만하고 타 락했으며 악하다는 평을 많이 받았다. 알렉산데르 6세의 자식들 중에도 유난히 야심이 많았던 체사레는 당시의 외교관이었던 마키아벨리가 쓴 《군주론》의 이상적인 실제 모델이었다.

◀**루크레치아 보르자의 초상(374쪽 그림)_** 밀라노 공작 가문의 조반니 스포르차와 정략적으로 결혼하였으나 결혼 생활은 원만하지 못했다. 바르톨로메오 베네토의 작품.

또한 많은 지식인들과 역사가들은 체사레를 추앙할 만큼 행동력이 있고 목적을 위해서는 수단과 방법을 가리지 않는 인물이었다. 사람을 무기력하게 만들었다가 결국에는 목숨을 빼앗았다고 알려진 '보르자의 독약' 전설도 바로 이 체사레의 대한 공포로부터 나왔다. 그의 독약과 관련된 소문은 보르자 가문이 더욱 사악한 가문으로 낙인찍히는데 큰 영향을 끼쳤다.

체사레의 여동생인 루크레치아도 이 소문을 피해 가지는 못해서 그녀 또한 자신에게 거슬리는 인물 등에게 독약을 먹여 죽인다는 근거 없는 소문이 자주 퍼졌다. 하지만 실제로 그녀는 누군가가 미워 죽여 버릴 만큼 독한 여자는 아니었다.

체사레 보르자_르네상스 시대 이탈리아의 전제군주이자 교황군 총사령관. 아버지이자 교황인 알렉산데르 6세의 지원으로 중부 이탈리아의 로마냐 지방을 정복해 지배했다. 마키아벨리는 그를 이상적인 모델로 삼아 《군주론》을 집필했다. 알토벨로 멜론의 작품.

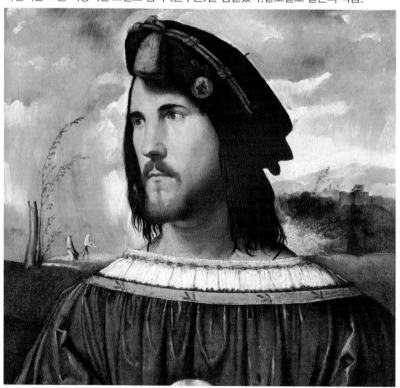

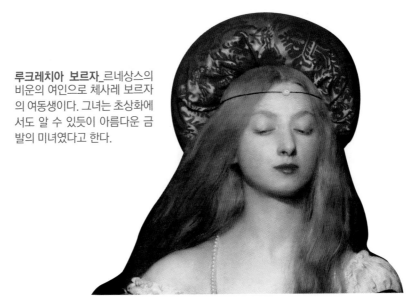

루크레치아 보르자_르네상스의 비운의 여인으로 체사레 보르자의 여동생이다. 그녀는 초상화에서도 알 수 있듯이 아름다운 금발의 미녀였다고 한다.

 한번 보면 그 누구라도 찬사를 바치지 않을 수 없는 아름답고 가냘픈 루크레치아는 당대 최고의 미녀였으나, 그 미모와 명성에 걸맞지 않게 아버지와 오빠 체사레의 명령이라면 언제나 순순히 순종하는 전형적인 르네상스 시대 명문가의 딸이요 여인이었다.

 교황 알렉산데르 6세는 오로지 자신의 보신과 보르자 가문의 영광을 위해서라면 세상 모두를 희생해도 괜찮을 사람이었다. 게다가 한술 더 떠 루크레치아의 큰오빠 체사레는 정치적 야욕을 위해서라면 눈 한번 깜짝하지 않고 혈육을 살해할 수 있는 강심장을 가진 남자였다. 그런 두 남자 사이에서 루크레치아는 그들의 정치적 필요에 의해 마음대로 좌지우지할 수 있는 희생양이 되었다.

 아버지와 큰오빠 두 남자가 루크레치아를 가장 적절히 이용한 것은 바로 루크레치아의 결혼을 통한 정략적 제휴였다. 그 속에서 루크레치아는 스스로 아무런 의사도 표명하지 못한 채 보르자 가문의 남자들을 위해 이리로 저리로 끌려 다녔다. 루크레치아의 첫 번째 결혼은 그녀가 여인으로 자라기도 전인 11세에 서류상으로 이루어졌다.

당시 페사로 지방과의 연맹이 필요했던 알렉산데르 6세는 딸을 페사로의 공작 조반니 스포르차와 결혼시켰다. 그러나 이 결혼은 얼마 가지 않아 종지부를 찍게 된다.

페사로보다 더 강력한 힘을 지닌 지방의 영주와 연대가 필요했던 보르자 가문의 남자들은 루크레치아의 첫 번째 결혼을 교황인 아버지 알렉산데르 6세의 권세를 이용해 조반니 스포르차가 성불구라는 이유를 들어 무효라고 선언해 이혼시켜버렸다.

일설에는 애욕에 불타는 보르자 가문의 특성상 루크레치아도 넘치는 욕정을 주체하지 못하는 여인으로 그려진다. 첫 번째 이혼의 이유였던 조반니 스포르차의 성불구설이 실제였고, 욕구불만에 빠진 그녀가 오빠나 아버지와 근친상간에 탐닉하게 되었다고 한다. 이중에서도 체사레와 루크레치아는 공공연한 소문의 주인공이었다. 체사레는 여동생인 루크레치아가 어떤 남자와도 사랑하는 것을 용납하지 않았다고 한다.

누구든 그녀와 관계를 하면 반드시 다음날 싸늘한 시체로 발견되었다고 하니, 그가 얼마나 그녀에게 집착했는지 알 수 있다. 그로 인해 그녀의 미모만큼이나 애욕의 창녀로서, 창부로서의 이름이 드높았다.

이혼 후 수녀원에 들어가 있던 루크레치아는 '인판테 로마노'(로마의 아들)로 알려진 조반니 보르자를 낳는다. 아이의 아버지는 시종 페로토라고 하지만, 아버지 알렉산데르 6세, 혹은 오빠 체사레로 보는 설도 있다.

조반니 스포르차_ 밀라노 공작 가문의 코스탄초 1세의 사생아로, 교황 알렉산데르 6세의 사생아인 루크레치아와 정략결혼했으나 일방적으로 이혼을 당했다.

체사레 보르자와 루크레치아_체사레가 여동생의 연인이었던 시종 페로토를 살해하고 밖을 살피는 장면을 묘사한 그림이다. 알프레드 엘모어의 작품.

　결혼을 앞둔 루크레치아의 부정을 은폐하기 위해 조반니 보르자는 숙부 체사레의 아들로 공표되고 시종 페로토는 살해되었다.

　그 후 그녀는 나폴리 왕의 서자로, 미남으로 유명한 비셀리에 공작 아라곤의 알폰소와 결혼한다. 루크레치아보다 2살 연하였던 알폰소는 그녀를 몹시 사랑하였다. 루크레치아도 이 결혼 생활에 만족하였다. 그러나 루크레치아의 행복은 그녀의 오빠 체사레와 남편 알폰소와의 불화로 인해 어이없이 2년도 못되어 끝나고 말았다. 체사레의 습격으로 알폰소가 치명상을 입었던 것이다. 루크레치아는 그토록 사랑했던 남편이 죽음의 위기에 처했을 때 그를 힘껏 간호하는 일 외에는 아무것도 해주지 못했다. 또 다른 습격에 대비해 경호원까지 두었으나 잠시 자리를 비운 사이 체사레의 심복에 의해 잔인하게 암살당하고 말았다.

하지만 루크레치아는 남편을 살해한 오빠에게 한마디 반항도 하지 못한 채 그 모든 상황을 담담히 수용했다. 그녀는 누군가의 아내이기 이전에 비열하고 대담한 보르자 가문의 한 사람으로서 개인적인 비극을 감내해야 했을 뿐이었다.

남편을 잃은 루크레치아는 비탄에 잠겼지만, 또 다른 정략결혼이 그녀를 기다리고 있었다. 페라라 공작 알폰소 데스테였다. 루크레치아는 막대한 지참금과 함께 그에게 시집갔다. 비록 정략결혼이긴 했지만 루크레치아는 이 결혼에서 비로소 마음의 안정을 찾게 되었다.

그녀가 시집간 페라라 지역은 당시 가장 세련된 문화중심지 중의 하나인데다 남편은 예술을 사랑하는 사람이어서 궁전에는 늘 예술의 향기가 풍겼다. 결코 안정적이지도 않고 보르자 가문의 필요에 의해 여차하면 깨어질 지도 몰랐던 그녀의 세 번째 결혼은 18년간 이어졌다. 다행히도 그녀의 친정인 보르자 가문이 몰락했기 때문이다.

보르자의 몰락은 당시 로마를 휩쓴 말라리아와 함께 시작되었다. 알렉산데르 6세나 체사레의 강력한 야심과 정치적 계획 속에는 전혀 들어 있지 않던 질병이 보르자 가문을 덮친 것이다. 알렉산데르 6세와 체사레는 거의 동시에 말라리아를 앓게 되고 알렉산데르 6세는 고령을 이기지 못해 숨을 거두고 만다.

▶ **알폰소 데스테(381쪽 그림)**_루크레치아 보르자의 마지막 남편인 알폰소 데스테는, 교황 알렉산데르 6세와 체사레 보르자가 몰락하고 죽은 후에도 루크레치아를 내치지 않고 보호했다. 그녀는 자신의 가문의 몰락으로 혈혈단신의 몸이 되어 불안한 나날을 보냈으나, 알폰소의 배려에 안정된 생활을 할 수 있었다. 그리고 알폰소와의 관계에서 그녀의 첫 번째 아이가 태어난다. 루크레치아는 전례의 2번의 결혼에서 두 명의 아이가 태어났으나 마지막 출산 후 10년의 세월이 흘렀으며, 그녀에게 에르콜레는 태어나 성장해가는 과정을 직접 보며 자신의 손에서 키우게 된 첫 번째 아이였다. 이후 그녀는 이전과 구분되는 행보를 보이는데, 여느 귀족 여인들이 그러하듯 살림살이를 장만하고 자신의 거처를 꾸몄다. 또한 교황국과 베니스와의 전쟁에 남편 알폰소를 내조하여 유용한 정보나 막대한 그녀의 지참금으로 물자 등을 전달하여 알폰소로부터 사랑을 받았다.

보르자 가문의 세력이 전유럽을 완전히 장악하지 못했을 때 갑자기 일어난 일이었다. 교황이던 아버지의 든든한 배경이 사라진데다 말라리아로 몸을 제대로 추스르지 못하는 동안 체사레의 세력은 급격히 축소되기 시작했고 전유럽을 호령하던 보르자 가문의 입김이 서서히 영향력을 잃어가더니 급기야 체사레 또한 유럽의 궁벽한 곳에서 명예롭지 못한 전투로 전사하고 말았다.

　　보르자 가문의 몰락은 그야말로 눈깜짝할 사이에 일어난 것이다. 따라서 알폰소 데스테의 아내 루크레치아의 위치 또한 불안하기 짝이 없게 되었다. 이번에는 친정의 입김에 의해 결혼 생활을 그만두는 것이 아니라, 친정의 몰락으로 시댁에서 내침을 받을 처지가 된 것이다. 그때 루크레치아를 보호한 것은 그녀의 남편 알폰소 데스테였다. 그는 남자다운 용기와 결단으로 루크레치아를 감싸 안았다. 오직 그만이 그녀를 지켜줬으며 남들이 감히 손가락 하나 대지 못하게 막았다고 한다. 이런 남편에게 애정과 감사를 느끼며 살던 그녀는 1519년 39세의 나이로 추문과 비극으로 얼룩진 파란만장한 생을 마감했다.

루크레치아 보르자_르네상스 시대의 여인답지 않게 소녀처럼 가녀린 체구가 인상적이다.

폭군의 어머니 아그리피나

아그리피나는 로마의 폭군 황제인 네로의 어머니로 유명한 여인이다. 그녀는 육감적이면서 화려한 패션을 자랑하였고 거부할 수 없는 섹시한 카리스마로 남자라면 한번쯤 그녀와 연애를 꿈꿀 정도로 치명적인 미모를 발산하는 여자였다. 그녀는 자신의 매력을 잘 알고 있었기에 자신의 권력을 위해서라면 언제든지 권력남과 침대를 뒹굴 준비가 되어 있었다.

그녀의 첫 상대는 자신의 친오빠인 칼리굴라 황제였다. 칼리굴라는 로마제국의 제3대 황제로 기행과 폭군으로 유명한 황제였다. 그는 아그리피나가 14세 때 잠들어 있는 아그리피나를 겁탈했다. 자신의 처녀성을 오빠에게 빼앗긴 그녀는 이후 칼리굴라의 추잡한 행동에 치를 떨었다.

아그리피나는 1년 후에 파세누스 크리스푸스와 결혼하였으나 그는 병약하여 결혼 1년 만에 눈을 감고 말았다. 이어서 그녀는 두 번째 남편인 그나에우스 도미티우스 아헤노바르부스와 재혼하여 아들인 네로를 낳았다. 이 아이는 어머니의 자궁에서 발부터 먼저 나왔으며, 세상 사람들에게는 짐승으로 알려졌다. 네로가 세 살 되던 때에 도미티우스는 수종

병(水腫病)으로 죽고 말았다.

지독히 남편 복이 없었던 아그리피나는 오로지 아들 네로만을 희망으로 삼았다. 하지만 황제 자리에 오른 남동생인 칼리굴라는 한시도 그녀를 가만 두지 않았다. 그는 누나의 육감적인 몸매에 취해 짐승처럼 그녀의 몸을 탐했다. 당시에는 오누이가 육체적 관계를 맺는 일이 그리 드문 일은 아니었으나, 이미 아들까지 둔 유부녀인 아그리피나에게 집착한 것은 황제였기에 가능했다.

아그리피나는 칼리굴라의 행위에 치를 떨었다. 그녀는 복수를 하기 위해 레피두스를 유혹했다. 그는 칼리굴라의 동성연애 상대였다. 아그리피나는 그를 침실로 끌어들여 황홀한 선물을 주었다.

그녀는 그가 칼리굴라에게 누구보다 가까이 접근할 수 있기 때문에 그를 이용하여 칼리굴라를 독살하려고 했다. 하지만 그녀의 계획은 실패하여 레피두스는 처형되었고 아그리피나는 전 재산을 몰수당하고 섬으로 유배되었다. 아그리피나는 유배된 섬에서도 복수에 대한 집념을 버리지 않았다.

아그리피나를 겁탈하는 칼리굴라_칼리굴라는 아그리피나를 비롯하여 그녀의 두 자매와도 근친관계를 맺었다고 한다.

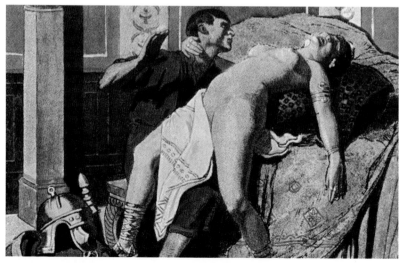

아그리피나와 칼리굴라의 초상_칼리굴라는 그가 어렸을 때 로마제국의 국경인 라인 강 방위군 사령관이었던 아버지를 따라 병영에서 자랐다. '칼리굴라'라는 이름은 그가 당시 로마군 군화인 칼리굴라와 같은 모양으로 만든 유아용 구두를 신고 다녔는데 그 모습을 보고 병사들이 붙여준 별명에서 유래했다. 그는 황제가 되기 전 그의 누나 아그리피나를 겁탈하여 근친관계를 저질렀다. 루벤스의 작품.

그녀는 해초를 먹으며 수영으로 몸매를 관리했다. 그녀는 복수를 위한 길이 자신의 몸매관리라고 생각하였다. 여자로서 왕이 될 수 없었던 그녀는 자신의 아름다운 몸매로 권력자를 움켜쥐어야 칼리굴라에 대한 복수가 가능하다고 믿었다. 하지만 칼리굴라의 폭정으로 시민들이 반발하자 그는 근위병들에게 진압케 했다. 이를 보다 못한 근위대장 카이레아가 마침내 경기장에서 칼리굴라와 황후 카이소니아 그리고 딸까지 모두 살해하고 말았다. 카이레아의 암살 성공으로 아그리피나의 삼촌 클라우디우스가 황제의 자리에 오르게 되었다.

유배에서 풀린 아그리피나는 로마로 돌아왔다. 그녀는 어린 네로와 재회를 했지만 권력을 손에 쥐기에는 난무했다. 황제인 클라우디우스는 제위에 오른 뒤, 세 번째 아내를 맞이했는데 그녀가 바로 메살리나였다. 색녀로 소문난 그녀는 이 결혼이 네 번째였는데 클라우디우스와의 사이에

서 아들 브리타니쿠스와 딸 옥타비아를 낳았다.

메살리나는 육감적이고 요염한 몸매와 도도한 매력이 있었다. 그녀는 뜨겁고도 차가운 팜므 파탈의 이미지를 풍겼는데, 이것은 아그라피나와 매우 닮아 있었다. 황제는 메살리나가 무슨 일을 해도 관심을 두지 않았다.

하지만 그녀는 아그라피나를 견제했다. 그녀에게 아그리피나는 자신의 지위를 위협하는 존재였고, 그녀의 아들 네로는 자신의 아들인 브리타니쿠스의 제위 계승을 위협하는 존재였다. 때문에 그녀는 아그리피나와 네로를 살해하려는 음모를 꾸몄다.

하지만 그녀는 엉뚱한 데에 힘을 쏟느라 화력을 집중하지 못했다. 그 엉뚱한 것이 바로 쾌락으로 점철된 섹스 콘테스트였다. 그녀는 여자가 얼마나 많은 남자와 섹스를 할 수 있는가에 관심이 많았는데, 이 때문에 종종 섹스 콘테스트를 열어 자신의 넘치는 성욕을 달래 왔다고 한다. 그러다 황실 의사와 결혼식까지 올리다 발각되어 나르키소스에 의해 살해되고 말았다[왕비에서 창녀가 된 타락의 유혹 메살리나 발레리나 참조].

메살리나 누드 조각상_로마 황제 클라우디우스의 아내이자 로마의 황후. 고대 로마의 타락한 성의 상징으로 불린다.

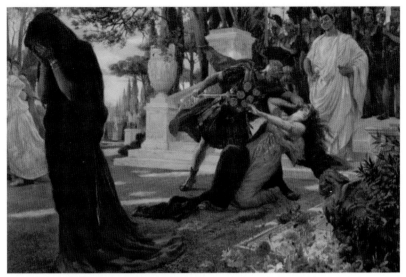

메살리나의 최후_클라우디우스 황제의 측근인 나르키소스가 루쿨루스 별장에 숨은 황후를 살해하는 장면이다. 로슈그로세의 작품.

눈엣가시 같은 메살리나가 죽자 아그리피나는 제 세상을 만난 듯 기지개를 펴기 시작했다. 그녀는 먼저 황후 선출에 영향력을 가지고 있던 팔라스에게 접근하였다. 그는 해방노예 출신으로 클라우디우스에게 절대적인 신임을 받고 있었다. 그런 사실을 잘 알고 있는 아그리피나는 자신의 농익은 몸매를 감추고 있던 허리띠를 풀었다.

팔라스는 황제의 조카이자 로마 최고의 미인이 자신의 앞에서 알몸을 드러내자 눈이 휘둥그레졌다. 그녀의 몸매는 해초류처럼 미끈하면서도 풍만하였다. 팔라스는 흥분에 겨웠다. 그리고 모루에 망치질하듯 그녀를 끌어안고는 자신의 가슴 속 화덕에 불을 지폈다. 모종의 관계로 비밀의 문을 열어 제친 아그리피나는 그녀와 경쟁자였던 롤리아 파울리나와 아엘리아 파에티나를 물리치고 삼촌인 클라우디우스에게 접근할 수 있었다.

클라우디우스는 사실 무서운 대식가였을 뿐만 아니라 술과 여자를 탐하는 가학 성애자(새디스트)였다. 그는 경기장의 죄인들이 처형되는 모습

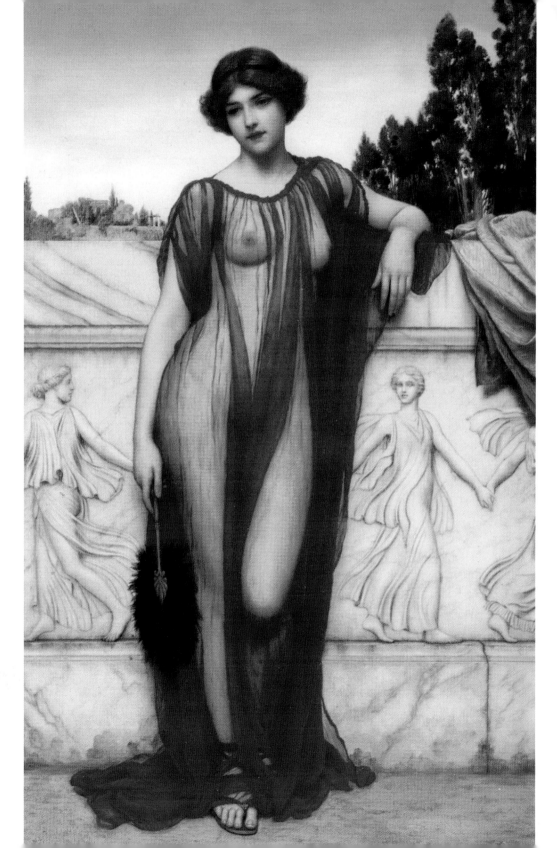

◀**아그리피나**(388쪽 그림)_아그리피나는 칼리굴라에 의해 섬에 유배되어 그곳에서 수영과 해조류를 섭취하였는데 후에 그녀의 미모를 유지하는데 비결이 되었다. 그녀는 권력을 쥐기 위해 자신의 몸매를 이용하였다. 존 윌리엄 고드위드의 작품.

로마의 경기장_클라우디우스는 가학 성애자로 경기장에서 벌어지는 격투에 흥분을 느끼며 즐겼다고 한다. 장 레옹 제롬의 작품.

을 즐겨보았다. 특히 죄인을 채찍으로 때려죽이는 방식을 좋아했으며, 이 중 여자들이 괴로워하는 것을 제일 즐겨 보았다. 그리고 그는 수에토니우스에게 그가 처형시킨 명단을 작성하게 했는데, 황제의 양자의 생부 아피우스 실라누스, 큰 딸의 남편 그나이우스 폼페이우스, 두 명의 조카 딸, 35명의 원로원 의원, 300명의 기사와 메살리나 일파 300명이라고 전해진다.

아그리피나는 황제의 가학적인 성 취향을 누구보다 잘 알고 있었다. 그녀는 삼촌인 황제의 앞에서 자신이 걸치고 있는 튜닉의 앞섶을 스스로 찢어보였다. 그러자 30대의 무르익은 농염한 가슴이 드러났다. 클라우디우스는 과감하고 도발적인 그녀의 모습에 시선이 멈췄다. 그러자 아그리피나는 가지고 온 채찍을 황제에게 내밀었다. 클라우디우스는 그녀가 건네준 채찍이 무엇을 원하는지를 알았다. 그는 많은 여인들과의 관계에서 느끼지 못했던 희열을 느꼈다. 그의 손의 채찍은 가감 없이 그녀의 미끈

한 몸에 휘갈겨 갔다. 아그리피나의 몸이 비틀어지고 아픔의 비명이 극에 달할수록 클라우디우스의 쾌감은 극도로 높아만 갔다. 그렇게 클라우디우스는 조카인 아그리피나에게 빠져들었다.

마침내 클라우디우스는 아그리피나와 결혼하고 싶다는 강한 욕망을 느꼈다. 하지만 근친금혼에 대한 법률 때문에 품위가 염려되었다. 이에 망설이던 클라우디우스는 아그리피나의 끈질긴 유혹을 견디지 못하고 측근 비텔리우스를 시켜 원로원의 승인을 받아내도록 지시하였다. 하지만 그는 몰랐을 것이다. 그의 처분이 바로 여우를 쫓아내고 호랑이를 들이는 빌미가 되었다는 것을.

결국 원로원의 승인으로 두 사람은 결혼하여 부부 사이가 되었다. 이후 로마는 부계의 삼촌과 질녀 관계라도 결혼이 가능하게 되었다.

아그리피나는 아우구스타란 칭호를 얻어 영예로운 마차를 타고 카피톨리노에 입성하였다. 당시 마차 입성은 대제사장에게만 주어지는 권리였지만 아그리피나가 이 관례를 최초로 깼다. 황궁에 입성한 그녀는 이때부터 네로를 옹립시키기 위한 사전정지작업에 들어갔다.

아그리피나_로마 황제 클라우디우스를 유혹하는 조카 아그리피나. 그녀는 자신의 권력을 소유하기 위해 삼촌의 아내가 된다. 로렌스 알마타데마의 작품.

대단히 영리했던 그녀는 아주 교활한 방법으로 자신의 계획을 하나씩 실행에 옮겨갔다. 그녀의 첫 번째 목표는 클라우디우스의 아들인 브리타니쿠스의 계승권 박탈이었다. 그는 폐위되어 사형된 메살리나의 아들이었다. 아그리피나는 맨 먼저 유력자 두 명에게 육탄공세를 퍼부었다.

그 결과 당시 집정관이었던 메미우스 폴리오가 감언이설로 황제의 눈을 멀게 했고 해방노예 출신의 팔라스가 강력한 촉구를 통해 황제의 마음을 뒤흔들어 놓았다. 여기에 아그리피나의 피나는 육체적 결합으로 결정적 쐐기를 박았다. 결국 클라우디우스는 이들의 세뇌작업에 넘어가고 말았다.

얼마 후, 클라우디우스는 네로를 친자식으로 받아들였다. 게다가 아그리피나는 황제를 설득하여 네로를 옥타비아와 결혼시키겠다는 약속까지 받아냈다. 옥타비아는 메살리나의 딸이었으므로 황실의 피를 완벽하게 수혈받는 방법이었다. 결국 옥타비아는 약혼자인 귀족 루키우스 실라누스와 파혼하게 된다.

또 아그리피나는 정치권력을 쥐고 있던 파쿨라스와도 내연의 관계를 가졌다. 그녀는 파쿨라스의 권력을 이용하여 황제를 능가하는 권력을 갖게 되었고, 파쿨라스 역시 아그리피나와 손잡고 권력의 중심으로 성장했다.

아그리피나 조각상_1세기 로마 네로 황제의 어머니이며 대(大)아그리피나의 장녀. 통칭 소(小)아그리피나라고 부른다. 28년 아헤노바르부스와 결혼하였다. 49년 숙부인 황제 클라우디우스와 재혼, 54년 남편을 독살하고 네로를 제위에 오르게 한다.

일련의 포석이 완성되자 아그리피나는 마지막 미션을 준비했다. 그것은 황제 클라우디우스를 쥐도 새도 모르게 죽이는 것이었다. 이것은 클라우디우스의 지칠 줄 모르는 폭식 습관을 혐오해서라기보다는 그가 죽기 전에 성인이 될 그의 아들 브리타니쿠스가 두려웠기 때문이다.

또한 황제의 비서관인 나르키수스가 브리타니쿠스의 옹립을 위해 황제에게 수 없이 간청을 하고 있는 상황이었기 때문에 더 이상 늦출 수가 없었다.

그녀는 황제가 버섯을 좋아한다는 것을 이용하기로 했다. 버섯은 씨앗이 없어도 발아하기 때문에 신의 음식으로 일컬어지고 있었다. 남편의 취향을 잘 아는 아그리피나는 버섯요리에 조심스럽게 독약을 뿌려 놓았다. 이 독약은 로마의 독살 전문가로 알려진 로쿠스타의 도움을 받은 것이다.

마침내 클라우디우스가 숨을 거두자 그들은 황제의 시신을 은밀히 침실로 옮겼다. 이 사실을 아는 사람은 아무도 없었기 때문에 황제의 죽음은 비밀에 부쳐졌다. 아그리피나는 자기 세력을 규합하여 어린 네로를 옹립할 때까지 이 사실을 공표하지 않았고, 브리타니쿠스는 아직 어리다는 이유로 아예 접근조차 못하게 하였다. 결국 아그리피나의 계획대로 자신의 아들 네로를 로마 제국의 제5대 황제로 즉위시켰다. 아그리피나는 완벽한 승리를 거둔 것이다.

아그리피나 흉상_세상을 지배하는 것은 남자지만, 남자를 지배하는 것은 여자라는 말이 있다. 아그리피나는 로마제국의 황제인 숙부 클라우디우스와 결혼하여 황제를 자신의 손아귀에 쥔다. 그것도 모자라 끝내 황제를 독살하고 제국의 권력을 손에 움켜쥔 진정한 아우구스투스였다.

애첩에서 황비가 된 포파에아

아그리피나의 집념과 헌신으로 아들 네로가 로마제국의 황제가 되었다. 네로는 집권 초기에는 관용정책과 세금 감면, 유공자 우대정책을 폈으며, 자신의 황금 흉상을 세우려는 원로원의 제안도 거절하였다. 또한 사형집행 문서를 읽고는 고뇌에 찬 말을 하였다.

"내가 글을 배우지 않았더라면 얼마나 좋았을까!"

적어도 집권 초기의 네로는 현인의 길을 가고자 했다. 그것은 로마의 지성 세네카의 보필 때문이었다.

그러나 황제의 어머니 아그리피나는 기세등등한 자신의 위력을 바탕으로 사사건건 정책에 관여했고 자신의 초상이 그려진 화폐까지 발행케 하는 등 황제의 권위를 넘어서는 초법적 권력을 휘두르려고 했다. 특히 그녀의 애인인 파쿨라스 또한 권력을 독점하려고 했다. 그는 아그리피나를 왕비로 등극시키는데 결정적 역할을 한 인물이다. 아그리피나는 그와의 불륜 관계를 지속하면서 황제인 네로를 자식뻘로 생각하고 있었다.

이를 보다 못한 네로는 결국 어머니에게 선전포고를 하였다. 스승 세

네로의 시찰_네로 황제는 집권 초기에는 세네카 등의 조력을 받아 나라를 잘 다스렸다. 파울로 베르네세의 작품.

네카와 근위대장이 그의 든든한 후원자가 되어 파쿨라스를 추방하였다. 아그라피나의 분노는 극에 달했다. 그녀는 지금까지 무수한 시련을 극복했지만 가장 믿었던 아들에게서 배반을 당했다는 것을 엄청난 충격으로 받아들였다.

마침내 그녀는 두 번째 선택을 하게 된다. 네로의 대항마로 그의 이복동생인 브리타니쿠스를 내세운 것이다. 브리타니쿠스는 선황 클라우디우스와 메살리나 사이에서 태어난 아들이었기에 황실의 적통에 더 가까운 인물이었다.

아그리피나는 제2의 대항마로 네로를 압박했다. 하지만 네로 또한 영민함을 발휘하여 브리타니쿠스를 독살하였다. 이 소식을 들은 아그리피나는 충격과 분노에서 헤어나지 못했다. 그녀는 자칫 자신의 목숨도 위태로울 수 있다는 것을 그제서야 깨달았다.

하지만 아그리피나는 절망에 몰릴수록 기발한 묘안을 짜내는 여인이었다. 그녀는 어머니의 자연스러운 애정을 넘어서서 천륜을 무시하는 아들에 대한 유혹을 저지르고 만다. 그녀는 자신의 육체와 기교를 이용하

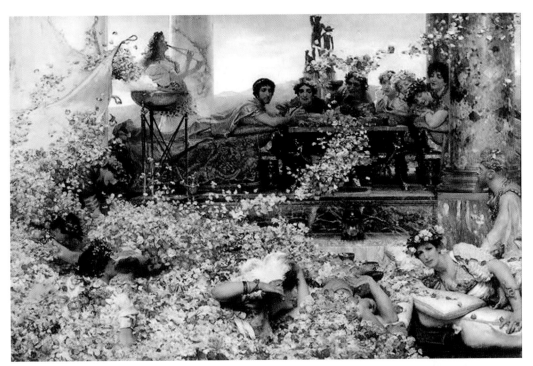

네로의 기행_그리스 문화 애호가였던 네로는 유명한 향수마니아였고, 그리스에서 로마로 넘어와 인기를 끌던 장미를 광적으로 좋아했다. 그래서 장미로 만든 향수로 분수를 만들어 배치했으며, 향수 바른 새를 집안에 날아다니게 했다고 한다. 또한 자신이 개최한 연회에서도 사람이 장미에 깔려 질식사할 정도로 장미와 향수를 사랑했다. 그림은 네로가 연회장의 자리에서 향연을 펼치는 무희와 무남들에게 장미 꽃잎을 휘날려 덮게 하고는 질식사를 시킬 수 있는지를 시험하는 장면을 묘사하였다. 알마 다테마의 작품.

여 아들을 성의 포로로 만들어버렸다. 실제로 네로는 어머니의 미모를 동경하여 그녀와 닮은 노예를 애첩으로 삼았다.

네로와 아그리피나가 함께 마차에 탔을 때 아그리피나의 유혹은 절정에 달했다. 달리는 마차 안에서 네로를 만족시키기 위해 그녀의 붉은 입을 사용하였다. 그들이 마차에서 내렸을 때는 옷에 묻은 정액의 얼룩이 뜨거웠던 관계를 말해주고 있었다.

표면상으로 그녀가 네로와 근친관계를 맺었다는 것은 상실한 권력을 되찾기 위한 수단이었다. 그러나 이러한 비정상적인 관계는 그리 오래 가지 못했다. 아그리피나에게 또 다른 강력한 연적이 등장했기 때문이다.

네로가 20세 되던 해에 그는 한 여인에게 몸과 마음을 빼앗기고 말았다. 그녀는 포파에아라 불리는 여인으로, 네로의 동성애자 상대인 오토의 아내였다. 그녀는 빼어난 미모의 소유자로 아그리피나를 쏙 빼닮았으며 그녀와 다른 점은 감탄사가 절로 나올 만큼 달콤하고 부드럽고 낭랑하게 울려 퍼지는 목소리를 지니고 있다는 점이었다. 그녀는 겉으로는 겸손한 것처럼 보였지만 도도하고 음탕한 속내를 지닌 천생 요부였다. 그녀는 대중들과 지도층 인사들이 자신의 얼굴을 보는 데서 기쁨을 얻는다는 것을 깨닫고는 늘 베일을 약간 드리우고 외출했다. 그것은 음욕의 시선으로부터 자신을 보호하기 위해서가 아니라 자신을 너무 쉽게 보여 줌으로써 구경꾼들이 쉬 싫증나게 하기보다 신비스럽게 보이기 위한 수단이었다.

포파에아는 처음에 로마 기사 루푸스 크리스푸스와 결혼을 했다. 그리고 곧 그의 아들을 임신했으나 네로의 친구로 당시 권세를 누리던 건장하고 아름다운 청년 오토가 구애하자 그와 불륜을 저지르고 얼마 지나지 않아 그의 아내가 되었다.

오토는 자신의 여자가 된 포파에아라는 새를 새장에 가두지 않았다. 그는 아내의 미모를 자랑하고 싶었고 끝내 네로 황제와의 저녁 식사가 끝난 자리에서 자신의 아내 자랑을 늘어놓았다.

"신으로부터 더할 나위 없는 고결함과 우아한 자태, 신성한 아름다움을 부여받았으며 육신을 가진 모든 남자의 욕망이자 환희이며 성자들의

▶**실크 베일을 둘러 싼 포파에아**(397쪽 그림)_포파에아 사비나는 열네 살인 44년 루프스 크리스누스와 결혼해 같은 이름의 아들을 낳는다. 남편은 클라우디우스 황제 시절 친위대장을 지낸 인물이다. 이어서 두 번째 남편인 오토와 결혼을 한다. 오토는 황제 네로와 친구였지만 네로가 포파에아 사비나를 사랑하게 되면서 둘의 사이가 틀어졌고, 결국 네로는 오토를 루시타니아(현 포르투갈) 총독으로 임명해 오토와 포파에아 사이를 갈라놓는다. 프랑스화파의 작품.

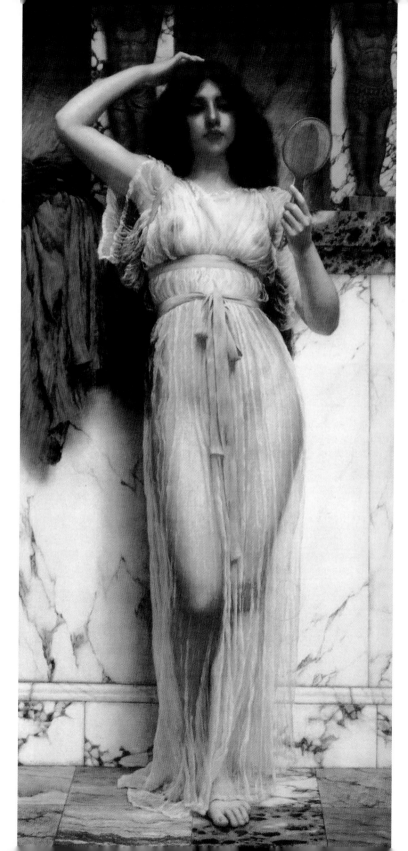

기쁨인 여인의 품으로 돌아가노라.”

오토의 연시와 같은 말은 네로의 욕정에 불을 붙였다. 네로의 명에 따라 뚜쟁이들은 포파에아에게 은밀히 만나자는 황제의 청을 알렸고, 그녀는 기꺼이 네로의 은밀함에 따랐다.

네로는 베일을 쓰고 나타난 포파에아를 보고 흠칫했다. 그녀의 몸매는 아그리피나를 닮아 마치 어머니가 들어선 줄 알았다. 하지만 베일을 벗은 그녀는 아그리피나보다 젊고 매혹적인 얼굴을 가지고 있었다. 또한 자신의 귀를 씻어 내릴 듯한 청아하고 고운 목소리가 네로의 모든 말초신경을 곤두세웠다.

‘오토의 말이 허언이 아니구나…….’

네로의 가슴은 이미 사랑의 신인 큐피트(에로스)의 화살을 맞았다. 그는 자신이 잃어버린 반쪽을 찾았다고 호언하면서 구애를 했다. 그러나 대단히 영리한 포파에아는 어떻게 하면 네로를 더 애닳게 해 자신의 진가를 한껏 높일 수 있는지를 잘 알고 있었다. 그녀는 거짓 눈물을 흘리며 자신이 혼인법 때문에 오토에게 묶여 있어 소망하는 만큼 온몸과 마음으로 사랑을 바치지 못하고 있으며, 황제가 애첩인 노예 아크테에게 매어 있다는 것을 알게 되었다고 말했다.

◀ **포파에아**(398쪽 그림)_네로는 포파에아의 미모에 반해 그녀의 남편 오토를 포르투갈의 총독으로 멀리 보내고 포파에아를 차지한다. 존 윌리엄 고드위드의 작품.
네로_포파에아를 바라보는 네로가 누워 있는 장면이다. 존 윌리엄 위터하우스의 작품.

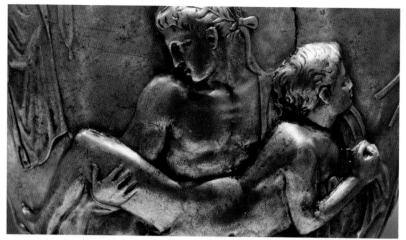

은잔에 새겨진 성애 부조_네로는 포파에아의 미모에 반하여 그녀의 육체에 빠져든다.

포파에아에게 풍덩 빠진 네로는 오토를 조용히 불러 아내를 넘겨달라고 했다. 그러나 오토가 이를 거절하자 그를 포르투갈 총독으로 멀리 보내버렸다. 또한 자신이 총애하던 노예 아크테도 쫓아냈다.

포파에아는 자신의 뜻에 따른 네로를 위해 요염할 만치 뇌쇄적인 교태를 부렸다. 네로는 침을 연신 꼴깍 삼키고 그녀의 대리석 같은 몸매를 살폈다. 사슴의 목을 닮은 목은 연약하면서 매끈하였고 풀어헤친 긴 머릿결은 목을 타고 어깨를 넘어 그녀의 두 봉우리를 향해 내렸기에 그녀가 다가올 때에는 풍만한 젖가슴이 출렁거렸다. 네로는 원 없이 그녀의 몸을 유린하였다. 포파에아도 요녀와 같은 교성을 내지르며 네로를 지배하기에 이르렀다.

네로가 포파에아의 마음을 사로잡자 그녀는 곧바로 황제의 어머니 아그리피나를 공격하기 시작했다. 아그리피나는 네로가 자유를 즐기지 못하면 권력은 더더욱 즐길 줄 모르기 때문에 보호자가 필요하다는 식으로 수없이 공언했다. 그녀의 오만방자함을 증오하지 않는 사람이 거의 없었기에 누구도 포파에아의 공격에 반대하지 않았다. 그리하여 아그리피나는 네로로부터 모든 것을 박탈당했다.

하지만 아그리피나가 누군가! 칼리굴라에게 추방을 당했을 때, 몸이 무기라며 수영으로 몸을 단련시키고 그 빼어난 몸매로 유력자들과 클라우디우스를 녹이고 황위를 찬탈하지 않았는가. 그녀의 장점은 죽음이라는 냄새를 본능적으로 감지하는 데에 있었다.

네로가 세 번이나 독살을 시도했지만 모두 실패한 것도 바로 이 때문이다. 아그리피나는 위기 때마다 해독제를 먹고 간신히 죽음을 모면했다. 그러자 네로는 보다 교묘한 형태의 속임수가 필요하다는 사실을 깨달았다. 그는 스승이었던 아니세투스에게 도움을 청했다.

아니세투스는 어린 시절 스승이었을 뿐만 아니라 미세눔 함대 제독으로 지내고 있었다. 제독은 언제라도 침몰할 수 있는 배들을 어떻게 준비할 수 있는지를 황제에게 자세히 가르쳐 주었다. 일단 배에 오르기만 하면 아그리피나는 죽음을 면치 못할 것이라는 게 아니세투스의 계획이었다. 네로에게 그 계획은 그럴듯하게 여겨졌다.

네로는 어머니가 안티움에서 왔을 때, 어색한 미소를 지으며 다가갔다. 그리고는 과거의 잘못을 뉘우치는 것처럼 반갑게 포옹하면서 거처할 곳으로 호위해 갔다. 아그리피나는 그런 아들의 모습에 감동하여 눈물이 핑 돌았다. 두 사람은 실로 오랜만에 정답게 식사를 마쳤다.

유배되는 아그리피나_아그리피나는 자신의 아들 네로로부터 유배를 당한다. 그녀는 칼리굴라로부터도 유배를 당해 섬생활을 하였다. 개빈 해밀턴의 작품.

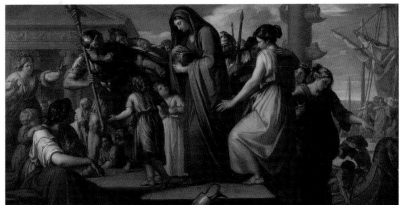

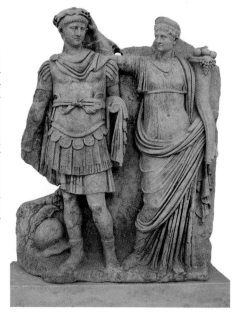

네로와 아그리피나 조각상_네로는 어머니 아그리피나의 힘으로 황제의 자리에 올랐다. 집권 전반기 그는 철학자이자 정치가인 세네카와 근위군단 장교 부루스의 보좌를 받아 선정을 베풀었다. 또한 "로마의 신이 황제에게 로마 문화를 발전시키라는 명령을 했다"라는 신념에 따라 로마의 문화와 건축을 발전시켰다. 그러나 지나친 어머니의 정치 관여로 아그리피나와 네로 사이는 돌아올 수 없는 강이 생겼고 네로는 요부 포파에아에 빠져 어머니 아그리피나를, 62년에는 아내 옥타비아를 살해하였다.

　네로는 해가 저물자 흡족해하는 어머니를 배로 안내했다. 아그리피나는 파멸이 기다리고 있는 그곳으로 어린 아이처럼 뛰어 올라갔다. 이때 아그리피나의 곁에는 충직한 그레페레이우스와 갈루스, 아케르로니아가 함께 탔다.

　밤을 가르면서 배가 천천히 앞으로 나아갔다. 항구로부터 배가 멀어지자 육지로부터 불빛 하나가 솟아올랐다. 신호가 떨어지자 선원들이 팽팽한 밧줄을 도끼로 끊었다. 순간, 무거운 납 지붕이 떨어지면서 그레페레이우스를 짓뭉개 버렸다. 납이 순식간에 배의 밑바닥을 뚫고 나가자 바닷물이 들어차기 시작했다. 하지만 바다가 너무 잠잠하여, 배는 쉽게 가라앉지 않았다. 당황한 선원들은 어떻게든 배를 전복시키려고 노력했고, 이 광경을 목격한 아케르로니아가 파랗게 질린 얼굴로 그들에게 도움을 요청했다. 순진한 행동이었다. 그녀는 곧 선원들이 휘두른 노와 장대에 맞아 죽었다. 다음은 아그리피나 차례였다. 그들에게 쫓기던 그녀는 어깨에 일격을 당하고 바닥에 나동그라졌다. 할 일을 다 했다고 생각

한 선원들은 서둘러 배에서 탈출했다. 한 치 앞을 내다볼 수 없는 어두운 밤, 배가 가라앉고 있었다. 그러나 아그리피나는 그렇게 쉽게 죽을 여인이 아니었다. 그녀는 과거 섬에서 익힌 수영실력을 잊지 않고 있었다. 그녀는 부상에도 불구하고 먼 바다를 헤엄쳐 나와 해변에 있던 사람들에게 구출되었다.

그녀는 네로에게 이를 갈면서도 태연히 루크린 호수에 있는 자기 별장으로 돌아갔다. 거기서 그녀는 자유민인 아게리누스를 불러 다음과 같은 지시를 내렸다.

"가서 네로에게 전하라. 내가 무사히 구출되었다고."

한밤중에 이 소식을 들은 네로는 깜짝 놀랐다. 일이 이렇게 된 이상 그의 어머니가 가만 있을 리 없었다. 다급해진 네로는 그 자유민이 황제의 목숨을 노린다며 그를 체포하라고 명령했다. 그리고 어머니를 암살하기 위해 로마의 영주인 테트라크, 아니케투스, 헤르클레이우스, 오비라우스, 해군의 백부장 등을 루크린 별장으로 급파했다.

아그리피나는 밖이 소란스러워지자 본능적으로 위험을 감지했다. 그녀는 황실의 어머니다운 위엄을 잃지 않으려는 듯 큰소리로 외쳤다.

난파선의 아그리피나_네로가 아그리피나를 배에 태워 좌초시켜 살해하려는 장면이다. 구스타브 베르티머의 작품.

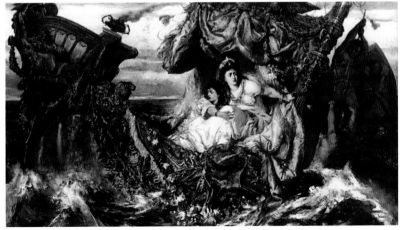

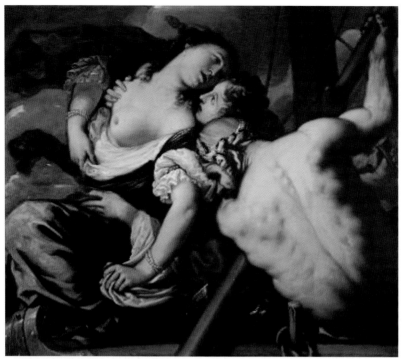

구조되어 배에 옮겨타는 아그리피나_아그리피나는 어두운 밤바다에서 난파당하나 자신의 수영 솜씨로 헤엄쳐 구조되는 장면이다. 안토니오 잔치의 작품.

"나는 무사하니, 그만 돌아들 가라!"

그녀의 말은 아무 효과가 없었다. 황제의 밀명을 받은 그들은 전혀 주눅 들지 않았다. 이들이 침대를 에워싸자 아그리피나는 곧 죽음이 임박했음을 깨달았다. 먼저 헤르클레이우스가 아그리피나의 머리를 몽둥이로 내리쳤다. 그녀는 비명을 지르며 비틀거렸고 이와 동시에 백부장이 칼을 빼어 들었다. 그러자 눈이 뒤집힌 그녀가 치마를 휙 걷어 올리며 분노의 목소리를 토해냈다.

"네로는 이 자궁에서 나왔다. 어서 이곳을 찔러라!"

그녀의 외침과 함께 자객들의 칼이 그녀의 배를 수차례 찔렀다. 처절한 비명과 함께 솟구치는 피들이 삽시간에 침대를 물들였다. 이로써 황실을 더럽힌 희대의 악녀가 최후를 맞았다.

포파에아는 네로가 자신을 열정적으로 사랑하게 되었을 뿐만 아니라, 자기 목표를 달성하는 데 장애물들이 모두 제거된 것을 확인한 뒤에 이 번에는 네로와의 결혼을 성사시키려 했다. 그런데 문제가 있었다. 그것은 네로에게는 본부인인 옥타비아가 있었다. 그녀는 선황인 클라우디우스의 딸로 아그리피나의 주선으로 정략결혼을 한 것이었다. 애당초 그녀에게 별 감흥이 없었던 네로는 포파에아의 부추김에 아무 죄도 없는 그녀를 판다테리아 섬으로 유배시켰다. 그 후 옥타비아는 네로에 의해 살해되었다.

포파에아는 주도면밀한 계획을 통해 마침내 네로와 결혼하여 로마제국의 황후가 되었다. 이때부터 네로는 죽은 어머니 아그리피나의 망령에 시달리게 된다. 3년 동안 끊임없이 망령에 시달린 네로는 점점 정신적으로 피폐해져 갔다. 포파에아가 네로의 두 번째 아이를 임신하고 있을 때 정신이 나간 네로는 그녀를 홧김에 발로 차서 죽였다. 결국 네로는 로마인들의 민심 이반과 근위병의 반란으로 자결하였다.

아그리피나의 최후_아그리피나는 네로가 보낸 자객들로부터 참살을 당한다. 안토니오 리지의 작품.

근대 러시아의 영광 예카테리나 2세

러시아제국은 1613년부터 1917년까지 304년 동안 로마노프 왕가가 제국을 통치하였다. 대내적인 전제정치와 대외적인 팽창 정책을 통해 강력한 전제군주로 군림했던 이반 4세가 죽자 그의 후계자 자리를 둘러싸고 귀족들 간에 치열한 다툼이 벌어졌다. 한동안 혼란이 거듭되다가 1613년 러시아 전국회의에서는 이반 4세의 아내 아나스타샤의 가문인 미하일 로마노프를 새 황제로 선출하였는데, 이것이 로마노프 왕조의 시작이었다.

표트르 1세 때 절대주의 국가를 확립하였으며 러시아의 근대화에 큰 역할을 수행하였다. 그러나 표트르 1세가 죽은 후 러시아는 다시 한 번 혼란기에 접어들었다. 37년 동안 7명의 황제가 바뀌었고 국고는 바닥났으며 군대의 급료는 늦게 지급되었다. 표트르 1세가 만들어놓은 함정들은 수리되지 않은 채 처참한 몰골로 항구에 방치되고 말았다. 이때 예카테리나 2세가 여자의 몸으로 여제에 즉위하였다. 그녀는 독일인이었다. 프로이센의 가난한 귀족의 딸이었던 그녀는 외삼촌이 옐리자베타 여제

와 약혼했던 인연 덕분에 1744년, 러시아의 제위 계승권자인 홀슈타인 대공 카를 울리히와 결혼했다.

그녀는 러시아에 와서는 신교에서 러시아 정교로 개종하고 러시아어를 열심히 익혀 러시아인이 되고자 노력했다. 예카테리나와 표트르는 신혼 무렵엔 같은 독일인이라는 점 때문에 사이가 그럭저럭 괜찮았지만, 남편인 표트르는 지능이 낮아 장난감 병정이나 기차만 가지고 노는 것을 좋아했다. 또한 심각한 성불구라는 풍문이 있었다. 그래서 장기간 부부 관계가 없었고, 18년간 각자 정부를 두고 살았다.

예카테리나 여제_러시아인들 사이에 평판이 좋을 뿐만 아니라 러시아의 수많은 귀족들의 지지를 받고 있었던 예카테리나는 결국 1762년 6월 표트르 3세가 덴마크와의 전쟁 때문에 상트페테르부르크를 비운 사이에 반란을 일으켜 자신이 러시아제국의 황제임을 만천하에 알린다.

그런데 문제는 표트르 3세가 어처구니없게도 러시아의 적인 프로이센의 프리드리히 2세에 심취해 있었다는 데 있다. 그는 즉위하자마자 다 이긴 바나 다름없던 7년 전쟁에서 손을 떼고, 군대에 프로이센식 군복과 규율을 강제했다. 그러면서도 군대의 급료는 8개월 치나 늦게 주었다. 마침내 예카테리나는 군대를 자기편으로 만들어 쿠데타를 일으켰다. 황제의 자리에서 실각한 표트르 3세는 1주일 후에 죽고 말았다.

러시아의 여제가 된 예카테리나 2세는 표트르 1세의 업적을 계승 발전시키면서 러시아를 유럽의 정치무대와 문화 생활에 완전히 편입시켰다. 그녀는 내각의 도움을 받아 러시아제국의 행정과 법률제도를 개선했으며 크림 반도와 폴란드의 상당부분을 차지함으로써 영토를 넓혔다. 계몽주의 사상에 감명받아 볼테르 등과도 문학으로 교유하였고, 문학과 예술, 학예와 교육 등의 장려에 큰 관심을 쏟았다. 또한 각 지방관들로부터 직접 정무를 결재 받음으로써 황권을 강화시켰다. 이후 그는 러시아 정교회 세례명을 이름으로 사용했다. 행정 개혁과 내치, 문예 부흥 등의 공적을 높이 평가해 예카테리나 대제로 불리기도 했다.

예카테리나는 남편인 표트르 3세를 축출하기 이전부터 정부들을 두었다. 이 때문에 그녀의 세 아이 모두 각기 다른 정부의 아이였다는 풍문도 돌았다. 그녀는 몇 년에 한 번씩 정부를 갈아치우는 것으로 악명이 높았지만 헤어진 정부들에게 막대한 재산과 영지, 관직 등을 하사하여 후히 대접하였다. 이를 두고 정치적 계산이 숨어 있다고 보는 견해도 있는데

◀**표트르 3세와 예카테리나**(408쪽 그림)_역사를 바꿨다고 볼 만한 사람들 중 가장 기묘한 케이스는 러시아의 표트르 3세. 프로이센 군국주의와 프리드리히 대왕의 열성적인 팬으로서, 프리드리히 대왕이 7년 전쟁에서 재앙을 맞이하는 도중 딱 맞는 시간대에 즉위해서 러시아와 프로이센의 교전을 중단시켰다. 표트르 3세는 곧 죽임을 당했지만 프로이센 군국주의를 구할 만큼 적절한 기간 동안 즉위해 있었다. 멍청이답게 자신의 행동이 얼마나 중요한지 몰랐고, 본의 아니게 현대 유럽을 형성하는데 지대한 영향력을 끼쳤다.

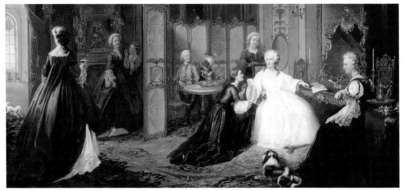

예카테리나 여제의 남성 편력_그녀는 60세가 넘어서 죽음을 앞에 두던 순간까지도 수많은 정부들을 두고 있었다고 한다.

귀족 명문가의 자제들이나 유능한 신하들과 교류를 하는 한편 적지 않은 보상을 통해 그들을 완전히 자신의 수족과 같은 심복으로 만들었다는 것이 바로 그것. 비단 젊고 잘생긴 귀족 청년들뿐만 아니라 실력 있고 명망 높은 장군과 신하들도 정부로 두곤 했다.

애인을 선발할 때는 까다로운 심사를 거쳤는데, 우선 의사가 건강검진을 하고 합격한 후보자는 지적 능력과 여제를 즐겁게 해줄만한 소양을 갖추었는지 검사를 받고 마지막으로 여제의 측근과 시험적인 합방을 거친 후에 실전 테스트에서 충분하다고 판정되면 그때서야 여제의 침실에 들어갈 수 있었다. 물론, 막판엔 교양이고 지식이고 상관없이 힘이 넘치고 잘생긴 젊은 미남이면 신분고하를 막론하고 들어갔다고 한다.

예카테리나의 정부들 중에 거의 남편과 다름없었던 두 인물이 있었는데 바로 오를로프와 포템킨이었다. 오를로프는 타타르인의 피가 흐르는 장부로서 외모가 준수하고 기골이 장대했는데 네 명의 형제들 모두 남자다운 잘생긴 얼굴과 훌륭한 체격으로 유명했다. 열렬한 애국주의자였던 그는 16세가 되던 1749년, 세 살 아래의 남동생 알렉세이와 함께 사관생도대에 들어갔다. 7년 후, 혈기왕성한 스물세 살의 군인이 된 그는 프로이센과의 전쟁에 참전하여 군대를 이끌어 러시아군의 사기를 드높이고

혁혁한 공을 세웠다.

　1759년, 상트페테르부르크에서 열린 성대한 환영연에 개선장교로서 위풍당당하게 참석한 그는 엘리자베타 여제로부터 훈장을 받았다. 그 자리에 함께 있던 황태자비 예카테리나는 유약한 남편 표트르 3세나 궁중에 있는 귀족들과 달리 패기 넘치고 늠름한 그의 자태에 마음이 끌렸다.

　남성다운 체격에 젊고 잘생긴 오를로프는 환영연이 끝난 지 얼마 지나지 않아 남동생 알렉세이와 함께 황실 근위대에 배속되었고 황태자비의 측근이 되었다. 그리고 이내 예카테리나의 연인이 되었다.

　황태자 부부를 곁에서 쭉 지켜본 결과 오를로프는 황태자가 자신의 충성을 바칠 만한 인물이 아니라는 것을 깨달았다. 황태자는 프로이센 국왕인 프리드리히 2세를 영웅으로 여겼다. 하지만 황태자비는 달랐다. 그녀는 침대에서 다정한 연인일 뿐만 아니라 자신처럼 러시아를 사랑하는 진정한 지도자였기에 그는 황태자비를 충성을 바칠 대상으로 선택했다.

　1761년 12월, 엘리자베타 여제가 세상을 떠나자 황제가 된 표트르 3세는 다 이긴 것이나 다름없는 프로이센과의 전쟁을 즉시 중단했다. 그리고 러시아의 영토로 편입된 땅을 자신의 영웅 프리드리히 2세에게 돌려주었다. 표트르 3세의 친(親)프로이센 정책은 군인들과 귀족들의 강한 반발을 샀지만 황제는 눈도 깜짝하지 않았다.

그레고리 오를로프_오를로프는 예카테리나를 도와 표트르 3세를 왕좌에서 끌어내리고 연인이자 황태자비인 예카테리나를 러시아의 황제로 등극시킨다.

그레고리 오를로프와 예카테리나 여제_예카테리나 여제가 낳은 아이를 바라보고 웃는 오를로프이다. 실질적으로 아이는 오를로프의 아이였다.

표트르 3세는 예카테리나와의 이혼을 계획하였다. 그가 총애하던 여인은 부총리 대신이자 권력의 실세인 미하일 보론초바의 조카 엘리자베타 보론초바였다. 권력을 손에 넣은 표트르 3세와 권력의 확고한 실세가 되고자 했던 미하일 보론초바는 본격적으로 엘리자베타 보론초바를 황후로 책봉할 계획을 세웠다.

러시아의 영광이라는 찬란한 꿈을 지닌 한 명의 군인으로서 오를로프는 황제의 이런 행동에 참을 수 없을 만큼 분노를 느꼈다. 또한 오를로프는 예카테리나가 출산한 아들을 보호할 목적이 생겼다. 그 아이는 실질적으로 자신의 아들이었기 때문이다. 아들은 오를로프의 아이인 동시에 러시아 황후의 아들이기도 했다.

표트르 3세는 예카테리나가 낳은 아이가 자신의 아이가 아님을 공식 석상에서 발표하며 그녀의 숨통을 틀어막았다. 황제의 힘이 실린 발언은 예카테리나에게 치명적이었다. 이처럼 확실한 빌미를 제공한 상황에서 언제 응징이 닥칠지 몰랐다. 결국 당하지 않으려면 황제가 손을 쓰기 전 예카테리나가 선수를 치는 방법밖에 없었다.

오를로프를 위태롭게 보던 오를로프가의 남자들은 쿠데타를 완성했다. 쿠데타가 일어난 지 일주일이 지났을 때, 알렉세이 오를로프는 예카테리나에게 표트르 3세가 사망했다는 소식을 전했다. 그녀는 대외적으로 표트르 3세의 죽음에 깊은 애도와 유감을 표했지만 알렉세이에게 어떠한 처벌도 내리지 않았다.

오를로프는 남자로서 다정다감하고 군인으로서 유능했지만 정치적인 능력은 비교적 평범한 편이었다. 하지만 예카테리나의 원대한 이상을 누구보다 잘 아는 그는 여제의 개혁을 돕는 일이라면 무엇이든 발 벗고 나서 러시아제국이 표트르 1세 이후 전성기를 구가하였다.

오를로프는 예카테리나에게 청혼을 거듭했다. 황태자비 시절에 처음 만나서 연인이 된 후 두 사람이 부부나 다름없이 지내온 지도 벌써 10년이 넘어가고 있었다. 예카테리나는 편지마다 그를 남편이라고 부르면서도 정식으로 부부가 되는 것만큼은 번번이 거절하곤 했다.

예카테리나는 오를로프의 마음을 달래기 위해 대리석으로 만든 저택 외에 약 7백만 루블과 4만5천여 명의 농노를 하사했다. 이것은 예카테리나가 그동안 수많은 사건들과 세월을 함께해 준 그에게 주는 작은 고마움의 표시였다. 비록 육체를 나누는 연인 관계는 끝이 났지만 예카테리나는 오를로프와 완전히 헤어지기를 바란 것은 아니었다. 1783년 세상을 떠날 때까지 오를로프는 여제의 충신이자 각별한 친구로 남았다.

한편 제1차 러시아 - 투르크 전쟁은 러시아를 보는 유럽의 시선을 바꾸어 놓았다. 러시아를 변방의 후진국으로 생각했던 유럽 국가들은 러시아가 커다란 잠재력을 갖춘 떠오르는 강대국이라는 것을 조금씩 인정하기 시작했다. 제1차 투르크 전쟁을 승리로 이끈 가장 대표적인 인물은 알렉세이 오를로프, 명장 알렉산드로 수보로프, 그리고 그레고리 포템킨이었다.

이들 중 예카테리나의 공식적인 연인이 된 포템킨은 타고난 정치가이자 뛰어난 군인으로 모스크바 대학을 거쳐 1755년 근위기병대에 들어간 전형적인 엘리트였다. 1762년 근위대의 젊은 장교였던 그는 오를로프 형제가 이끈 쿠데타에서 예카테리나를 지지하기도 했다. 그로부터 11년 뒤인 1773년, 포템킨은 자신이 직접 예카테리나를 황위에서 위협하는 세력으로부터 지켜줄 기회를 얻었다.

그레고리 포템킨_예카테리나 2세의 총신 겸 정부. 크림 반도를 러시아 땅으로 하는 공로를 세웠고 러시아-투르크 전쟁의 총사령관으로 복무했다.

한창 오스만투르크와 전쟁을 하던 중 예카테리나의 부름을 받고 달려간 포템킨은 한 농민 반란을 진압하라는 명을 받았다. 바로 황제의 통치 기반이자 러시아 사회 구조의 근간인 농노제 자체를 뒤흔든 푸가초프의 반란으로 포템킨이 도착했을 무렵 상황은 겉으로 보기에도 심각했다. 하지만 그는 잘 훈련받은 군대를 동원하여 일사천리로 이 반란을 제압했다. 이 과정에서 늠름하고 믿음직스러운 포템킨의 모습이 예카테리나의 마음을 사로잡았고, 얼마 지나지 않아 포템킨은 예카테리나의 두 번째 공식 연인이 되었다.

그레고리 오를로프보다 다섯 살, 예카테리나보다 열 살이 적었던 포템킨은 침대 위에서 매우 정열적이었다. 노련함도 갖춘 마흔 다섯의 예카테리나는 그의 품에서 활력을 되찾았다. 게다가 포템킨은 예카테리나와 정치적인 관심사와 성격이 비슷했다. 불같은 추진력을 지닌 포템킨은 구체적인 실현 방안이 떠오를 때마다 하루빨리 크림 반도로 달려가 자신이 세운 군사 전략을 실현하고 싶어 안달이 났다. 예카테리나가 보기에도 이를 책임지고 맡을 적임자로 포템킨만한 인물이 없었다. 결국 하루빨리 이상을 실현하기 위해 포템킨이 우크라이나로 떠나면서 두 사람의 긴밀한 육체적 연인관계는 2년 만에 종지부를 찍었다. 하지만 동방 정복이라는 같은 꿈과 이상을 지니고 있던 두 사람의 마음은 변하지 않았다.

예카테리나와 포템킨_포템킨과 예카테리나 여제와의 관계는 오랫동안 지속되었다. 포템킨은 천상 남자였고 잘생기지도 않았다. 하지만 그는 사소한 것들로 여제의 마음을 사로잡았다.

꿈을 이루기 위해 떨어져 지낼 수밖에 없었던 두 사람은 매우 독특한 방식으로 애정을 유지했다. 그것은 바로 포템킨이 예카테리나의 욕망을 책임질 젊고 건장한 청년들을 직접 선발하여 천거하는 역할을 자처한 것이었다. 마음은 함께였지만 몸은 함께할 수 없었던 그는 이러한 방식을 통해 예카테리나의 육체, 즉 욕망을 책임졌던 것이다.

예카테리나는 이를 수락했고 그녀의 취향을 누구보다 잘 아는 포템킨은 매번 그녀를 충분히 만족시킬 만한 남자들을 골라서 제공했다. 매우 이상하게 보일 수도 있지만 이 방식은 예카테리나와 포템킨 두 사람 모두에게 만족스러웠다. 포템킨은 육체관계를 맺지 않으면서도 예카테리나의 총애를 잃지 않을 수 있었고, 예카테리나는 정치적인 위협을 받지 않으면서 순수하게 쾌락을 즐길 수 있었다. 이러한 방법을 통해 예카테리나는 자신의 권위를 과시하고, 귀족들을 통제할 수 있었으며, 사랑 놀음 때문에 동방 정복이 늦춰질 염려 또한 없었다.

예카테리나와의 사랑도 뿌리치고 시작한 포템킨의 동방 정복은 큰 효과를 거두었다. 그리고 1783년 크림 반도 합병에 성공했다. 이로써 러시아는 유럽 국가들과 어깨를 나란히 겨루는 강대국의 위치를 획득했으며 예카테리나와 포템킨이 계획했던 동방 정복의 꿈에도 성큼 다가서게 되었다.

크림 반도 합병 이후 포템킨은 공격적인 자세로 정복지를 통치하는 한편 유럽 국가들과는 우호적이면서도 긴밀한 외교 관계를 유지했다. 1784년, 육군 원수의 자리에 오른 그는 각종 군대 개혁을 실시하고 흑해에 함대와 도시를 건설하여 오스만투르크를 도발했다. 포템킨의 궁극적인 목표는 오스만투르크의 수도인 콘스탄티노플을 점령하여 화려했던 비잔틴제국을 부활시키는 것이었다. 그는 자신이 정복한 콘스탄티노플을 지

배할 인물까지도 일찌감치 정해 놓았다. 그것은 예카테리나의 손자 알렉산드로였다.

오스만투르크라는 최종 목표를 앞에 두고 포템킨은 예카테리나에게 상트페테르부르크에 주재하고 있던 유럽 각국의 대사들과 함께 크림 반도를 시찰할 것을 건의했다. 이는 크림 반도가 러시아의 영토임을 전 유럽에 알리는 효과와 함께 예카테리나의 위상을 한껏 드높일 수 있는 기회였다. 예카테리나가 기꺼이 이를 수락하자 포템킨은 여제의 크림 반도 시찰을 초호화로 준비했다.

크림 반도를 시찰하는 예카테리나 여제_포템킨이 합병한 크림 반도를 시찰하는 예카테리아 여제의 모습으로, 포템킨은 12년간 여제의 정부노릇을 했다. 하지만 나이가 들고 총애가 예전만 못하자 스스로 뚜쟁이를 자처하며 여제의 애인감을 물색하고 다녔다.

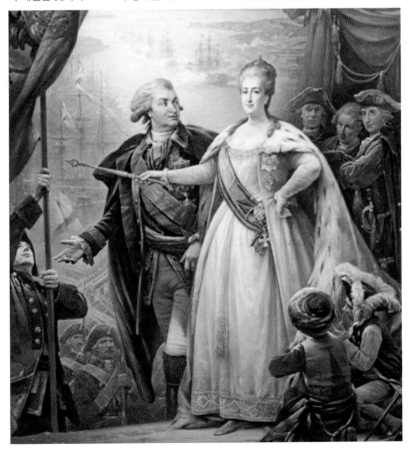

전함 포텐킨_1898년부터 건조가 시작되었으나 중간에 화재사고가 일어나는 등의 문제로 1905년이 돼서야 흑해 함대에 배치되었다. 러일 전쟁으로 인해 발트 함대가 증발한 러시아에는 그야말로 막 뽑혀나온 최신예 전함이었다.

포텐킨은 그녀에게 잘 보이고 싶기도 했지만 그보다 오스트리아 황제와 폴란드 왕을 비롯한 유럽의 많은 외교사절들에게 러시아의 국력을 효과적으로 보여주고 싶었기 때문이다. 포텐킨의 전략은 과연 성공을 거두었다.

포텐킨의 각종 도발을 주시하던 오스만투르크는 예카테리나의 크림반도 시찰을 기다렸다는 듯이 러시아에 선전 포고를 했다. 오래전부터 이날을 기다려온 포텐킨은 준비된 병력을 이끌고 전투를 하는 한편 명장 수보로프 장군의 지원을 받아 우크라이나의 중심지인 오차코프를 점령해 기선을 제압했다. 오차코프가 점령되었다는 소식을 들은 오스만투르크의 군주 술탄 무스타파 3세는 충격으로 사망하였다. 사기가 떨어진 투르크군은 서둘러 후퇴했고 이를 미리 예상하고 훈련을 거듭해 온 포텐킨의 흑해 함대는 도망치는 투르크의 해군을 궤멸시켜 전쟁을 완벽하게 승리로 마무리 지었다.

1791년, 포템킨과 예카테리나의 사랑과 우정은 한 남자로 인해 종말을 맞이했다. 크림 반도 시찰에서 돌아온 예카테리나는 포템킨이 한창 전쟁을 승리로 이끌고 있는 동안 독단적으로 알렉산드로비치 주보프를 정부(情夫)로 삼은 것이었다. 이것은 17년 동안 지켜왔던 포템킨과의 약속을 깨뜨린 행동이었다. 전쟁에서 승리하고 돌아온 포템킨은 개선의 기쁨을 누릴 틈도 없이 예카테리나 곁에 있는 낯선 젊은 남자를 보고 충격을 받았다.

포템킨이 보기에 주보프는 권력과 부귀영화에 대한 욕심으로 예카테리나 곁에 있는 얼굴만 반반한 남창(男娼)에 불과했다. 그동안 그가 엄선하여 소개했던 남자들과 달리 주보프는 예카테리나의 총애를 무기로 그녀의 권위를 무시하는 행동을 서슴지 않았다. 그런 무례한 행동을 참을 수가 없었던 포템킨은 예카테리나에게 당장 주보프를 멀리할 것을 요구했지만 젊고 아름다운 정부에게 푹 빠진 여제는 그의 이야기를 무시했다. 게다가 한술 더 떠 주보프의 기분이 상할 것을 염려한 예카테리나는 포템킨에게 우크라이나로 돌아가 달라고 말하기까지 했다. 이러한 예카테리나의 행동에 크게 충격을 받은 포템킨은 상심을 견디지 못해 우크라이나로 돌아가는 중에 그만 세상을 떠나고 말았다.

발레리안 주보프_ 발레리안 주보프는 당시 러시아 최고의 미남으로 유명했으며 예리테리나의 총애를 받아 그녀의 애인이 되었다. 여제와의 나이 차이는 42살 차이가 났다. 그의 형인 플라톤 주보프도 여제의 애인이었다.

자신을 견제할 유일한 사람이 사라지자 주보프는 예카테리나의 총애만을 믿고 노골적으로 권력과 부귀영화를 탐하여 많은 신하들과 귀족들의 반발을 샀다. 평생 수많은 정부를 두고도 신하와 귀족들의 반발을 산 적이 없던 예카테리나도 어느새 판단력을 현저하게 잃어 젊음과 아름다움을 무기로 자신을 미혹시키는 총신의 방자한 행동을 막지 못했다.

20년 가까이 든든한 방패처럼 자신을 지켜주던 포템킨도 없고 충직한 신하들조차 주보프의 방자함에 질려 등을 돌리자 결국 예카테리나의 곁에는 주보프를 비롯한 간신들밖에 남지 않게 되었다. 총기를 잃고 외로워하던 예카테리나는 더욱 주보프에게 집착했다. 그러던 중 1793년 프랑스의 루이 16세가 처형되었다는 소식을 듣고 충격을 이기지 못한 그녀는 차츰 건강이 악화되었고 1796년 67세의 나이로 세상을 떠났다.

예카테리나 여제를 소재로 한 영화 장면_ 예카테리나 2세는 몇년에 한번씩 정부를 갈아치우는 것으로 악명이 높았다. 심지어 이미 60세가 넘어서 죽음을 앞에 두던 순간까지도 애인들을 찾았다고 한다.하지만 헤어진 정부들에게 막대한 재산과 영지, 관직 등을 하사하여 후히 대접하였다.

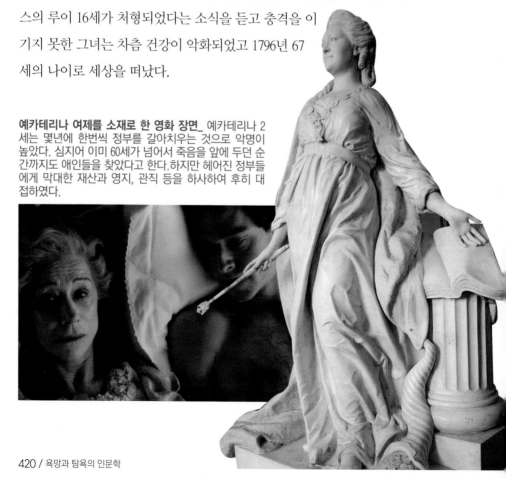

팜므 파탈의 조세핀

프랑스 최고의 정복자 나폴레옹을 사로잡은 단 한명의 여인 조세핀은 팜므 파탈의 전형이었다. 나폴레옹은 그녀의 냉정한 태도에도 끝내 그녀를 마음속에서 지우지 못했다.

"사랑에 대한 유일한 승리는 그 사랑으로부터 탈출이다."

나폴레옹은 절규에 찬 이 말을 남기며 세상을 떠나는 그 순간까지 조세핀의 이름을 외쳤다고 한다.

나폴레옹이 조세핀을 만났을 때 그는 청년 장교였다. 그를 반하게 한 조세핀은 나폴레옹보다 6살이나 많은 연상이었다. 그녀는 자작 보아르네와 결혼했으나 프랑스 혁명기에 남편이 처형되자 곧 이혼하였다. 그후 그녀는 파리 사교계에서 미모 덕분에 명성을 날려 총재정부의 주역인 프랑수아 바라스를 포함한 몇몇 정치인과 염문을 뿌렸다.

그녀와 애인 관계인 바라스는 그녀와의 사랑이 식어지자 관계를 정리하면서 그녀에게 전도유망한 젊은 청년장교 나폴레옹을 소개하였다. 1795년 파리에서 조세핀과 나폴레옹은 운명적으로 만났다. 당시 파리는

연회장의 나폴레옹과 조세핀_나폴레옹은 6세 연상인 조세핀을 보고 첫눈에 반해서 열렬한 연애를 시작한다. 하지만 나폴레옹과는 달리 사치와 향락을 즐겼던 조세핀은 사교계에서 바람을 피운다.

모처럼 과거의 활기찬 모습과 들뜬 분위기를 되찾고 있었다. 파리 시민들은 연일 광란의 파티와 축제를 즐겼다. 그런 한 파티에서 나폴레옹은 조세핀을 만났고, 첫 만남에서 불같은 사랑을 느낀 그는 그녀를 평생의 연인으로 점찍었다. 당시 나폴레옹은 결혼 적령기인 스물여섯 살이었지만 불타는 야망과 출세에 대한 욕망을 실현시키는 것도 버거워 여자에게 곁눈질할 겨를이 없었다. 그런데 벼락처럼 사랑이 그를 내리쳤다. 나폴레옹은 나른하고 퇴폐적인 분위기가 뒤섞인 독특한 매력을 지닌 젊은 과부에게 걷잡을 수 없이 빨려들어갔다. 열정에 빠진 나폴레옹은 조세핀의 비웃음과 냉대에도 불구하고 황소처럼 그녀에게 돌진했다. 앞뒤 가리지 않고 저돌적으로 밀어붙이는 나폴레옹의 구애 공세에 조세핀은 못 이기는 척 결혼을 승낙했고, 1796년 3월 9일 두 사람은 결혼식을 올렸다.

그토록 열망하던 여자를 소유한 기쁨을 만끽할 새도 없이 나폴레옹은 혼인식을 치른 이틀 후 이탈리아 원정길에 올랐다. 신혼의 달콤함을 빼앗긴 애석함은 아내에 대한 사랑을 더욱 뜨겁게 타오르게 했다. 나폴레

옹은 조세핀에게 연애편지를 쓸 시간을 벌기 위해 서둘러 작전회의를 마쳤고, 아내가 못 견디게 보고 싶을 때면 그녀의 초상화가 담긴 목걸이를 애틋한 눈길로 바라보면서 그리움을 달랬다.

당시 나폴레옹이 조세핀에게 보낸 연애편지에는 그녀를 향한 그의 절절한 그리움이 가득 배어있다.

"아내여, 내 삶의 고통이요, 기쁨이요, 희망이요, 영혼인 사람이여, 나를 사랑에 빠뜨리고 두려움을 느끼게 하고, 대자연의 신비에 눈뜨게 한 유일한 여성이여. 내 사랑, 난 당신에게 절대적으로 복종하고 싶다오. 당신은 나를 비참하게 만들고 견딜 수 없는 괴로움과 고통을 줄 수 있는 가장 두려운 존재라오."

편지에서도 드러나듯 조세핀은 나폴레옹을 완벽하게 지배하는 절대자였다. 이 세상에서 오직 조세핀만이 코르시카의 흡혈귀라고 불리던 공격적이고 격정적인 기질을 지닌 나폴레옹을 마음대로 조종하고 길들일 수 있었다. 열정으로 가득 찬 나폴레옹의 연애편지를 우연히 보게 된 조세핀의 친구는 "전 프랑스 군대의 운명이 조세핀에게 달려 있다는 느낌을 받았다"고 놀라움을 털어놓을 정도였다.

나폴레옹과 조세핀_나폴레옹과 조세핀의 만남은 사랑과 애증이 뒤섞인 만남이었다. 장차 프랑스의 황제가 되는 나폴레옹이 만약 그녀를 만나지 않았다면 프랑스의 역사는 바뀌었을 것이다. 그림은 젊은 시절의 나폴레옹과 조세핀.

◀**나폴레옹과 조세핀**(424쪽 그림)_나폴레옹이 조세핀의 불륜 사실을 알고 전장에서 돌아와 조세핀을 추궁하는 장면이다. 해롤드 피파드의 작품.
나폴레옹과 조세핀_나폴레옹이 조세핀의 불륜에 그녀를 쫓아내려는 가운데 그녀의 아들과 딸이 나폴레옹에게 사정하는 모습의 동판 채색화이다.

　결혼 후에도 나폴레옹은 변함없는 사랑을 보였다. 욕조에 그녀가 좋아하는 장미꽃잎을 가득 띄워 주었고 장미향의 향수 선물도 자주 하였다.

　하지만 나폴레옹의 뜨거운 사랑공세에도 불구하고 조세핀은 그가 이탈리아로 떠나자 해방감을 느끼며 그동안 눌러두었던 바람기를 마음껏 발산하기 시작했다. 나폴레옹은 사흘이 멀다 하고 전선에서 애정의 편지를 보내왔지만, 그녀는 그 편지들을 아무데나 던져두고는 파티장의 새 애인인 이포리트 샤를의 품에 안겼다.

　이런 사실을 까맣게 모르고 있던 나폴레옹은 그녀가 보고 싶어 견딜수 없었다. 그는 상관인 바라스 사령관에게 다음과 같은 편지를 보냈다.

　"당장에 내 아내 조세핀을 전선으로 보내주지 않으면 군대를 버리고 파리로 돌아가겠습니다."

　이에 당황한 정부 수뇌부는 조세핀을 설득하여 이탈리아로 떠나도록 했다. 그리하여 내키지 않는 이탈리아 여행을 하게 된 조세핀은 애인인 이포리트와 여행에 동반하였다. 같은 마차를 타고, 같은 호텔에 묵으면서 둘은 열정을 불태웠다.

나폴레옹 1세의 대관식_1804년 12월에 파리의 노트르담 사원에서 거행된 나폴레옹 대관식에는 로마에서 교황 비오 7세가 초청되었다. 황제는 월계관을 쓰고 앞으로 나와서 꿇어앉은 황후 조세핀의 머리에 왕관을 씌워주고 있다. 가운데 깊숙이 들어간 높은 곳에는 황제의 모친 레티치아가 그려져 있다. 하지만 실제 대관식에는 황제의 모친은 조세핀이 미워 참석하지 않았다. 이 그림을 그린 다비드가 황제의 모친을 보고 그려넣은 것이다. 한 단 낮게 장군과 고관들이 줄지어 있는데 좌우에 줄 지은 수많은 인물도 정확한 초상으로서 그려져 있다. 자크 루이 다비드의 작품.

10월 13일 보나파르트가 귀환한다는 소문은 파리 시내를 들썩이게 했다. 나폴레옹은 조세핀을 집 밖으로 내쫓아 버렸다. 하지만 조세핀의 전 남편의 아들 외젠, 딸 오르탕스까지 울면서 용서를 구하자 나폴레옹은 곧 그녀를 다시 불러들였다. 조세핀은 이포리트와 헤어졌고 나폴레옹은 그녀를 용서하고 화해를 하였다.

그러나 조세핀은 이때부터 태도를 바꿔 정숙한 아내가 된 반면, 그녀에 대한 나폴레옹의 열정적인 사랑은 식어가기 시작했다. 그 후 그의 인생에서 여자는 오락거리정도의 존재일 뿐이었다.

1804년에 나폴레옹이 황제에 즉위하면서 황후가 된 조세핀의 사치는

극에 달했다. 수백여 벌의 드레스와 보석을 사면서 막대한 빚을 지게 되었다. 나폴레옹의 일가는 모두 조세핀을 싫어했다. 특히 나폴레옹의 어머니 레티치아는 그녀를 증오한다고까지 말했다. 그들은 처음부터 아이 둘 딸린 이혼녀와의 결혼을 불만스럽게 여겼고 그녀의 불륜행각을 기억하고 있었다.

레티치아는 나폴레옹이 가족보다 조세핀과 그녀의 두 자녀를 더 총애하는 것을 무척 싫어했다. 실제로 나폴레옹은 자신의 형과 동생들보다 조세핀의 자녀들을 무척 사랑했다. 그래서 그는 외젠을 유럽에서 톱 클래스 명문 왕가인 비텔스바흐 가문의 공주와 결혼시켰고, 오르탕스는 자신의 동생 루이와 결혼시켰다. 후에 세인트헬레나 섬에 유배되었을 때 나폴레옹은 "나의 유일한 가족은 외젠뿐이었다"라고 말하기도 했다.

황후 조세핀_조세핀은 사교계의 여왕에서 프랑스의 황후가 되었다. 하지만 그녀를 질시하는 세력과 아이를 낳지 못한다는 이유로 나폴레옹에게 버림을 받는다. 프랑수아 제라드의 작품.

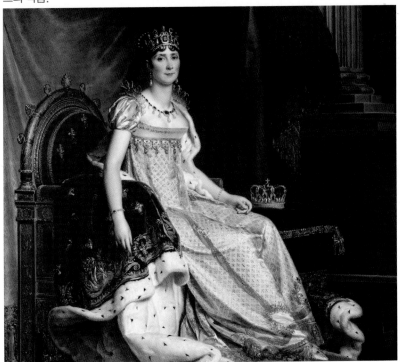

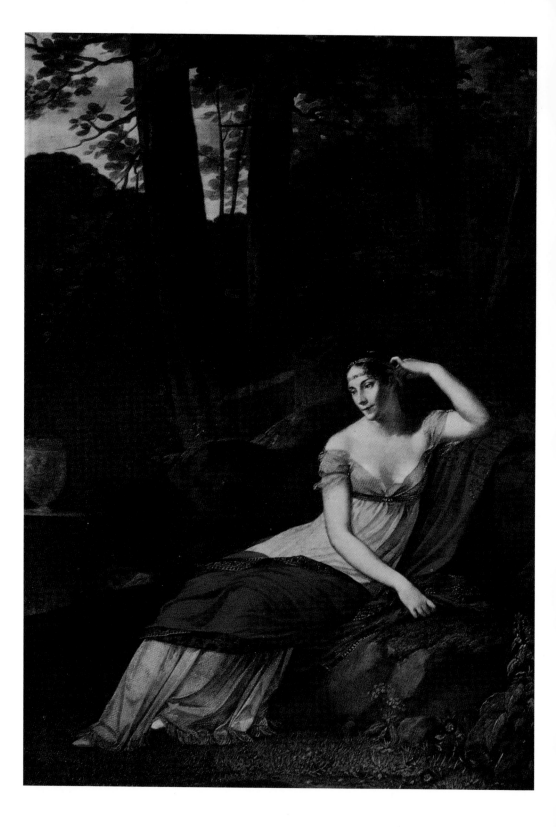

◀**조세핀의 초상(428쪽 그림)**_조세핀이 가장 좋아했던 초상화라고 한다. 그림 속 그녀는 고혹적인 모습으로 사색에 잠겨 있다. 그림을 보면 그녀가 한 나라의 황후라기보다도 사교계의 여왕의 자리가 더 잘 어울리는 것 같다. 조세핀의 전속화가 프랑수아 제라드의 작품.
마리 루이즈와 결혼하는 나폴레옹_나폴레옹은 조세핀과 이혼하고 오스트리아의 황녀 마리 루이즈와 결혼한다. 조르주 루제의 작품.

한편 조세핀의 전 남편의 딸 오르탕스는 나폴레옹의 동생 루이와 결혼 후 그녀의 어머니처럼 베르텔 제독 등 남자들과 불륜을 저질러 아들 샤를을 낳았다. 하지만 피레네 여행 중이었던 루이는 샤를을 자신의 아들로 인정하지 않았다. 사실 루이는 그의 아들이 아닌 불륜의 사생아일 뿐이었다. 그러나 나폴레옹은 오르탕스를 위해 나쁜 평판을 잠재우고 아들이 없는 모르니 백작에게 오르탕스가 낳은 사생아를 양자로 삼게 했다. 그리고 오르탕스와 이혼하겠다는 동생의 요청은 거부했다.

조세핀은 자신의 몸을 함부로 다뤄 나폴레옹의 자식을 낳지 못하자 나폴레옹은 주변으로부터 후계자가 없는 그녀와의 이혼을 종용받았다. 불안했던 조세핀은 오르탕스의 사생아를 자신의 양자로 삼으려고 했지만 실패했고, 황후가 된 지 5년 후 그녀의 영광은 사라지고 있었다.

나폴레옹 역시 조세핀과의 이혼을 생각하고 있었다. 그는 조세핀에게 아이를 낳지 못했다는 이유로 이혼을 통보하였다. 조세핀은 이혼을 막기 위해 사방팔방으로 뛰어 다녔지만 벌써 배는 떠난 뒤였다.

1809년 12월 15일, 나폴레옹은 조세핀과의 15년간의 인연을 끝내고 얼마 후 나폴레옹의 동생 루이 역시 오르탕스와 헤어졌다. 새로운 황후는 17세의 오스트리아 황녀 마리 루이즈로 결정되었다. 그러나 마리 루이즈와 결혼한 후에도 나폴레옹은 조세핀을 잊지 않았고 그녀에게 매달 거액의 위자료를 보내주었다.

5년 뒤, 1814년 프랑스로 밀려들어온 연합군에 대패한 나폴레옹이 엘바 섬으로 유배된 그해 5월 29일, 조세핀은 감기에 걸려 말메종 저택에서 52세의 나이로 숨을 거둔다. 이 소식을 들은 나폴레옹은 사흘 동안 식음을 전폐했다.

훗날 나폴레옹은 이렇게 말했다.

"조세핀은 늘 거짓말을 했어. 하지만 늘 우아하게 처리했지. 그녀는 내가 일생동안 가장 사랑한 여자였다. 마리 루이즈를 사랑했지만 조세핀과의 사랑은 특별했어. 그녀가 아이만 낳아주었더라면 헤어지지는 않았을 텐데……."

1821년 5월 5일 세인트헬레나에서 나폴레옹도 결국 숨을 거두었다.

마리 루이즈로부터 아들을 얻는 나폴레옹_나폴레옹과 조세핀은 애증의 관계였다. 그녀와 이혼한 나폴레옹은 마리 루이즈와 결혼하여 유일한 정실 왕자인 나폴레옹 2세를 낳는다. 알렉상드르 망조의 작품.

제11장

권력자를 향한 치열한 암투

도발

술탄의 여인 쾨셈

이슬람은 노예들에게 관대하였다. 그리고 노예가 세운 왕조도 등장하는데 이집트의 맘루크 국이 바로 노예 왕조이다. 맘루크는 아랍어로 남자노예를 뜻하지만 역사적으로는 터키인, 체르케스인, 슬라브인 출신의 백인노예를 말한다.

노예가 술탄이나 왕이 될 수 있었던 것은 이슬람 세계가 다른 어떤 세계보다 일찍부터 외부의 사람들을 격의 없이 받아들이고 인종이나 피부색에 관계없이 누구나 신 앞에서 평등하다는 이슬람의 기본 원리인 평등사상을 지켜왔기 때문이었다.

이슬람에서는 노예를 서로 사고팔기도 하였다. 특히 아름다운 여자노예는 부르는 게 값이었는데, 그녀들은 제국의 하렘뿐만 아니라 귀족과 부유한 집에 들어가 가사 노동을 하거나 혹은 주인의 애첩이 되어야 했다. 이렇게 해서 태어난 아이는 무슬림이 될 것이 분명하기에 자유의 몸이 되었다.

◀**하렘의 오달리스크**(432쪽 그림)_프란체스코 발레시오의 작품.

◀노예 시장(434쪽 그림)_노예를 사려는 이슬람의 사람들이 한 여인의 입을 벌려 이의 건강 상태를 조사하고 있다. 이가 건강하면 최상급의 노예로 인식되었다. 장 레옹 제롬의 작품.
춤추는 하렘의 여인_하렘에서 지내게 되는 여인들은 자신의 삶을 체념하고 오직 무료함을 달래는 춤과 음악만을 선호한다. 그녀들이 춤과 음악에 열중하고 기예를 익히는 것은 이러한 행위를 통해 자신의 재주를 드러내고, 술탄의 관심을 받으려는 목적을 달성하려는 이유 때문이었다. 기우리오 로사티의 작품.

노예는 무슬림으로 개종하면 정신적으로는 노예 신분에서 벗어나지만 주인의 허락이 있기 전에는 육체적으로 그의 노예로 지내야 했다. 주인이 노예 생사여탈권을 행사했기 때문이다.

하렘은 18~19세기 유럽인들이 이슬람사회를 바라보는 거울이자 새로운 공간이었다. 유럽은 대항해 시대를 맞아 앞다퉈 식민지 개척에 나섰는데 그들이 마주친 동방의 문화는 이색적이고 낯선 세계였다. 그 중 이슬람의 하렘은 유럽의 남성들에게 매혹적이면서도 혐오스런 공간이었다. 유럽인이 들여다본 하렘의 실체는 역사적인 실체와는 아주 달랐다. 대부분의 유럽인들은 하렘을 사치와 향락이 넘치는 곳으로, 그곳의 여인들은 음모와 성적 관능이 넘치는 요염한 성노예로 믿었다.

한편에서는 동방의 폭압적인 군주 아래 여인들은 노예가 되어 매일 군주의 성적 학대를 받는다고 믿기도 하였다. 하렘이 오래도록 그들의 문화에 끼친 영향은 대단히 크다고 할 수 있다. 하렘은 남녀 내외가 엄격하게 적용되는 장소로 금남의 구역이다. 그곳은 여성들의 거처로, 그녀들은 오로지 이슬람의 하나뿐인 지도자 술탄을 위해 존재하였다.

하렘의 여인들은 술탄의 사랑만을 바라는 것이 아니었다. 그녀들은 술탄의 사랑을 통해 권력을 잡고자 했다. 하렘의 여인 중 쾨셈 술탄은 오스만제국의 가장 큰 권세를 지녔던 여인이었다. 그녀는 원래 집시 여인이었는데 술탄 아메드 1세의 연회에서 매혹적인 춤을 추어 아메드 1세의 눈에 들었다.

아메드 1세는 그녀를 하세키(술탄이 가장 아끼는 애첩)의 지위에 올리고 점차 그녀의 관능미에 빠져들었다. 이에 상심한 첫째 부인은 홧병으로 죽고 쾨셈은 하렘에서 누구도 따를 수 없는 위치에 올랐다. 그리고 아메드 1세가 죽자 쾨셈은 첫째 부인의 13세난 어린 아들 오스만을 술탄의 자리에 올린 뒤 섭정을 하였다.

쾨셈은 어린 왕이 장차 장성하여 실권을 쥐면 자신에게 불리하리라 생각되어 무서운 음모를 꾸몄다. 그녀는 오스만 술탄을 하렘의 여색에 빠지게 하고 술에 마약을 넣어 복용하도록 일을 꾸몄다. 하렘의 여인들의 치마폭에 빠진 오스만은 마약으로 인해 폐인이 되었다.

하렘의 일상_서구의 남성적 시각에서 상상하여 그린 하렘의 모습으로, 백인 여인들에 둘러싸여 있는 술탄은 누구를 선택하려는지 몹시 당황하는 모습이다. 하렘의 여인들에 둘러싸인 술탄 오스만의 모습을 유추해 볼 수 있다. 페르낭 코르몽의 작품.

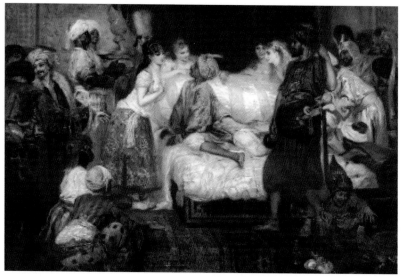

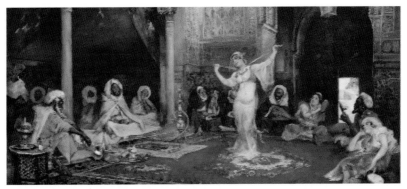

춤추는 무희_집시 여인이었던 쾨셈의 춤을 추는 장면이 연상되는 작품으로, 그녀는 무희에서 술탄의 부인이 되어 오스만제국의 권력의 정점에 오른 입지적인 여인이었다. 조르쥬 로슈그로스의 작품.

이에 쾨셈은 그를 정신병자로 몰아 술탄의 자리에서 퇴위시키고 에디쿨레로 유배를 보내 죽였다. 그리고 자신이 낳은 아들 중 장자인 무라트 4세를 술탄의 자리에 오르게 하여 또 다시 섭정으로 오스만제국의 권력을 손에 쥐었다.

무라트 4세는 왕권을 손에 쥐자 왕권 수호를 위해 그의 누나와 동생을 살해하였다. 이에 놀란 쾨셈은 자신의 은공도 모른다고 왕을 나무랐지만 무라트 4세는 어머니가 이복 형인 오스만에게 했던 대로 한 것이라 항변하여 쾨셈을 놀라게 했다. 겁에 질린 쾨셈은 남은 막내아들을 살리려는 수단으로 그를 성불구자로 만들어 왕권도전 의사가 없음을 보여주었다.

무라트 4세가 죽자 성불구의 몸인 이브라힘이 술탄의 자리에 오르게 된다. 그는 어려서부터 별궁에 유폐되어 언제 형으로부터 살해당할지 모른다는 공포감과 권력의 화신이 된 어머니 쾨셈의 차가운 시선에 시달렸다. 그는 술탄이 되어서도 어엿한 남자 구실을 할 수 없었다. 그는 성불구의 욕구를 변형된 기행으로 나타냈다.

이브라힘은 어느 날 오스만제국에서 가장 뚱뚱한 여인을 대령하라는 명령을 내렸다. 신하들은 도처를 살펴 아르메니아 출신의 한 여인을 소개했는데, 그녀는 자그마치 130kg에 달하는 육중한 몸을 가진 거구였다.

술탄은 뚱뚱해서 움직이지도 못하고 누워 지내는 그 여인에게 푹 빠져 다른 애첩들에게는 관심도 보이지 않았다. 이브라힘은 어머니 쾨셈으로 부터 받지 못한 사랑을 그 뚱뚱한 여인의 자궁(모성)에서 찾으려 했다. 뚱뚱한 여인의 자궁은 추락해 가던 이슬람제국의 마지막 피신처이자 안식처였는지도 모른다. 그러나 그의 기행은 여기에서 멈추지 않았다.

그는 하렘에 수많은 미소녀를 잡아들여 마치 종마처럼 능욕하였고 그 것도 모자라 고위관리와 귀족의 아내와 딸들을 능욕하기까지 했다. 그의 치세 하에 하렘에 가두어져 있던 처녀들은 자그마치 280명에 육박했다고 한다. 그는 매주 금요일 밤만 되면, 성불구에도 항상 처녀 한 명의 동정을 빼앗았다고 한다. 결국 그는 이스탄불의 대주교의 딸까지 건드렸고 딸이 하렘에 유폐되어 능욕당한 것을 참지 못한 대주교의 예니체리(오스만 제국의 정예 보병 부대 겸 술탄의 근위대. 편집자 주)의 반란으로 결국 1648년 폐위 후 살해되고 말았다.

쾨셈_오스만제국의 하렘 출신이던 쾨셈은 술탄 아메드 1세의 눈에 띠어 술탄의 여인이 된다. 술탄 아메드는 그녀를 사랑하여 그가 죽을 때 "쾨셈이 죽거든 자신의 무덤 옆에 묻어 달라"고 유언할 정도였다.

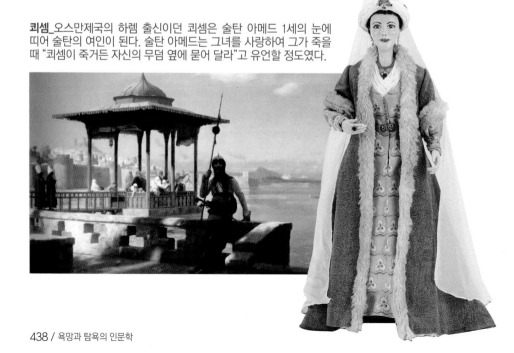

하렘의 오달리스크

하렘은 원래 '금지된' 또는 '신성한'이라는 뜻의 아랍어로 오스만제국의 궁전에 여인들이 거처하는 곳을 가리킨다. 이슬람제국의 제왕을 술탄이라 부른다. 하렘의 여인들은 오로지 술탄의 소유물이자 그를 위해 몸을 바쳐야 했고 다른 남자가 하렘의 여인들을 건드렸다면 대역죄로 온몸이 찢기는 처형을 받았다. 하렘의 여인들이 그곳을 나올 수 있는 방법은 오로지 병이 들거나 죽어서였다.

하렘의 여인들은 아시아와 아랍, 아프리카와 유럽 각국에서 차출돼 온 여자들이었다. 그녀들은 밖으로 나갈 수는 없으나 그 대신 온갖 풍족한 음식과 사치스런 보석과 화장은 마음껏 즐길 수 있었다. 그리고 화려한 분수에서 넓은 산책로와 온갖 동물들을 볼 수 있었고 그녀들을 위한 의사와 곡예단 및 음악단과 예술가들이 하렘 근처에 살면서 공연하여 여인들의 기분을 풀어주었다. 그런 공간 속에서 하렘의 여인들은 꽃이 되어 주군 술탄의 손길을 기다렸다.

그러나 서양인들은 다분히 '성적 착취대상으로만 하렘의 여인'을 왜곡

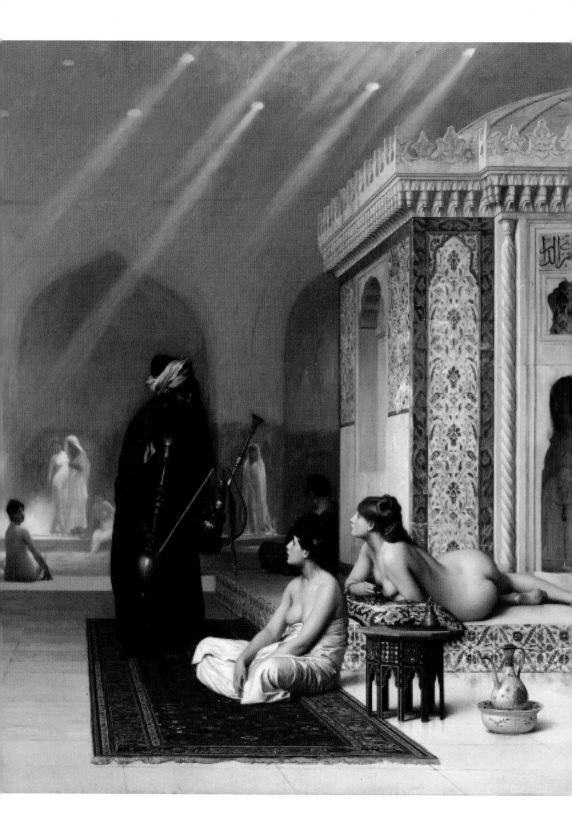

◀하렘의 목욕탕(440쪽 그림)_하렘의 목욕탕을 하맘이라 부른다. 하맘은 단순히 몸을 씻는 장소가 아니라 사교와 교제의 장소였다. 그림에는 하렘의 여인들을 보호하고 있는 검은 옷의 노예가 보이지만, 그들의 임무는 그녀들을 감시하는 일도 병행하고 있다. 그들은 하렘을 자유롭게 드나드는 유일한 남성이었으나 남자 구실을 못하는 환관이었다. 환관인 노예가 물담배인 '시샤'를 두 여인에게 권하는 장면이 이채롭다. 장 레옹 제롬의 작품.

돌아누운 오달리스크_붉은 시트 위에 벌거벗은 몸의 여인인 오달리스크는 자신의 아름다운 뒤태를 가감 없이 보여주고 있다. 그림의 구도는 스페인의 거장인 벨라스케스의 '거울을 보는 비너스'의 그림에서 영향을 받은 듯하다. 쥘 조제프 르페브르의 작품.

하며 하렘을 음란한 여성들이 가득한 곳으로 묘사했는데 실제 술탄이라고 해도 마음대로 하렘에 들어가서 여자들을 건드릴 수 없었다. 하렘에도 술탄이 지켜야할 법도가 있기 때문이다.

하렘의 여자들을 오달리스크(술탄의 여인들)라 부른다. 오달리스크는 오스만제국의 궁정 하녀 오달릭을 프랑스식으로 발음하여 유래된 말이다. 원래 그녀들은 후궁의 시중을 드는 하녀였으나, 유럽에서 왜곡된 오리엔탈리즘으로 해석하며 여기에 이슬람 세계에 대한 동경과 상상력까지 덧붙여 술탄의 쾌락을 위해 시중을 드는 아름다운 노예로 와전시켜 버린 것이다.

오달리스크들은 술탄의 총애 정도에 따라 신분의 차이가 났다. 또한 술탄의 아이를 낳은 여인은 노예이면서도 호화로운 생활을 누리는 혜택을 손에 쥐었다. 그렇기 때문에 오달리스크는 술탄의 눈에 들기 위해 시

하렘의 테라스_터키 톱카프 궁전의 하렘의 테라스의 오달리스크들을 묘사한 그림이다. 하렘의 여인들은 격리된 생활을 하면서 종교행사, 목욕탕 가는 것 외에는 외출을 금지 당했다. 그녀들의 일상은 늘 반복적이기 때문에 음악은 커다란 위안이 되었다. 장 레옹 제롬의 작품.

▶**술탄과 두 명의 오달리스크**(443쪽 그림)_이슬람의 사회는 술탄뿐만 아니라 일반 가정에서도 부인을 네 명까지 둘 수 있는 일부다처제이다. 그림은 술탄이 총애하는 두 명의 오달리스크가 갖은 애교를 부리는 장면이다. 율리우스 빅토르 베르거의 작품.

간과 정열을 쏟아 부었다.

하렘은 여성들의 천국이자 지옥과도 같은 곳이다. 어찌 보면 불쌍하고 가련한 여인들의 삶의 현장이겠지만 술탄의 총애를 누리려고 했던 여인들의 암투와 음모가 치열하게 벌어지는 반목의 공간이기도 했다. 술탄의 총애를 받기 위해 온갖 암투와 질시가 난무하는 하렘에서 여인들은 잠재적 경쟁자가 낳은 아들에 대해 음식에 몰래 독을 넣는 방법으로 독살시켰다.

오달리스크들의 서열은 술탄이 죽은 후에 그녀들이 낳은 아이들의 성별에 의해서 정해지게 되었다. 그리고 그녀들이 낳은 사내아이들 중 그 아이가 새로운 술탄이 될 때에 진정한 권력을 누릴 수 있었다. 그러나 새로운 술탄도 그 이전에는 먼저 태어난 형제들에게 지속적인 폭력에 시달렸다고 한다. 왕자들도 술탄의 마음에 들어야 술탄 후계자가 될 수 있기

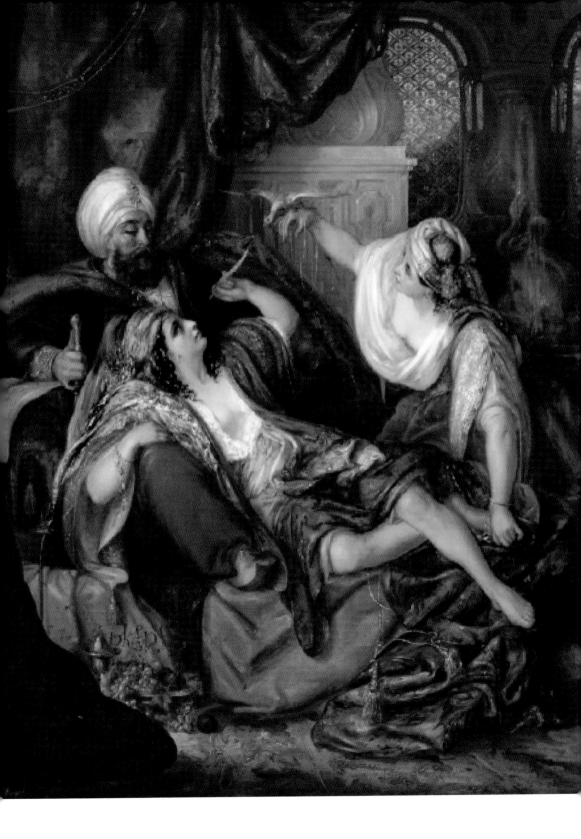

에 수많은 왕자들도 견제와 갈등으로 형제애는 찾아보기 힘들고 오직 권력 암투에서 이겨 술탄의 자리에 오른 자가 승리자가 된다.

하렘에 사는 오달리스크는 외부와 격리되어 오로지 술탄의 사랑을 받기 위해 살지만 남자라곤 달랑 한 명이다보니 사랑받지 못하는 날이 부지기수로 많다. 그녀들은 성적으로 가장 왕성한 나이지만 섹스하는 날보다 홀로 독수공방하는 날이 더 많았다. 그녀들은 무료한 일상을 달래기 위해 음악을 듣기도 했고 그녀들만의 색공 비술을 터득하기도 했다.

오랜 세월동안 색공 연마에 여념이 없는 오달리스크들은 하렘에서 여성노예 외에 환관이 하렘의 질서와 상호간의 대화를 소통시키는 역할을 하였다. 환관의 종류에는 두 가지 부류가 있다. 하나는 아동기에 생식기를 거세하여 수염이 자라지 않고 소년의 목소리를 가졌지만 여성을 개인적으로 이성적 상대로 인식하지 못하는 부류이다.

오달리스크와 환관_ 그림에는 벌거벗은 누드의 여인이 침상에 누워 있는 가운데 그녀의 발 아래 악기를 들고 있는 남성이 보인다. 금남의 지역, 그것도 하렘의 침상에 앉아 있는 남성의 모습은 술탄처럼 권위가 보이지 않고 오로지 고개를 숙여 연주에 심취하고 있는 모습이다. 악사는 하렘의 환관이다. 그들의 임무는 오달리스크들의 무료함을 달래려는 악기 연주와 바깥세상과의 소통에 있었다. 또한 술탄의 지시를 받아 오달리스크들의 생활과 행동을 엿보고, 술탄의 지시에 어긋난 오달리스트들을 발본하여 벌을 주는 감시자의 역할도 하였다. 그러나 대부분 오달리스크에게 협조하는 친구 같은 존재였다. 마리아노 포르투니의 작품.

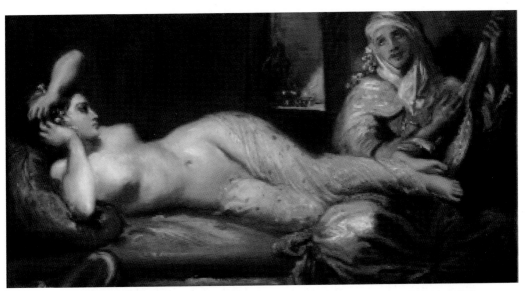

오달리스크와 환관_두 사람의 공통점은 모두 노예의 신분이지만 한 여인은 술탄의 여인 인 오달리스크로, 그녀는 같은 처지의 환관에게 시중을 받는다. 악기를 연주하는 환관에 게 발을 올려놓고 희롱하는 모습에서 성불구인 환관을 조롱하는 듯한 모습을 보인다. 테 오도르 샤세리오의 작품.

또 다른 부류는 불완전 환관이었다. 그들은 넓은 어깨와 근육을 가진 남자의 특징을 나타내고 있어도 모든 사람들이 성욕을 가지지 않는 자 로 인식할 수 있는 얼굴 모습과 머리카락, 낮은 저음의 목소리를 갖추고 악기를 잘 다룰 수 있는 자라야만 했다. 그들은 왕자 만들기의 꿈을 품고 있었던 오달리스크들의 친구였던 것이다.

오달리스크는 술탄의 사랑을 받기 위해 몸매 관리는 물론 성적 기교를 배우는 데에 큰돈을 썼다. 하지만 정력이 넘치는 술탄도 매일 밤 많은 오 달리스크를 만족시킬 수는 없다.

술탄이 아니면 섹스를 할 기회가 없었던 오달리스크는 성충동을 달래 기 위해 다양한 방법을 동원했다. 또한 술탄은 환관에게 하렘에서 오달 리스크들이 남성적인 열망에 빠지는 것을 관찰하는 임무를 주어 감시하 게 했다. 그것에 위배되는 죄를 저지른 오달리스크는 비단 밧줄로 교살 시키거나 보스포러스 해협의 바다에 빠뜨려 수장시켰다.

반면 술탄에 낙점되어 하룻밤을 지낸 오달리스크는 대우가 달랐다. 특히 그녀가 술탄의 아들을 낳으면 이후로 더 이상 술탄의 침대로 들어갈 수 없었다. 그녀들은 한명씩만 아들을 두는 것을 허락받았고 그렇게 태어난 아들은 정실부인의 소생인 아들들과 후계경쟁의 라이벌이 되었다. 왕자의 신분인 아들들은 한 공간에서 함께 양육되지 않았고 생모와 함께 따로 양육되었다. 그리고 그들이 10~12세가 되면 각 지방의 태수로 임명되어 어머니와 함께 부임하게 되는데, 이때에 비로소 그들의 어머니인 오달리스크들은 하렘에서 벗어날 수 있었다.

하렘의 아들_오달리스크들은 술탄의 아들을 낳으면 비로소 자유의 몸이 되어 아들을 키웠다. 레옹 보나의 작품.

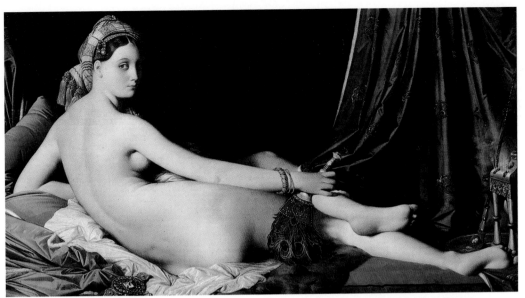

앵그르의 오달리스크 _앵그르는 오달리스크를 주제로 몇 개의 그림을 그렸는데, 그중 1814년에 그린 이 작품에서는 옛날 그리스 조각의 미적 요소들을 분석해 화면에 도입하였다. 1819년 살롱에 출품된 이 작품은 허리의 길이를 늘여 해부학적인 사실을 왜곡시켰다는 이유에서 고전주의를 지지하던 평론가들에게 많은 비난을 받았다. 하지만 앵그르는 정확한 형태보다 선적인 음률을 더 중요시하였다. 장 오귀스트 도미니크 앵그르의 작품._

　하렘을 성의 천국으로 묘사한 대표적인 화가는 18세기 신고전주의 화가인 앵그르였다. 그림에 등장하는 요염한 알몸의 여자는 술탄의 노예인 오달리스크이다. 하렘의 노예들은 절대군주인 술탄의 총애를 받는 순서에 따라 구즈데, 카스, 오달리스크, 카딤 순으로 점차 서열이 올라간다. 그림 속 여자가 노예들이 선망하는 오달리스크의 지위에 오른 것은 술탄과 살을 섞는 횟수가 많았음을 의미한다. 섹스에 길들여진 오달리스크에게 독수공방처럼 견디기 힘든 고통과 형벌이 있을까? 필경 오달리스크는 뜨겁게 달아오른 몸을 식히려고 하녀에게 음악을 연주하라고 지시했을 것이다. 실제로 하렘에서는 노예들의 욕정을 해소하기 위한 방편으로 음악 연주, 다양한 기예를 익히도록 했다. 그러나 이런 임시 처방이 만성적인 욕구 불만으로 고통받는 여자들의 성욕을 잠재울 리 없다. 성적 쾌락에 굶주린 노예들은 점차 성격이 삐뚤어져 갖가지 음모와 모략을 꾸미

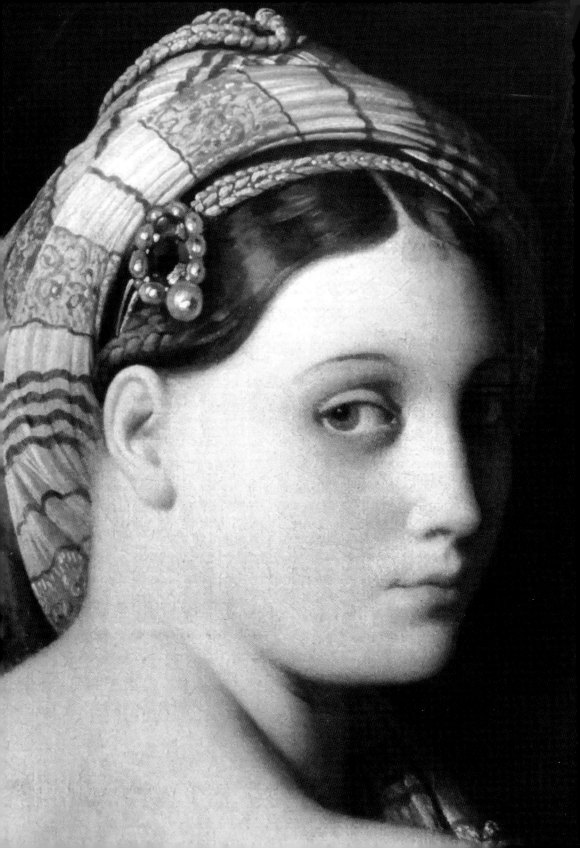

고 병적인 질투심을 폭발시켰으며 심지어 동성애에 빠지고 연적을 살해하는 일도 서슴지 않았다. 앵그르는 오달리스크가 술탄의 욕구를 채워주는 성적 미끼에 불과하다는 사실을 강조하기 위해 벌거벗은 여자가 몸을 비비 꼬는 도발적인 포즈를 선택한 것이다.

술탄의 여자가 될 수 있는 절호의 기회를 제공하는 하렘에 들어가는 것은 여자들에게 대단한 명예였다. 빼어난 미모를 지닌 처녀 노예들만이 까다로운 심사 기준을 거쳐 선발되었기 때문이다. 여자들이 하렘에 들어오게 되는 경로는 크게 세 가지였다. 출생지의 영주로부터 술탄에게 선물로 바쳐졌거나, 전쟁 포로로 잡혔거나, 콘스탄티노플의 노예 시장에서 팔려온 경우였다. 선택된 여자노예들은 하렘에 들어온 다음에는 갖가지 기예를 쌓고 혹독한 훈련 과정을 거쳐 술탄의 욕구를 만족시킬 수 있는 완벽한 여자로 거듭났다. 하렘에 사는 노예들의 유일한 꿈은 아들이 술탄의 지위에 오르는 것이었다. 아들이 술탄이 되는 순간 노예들은 술탄의 모후가 되고 밀폐된 공간 속에 갇혀 살던 고독과 설움을 씻고 부귀영화를 누릴 수 있었다. 노예들은 이 최종목표에 도달하기 위해 수단과 방법을 가리지 않았다. 사치스런 옷을 입고 몸에 향유를 바르며, 마사지와 미용 체조, 섹스 테크닉을 익히면서 술탄의 침실에 들기만을 고대했다.

18~19세기 살롱전에서 하렘풍 회화는 대중적인 인기를 끌게 되었다. 그러나 당시 하렘풍 회화는 하렘의 실제를 재현한 것이 아닌, 포르노 판화와 음란 사진과 같은 최음제 역할을 했다. 실제로 화가들이 겨냥하는 대상은 서양 남자였다.

◀**앵그르의 오달리스크**(448쪽 그림)_앵그르의 오달리스크 얼굴 부분을 클로즈업을 한 장면이다. 그림에서 오달리스크는 등을 돌리고 길게 누워 있는데, 아름다운 얼굴이 화면에 생기를 불어넣고 주변의 세부적인 묘사와 분위기 표현도 뛰어나다. 고개를 돌려 관람자를 응시하는 그녀의 시선에서 관능적 요염미를 엿볼 수 있다. 장 오귀스트 도미니크 앵그르의 작품.

당시 유럽 남성들은 하렘을 진심으로 부러워했다. 절대 권력자인 술탄은 다른 남성에게는 금지된 규방에 자유롭게 출입해서 아름다운 여자들을 마음껏 농락할 수 있다. 또 술탄이 수백 명에 달하는 여자들의 성욕을 채워줄 수 있다면 그는 필경 정력이 넘치는 강한 남자였을 것이다. 화가들은 수많은 여자들을 소유하고 성관계를 갖고 싶은 유럽 남성의 성적 환상을 채워주기 위해 하렘의 노예들을 백인 여성으로 묘사한 것이다.

거울 앞의 오달리스크_술탄의 사랑을 받기 위해서 오달리스크들은 자신의 몸을 가꾸는 것이 일상 생활이었다. 루드비그 아우구스트 스미스의 작품.

하렘의 여인들

일찍이 중세의 서구에서는 여인을 모델로 하여 누드를 그리는 것을 금지시켰다. 예술가들은 여인의 누드를 신화나 성경에 나오는 이야기의 소재로만 그려야 했다. 그런데 이런 금기를 깬 화가가 프란시스코 고야였다. 그는 대표작이자 논란의 소용돌이에 휩싸이게 될 연작 〈옷 벗은 마야〉를 선보였다. 역사와 신화적 비유가 담겨 있지 않은 현실 세계의 여인 누드를 그린 이 작품은 공개되자마자 세상을 떠들썩하게 만들었다.

'마야'의 그림은 노골적으로 몸을 노출한 여인의 자세와 도전적인 눈동자 등 외설은 물론 신성모독의 논란까지 일으켰다. 얼마 후 종교재판소로부터 이 그림에 나오는 여인에게 옷을 입혀 그릴 것을 강요받았지만 고야는 거절했다. 그러나 5년 후에 그는 '옷 입은 마야'를 새로 그렸다.

고야는 〈옷 벗은 마야〉 그림으로 대가를 톡톡히 치르게 되었다. 종교재판소에서는 이 그림을 압수했고, 1815년에는 고야를 종교재판에 회부하였다. 고야를 아끼던 유력인사들이 그를 보호해 주었기에 간신히 종교재판을 면할 수 있었다. 하지만 이 일로 고야는 궁정화가의 지위까지

옷을 벗은 마야_이 작품은 당시 엄격하게 금지되어 온 여성의 누드화를 실제 모델을 통해 그린 작품으로 보수적인 가톨릭사회에 커다란 충격을 주었다. 고야가 이 작품을 그렸을 당시 스페인은 보수적 가톨릭을 신봉하던 나라였다. 스페인 회화사를 살펴보아도 누드화는 벨라스케스의 '거울 속의 비너스'가 유일하였다. 그러나 '거울 속의 비너스'는 신화에 나오는 여신을 상상하여 그린 누드화이며 고야의 '옷을 벗은 마야'는 실제 여인의 누드를 그려 커다란 충격과 함께 그가 1815년 종교재판에 회부되어 조사를 받게 되었다. 프란시스코 고야의 작품.

위태롭게 되었다.

고야는 이 작품으로 많은 불이익을 당했지만 후세에 이르러서는 진정한 예술가로 추앙되었고, 이 작품을 정점으로 서양 미술에서 진정한 회화의 시대가 열린다. 고야의 반항적 예술 추구에도 서구의 보수적인 문화는 실제 모델을 상대로 한 여인의 누드에 대해 관대하지 않았다.

예술가들은 이제 여신을 상대로 누드를 그리기에는 진부하다고 느꼈다. 그동안 르네상스 시대를 대표하는 관능의 상징인 신화 속 여신을 더이상 표현하지 않았다.

오달리스크는 이러한 예술가들의 욕망을 표출할 수 있는 탈출구이자 해방구였다. 그리고 새롭게 대두되는 관능의 상징은 더욱 퇴폐적이고 비밀스러운 분위기를 자아내는 오달리스크로 변화하게 된다.

옷을 입은 마야_프란시스코 고야는 '옷을 벗은 마야'로 종교재판을 받아 그가 몸담았던 스페인의 궁정화가 자리에서 물러난다. 종교재판의 판결은 당장 '옷을 벗은 마야'의 그림에 옷을 입혀 다시 그릴 것을 명령하였으나 고야는 이에 불응하였다. 그후 세월이 흘러 고야는 이 작품을 그렸는데, 그림을 소장하였던 제상 마누엘 데 고도이는 이 작품 뒤에 옷을 벗은 마야 작품을 숨겨두고 혼자 그림을 감상할 때 도르레를 이용하여 '옷을 입은 마야' 뒤에 있는 '옷을 벗은 마야'를 감상하였다고 한다. 프란시스코 고야의 작품.

이러한 현상은 오리엔탈리즘이 유행처럼 번져나간 당시 시대상과 같은 맥을 하고 있다. 오달리스크는 이슬람 국가의 지배자 술탄의 여인들이 모여 사는 밀실 궁전에 사는 모든 여자노예를 통칭하는 말이다. 하지만 서구의 예술가들은 이런 오달리스크를 자신들의 상상력을 동원하여 좀 더 다른 시점으로 보게 된다.

예술적 본능 표출의 돌파구로 선택된 오달리스크는 18세기 미술의 꽃을 피우게 되는 계기가 된다. 여인의 누드화도 마음 놓고 그리지 못했던 화가들은 자신들의 창작적 본능표출의 대상으로 오달리스크를 선택한 것이다.

서구의 오리엔탈리스트들은 하렘의 여인들을 자기만의 방식으로 표현했는데, 그들이 그린 오달리스크의 관능의 늪으로 빠져보자.

앞 장의 오달리스크를 감상하면 그녀의 눈시울이 젖어 있음을 볼 수 있다. 화려하고 고풍스러운 비단으로 된 베일을 쓰고 있는 여인은 왜 슬퍼하고 있을까? 그림을 유추해보자면 그녀는 고향이 헝가리나 코카서스 산맥 북쪽의 키르카시아 지역일 것이다. 그녀는 고향을 침입한 무리들로부터 포로가 되어 하루아침에 노예가 되었다.

그리고 비싼 가격에 오스만제국에 팔려왔을 것이다. 그녀처럼 오스만제국에는 많은 백인 처녀들이 노예로 팔려왔다. 그리고 그녀들은 엄격한 심사를 거쳐 제국의 황제인 술탄의 애첩이 된다. 선발된 여인들은 하렘이라는 금남의 거처에 들어가 술탄의 여인으로 살아가야 되는데, 그림의 주인공은 이제 막 하렘에 첫 발을 들였으며 그러한 자신의 처지가 서글퍼 눈물짓는지 모른다.

◀**오달리스크**(454쪽 그림)_고혹적 매력을 발산하는 그림이다. 장 프랑수아 포타엘의 작품.
두 여인의 오달리스크와 연주자_앙리 르노의 오달리스크는 서구의 남성들에게 흠모와 연민을 가져다주기에 부족함이 없는 작품이다. 그림 속의 한 여인은 새장 속의 무료함을 달래려고 음악에 도취하여 나른한 몸매를 드러내고 있다. 그리고 관람자를 응시하고 있는 여인의 시선에서는 서구 남성들의 누이이자 이웃일 것 같은 연민의 여인상을 보여주고 있다. 여인들의 뒤로 하늘과 바다의 맞닿은 풍경을 보고 관람자들은 천마 페가소스를 타고 그녀들을 구하려는 페르세우스가 되어 그녀들에게 다가서고 싶은 느낌을 준다.

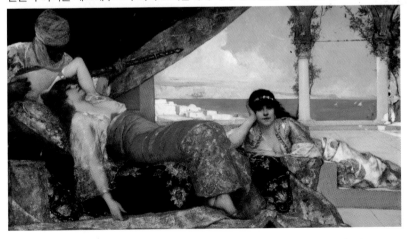

페르낭 코르몽(아래 그림)의 오달리스크, 〈하렘에서의 질투〉는 여성들 사이의 질투가 살인을 불러일으킬 수 있다는 것을 보여주고 있다. 그림이 나타내는 배경은 하렘의 깊숙한 내실이다. 전경에 목을 젖혀 쓰러져 있는 백인 여성은 가슴에 칼로 상처를 입어 죽어가고 있다. 침상 위에는 전라의 여인이 죽어가는 여인의 모습을 보고 희열을 느끼고 있다.

죽음을 목격한 또 다른 조력자 남성은 하렘의 환관이다. 그는 백인의 여성이 숨을 거두자 시신을 덮어 유기하려는 모습을 나타내고 있다. 한 장면의 그림은 모든 걸 말해주고 있다. 죽어가는 백인 여성은 술탄의 사랑을 한몸에 받는 여인이었을 것이다. 그리고 이를 질투하여 그녀를 암살하는 또 다른 오달리스크는 경쟁의 관계에서 승리를 취하고 있다.

하렘의 질투_하렘의 깊숙한 공간인 여인의 규방 살인을 나타내고 있는 그림이다. 하렘의 여인들은 술탄의 사랑을 차지하기 위하여 서로 반목하며 경쟁을 하였는데, 이 작품에서 백인 여성은 정쟁의 희생자가 되어 쓰러져 있고, 이를 바라보고 있는 침대 위의 여인은 자신의 승리에 도취되어 있는 모습이다. 페르낭 코르몽의 작품.

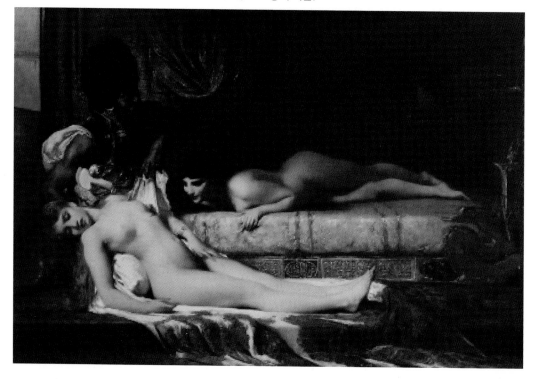

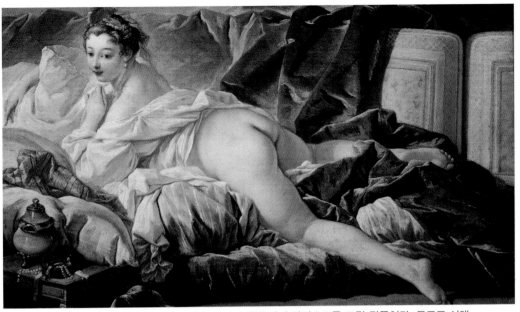

부셰의 오달리스크_이 작품은 로코코 화풍의 오달리스크를 그린 작품이다. 로코코 시대 미인의 전형적인 기준을 보여주고 있는데 그 기준은 다음과 같다. 세 가지 하얀 것 : 피부, 치아, 손 / 세 가지 검은 것 : 눈, 속눈썹, 눈썹 / 세 가지 빨간 것 : 입술, 뺨, 손톱 / 세 가지 긴 것 : 몸통, 머리카락, 손가락 / 세 가지 짧은 것 : 치아, 귀, 발 / 세 가지 가는 것 : 입, 허리, 발목 / 세 가지 굵은 것 : 팔뚝, 허벅지, 다리 / 세 가지 작은 것 : 젖꼭지, 코, 머리 등이다. 프랑수아 부셰의 작품.

　이러한 그림은 서구의 남성들이 상상에 의해 바라는 하렘의 모습을 보여주고 있다. 이슬람의 종교와 문화적인 특성이 무시된 채 서구의 의식으로 그들을 판단했던 데서 오는 편견이었다. 그럼에도 서구인들은 이런 작품을 선호했고 보다 더 자극적인 그림을 하렘을 통해 발산하고자 했다.

　프랑수아 부셰(위 그림)의 오달리스크 작품은 매우 선정적인 포즈를 취하고 있다. 하의 실종의 여인이 엎드려 관람자를 유혹하듯 시선을 응시하고 있다. 그녀의 얼굴에는 부끄러움과 수줍음보다 무언가 만족스럽고 뇌쇄적인 눈웃음이 드러나 있다. 오달리스크를 그렸던 화가들은 작은 소품을 이용하여 동양적 분위기를 나타내려고 했다. 여인의 주변으로 중국풍의 칸막이가 세워져 있고, 전경에 펼쳐지는 중국풍의 보석함도 이국적인 모습을 보여주고 있다.

부셰는 이 작품 속에 어떤 이야기를 담고자 했을까? 침대 시트와 커튼이 뒤섞인 침실은 역동적인 분위기를 나타내고 있다. 그리고 그 속에 육감적인 엉덩이를 드러낸 채 누군가를 바라보는 그녀의 얼굴에서 희열의 열정이 가시지 않은 홍조를 발견할 수가 있다. 이 장면은 방금 술탄과 섹스를 마친 장면이다. 그것도 매우 격렬한 섹스를 암시하고 있다.

로코코 미술의 거장 프랑수아 부셰는 육감적이고 튼실한 여성의 엉덩이를 강조하기 위해 상반신의 옷을 완전히 벗기지 않고 반쯤 걸치게 그렸고, 흐트러진 침대와 구겨진 시트자락에서 술탄과의 잠자리가 연상되는 작품이다.

프랑수아 부셰의 오달리스크 작품_로코코 미술의 거장 부셰는 여인의 나체를 화려하면서 매우 관능적으로 표현하여 당시 프랑스 귀족 문화를 빛낸 예술가였다. 아래 그림은 그리스 신화에 나오는 제우스가 백조로 변신하여 이오라는 여인을 겁탈하려는 모습으로, 당시로는 매우 선정적이고 파격적으로 묘사하였다.

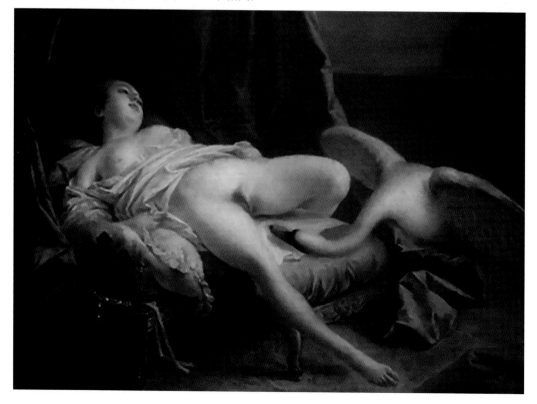

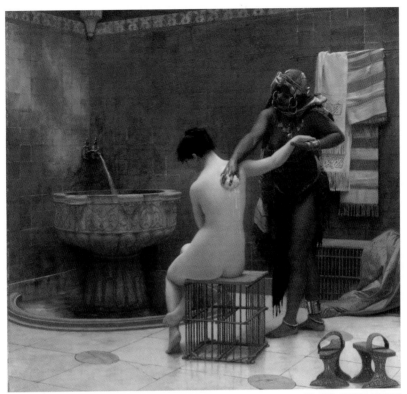

하렘의 터키탕_제롬은 이 작품에서 자신이 느낀 하렘의 화려하고 활달한 색감에 매료되어 그러한 장면을 스케치하고 본인이 선호했던 극사실주의 화풍에 접목시켜 작품의 극치를 보여준다. 또한 같은 노예이면서 노동으로 단련된 흑인 여성과 오직 피부 가꾸기에 열심인 백인 여성과의 신분 차이를 암시한다. 장 레옹 제롬의 작품.

제롬의 작품 〈하렘의 터키탕〉을 보면 부드럽고 연약한 느낌의 백인 여인이 흑인 여성으로부터 목욕을 하고 있는 모습이 그려져 있다. 백인 여성의 오달리스크는 흑인 여성에게 몸을 맡기고 흑인 여성은 그녀의 잔등에 비누칠을 하고 있다. 배경은 물받이 석조 안으로 수도에서 물이 쏟아지고 있는데 그림을 보고 있으면 떨어지는 물소리가 들려오는 것 같다.

흑인 여성에게서 여성미는 보이지 않고, 그녀의 윗몸 근육에서 미세한 움직임을 나타내는 극사실적인 기법을 표현하였다. 그럼으로 매우 역동적이고 강인한 남성미를 보이고 있어 명암만을 대략적으로 묘사한 백인 여성의 몸매와는 무척이나 대조되고 있다.

위의 그림은 알마 타데마가 그린 〈테피다리움에서〉라는 작품이다. 오 달리스크의 한 여인이 목욕을 끝낸 뒤 편안히 쉬고 있는 모습이다. 관능 적인 색채가 짙은 이 그림은 단지 여자가 벌거벗었다는 이유만으로 관능 적인 그림이 아니다. 여인의 한손에는 타조 깃으로 만든 부채로 겨우 음 부를 가렸으며 오른손에는 스트리길(몸의 피지나 땀을 씻어내는데 사용되었던 동으 로 만든 도구)을 들고 있다.

테피다리움에서_술탄에게 간택되지 않은 오달리스크의 여인들은 자신의 성욕을 해소하기 위해 자위를 하거니 심지어 자신과 눈이 맞은 오달리스크와 동성애를 하였다. 위 그림은 성욕을 달래는 오달리스크를 묘사하였다. 알마 타데마의 작품.

여인의 두 뺨이 붉게 물들어 있다. 그녀는 극적으로 몰려오는 오르가즘에 도달하고 있는 것이다. 그녀는 자신의 성적 도달을 위해 자위를 했던 것이다. 부드러운 타조부채는 온몸을 간지럽혔으며 스트리길은 자위의 도구로 흥분의 도가니로 몰아넣었을 것이다.

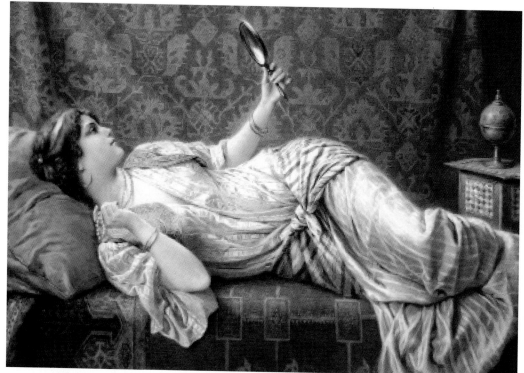

거울 보는 오달리스크_그림 속 미모의 여인은 하렘의 여인이다. 그녀는 자신의 미모에도 수없는 경쟁자들과 경쟁하여야 했기에 다시 한 번 자신의 치장을 확인하려는 듯하다. 프란체스코 발레시오의 작품이다.

　오로지 술탄 하나만을 바라봐야 하는 오달리스크의 여인들은 평생 남자와 경험이 없이 죽어가는 여인들이 많았다. 술탄 한명에 약 1,500명의 오달리스크가 있었으니, 이들이 모두 술탄에게 간택될 리가 없었다.

　술탄의 신발 바닥은 은으로 만들었는데 이는 술탄이 하렘을 행차할 때 금속성의 소리가 복도에서 나도록 하기 위해서였다. 오스만제국의 누구나가 그랬듯이 하렘의 여인들도 술탄을 마주 보거나 직접 말을 건넬 수 없었으므로, 복도에서 금속성의 발자국 끄는 소리가 나면 모든 여인들은 술탄의 시야에서 벗어나 숙소로 숨어버렸다.

　술탄은 많을 때에는 200명이 넘는 여인을 준비시키고, 그녀들 중 한 여인을 골라야 하는 행복한 어려움을 겪었다. 오달리스크들은 한 번이라

도 술탄의 눈에 띄어 그에게 안기기 위해서 매일같이 목욕을 하고 피부를 가꾸고 마사지나 몸매 관리를 하며 술탄을 즐겁게 하려는 잠자리 기술을 연마한다. 술탄이 새로운 여자와 동침을 하려는 의식은 다음과 같다. 먼저 환관이 황금 종을 치게 되면 여인들은 일제히 일어나서 술탄을 알현할 준비를 한다. 이윽고 술탄의 어머니와 시녀들의 시중을 받으면서 술탄이 하렘으로 등장하면 이때 모후의 엄격한 검사에 합격한 여인만이 술탄의 앞에 설 수 있는 영광을 얻는다.

환관의 수장이 술탄의 방문을 큰소리로 외치면 모인 여인들은 양손을 가슴 위로 모으고 무릎을 꿇는다. 술탄은 말없이 정렬해 있는 여인들 사이를 천천히 돌아다니고 곧 모후의 귀에 뭐라고 속삭이면 모후는 한 여자를 가리키게 된다.

이렇게 선택된 여인은 깨끗이 목욕을 한 후, 향수를 뿌리고 보석과 장신구로 치장을 하여 더욱 아름다움을 가꾼다. 그리고 나머지 여인들은 노래와 악기를 들고 연주하며 축하를 해주고, 선택받은 여인은 황금으로 장식이 된 복도를 걸어가 술탄의 침실로 들어간다.

누워 있는 오달리스크_붉은 시트 위에 벌거벗은 여인은 누군가를 기다리다 지친 듯 얼굴에는 실망감과 무료함이 묻어나고 있다. 오랜 시간을 혼자 보낸 듯, 그녀의 시선은 관람자를 향하여 구원의 눈길을 주고 있다. 앙리 아드리앙 타눅스의 작품.

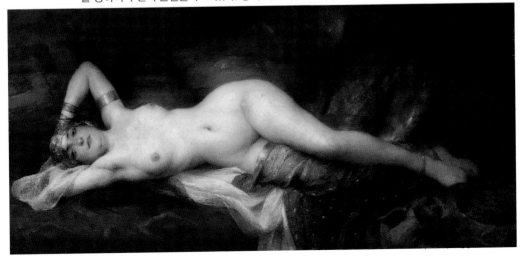

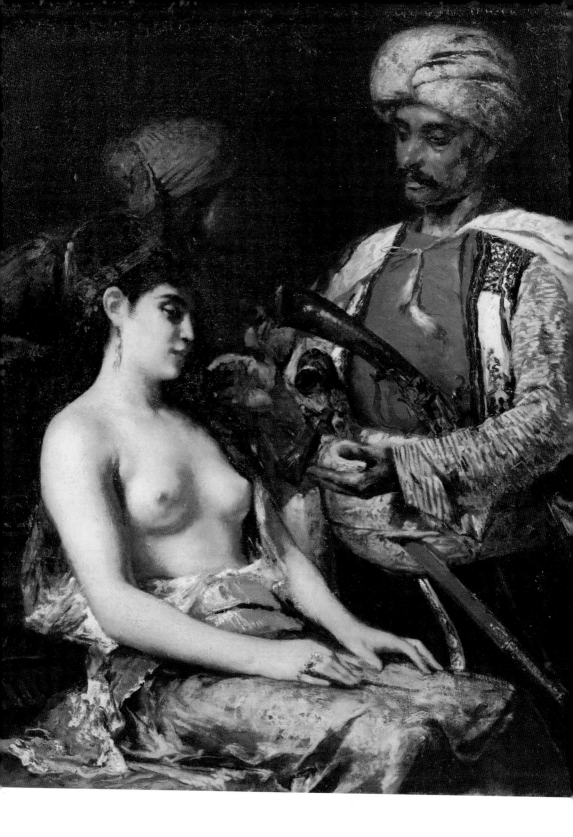

그녀가 술탄에게 안기는 밤은 환관의 손에 의해 정확히 기록된다. 이러한 기록은 9개월 후에 태어날지도 모르는 아이의 아버지가 틀림없이 술탄이라는 것을 확실히 해놓기 위해서이다.

술탄과 하룻밤을 보낸 여인에게서는 아기가 생겼느냐 아니냐에 따라 자신의 운명이 결정된다. 만약 아기가 생기지 않는다면 그녀가 다시 술탄에게 불려가는 일은 두 번 다시 벌어지지 않기 때문이다.

하렘에 팔려오거나 잡혀왔던 여인들은 처음 얼마동안 밤낮없이 눈물로 세월을 보내지만 시간이 지나면서 아무리 울어봤자 소용없는 일이라는 것을 깨닫게 된다. 그리고 그곳을 자유롭게 나올 수 있는 유일한 방법은 오로지 술탄의 사랑을 받아 아들을 낳고 그리고 그 아들이 새로운 술탄으로 등극하면 술탄의 모후로 영광스럽게 그곳을 나올 수 있다.

술탄의 어머니인 '왈리데 술탄'은 애초에 자신들과 같은 하렘의 오달리스크였기에 하렘의 여인들은 그녀를 부러워하면서도 한 가닥 희망을 품게 된다.

◀**술탄에게 간택되는 오달리스크**(464쪽 그림)_페르낭 코르몽의 작품.
오달리스크_19세기 이탈리아의 화가로 신고전주의에서 낭만주의로의 전환에 결정적 역할을 한 프란체스코 하예즈의 작품으로 뇌쇄적이기 보다 서정적 여성미를 풍기고 있다.

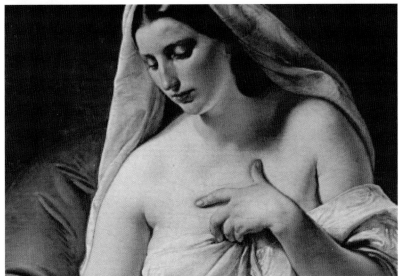

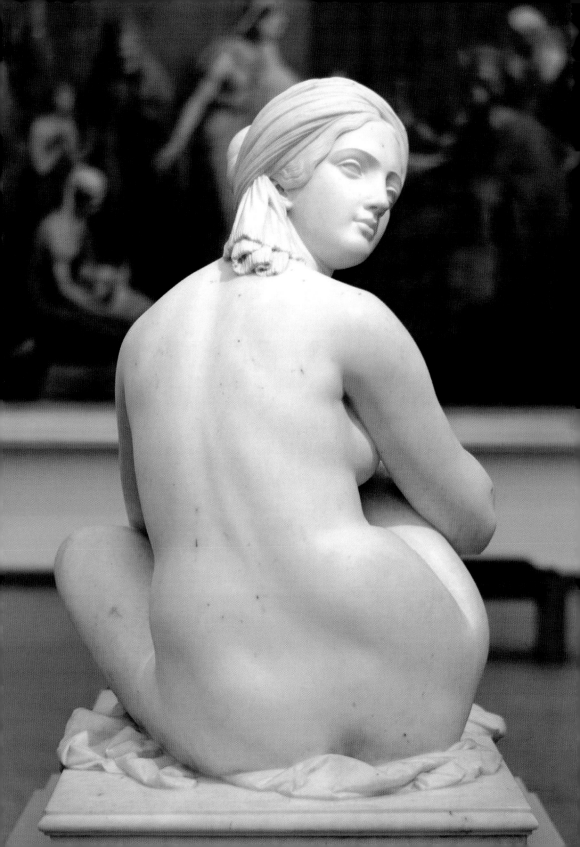

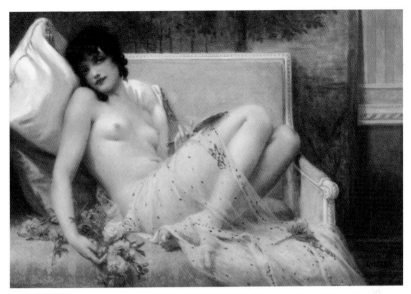

오달리스크의 유혹_그림 속의 오달리스크는 벌거벗은 몸 위에 얇은 실크만 둘러 쓴 채 뇌쇄적인 시선을 보내고 있다. 그녀의 손에 들린 작은 손거울은 모든 것이 준비되었다는 암시를 나타낸다. 기욤 세냑의 작품.

◀**오달리스크 조각상**(466쪽 그림)_프랑스 루브르 박물관 소장의 장 자크 프라디에의 오달리스크 조각상.

 그러나 여인들의 꿈인 술탄의 사랑을 받아 왕자를 낳고 '왈리데 술탄' 이 되는 것은 낙타가 바늘구멍을 통과하는 것보다 더 어려운 확률이라는 것을 느끼게 되면 하렘을 벗어난다는 것을 체념하게 된다. 그러나 그녀들은 하렘에서의 생활에 순응하고 자신들의 처지를 조금이라도 개선시키기 위해 최선의 노력을 하였다.

 서구의 예술가들은 오달리스크를 상상으로 나타냈는데 그녀들 모두 누드화의 전용인 듯 옷을 벗고 소파나 침대에 비스듬히 누워서 휴식하는 장면이 대부분이다. 그리고 그녀들의 눈은 시선을 피하지 않고 관람자를 응시하고 있는데 그것은 곧 성적인 면을 나타내고 있다. 마치 누드의 오달리스크들은 관람자에게 자신이 술탄의 사랑을 받지 못하니 침대를 함께하자는 듯한 메시지를 보내고 있는 듯하다. 기욤 세냑의 오달리스크 작품에서 관람자를 응시하는 시선은 유혹 그 자체이다.

돌아 누운 오달리스크_아무런 장식과 소품이 없는 가운데 뒷모습을 보여주고 있는 오달리스크는 뭇 남성들의 시선을 압도하고 있다. 폴 지페르트의 작품.

▶**오달리스크(469쪽 그림)**_하렘에는 백인 여성들이 오달리스크로 거주하였다는 사실에 서구의 예술가들은 그녀들의 누드를 마음껏 그리기 시작했다. 이러한 서구의 관점은 동방 문화를 저속하게 폄하하려는 의도가 숨어있는데 반해 예술인에게는 창작의 새로운 분출구가 되었다. 그리고 하렘은 그들로부터 그림 속의 여인처럼 옷을 벗게 되었다. 한스 하센토이펠의 작품.

오달리스크는 서구인에게 《천일야화》를 통하여 알려지게 되었다. 1704년부터 1720년에 최초로 불어로 번역되어진 《천일야화》는 우리에게 친숙해진 '아라비아 나이트'이다. 《천일야화》는 하렘과 더불어 오리엔트 의상, 노예 시장 등을 유럽에 소개했다. 특히 오달리스크는 술탄을 위해 항상 대기하는 성의 대상으로서 외부와는 단절된 상태에서 깨끗한 삶을 살아야 하는 아리따운 미소녀로 묘사되었다.

특히 유럽의 회화에서 오달리스크는 그들의 욕망을 충족시켜 주는 여인이자 구출되어야 하는 여인들이었다. 하렘은 갈색 피부의 남성으로부터 백인 여성을 지배하는 곳으로 인식되어 그녀들은 서구의 남성들에게 동정과 연민을 제공하였다. 그리고 그녀들은 그러한 서구의 남성들에게 유혹의 시선을 보냄으로 남성들의 마음을 설레게 하였다. 이런 모든 것은 당시 서구의 예술가의 손에서 나왔고 그들은 대중의 욕구에 따랐을 뿐이다.

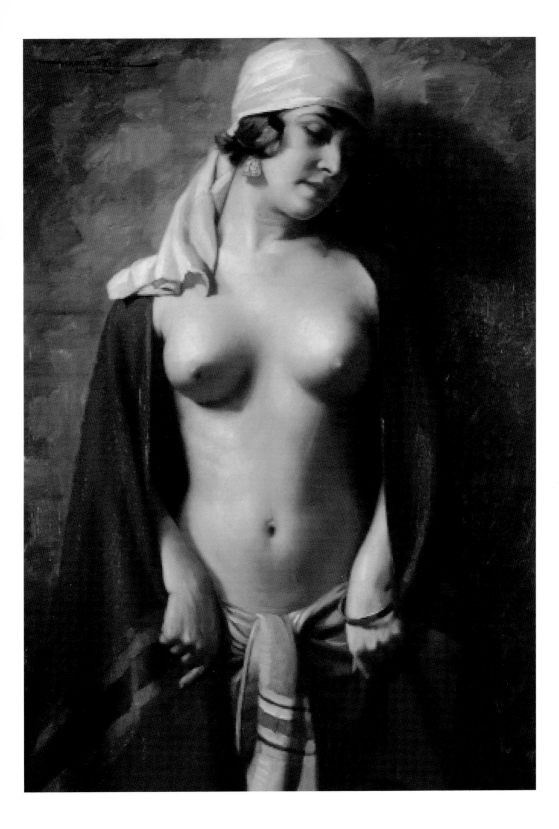

하렘의 여인 휴렘

하렘의 여인들 중에서 가장 성공한 여인은 휴렘이었다. 그녀는 오달리스크 출신의 여인으로 오스만제국의 술레이만 1세의 왕비가 되는 입지적인 여인이다.

휴렘은 우크라이나를 침공했던 타타르족에게 포로로 붙잡혀 노예의 신세가 된다. 그리고 크림 왕국의 궁정으로 보내졌고 그곳에서 오스만제국에 팔려 하렘으로 들어가게 된다. 그녀는 다른 여인들과 마찬가지로 하렘의 생활을 터득하여 술탄이었던 술레이만 1세의 눈에 띠어 서로 사랑하는 사이가 된다. 그녀에게 반한 술레이만 1세는 그녀의 이름에 '휴렘'이라는 호칭을 내리고 이어서 그녀는 술탄의 아이를 낳게 된다.

당시 술레이만 1세는 마히데브란 술탄과 귈펨 하툰이라는 두 명의 여인들 사이에서 자식을 본 상태였고 특히 마히데브란에게서 무스타파라는 아들을 둔 상태였다. 무스타파는 술탄의 후계자로 낙점되어 있었다.

▶**벗은 몸을 보이는 금발의 납치녀(471쪽 그림)**_납치된 여인의 상품 가치를 알기 위해 노예상들이 여인의 알몸을 살피는 장면이다. 휴렘 역시 이런 자들에게 납치되어 하렘에 팔려왔다. 파비오 패비의 작품.

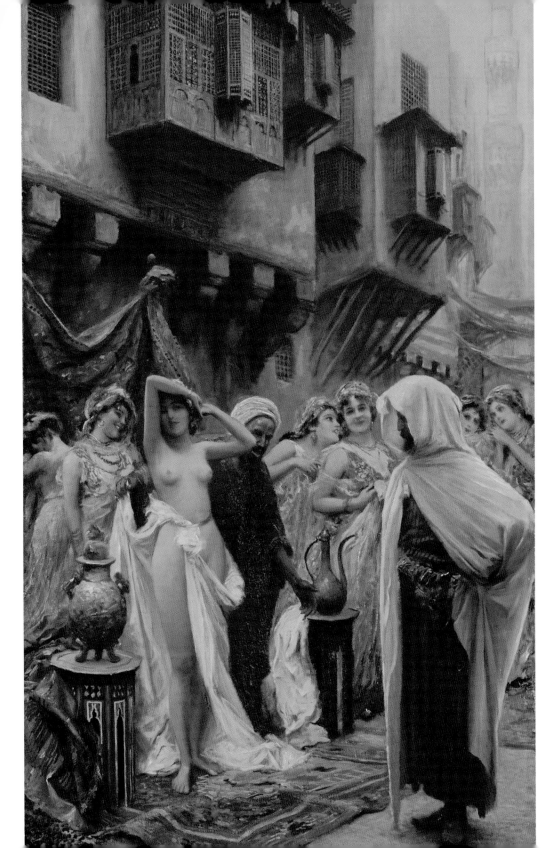

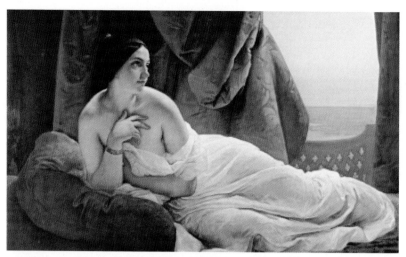

오달리스크 흰 가운으로 풍만한 가슴을 가리려는 두 손과 어깨로부터 흘러내리는 여체의 굴곡은 모성적 관능미를 담고 있는 고혹적인 모습이다. 휴렘은 자신을 납치한 타타르족 청년과 친구가 되지만 이 청년은 절벽에서 떨어져 죽고 만다. 그 후 오스만의 하렘에서 술레이만이 처녀들을 간택하러 왔을 때 휴렘은 술레이만의 눈에서 타타르족 청년의 모습을 떠올리고 미소 짓는데 이 미소 덕분에 술탄에게 간택되었다고 한다. 프란체스코 하예즈의 작품.

술레이만 1세는 휴렘이 아들을 낳자 마히데브란이 아닌 휴렘을 황후로 맞이하였고 정식으로 결혼하였다. 휴렘 이전까지의 오스만제국의 술탄들은 정식으로 결혼하지 않았다. 그런데 술레이만 1세는 기존의 틀을 깨고 휴렘을 술탄의 배우자로 공포하였다.

오스만제국의 황실 왕비의 특징은 서구의 다른 나라의 왕비와 황후들처럼 퍼스트레이디의 역할을 했던 것이 아니라 술탄에게 순종하고 제국의 대를 잇는 혈통을 낳는 임무를 맡은 사람이었다. 그런데 휴렘은 이런 관례를 깨고 오스만제국 최초로 술탄과 정식으로 결혼했으며 황후 대접을 받게 된다.

술레이만 1세가 마히데브린이 아닌 휴렘을 사랑했던 이유는 마히데브린은 오로지 순종적인 반면에 휴렘은 어린 시절 성직자의 딸로 교육을 받아서 매우 지혜롭고 술탄에게 도움이 되는 조언을 해주는 지적인 여성이었기 때문이다. 노예 출신의 여인이 술탄의 총애를 받자 궁정 내부

에서는 많은 견제를 받았다. 또한 하렘의 여인들에게도 부러움과 질투의 대상이 되어 암투가 벌어졌다. 그러나 휴렘은 언제나 승자였고 경쟁자들을 모두 물리치고 황후가 되었다.

황후에 오른 휴렘은 가장 강력한 경쟁자인 마히데브란을 지방으로 쫓아 보내고 자신의 아들을 술레이만 1세의 후계자로 옹립하기 위하여 술탄의 후계자인 무스타파를 계략으로 죽였다. 또한 무스타파의 편을 들던 대재상 이브라힘을 처형시켰다. 이브라힘은 11년간 대재상을 맡은 황제의 오른팔로, 이스탄불의 중심부에 저택을 마련하여 권세를 누렸다. 그런 그를 휴렘은 황제를 조종해 사형에 처하도록 한다.

그녀가 죽인 무스타파는 많은 사람으로부터 존경을 받던 능력 있는 후계자였다. 그런 무스타파를 죽인 것에 대해서 그녀를 향한 비난을 끊이질 않았다. 그녀의 권력 다툼과 정치 개입은 오스만제국이 쇠퇴하는 원인이 되기도 하였다.

휴렘의 일대기를 다룬 대하드라마 위대한 세기_터키의 STAR TV에서 방영했던 유명 사극으로, 우크라이나 출신의 노예에서 당시 세계 최강국이었던 오스만제국의 황후가 된 터키 역사상 가장 유명한 황후의 일대기를 다뤘다.

휴렘(록셀란)의 초상_포로의 신세로 노예가 되어 하렘에 들어와 술레이만 1세의 왕비가 되는 입지적인 여인이다.

　그녀는 술레이만 1세가 유럽과 페르시아를 정복하러 자주 이스탄불의 궁전을 비우면 술탄과 다름없는 행세를 하며 권력의 단맛을 즐겼다. 하지만 술레이만 1세와 휴렘 술탄의 사랑만큼은 오늘날까지도 전해져 오는 유명한 이야기이다. 술레이만 1세는 휴렘과 결혼한 후에는 하렘의 어떤 여인들도 건드리지 않았다고 하니 당시 하렘의 여인들은 고초가 많았을 것이다. 또한 술레이만 1세가 유럽 원정을 나간 사이 둘이서 주고받은 편지들은 지금까지 전해져 오고 있다.

나의 동반자, 나의 사랑, 빛나는 나의 달빛이여,
나의 목숨과 같은 벗, 나의 가장 가까운 이,
아름다움의 제왕인 나의 술탄.
나의 생명, 내가 살아가는 원인 되는 나의 천국,
천국의 강을 흐르는 나의 포도주여,
나의 봄날, 나의 즐거움, 나의 낮의 의미, 내 가슴속 깊이
새겨진 그림 같은 나의 사랑, 나의 미소 짓는 장미여,
나의 행복의 근원, 내 안의 달콤함, 유쾌한 나의 잔치,
밝게 빛나는 나의 빛, 나의 불꽃.
나의 오렌지, 나의 석류, 나의 귤, 나의 밤의 침실의 빛이여,
나의 식물들, 나의 사탕, 나의 보물,
이 세상에서 내게 고통을 주지 않는 단 한 사람.
나의 성자 유수프, 나의 존재의 이유,
내 가슴속 이집트의 귀부인이여,
나의 이스탄불, 나의 카라만,
나의 루멜리아의 마을과 대지들.
나의 바다흐샨이자 나의 큽착이자
나의 바그다드이자 호라산,
머리카락은 아름답고, 눈썹은 활과 같고,
눈에는 장난기가 가득한, 나를 아프게 하는 연인이여,
설사 내가 죽더라도 그 이유는 그대 때문이리니,
나를 구해주시오 오, 비무슬림인 아름다운 나의 사랑.
그대의 문에서 계속 그대를 찬양하리, 그리고 노래하리.
사랑 때문에 아픈 가슴을 지닌, 눈물이 가득 찬,
나는 무힙비요, 행복하도다.

　-술레이만 대제가 휘렘 술탄에게 바친 연애 시

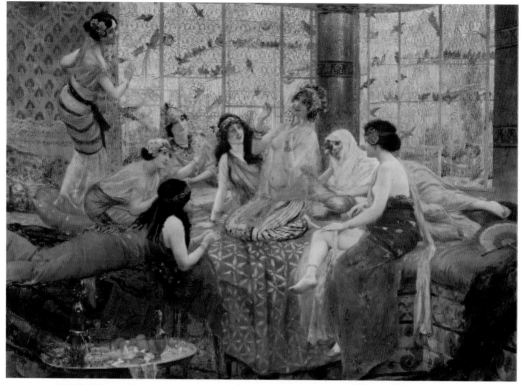

새장 안 하렘의 여인들_커다란 유리창 전체에 망을 설치한 새장과 그 앞에 노닥거리는 오달리스크들의 새소리와 같은 조잘거림이 들려오는 듯하다. 그러나 그녀들도 술탄의 사랑을 받지 못하면 새장 안의 병든 새가 될 것이다. 술탄 중 하렘의 여인들을 찾지 않는 술탄도 있었으니, 그녀들의 근심도 여러 가지이다. 조르주 앙투안 로슈그로스의 작품.

휴렘은 술레이만에게 있어 즐거움 그 자체였다. 술레이만과 휴렘의 묘는 이스탄불의 슬레이마니예 모스크 경내에 있다. 오스만제국의 노예로 팔려와 하렘에서 오달리스크의 신세가 된 휴렘은 노예에서 황후가 되어 모든 권력을 손에 넣는다. 그녀에게 쏟아지는 비난은 총명한 군주를 유혹한 팜므 파탈로 여겨져 왔지만 입지적인 그녀의 성공으로 오늘날에는 페미니스트들을 중심으로 재평가를 받고 있다.

하렘의 여인들 중 휴렘과 같이 유럽 출신의 백인 오달리스크들이 많았다. 그리고 그녀들 중 제국의 배우자가 된 여인은 많았지만, 그녀들은 휴렘처럼 권력의 그림자조차 밟지 못했다.

황제는 그 많은 아름다운 노예들은 뒷전이고 휴렘을 눈에 띄게 총애했다. 차마 믿어지지 않겠지만 술탄은 사랑에 빠진 것이다. 술탄과 노예의 연애는 투르크 궁정 내에 엄청난 충격을 주었다. 더욱 큰 문제는 두 사람이 연애에 그치지 않았고, 절세미인들을 제치고 술탄의 애첩이 된 휴렘이 술탄을 독차지하려는 야욕을 드러낸 것이다. 술레이만이 왕세자였던 시절, 그는 아드리아 연안의 몬테네그로 출신의 여자 노예 '굴바하'를 후궁으로 삼았다. 굴바하는 아들 무스타파를 낳은 후 제1부인으로 신분이 급상승했다. 술탄의 첫아들을 낳은 후궁이 관례상 제1부인이 된다. 설령 술탄의 관심이 다른 후궁에게 가더라도 부인들의 순번은 바뀌지 않았다. 모든 이슬람교도들은 성스런 금요일 밤에는 반드시 제1부인의 침실에서 밤을 보내야 했다. 술레이만 1세도 이런 규정을 충실히 지키고 있었다.

하렘의 목욕탕 하맘의 대머리 황새_하렘의 목욕탕에 뜬금없이 대머리 황새가 등장하고 있다. 그림을 그린 제롬은 대머리 황새를 술탄의 모습으로 우의화 하였는지 황새의 모습이 거만하기까지 해 보인다. 장 레옹 제롬의 작품.

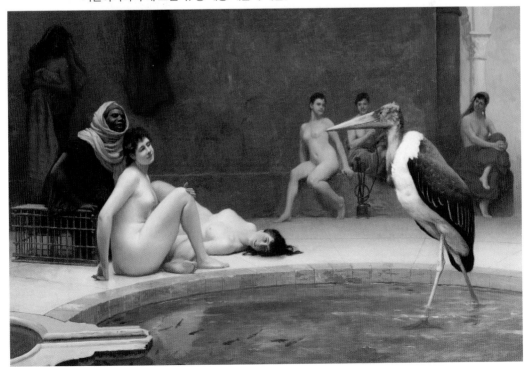

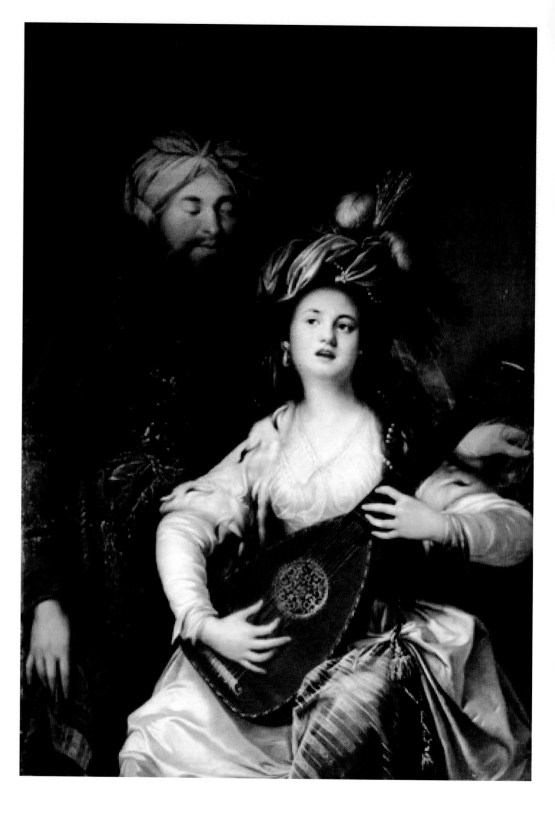

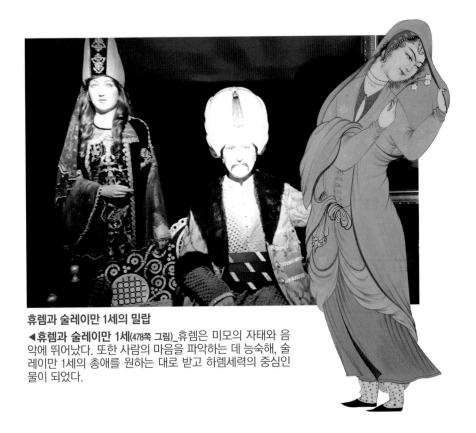

휴렘과 술레이만 1세의 밀랍

◀**휴렘과 술레이만 1세**(478쪽 그림)_휴렘은 미모의 자태와 음
악에 뛰어났다. 또한 사람의 마음을 파악하는 데 능숙해, 술
레이만 1세의 총애를 원하는 대로 받고 하렘세력의 중심인
물이 되었다.

그런데 휴렘은 사랑하는 남자가 다른 여자와 동침하는 야만적인 관습
을 도저히 참을 수 없었다. 질투심을 견디지 못한 휴렘은 제1부인의 처
소로 쳐들어가 격렬한 몸싸움을 벌였다. 치고받고 싸우는 과정에 휴렘
의 얼굴에 작은 흠집이 생겼다. 휴렘은 얼굴에 난 상처를 핑계삼아 이날
부터 술탄의 부름에 응하지 않았다. 애인이 보고 싶어 안달이 난 술레이
만은 제1부인을 만나지 않겠다는 약속을 한 후에야 겨우 휴렘을 품에 안
을 수 있었다. 그렇게 하여 휴렘은 제1부인을 쫓아내고 술탄에게 압력을
넣어 나머지 연적들을 고관들의 첩으로 만들었다. 마침내 미녀들로 북적
이던 하렘은 텅 비고 달랑 휴렘과 다섯 자녀만 남게 되었다. 한술 더 떠
서 휴렘은 황제에게 정식 결혼을 해달라고 졸랐고, 드디어 꿈에도 그리
던 황후의 꿈을 이루게 되었다.

신분이 급상승한 휴렘은 자신의 권력기반을 확고하게 다지기 위한 피의 숙청을 단행했다. 술레이만의 장남 무스타파와 술탄이 가장 총애하는 재상 이브라힘에게 반역죄를 뒤집어씌어 살해했다. 그리고 아들 셀림을 술탄의 후계자로 만드는 데 성공했다. 하렘의 노예가 오스만제국의 실세로 등장하는 사상 초유의 일이 벌어졌으니 정말 대단한 여자가 아닐 수 없다.

휴렘의 생김새는 어땠을까? 티치아노의 작품으로 추정되는 휴렘의 초상화에는 그녀의 매혹적인 자태를 미루어 짐작할 수 있다. 초상화 속의 휴렘은 빼어난 미모는 아니지만 오스만제국의 황후라는 지위에 걸맞는 위엄과 기품을 지녔다. 그녀의 넓은 입, 반짝이는 눈빛은 그녀가 지성미를 지닌 여자라는 사실을 알려준다. 휴렘의 당당한 자세는 관객을 압도하는데, 전혀 꿀릴 것 없는 그녀의 당당함이 수동적인 여자 노에에게 식상한 술탄의 마음을 자석처럼 강하게 끌어당긴 것은 아닐까.

▶**휴렘의 초상**(481쪽 그림)_두 손에 사과를 쥐고 있는 휴렘의 모습에서 관능적인 아름다움과는 달리 지적인 아름다움이 나타나고 있다. 티치아노의 작품.
슐레이마니예 모스크_술레이만 1세와 휴렘의 묘가 안치되어 있는 모스크이다. 휴렘의 지나친 정치 개입은 오스만제국의 쇠퇴의 원인이 되었다.

녹원의 마리 루이즈

미술가가 그린 그림 한 점이 역사를 바꿀 수도 있다. 제리코의 〈메두사호의 뗏목〉이나 고야의 〈옷 벗은 마야〉 등 많은 그림 속에 숨겨진 일화는 그 시대의 파장을 낳아 역사를 바꾸었다.

로코코 미술의 거장 프랑수아 부셰는 우아한 풍속과 애정장면을 그려 당시 사람들에게 커다란 인기를 구가했다. 그런데 그가 그린 〈누워 있는 소녀〉의 그림은 루이 15세의 왕가에 파장을 일으켰다. 그림의 모델은 이제 14세의 어린 나이의 소녀로 전라의 알몸으로 엎드려 천진난만한 모습을 보이고 있다.

마리 루이즈 오머피는 루앙에서 태어났다. 식구가 많은 아일랜드 혈통의 가정에서 태어난 그녀는 국왕의 전속화가인 프랑수아 부셰의 모델이 되었다. 부셰는 당시 로코코 미술의 거장으로, 루이 15세의 사랑을 한몸에 받고 있던 마담 퐁파두르의 전폭적인 지지를 받던 화가였다. 그는 14세의 소녀인 마리 루이즈를 매우 관능적으로 그려냈다. 이 그림을 본 당대의 유명한 바람둥이 카사노바는 그녀의 미모에 찬양을 보냈다.

누워 있는 소녀_그림 속 주인공은 '마리 루이즈 오머피'라는 14세의 아일랜드 여성이다. 부셰는 이 소녀에게서 순수함과 에로틱함을 겸비한 독특한 매력을 발견해 작품으로 승화했다. 그림은 아직 소녀 티를 벗지 못한 나이 어린 처녀가 맨몸에 부끄러운 듯 엉덩이를 드러내고 소파에 엎드려 있다. 시트가 어지럽혀 있고, 바닥에는 꺾인 꽃 한 송이가 떨어져 있다. 관음증을 유발시키는 모델의 소녀는 루이 15세의 품에 안긴다. 프랑수아 부셰의 작품.

이 그림에 감탄한 아벨 푸아송 후작은 거금을 들여 그림을 구입하였다. 그는 마담 퐁파두르의 남동생으로 누나 덕분에 평민에서 후작의 작위를 받게 되었다. 푸아송은 이 그림을 루이 15세에게 자랑했다. 그림을 본 루이 15세는 소녀의 아름다움에 감탄하며 그림에서 눈을 떼지 못했다.

"오! 이런 소녀라면 짐의 사랑을 받기에 충분하도다. 내 그녀를 녹원(鹿苑:사슴 정원)에서 만날 것이다."

녹원은 왕이 행차하는 은밀한 정원으로, 루이 15세가 어린 여자아이들을 희롱하고 성관계를 갖던 장소였다. 당시 성병이 심각한 사회문제였기에 왕은 성병의 위험을 피하기 위해 대부분 한 번도 성관계를 경험하지 못한 소녀들을 발탁하여 녹원에서 왕을 위해 거주하였다.

왕의 시종관인 르벨은 프랑스 전역에서 발탁된 13~16세의 어린 여자아이들을 세심한 심사를 거쳐 루이 15세에게 선보였다. 이때 선택된 여자아이들은 작은 새라 불렀는데, 그녀들이 머무는 장소를 새장이라 불렀다. 루이 15세가 마음에 든 여자아이는 새장에서 왕과 하룻밤을 보내 녹원에 입주하였다.

그런데 마리 루이즈는 새장을 거치지도 않고 곧바로 녹원에 끌려오다 시피 했다. 미처 타락시키거나, 어떤 교육을 주입시킬 새도 없이 강제로 끌려온 여자아이는 잔뜩 겁을 집어먹은 상태라, 필사적으로 저항을 했다. 당시 루이 15세는 47세의 나이로 술과 여색을 지나치게 탐한 나머지 안색이 우중충했다. 그는 어린 처녀와의 성관계를 가질 때는 천박한 비속어를 즐겨 썼다. 그는 잔인하지는 않았지만 냉담한 자세로 버둥거리는 작은 새의 처녀의 성을 허물었다.

▶녹원의 소녀들(485쪽 그림)_루이 15세를 위한 어린 소녀들이 머무는 녹원의 침실이다. 프랑스판 하렘이라 일컬어진다. 프랑수아 프라고나르의 작품.
키스_루이 15세와 어린 소녀 마리 루이즈의 관계를 나타내는 듯한 장면이다. 장 밥티스트 파터의 작품.

루이 15세는 당시 유럽 제일의 미남자라는 평판을 얻을 정도로 잘생 겼다. 또한 여색을 밝히는 호색한이었다. 그는 15세의 나이로 7살 연상 인 폴란드의 마리 레슈친스카와 결혼했지만 얌전하고 순종적인 왕비와 의 결혼 생활이 10년을 넘게 되자 극심한 권태에 빠져 사냥과 여성 편력 에 탐닉하였다. 그런데 루이 15세는 두 번째 공식 정부였던 샤토루 공작 부인이 죽자 슬픔에 빠졌다. 이때 그의 앞에 세기의 요녀인 마담 퐁파두 르가 나타났다.

루이 15세와 퐁파두르의 직접적인 만남은 1745년 2월 24일 황태자 루 이 드 프랑스의 결혼 피로연 가면무도회에서 이루어졌다. 디아나 여신으 로 변장한 퐁파두르 부인은 나무덤불로 변장한 루이 15세와 만나게 되고 퐁파두르의 재치와 교태에 왕은 완전히 매료되고 말았다. 왕은 이미 결 혼한 그녀를 베르사유 궁전으로 데려오기 위해서 부부를 이혼시켰다. 당 시 귀족이 아니면 궁에 들어올 수 없었다. 그러나 예외적으로 그녀는 왕 의 지시로 궁에 들어왔다.

루이 15세는 그녀에게 베르사유 궁전의 화려한 방을 주었다. 그 방은 왕의 방 바로 위에 있는 곳으로 비밀계단으로 연결되어 있었 다. 루이 15세는 밤마다 이 비밀계단을 이용해 그녀의 뜨겁 고 풍만한 가슴을 품었던 것이다. 루이 15세는 어머니를 일찍 잃은 탓에 여자의 가슴 크기에 집착했다. 그런 그의 성향에 퐁파두르는 만족을 주었다.

▶ **디아나 여신으로 분장한 퐁파두르(487쪽 그림)**_퐁파두르와 루이 15세가 처음 만난 것은 도팽의 결혼을 축하하는 무도 회에서였다고 한다. 이때 루이 15세가 나무로 분장하고 지 나가는데, 퐁파두르 부인이 떨어뜨린 손수건을 왕이 주워 준 것에서 세기의 연애가 시작되었다고 한다. 프랑수아 부 셰의 작품.

루이 15세의 흉상

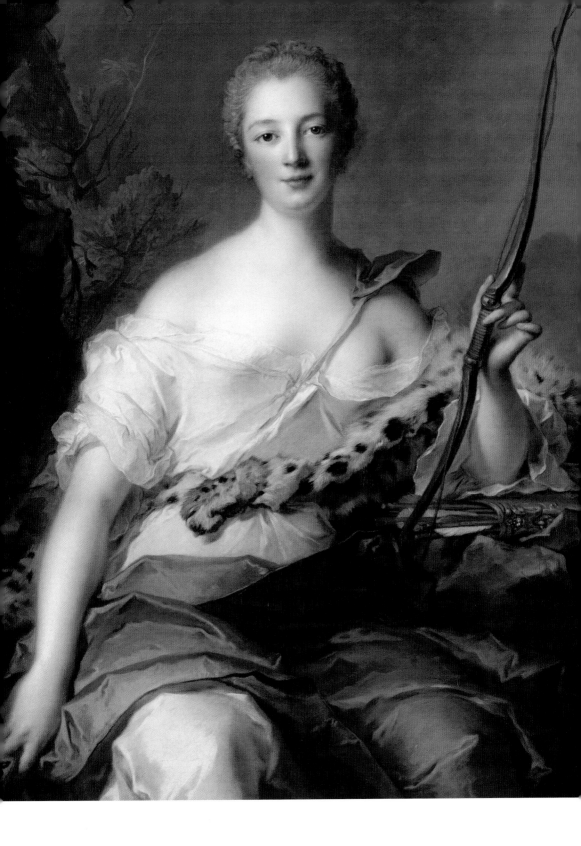

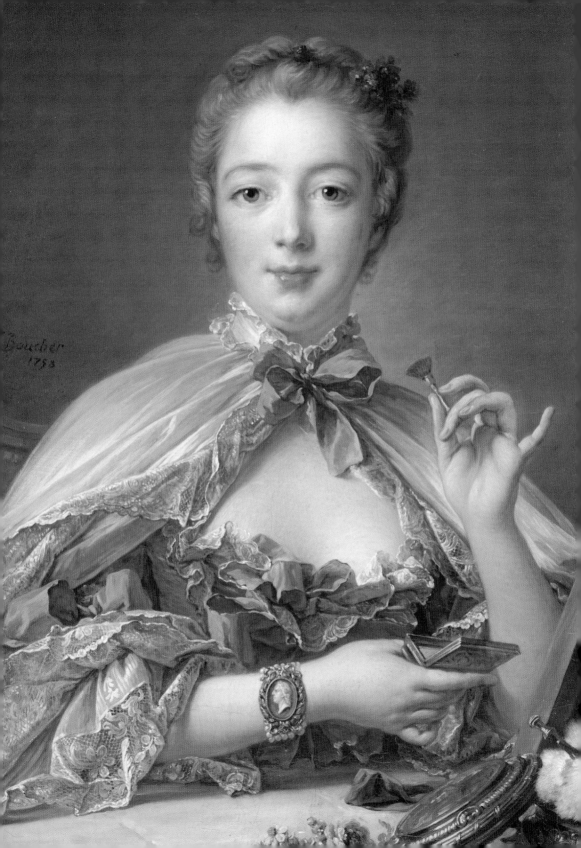

루이 15세는 점점 퐁파두르의 관능의 몸을 탐닉했다. 그런 왕에게 그녀는 왕이 바라면 언제 어디서나 색다른 성관계를 응해 주었다. 심지어 살롱이나 방에서 환담을 나누고 있는 그녀를 찾아서 사람들을 내보내고 방 안에서 성관계를 갖는 경우까지 있었다. 이러한 왕의 총애로 퐁파두르는 막강한 권력을 손에 쥐었고 그녀의 살롱은 당대의 사상가와 문학가가 모이는 지적 향연의 장이 되었다.

퐁파두르는 매우 빼어난 미모를 자랑하고 있지만, 상당수의 왕의 정부들이 20대만 지나도 총애가 떨어졌던 것과는 달리 퐁파두르 부인은 높은 교양과 지적 매력을 무기삼아 왕을 매혹시켰다. 사실 퐁파두르의 업무는 정부 관료나 정치가가 하는 일을 겸하는 중노동이었다. 심지어는 그녀가 낳았던 유일한 자식이 죽고 외손녀의 죽음에 충격을 받은 친정아버지도 연달아 죽었는데 그녀는 슬퍼할 겨를도 없이 화장을 하고 왕을 위해 웃고 떠들면서 연회에 참석해야 했다. 그런 그녀를 지켜본 주변의 몇몇 귀족들이 그녀를 동정했다. 여기에 그녀의 본업(?)이랄 수 있는 왕의 성욕이란 성욕은 모두 감당하면서 만찬이나 무도회에 빠짐없이 나가고 그 시간을 쪼개서 미모를 유지하기 위한 운동까지 해야 했다.

◀**퐁파두르의 초상**(488쪽 그림)_마담 퐁파두르가 화장을 하는 장면을 묘사한 그림이다. 붉은 파운데이션으로 인해 두 뺨이 붉어진 모습에서 소녀의 이미지를 나타내고 그녀의 왼 손목에는 루이 15세가 새겨진 팔찌를 끼고 있다. 프랑수아 부셰의 작품.
세브르 자기_프랑스의 세브르 자기는 마담 퐁파두르의 큰 공헌으로 만들어진 세계적인 명품이 되었다.

루이 15세는 퐁파두르가 항상 자기 근처에서 식사할 것을 요구했다. 그녀는 그녀의 위가 허용하는 양에 상관없이 먹어야만 했다. 왕이 그것을 원했기 때문이다. 고기 위주의 기름지고 고단백인 식단은 그녀에게는 견딜 수 없는 무서운 식단이 아닐 수 없었다. 아무리 배가 불러도 만찬 자리에서는 억지로 다 먹어 치우지 않으면 안 되었다. 그녀는 왕을 위해서 미모를 유지해야 했고 그 때문에 살이 쪄서도 안 되기 때문에 매일 새벽같이 일어나서 승마를 해야 했다.

게다가 그녀를 더욱 힘들게 만들었던 것은 왕과 오랜 동안 연인관계를 유지했는데도 한 번도 왕의 아이를 낳지 못했다는 점이었다. 그녀는 루이 15세의 아이를 가지긴 했으나 모두 유산했고 몸이 허약해져 결국은 임신하지 못했다.

그녀는 나이가 들어 자신의 아름다움이 쇠하고 심한 냉으로 불감증에 걸리자 더 이상 루이 15세와는 육체관계를 가질 수 없었다. 그녀는 왕을 위해 미녀들을 모은 녹원을 만들어 왕 전용 하렘을 제공하여 신임을 얻었다. 그녀의 특별한 배려에 감탄한 왕이 "내가 원하는 것을 정확히 아는 사람은 퐁파두르 부인뿐"이라며 죽을 때까지 총애를 거두지 않았다.

성애 조각상_마담 퐁파두르는 자신이 루이 15세와 더 이상 잠자리를 갖지 못한다는 점을 알고는 왕을 위한 녹원을 만들어 처녀들을 제공한다. 녹원 조성으로 프랑스 시민들은 그녀를 뚜쟁이라 비난했으나 그녀의 업적 또한 로코코 문화에 지대한 영향을 끼쳤다.

잠자는 마리 루이즈_마리 루이즈는 어린 나이임에도 왕의 사랑을 받자 왕이 신임한 마담 퐁파두르에게 도전장을 내밀었다. 그러나 퐁파두르로부터 반격을 당해 왕에게 버림을 받는다. 프랑수아 부셰의 작품.

그토록 왕의 총애를 한몸에 받았던 퐁파두르에게도 위기가 왔다. 어찌 보면 그 위기는 녹원을 만들 때부터 일어날 수밖에 없는 숙명적인 결과일 수밖에 없었다. 위기의 발단은 자신이 만든 녹원에 거처하는 13세의 어린 여자아이인 마리 루이즈 오머피였다. 루이 15세는 자신의 딸보다 더 어린 그녀를 사랑했다. 퐁파두르는 이 일을 알면서도 모르는 척했다. 심지어 어린 그녀가 아가트 루이즈란 딸을 낳았을 때도 퐁파두르는 눈 하나 깜짝하지 않았다. 그녀는 루이 15세의 몸은 어린 마리 루이즈에게 빼앗겼지만 마음만은 자신에게 있다고 생각하였다. 그러나 아이까지 낳은 마리 루이즈는 퐁파두르의 도도함에 화가 났다. 그녀는 퐁파두르를 제거하고 자신이 루이 15세의 공식 정부가 되기 원했다.

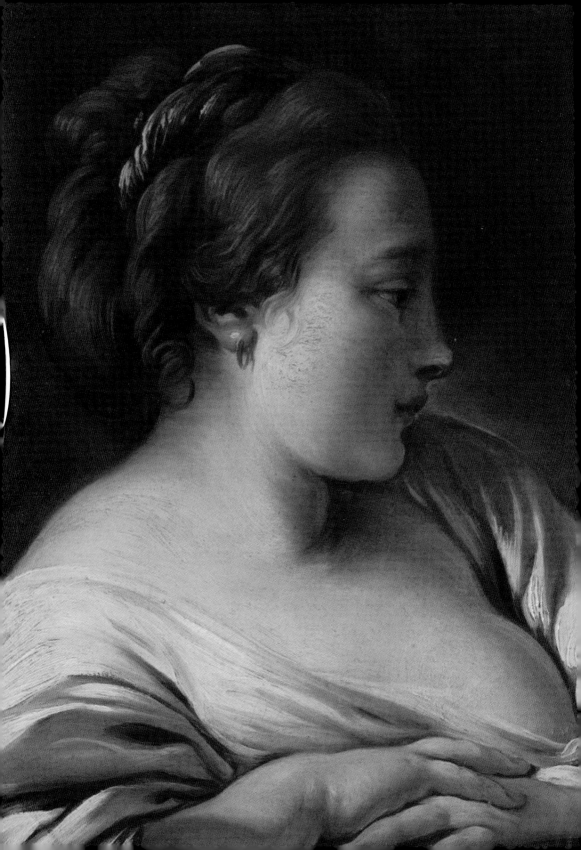

그녀는 침실에서 루이 15세에게 갖은 애교와 기교를 부려 자신의 뜻을 전했다. 젊은 애인의 육체공세에 나가떨어진 루이 15세는 그녀의 소원을 들어주겠다고 각서를 써주었다. 퐁파두르를 쫓아내겠다는 각서를 받아든 마리 루이즈는 기뻐한 나머지 각서를 친척에게 자랑했는데 그 친척이 하필이면 퐁파두르를 신봉하는 파였다.

결국 그 각서는 퐁파두르의 손에 들어갔고 그녀는 저녁에 찾아온 왕의 면전에 각서를 보여주면서 격분했다.

"왕께서 저에게 보여준 사랑이 이것이로군요. 나 같은 늙은 여자가 갈 곳은 명계의 나라로 그곳에서 당신을 저주하겠소."

처음으로 퐁파두르의 격한 소리를 들은 루이 15세는 정신이 확 들었다. 그는 누구보다 퐁파두르를 사랑했던 것이다. 루이 15세는 분수도 모르는 소녀를 가차 없이 11월 추운 날 새벽 4시에 사슴 정원에서 쫓아냈다. 그리고 퐁파두르 부인에게는 사과의 뜻으로 작위를 한 단계 높여서 여공작으로 만들어주었다. 순진한 마리 루이즈는 몰랐던 것이다. 루이 15세가 원한 건 그저 동양의 하렘이었다는 사실을. 그리고 자신은 그 속에서 왕의 애첩이 아니라 하렘의 오달리스크, 즉 성노예였다는 것을 말이다.

◀**마리 루이즈**(492쪽 그림)_마리 루이즈는 당시 유명한 국왕의 화가 프랑수아 부셰의 모델이 되어 어린 나이에도 불구하고 국왕에게 총애를 받아 딸을 낳는다. 하지만 그녀는 강력한 퐁파두르 후작부인과의 갈등으로 국왕으로부터 버림을 받는다. 프랑수아 부셰의 작품.

마담 퐁파두르 흉상_루이 15세의 눈에 들어 왕의 정부가 되어 죽을 때까지 20년 동안 루이 15세의 마음을 사로잡았다. 그녀는 루이 15세의 정부였으나 정치, 예술적으로 큰 영향을 끼쳤다. 신성로마제국의 마리아 테레지아 황후, 러시아제국의 옐리자베타 여제와 함께 프로이센 왕국에 대항하는 3각 동맹을 구축하는 데 일정한 역할도 하였다.

그림 속으로 들어간

욕망과 탐욕의
인문학

초판 1쇄 인쇄 | 2020년 4월 5일
초판 1쇄 발행 | 2020년 4월 10일

지 은 이 | 차홍규
펴 낸 이 | 박효완
기획경영 | 정서윤
책임주간 | 맹한승
아트디렉터 | 김주영
마 케 팅 | 신용천
물류지원 | 오경수

발 행 처 | 아이템하우스
출판등록번호 | 제2001-000315호
출판등록 | 2001년 8월 7일

주 소 | 서울 마포구 동교로 12길 12
전 화 | 02-332-4337
팩 스 | 02-3141-4347
이 메 일 | itembooks@nate.com

ISBN 979-11-5777-113-4

■파본이나 잘못된 책은 구입하신 곳에서 바꿔드립니다.

이 도서의 국립중앙도서관 출판예정도서목록(CIP)은 서지정보유통지원시스템 홈페이지(http://seoji.nl.go.kr)와
국가자료공동목록시스템(http://www.nl.go.kr/kolisnet)에서 이용하실 수 있습니다.(CIP제어번호 : 2020009334)